大家小书·译馆

Edle Einfalt und Stille Größe

［德］温克尔曼　著

邵大箴　译

古希腊艺术

北京出版集团
北京出版社

图书在版编目（CIP）数据

古希腊艺术 / （德）温克尔曼著；邵大箴译．— 北京：北京出版社，2023.8
（大家小书．译馆）
ISBN 978-7-200-11758-5

Ⅰ．①古… Ⅱ．①温… ②邵… Ⅲ．①艺术史—古希腊 Ⅳ．① J154.509.2

中国版本图书馆 CIP 数据核字（2015）第 307608 号

总 策 划：高立志 王忠波　　责任编辑：王忠波
特约编辑：刘　瑶　　　　　特约审校：魏旭辉
责任营销：猫　娘　　　　　责任印制：陈冬梅
装帧设计：吉　辰

· 大家小书·译馆 ·

古希腊艺术
GU XILA YISHU
[德] 温克尔曼　著　邵大箴　译

出　　版　北京出版集团
　　　　　北 京 出 版 社
地　　址　北京北三环中路 6 号
邮　　编　100120
网　　址　www.bph.com.cn
总 发 行　北京伦洋图书出版有限公司
印　　刷　北京华联印刷有限公司
经　　销　新华书店
开　　本　880 毫米 ×1230 毫米　1/32
印　　张　10.625
字　　数　203 千字
版　　次　2023 年 8 月第 1 版
印　　次　2023 年 8 月第 1 次印刷
书　　号　ISBN 978-7-200-11758-5
定　　价　48.00 元

如有印装质量问题，由本社负责调换
质量监督电话　010-58572393

总　序

"大家小书"自 2002 年首辑出版以来，已经十五年了。袁行霈先生在"大家小书"总序中开宗明义："所谓'大家'，包括两方面的含义：一、书的作者是大家；二、书是写给大家看的，是大家的读物。所谓'小书'者，只是就其篇幅而言，篇幅显得小一些罢了。若论学术性则不但不轻，有些倒是相当重。"

截至目前，"大家小书"品种逾百，已经积累了不错的口碑，培养起不少忠实的读者。好的读者，促进更多的好书出版。我们若仔细缕其书目，会发现这些书在内容上基本都属于中国传统文化的范畴。其实，符合"大家小书"选材标准的

非汉语写作着实不少，是不是也该裒辑起来呢？

现代的中国人早已生活在八面来风的世界里，各种外来文化已经浸润在我们的日常生活中。为了更好地理解现实以及未来，非汉语写作的作品自然应该增添进来。读书的感觉毕竟不同。读书让我们沉静下来思考和体味。我们和大家一样很享受在阅读中增加我们的新知，体会丰富的世界。即使产生新的疑惑，也是一种收获，因为好奇会让我们去探索。

"大家小书"的这个新系列冠名为"译馆"，有些拿来主义的意思。首先作者未必都来自美英法德诸大国，大家也应该倾听日本、印度等我们的近邻如何想如何说，也应该看看拉美和非洲学者对文明的思考。也就是说无论东西南北，凡具有专业学术素养的真诚的学者，努力向我们传达富有启发性的可靠知识都在"译馆"搜罗之列。

"译馆"既然列于"大家小书"大套系之下，当然遵守袁先生的定义："大家写给大家看的小册子"，但因为是非汉语写作，所以这里有一个翻译的问题。诚如"大家小书"努力给大家阅读和研究提供一个可靠的版本，"译馆"也努力给读者提供一个相对周至的译本。

对于一个人来说，不断通过文字承载的知识来丰富自己是必要的。我们不可将知识和智慧强分古今中外，阅读的关键是作为寻求真知的主体理解了多少，又将多少化之于行。所以当下的社科前沿和已经影响了几代人成长的经典小册子也都在"大家小书·译馆"搜罗之列。

总之，这是一个开放的平台，希望在车上飞机上、在茶馆咖啡馆等待或旅行的间隙，大家能够掏出来即时阅读，没有压力，在轻松的文字中增长新的识见，哪怕聊补一种审美的情趣也好，反正时间是在怡然欣悦中流逝的；时间流逝之后，读者心底还多少留下些余味。

刘北成

2017 年 1 月 24 日

目　录

关于在绘画和雕刻中
模仿希腊作品的一些意见

　　世界上越来越广泛地流行的高雅趣味，最初是在希腊的天空下形成的。其他民族的一切发现，可以说是作为最初的胚胎传到希腊，而在此地获得完全另外一种特质和面貌的。据说，密涅瓦[1]由于这个国家的气候温和，没有选择其他地方而是把它提供给希腊人作为生息之地，以便产生杰出的人才。

　　这个民族表现在作品中的趣味，一直是属于这一个民族的。在远离希腊的地方，它很少充分地显示出来，而在更为遥远的国度里，这一趣味的被接受则要晚得多。毫无疑问，这一趣味在北方的天空下全然缺乏；在这两种艺术——希腊人是这两种艺术的导师——很少有崇敬者的时代是如此；柯列乔[2]最

1

出色的画作在斯德哥尔摩皇家马厩里被当作窗户挡板的时代也是如此。

然而不能不承认，奥古斯都大帝³的统治期间确实是幸运的时代，在这个时代，这两种艺术像外国的侨民一样，被引到萨克森。在他的后继者德国人提图斯时代，这两种艺术在这个国度里生长并促使高雅趣味传播开来。

为了培养这种高雅的趣味而把意大利最伟大的珍品和其他国家绘画中完美的东西展现于全世界，是这位君主伟绩的永久丰碑。他的这种使艺术流芳百世的努力从未间断，一直到把希腊大师们真正的、无可争辩的、第一流的作品加以收集，供艺术家们模仿。

从此打开了艺术的最纯真的源泉。找到和享受这些源泉的人是幸福的。寻找这些源泉，意味着到雅典去；而对艺术家来说，今天的德累斯顿将是雅典。

使我们变得伟大，甚至不可企及的唯一途径乃是模仿古代。有人在论及荷马时说，只有学会理解他的人，才能真正移心动情，这句话也适用于古人特别是希腊人的艺术作品。对于这些作品，只有如同对待自己的挚友一样，才能发现，《拉奥孔》和荷马一样不可企及。唯有如此亲切地认知，才有可能像尼科莫胡斯⁴对宙弗克西斯⁵的海伦娜所做的评价那样。他对一位斥责这幅画的外行说："你要用我的眼光去鉴赏她，她将显得像一位女神。"

米开朗琪罗、拉斐尔和普桑正是用这种眼光来观看古代的

2

作品的。他们从源流中汲取了高雅的趣味，而拉斐尔正是在这高雅趣味形成的国度里汲取的。众所周知，他曾派青年人到希腊去为他描绘古代文物遗迹。出自古罗马艺术家之手的雕像处处都和希腊的范本相似，正如维吉尔[6]的狄多女神被众神女簇拥以及与此相应的狄安娜由小女神护卫，都是为了保持与荷马的纳西卡雅[7]相似，因为维吉尔力求模仿荷马。

《拉奥孔》对于罗马艺术家与对于现在的我们，意义相同。因为波利克列托斯[8]制定的法则，是艺术的完美法则。

毋庸讳言，在希腊艺术家最出色的作品中存在着某些漫不经心之处。举例说，美第奇的维纳斯身下附加的海豚以及玩耍的孩童，狄奥斯科里[9]创作的描绘了狄奥美特斯和雅典娜神像的玉雕上主体形象之外的部分。大家知道，刻有埃及和叙利亚国王形象的、最优美的钱币反面制作，很难与正面的国王形象相比美。在这些漫不经心之处，伟大的艺术家总是贤明的，甚至他们的缺点也是颇有教益的。我们应该像卢西安欣赏菲狄亚斯[10]的朱庇特那样，是看朱庇特本身，而不是他脚下的小石凳。

希腊作品的行家和模仿者，在他们成熟的创造中发现的不仅是美好的自然，还有比自然更多的东西，这就是某种理想的美，正如柏拉图的一位古代诠释者告诉我们的，这种美是用理性设计的形象创造出来的。

我们中间最优美的人体大概与最优美的希腊人体不完全相似，正如伊菲克勒斯与他的兄长赫拉克勒斯不相似一样。天空的柔和与明洁给希腊人最初的发展以影响，而很早的身体锻炼

又给予人体以优美的形态。看一个斯巴达男女英雄结合所生的青年就能明白这一点，他从孩提时代起就未裹入襁褓，从七岁起便在地上睡觉，从童年起就受角斗和游泳训练。如果这样的斯巴达青年和今天的西巴利斯人[11]站在一起，你便可以做出判断，艺术家将会从两者中间选择谁作为年轻的忒修斯、阿喀琉斯和巴克斯的创作原型。根据后者就会雕刻出一个玫瑰花丛中成长起来的忒修斯，根据前者雕刻出来的是肌肉发达的忒修斯。恰好一位希腊画家说过，这位英雄有两种不同的形象。

全民的比赛对所有希腊青年人参加体育锻炼是一个强劲的鼓舞，法律要求必须有十个月作为奥林匹克竞赛的准备期，而且就在举办比赛的伊利斯[12]进行。正如品达[13]的颂歌所证明的那样，得到最高奖赏的远非都是成年人，大部分是年轻人。成为与神灵般的狄阿戈拉斯[14]相似的样子，是青年人崇高的愿望。

请看迅速奔跑追逐野鹿的印第安人：他是那样精力充沛，他的神经和肌肉如此敏捷和柔韧，他的整个身躯的构造是如此的轻盈。荷马就是这样为我们塑造他的人物的，他主要通过阿喀琉斯双腿的敏捷来描绘他。

正是通过这样的锻炼，获得了雄健魁梧的身体，希腊大师们则把这种不松弛、没有多余脂肪的造型赋予他们的雕像。每十天斯巴达青年必须全身裸露地让监察员检查，监察员若发现有人发胖，就让他节制食物。甚至在毕达哥拉斯的法典中，也有条文要求防止身体过胖。在远古时代的希腊，愿意进行角斗的青年人在准备期间，只准许进食牛奶，大概也出自同一

理由。

躯体的任何缺陷都小心翼翼地予以防备，阿尔基维阿达斯[15]在青年时期不愿学习吹笛，因为怕使脸形扭曲，雅典人都以他为例。

此外，希腊人的衣服样式十分得体，对身体的自然发育丝毫无碍。优美形状的身材完全没有受到像我们现代衣服款式和部件的限制，现代衣服尤其对颈项、双腿和双足都有所限制。希腊女性从来不担心在衣着上令人不安的限制，斯巴达少女穿着短小轻便，她们被称作"裸露腿部"的人。

众所周知，希腊人十分关心生育美丽的小孩。基莱[16]在他的《生育美丽婴儿法》里所提出的办法，还不及希腊人采用的办法多。他们甚至想出办法把蓝色眼睛变成黑色。为了促进这种风气，他们举办赛美活动。赛美活动常常在伊利斯举行。奖品是从悬挂在密涅瓦神殿中的武器中提取的，而权威性的、学术性的竞赛裁判也不乏其人。正如亚里士多德指出的，希腊人让他们的孩子学画，主要是因为他们相信，这有助于敏锐观察和欣赏人体美。

大部分希腊岛屿居民的优良人种——虽说是和许多外来人种混合而成——以及当地特别是斯基俄斯岛上女性迷人的魅力令人有充分的根据认为，他们的祖辈男女两性都是美的，他们的祖先曾为自己原比月亮更为古老而骄傲。即使在现在，也还有不以美丽为人的优势的民族，因为整个民族中人人都美丽。游记作家们对格鲁吉亚人的这种记载是一致的。关于克里米亚

鞑靼人的卡巴尔登部族[17]，也有同样的记载。

破坏美和歪曲高雅体形的疾病在希腊人中间尚未出现。在希腊医生的著作中，从未提及天花。荷马常常描述希腊人面部最微小的特征，但从未提到过诸如麻子这类明显缺陷。性病以及由它造成的佝偻病还没有流行到破坏希腊人健康体质的地步。一般地说，希腊人为了体形的美采用和接受了大自然和人工赐予的、从诞生到健康成长阶段所必需的一切可能条件，它们教会希腊人保持和保证健康的全面发展。由此可以有把握地判断，他们体形的美肯定优于我们。

在一个由于大自然的种种条件受到严峻规律的限制的国家，如埃及这个被认为科学和艺术的发祥地，艺术家们只能部分地、不完全地与大自然尽善尽美的创造相接触。但是在希腊，人们从青年时代起就享受欢乐和愉快，富裕安宁的生活从未使心情的自由受到阻碍，优美的素质以洁净的形式出现，从而给艺术家以莫大的教益。

竞技场成了艺术家的学校。迫于社会的羞怯感不得不着衣的青年人，在那里全身裸露地进行健身活动。哲人和艺术家也到那里去。苏格拉底去是为了教诲恰尔米德斯、奥托里库斯和里西斯[18]；菲狄亚斯以这些优美的创造物来丰富自己的艺术；大家在观看肌肉的运动，身体的变化转折，研究人体的外形或者青年斗士在沙地上留下的印迹轮廓。

最为完美的裸体在这里以多样的、自然的和优雅的运动和

姿态展现在人们的眼前；我们美术学院里雇用的模特儿不可能表现出这些动作。

内心的感受决定着真实性的特征，因此想把这一特征赋予自己写生作品的画家，假如他不能以自己来取代模特儿消极、冷漠的心灵所不能感受和无法用动作表达的特定感觉和情绪的话，那他是不能捕捉到任何真实的影子的。

柏拉图在许多对话中的发言——这些对话常常是在雅典竞技场进行的——给我们展示了青年们高尚心灵的图景，并且也使我们由此推断在这些场所体育锻炼中同一形式的活动和姿态。

最美丽的青年裸体在舞台上舞蹈。索福克勒斯，伟大的索福克勒斯，就是第一个于青年时期在自己的同胞面前做这种表演的人。在埃琉西斯的竞技会上，弗里娜[19]当着所有在场的希腊人的面洗澡，出水时的情景便成为尔后艺术家们创作阿纳狄奥美纳的维纳斯的原型。还有，众所周知，斯巴达少女在某一节日完全裸体地在男青年面前跳舞。凡是在这方面显得稀奇的事，都变得可以准许，倘若回忆一下最早的基督教徒们，不论男人或女人，都完全裸露着身体挤在一起，在同一个圣水盘中受洗礼。

因此可见，希腊人的任何一个节日，都为艺术家提供了仔细研究优美自然的机会。

希腊人虽然享有充分的自由，但他们的人性不允许把任何血腥的表演引入他们的活动领域。如果像某些人所想象的那样

这种表演在伊奥尼亚的小亚细亚存在过，那么在很早以前它就在这里消失了。叙利亚国王安狄奥库斯·埃皮弗诺斯从罗马招募来击剑者，让希腊人观看这些不幸人们的表演，最初引起希腊人的反感。但随着时间的推移，人性的感觉变得迟钝呆滞，这些场面便变成了艺术家的学校。克特西拉斯[20]在这里研究垂死的斗剑者："在他身上，还可以多少看到生命残存。"

经常性地观察人体的可能，驱使希腊艺术家们进一步形成对人体各个部位和身体整体比例美的确定的普遍观念，这种观念应该高于自然。只有用理智创造出来的精神性的自然，才是他们的原型。拉斐尔正是这样创作他的《加拉泰亚》的。他在致巴尔达萨尔·卡斯提里奥纳[21]伯爵的信中写道："妇女中的美是如此的少见，故我不得不运用我想象中的某些理想。"

希腊人根据这种超越物质常态的类似观念来塑造神和人。在男性神祇和女性神祇那里，额头和鼻子几乎形成平直的线条。希腊钱币上的著名女性的头部都具有同样的侧影，那自然不是任意而为，乃是根据理想的观念。或许可以做出推测，这些面部结构是古希腊人所特有的，正如加尔梅克人[22]的鼻子是扁的，中国人的眼睛是小的。在刻有浮雕的宝石和钱币上，希腊人头像的大眼睛似乎证实了这种推测。

希腊人在自己的钱币上正是按照这些理想刻画罗马皇后的。不论丽维亚还是阿格里彼娜[23]的头部侧影，都和阿尔特米西亚以及克列奥帕特拉[24]的头部侧影一样。

在所有这些情况下，都可以发现忒拜人给艺术家们制定的法则："在受到惩罚的威胁之下，才能更好地模仿自然。"这一法则也同样为希腊其他各地的艺术家们所遵守。凡是为了相似而不得不有损于优美的希腊侧影的地方，他们就严格地遵从真理，在埃伏都斯创作的提图斯[25]帝王的公主尤利亚优美的头像上，可以看到这一点。

"使人物相似，同时加以美化"的习俗永远是希腊艺术家们遵从的最高法则，这便使人推测，艺术家渴望达到更为优美和完善的自然。波利格诺托斯[26]遵守的也是这一法则。

有一些关于艺术家的记载说，他们像普拉克西特列斯根据自己的情妇克拉蒂娜来创造克尼多斯的维纳斯或者像其他的画家以拉伊斯[27]作为优美女神的模特儿那样来创作，假如是这样，我以为也没有偏离艺术一般的崇高规律。艺术家从可以感知的美那里汲取优美的形，而在描绘面部崇高的特征时，又从理想美那里汲取了优美的形：他从前者那里得到的是人性的东西，从后者得到的是神性的东西。

如果有人有足够的教养，能用深邃的目光观察艺术的本质，把希腊人像的所有其他构造与现代大部分作品相比较，他就会发现不为人知的美，尤其是在艺术家表现自然而不是屈从于传统趣味要求的情况下，更是如此。

在近代大师的多数人像里，在那些相互毗邻的身体部位中，可以看到细小的、过分强调的皮肤皱纹；而在希腊人像上，在同样毗邻的部位所形成的类似的皱纹处，却形成了一个

隆起接一个隆起的舒缓的波浪形，似乎它们所组成的是一个整体，是统一的、充满了高贵感觉的相互毗邻的形体。在这些杰作中，我们看到的不是紧张的，而是包容了健康血液的肤体，血液充盈其中，没有脂肪层；皮肤在所有关节和转折处顺从地与肌肉相连。皮肤从来不出现像我们身体上出现的那些从肌肉分离出来的特别细小的皱纹。

近代作品与希腊作品的区别，还在于前者有许多小的凹坑，有太多的由于过度感知所完成的凹陷；这样的凹陷倘若在古代艺术家的作品中出现，那是被轻轻地刻画出来的，而且有明智的计算，数量也有节制并与希腊人完善和充实的天性相应。这些情况常常只有造诣很深的行家才能发现。

这样，在每一个环节中，一个明显的设想自然地被提了出来，即在优美的希腊人体的构造中，正如在他们大师的作品中那样，更多的是整体结构的统一，是各部位更完善的结合，是更高程度的充实，而没有当代人体造型中干瘪的紧张和随意的凹陷。

不能从"大致可信"那里再向前走。但"大致可信"值得我们的艺术家和艺术鉴赏家去注意，尤其是因为对希腊艺术作品的尊崇必须摆脱强加于它们之上的许多偏见，诸如误信这些作品不值得模仿，仅仅是因为它们积满了时代的灰尘。

对于这一点，艺术家们意见有分歧，需要更认真地探讨，本文似不能完成这项工作。

众所周知，伟大的贝尼尼[28]是那些想就希腊人的人体在优美的自然对象和理想美方面的优势提出异议的人中的一个。除此之外，他还认为，自然善于赋予人体各部位所需要的美，而艺术的任务在于去发现这种美。他还为有一点自豪，即他克服了自己对美第奇的维纳斯像的美的成见，他在经过短促的研究之后在自然界的各种表现中发现了这种美。

似乎就是这个维纳斯教会他发现自然中的美，他认为这些美只有在维纳斯身上才具有，以致如果没有这个维纳斯，他似乎就不会在自然中去寻找美。由此可以推论，希腊雕像的美比自然中的美更易被发现，它比后者更激动人心，不那么分散，而更集中于一个整体。在认识完善的美这一方面，研究自然无疑是比研究古代雕像更为艰难和更为漫长的道路；也可以这样说，贝尼尼引导青年艺术家首先去注意自然中最优美的东西，但这远非是通向这一认识的捷径。

对于自然中优美的模仿，或者专注于单一的对象，或者是把一系列单一对象集中于一体，前者得到的是酷似的摹写——肖像，这是通向荷兰形式和人像的道路；后者则得到了概括的美和理想描绘的美——这是希腊人发现的道路。我们与希腊人之间的区别在于：希腊人由于有可能每天观察自然的美，从而达到了这样的描绘，即使没有再现出最美的形体；而这种可能远非我们每天都可以得到的，至于说艺术家所希望的形式，就更为罕见。

我们的大自然未必能创造出如此完美的人体，就如我们在

"俊美的" 安提诺依（Antinous Admirandus）那里看到的那种人体一样；想象也不可能创造出超越梵蒂冈阿波罗像的那种优美神祇的比人的比例更为美的东西来。所以，自然、天才和艺术所能创造的，一切都昭然若揭。

我认为，模仿这两者可以很快使人聪明起来，因为模仿前者可以发现散落在自然中的美的凝聚；模仿后者可以看到，优美的自然是如何勇敢而巧妙地超越自身。模仿教会我们清晰地思考和创造，因为它在这里看到了人性美和神性美最高界限的确定轮廓。

当艺术家接受这个原则，将他的手和感觉以希腊美的法则作为指导时，他便是迈上了把他引上模仿自然的道路。对古代自然中整体性和完善性的理解，使艺术家能对分散于我们自然中的美有更加纯洁和更有感知的理解。在揭示我们自然中美的同时，他善于把它们与完善的美相联系，并借助于经常出现在眼前的那些崇高形式，建立起艺术家个人的法则。

只有在这时，而不是在此以前，艺术家——尤其如果他是画家，才会醉心于模仿自然，假如艺术允许他离开云石[29]，他便可以像普桑那样在处理诸如衣服时得到充分的自由。米开朗琪罗说得好："总是追随别人的人永远不会向前迈进；不能独自获得什么的人，也不会善于合理地利用别人的作品。"

在自然所仰慕的灵魂前面，

Quibus arte benigna

Et meliore luto finxit praecordia titan, [30]

这里，为独特的创造者敞开了道路。

应该这样理解罗歇·德·皮尔[31]记述的意思，他说拉斐尔在临死之前还竭力想摆脱云石，努力去追随自然。即使在他研究日常的自然时，真正的古代趣味也没有离开他；他对自然的全部观察，在他手中如同通过某种化学反应似的，变成了那种形成他的存在、他的心灵的东西。

在他的绘画作品中本来可以达到更大的多样性、更丰富的服饰、更绚丽的色彩、更有变化的光和影，那样的话他的人像便不会有那么珍贵，它们是他从古希腊人那里学来，用优美的轮廓和宏大的心灵创造出来的。

最能更清楚地显示出对古人的模仿优越于对自然的模仿的办法是：倘若我们让两个天资相同的青年人，一人研究古代艺术，一人只研究自然。后者将按照他见到的自然加以描绘。一个意大利人可能会像卡拉瓦乔[32]那样作画；一个荷兰人在最好的情况下会像雅各布·约尔丹[33]那样作画；一个法国人则会像斯岱拉[34]那样作画。前者将会像自然要求的那样，去表现自然，像拉斐尔那样去描绘人像。

假如模仿自然可以给艺术家带来一切，那么通过这种模仿肯定是不能取得轮廓的正确性的。轮廓的正确性只能从希腊人那里学到手。在希腊的人物形象里，优美的轮廓综合或勾画出优美对象和理想美的所有部位。或者更准确地说，这优美的轮廓是对这两者崇高的理解。埃夫拉诺尔[35]活跃在宙弗克西斯之

后，被认为是第一个赋予轮廓以更崇高的特质的人。近代许多艺术家力图模仿希腊人的轮廓，但几乎无一人成功。伟大的鲁本斯[36]笔下的形象与古代人体的特征相去甚远，在他去意大利旅行和研究古代雕像之前的那些作品中，这一差距更大。

把自然的完满充实与自然的过分臃肿区别开来的特征是很不明显的。近代最伟大的艺术家们都远远偏离到了这条并不是随时可以掌握的界限的两侧。那些想要避免干瘪枯瘦轮廓的人，往往陷入臃肿；而另一些想要避免臃肿的人，却又陷入枯瘦。

米开朗琪罗大概可以说是唯一具有古代艺术的完美的艺术家，不过这仅仅体现在他的强健的、肌肉发达的人像之中，在英雄时代的人像之中；至于在柔和的青年与妇女形象上就不是这样了，在他手上妇女形象变成了阿玛戎女人国[37]的形象。

相反，希腊艺术家们在自己创作的全部人像中，轮廓刻画得极其准确，这在需要极其细致耐心的作品诸如玉石雕刻中也是如此。只要看看狄奥斯科里达斯的狄奥麦达斯和沛修斯的人像，出自泰夫克尔[38]之手的赫拉克勒斯和伊俄勒，你就会对希腊人在这个领域内的不可模仿性表示惊叹。巴拉西乌斯[39]一般被认为是最善于勾勒轮廓的人。

在希腊的人像中，出色的轮廓作为艺术家的主要追求，甚至在衣服中也显示出来。艺术家通过云石，犹如通过科斯岛特产的衣衫[40]一样来显示形体的优美结构。

德累斯顿皇家古代雕塑馆收藏的以崇高风格著称的阿格里彼娜和三个维斯太[41]女祭司像是最出色的范例。看来这位阿格里彼娜不是尼禄的母亲，而是老阿格里彼娜，即日曼尼卡斯[42]的夫人。她很像威尼斯圣马可图书馆前厅据认为是同一个阿格里彼娜的立像。我们这里的雕像是一个坐像，比真人大，用右手托着头部。在她优美的脸庞上显示出一个由于关注和无法接受外界印象的悲痛而陷入深沉静观的心灵。可以设想，艺术家想要表现这位女主人公处于那样一个时刻：她被通告将要流放到潘达塔利亚岛去。[43]

三个女祭司像由于双重的理由而受到推崇。首先，它们是赫库兰尼姆[44]的首批考古发现，但使其价值倍增的是它们的服装的崇高风格。在这方面，这三件作品特别是其中比真人大的那座雕像，可以与法尔尼西的花神和其他第一流的希腊作品比美。其余两座，真人大小，它们十分相似，似乎是出自同一艺术家之手。它们的区别在于头部，头部并不一样完美。在最完美的一个头上，头发卷曲，从前额一直梳到头发拢在一起的地方。在另一个头上，头发平平地梳过头顶，前面卷曲的头发由发带扎成一束。可以猜测，这个头部制作和安置在身躯上的时间要晚一些，是由一位高手完成的。

这两个雕像的头部没有刻画头巾，但这不会使人怀疑维斯太女祭司的身份，因为在其他场合也可以看到不戴头巾的供奉维斯太女神的女性雕像。或者，可以从脖子后面衣服很深的褶纹看出，头巾是和衣服连在一起的，像在那三件维斯太女祭司

像中最大的一件雕像身上所见到的一样，随意地撩在身后。

值得大书特书的是，这三个神像为而后进一步发现赫库兰尼姆城的地下珍宝提供了最初的线索。

在赫库兰尼姆城地下珍宝重见天日之时，关于它们以及城市的记述仍然还为人们所遗忘，城市的废墟还深深地埋在地下。悲惨的命运降临此地的音讯几乎仅仅是靠小普林尼[45]向别人通知他的叔叔不幸的消息而传开的，他的叔叔在赫库兰尼姆的灾祸中丧生。

当希腊艺术的伟大杰作已经置放在德国的天空下并备受崇敬之时，在那不勒斯，就人们所知，甚至还没有赞美一件赫库兰尼姆艺术品的可能。

这些艺术品是于1706年在那不勒斯附近的波蒂契的一间已经掩埋在地下的圆拱下发掘出来的，其时人们正在为冯·埃尔博伊亲王的郊区别墅打地基。当它们出土后，立即随同在那里发掘的其他云石和青铜雕像一起运往维也纳，由欧根亲王[46]收藏。

这位艺术鉴赏家命令建造主要为这三件人像的，称为 Sala terrena 的大厅，使其得以陈列。在这里其他雕像也适得其所。当听到传来的消息说，这些雕像可能要出卖，全维也纳学院和所有艺术家都感到无比愤慨，而当这些雕像从维也纳运往德累斯顿时，人们都用含着泪水的目光和它们告别。

著名的马蒂埃里[47]从波利克列托斯那里继承了人体比例，从菲狄亚斯那里继承了"雕刀技巧"（阿尔加罗蒂[48]语）；在此

以前，他就用泥土十分勤奋地复制了三个维斯太女祭司雕像，以弥补这些作品外流的损失。他又连续几年仿效古代大师，从而以他不朽的艺术作品充实了德累斯顿。然而，维斯太女祭司像仍然是他研究服饰的对象，他服饰处理的优势一直保持到晚年，这也不无根据地说明，他的作品有高超的质量。

一般所理解的"服饰"的全部含义，就是艺术教会给裸露的人着以服装和处理衣服的褶纹。除了美的自然和崇高的轮廓外，在这门科学中，还体现着古代艺术品的第三个品格。

维斯太女祭司像的服饰具有最崇高的风格。细小的褶纹从大的部位的柔和转折中产生，又以整体普遍的和谐协调消失在其中，并不遮盖住裸露体形的优美轮廓。在艺术的这一领域，近代的大师们无可指摘的何其稀少！

不过应该为近代某些伟大的艺术家们特别是画家们说些公道话，他们在不少情况下离开了希腊大师们通常所采用的给人体着以服饰的途径，而又无损于自然与真实。希腊服饰大多是薄而湿的，它们紧紧地贴在皮肤和肢体上，而使人看到人体。希腊妇女的所有上衣都是用很细的材料做成的，因而被称作薄衫——披纱。

至于说古代人并非都是生产带有细密褶纹衣服这一点，已经为他们的那些崇高的作品——古代绘画特别是古代半身像所证实。德累斯顿皇家古代收藏的优美的卡拉卡拉[49]像便是一例。

在近代，人们在一层衣服上又加一层，有时衣服还是厚重

的，因而不可能像古代那样有平缓和流畅的衣纹。这就迫使形成粗大衣褶的风格。而艺术家要表现学识的手法，毫不少于古代常用的手法。

卡尔·马拉塔和弗朗茨·索里门[50]被认为是运用这种手法的最伟大的代表人物。近代威尼斯画派希望走得更远，他们滥用这种手法，一味追求大块面，以致他们作品中的衣服是滞板僵直的。

最后，希腊杰作有一种普遍和主要的特点，这便是高贵的单纯和静穆的伟大。正如海水表面波涛汹涌，但深处总是静止一样，希腊艺术家所塑造的形象，在一切剧烈情感中都表现出一种伟大和平衡的心灵。

这种心灵就显现在拉奥孔的面部，并且不仅显现在面部，虽然他处于极端的痛苦之中。他的疼痛在周身的全部肌肉和筋脉上都有所显现，即使不看面部和其他部位，只要看他因疼痛而抽搐的腹部，我们也仿佛身临其境，感到自己也将遭受这种痛苦。但这种痛苦——我要说，并未使拉奥孔面孔和全身显示出狂烈的动乱。像维吉尔在诗里所描写的那样，他没有可怕地号泣。他嘴部的形态不允许他这样做。这里更多的是惊恐和微弱的叹息，像萨多莱特[51]所描写的那样。身体感受到的痛苦和心灵的伟大以同等的力量分布在雕像的全部结构，似乎是经过平衡了似的。拉奥孔承受着痛苦，但是像索福克勒斯描写的斐洛克特提斯[52]的痛苦一样：他的悲痛触动我们的灵魂深处，但是也促使我们希望自己能像这位伟大人物那样经受这种悲痛。

表现这样一个伟大的心灵远远超越了描绘优美的自然。艺术家必须先在自己身上感觉到刻在云石上的精神力量。在希腊，哲人和艺术家集于一身，产生过不止一个麦特罗多罗斯[53]，智慧与艺术并肩同步，使作品表现出超乎寻常的精神。

倘若艺术家按照拉奥孔的祭司身份给雕像加上衣服，那么他的痛苦就不会表现得那么明显。贝尼尼甚至相信，在拉奥孔像的一条大腿的麻木状态上，他看到蛇毒开始散发出来。

希腊雕像的一切动作和姿态，凡是不具备这一智慧特征而带有过分狂激和动乱特点的，便陷入了古代艺术家称之为"巴伦提尔西斯"[54]的错误。

身体状态越是平静，便越能表现心灵的真实特征。在偏离平静状态很远的一切动态中，心灵都不是处于它固有的正常状态，而是处于一种强制的和造作的状态之中。在强烈激动的瞬间，心灵会更鲜明和富于特征地表现出来；但心灵处于和谐与宁静的状态，才显出伟大与高尚。在拉奥孔像上面，如果只表现出痛苦，那就是"巴伦提尔西斯"了。因此艺术家为了把富于特征的瞬间和心灵的高尚融为一体，便表现他在这种痛苦中最接近平静的状态。但是，在这种平静中，心灵必须只通过它特有的，而非其他的心灵所共有的特点表现出来。表现平静的，但同时要有感染力；表现静穆的，但不是冷漠和平淡无奇。

与此相对立的情况、相对立的极端，就是今天的艺术家特别是那些初出茅庐的艺术家们的十分平庸的趣味。在他们赞许

的作品里，占上风的是伴随着一种狂烈火焰的姿态和行动。他们自以为表现得很俏皮，就如他们说的那样"无拘无束"。他们的得意用语是所谓"对峙姿势"，他们认为，这种姿势就是由他们杜撰的一件完善的艺术作品全部特征的总和。他们在自己的人像中追求像一颗偏离了轨道的彗星那样的心灵；他们希望在每个人体中都看到一个阿亚克斯和一个卡帕尼乌斯。[55]

各门造型艺术和人一样，有自己的青年时期，这些艺术的起步阶段看来如同刚刚起步的艺术家，都是只喜欢华丽的辞藻和制造讨人喜欢的效果。埃斯库罗斯[56]的悲剧缪斯就是如此，他的《阿伽门农》显得比赫拉克利特所描写的晦暗朦胧，过分夸张是原因之一。大概最初希腊画家的绘画，与他们第一位高明悲剧家的创作相似。

激情这种稍纵即逝的东西，都是在人类行为的开端表现出来的，平衡、稳健的东西最后才会出现。但是赏识平衡、稳健需要时间。只有大师们才具有这些品格，他们的学生甚至都是追求强烈的激情的。

艺术哲学家知道，这种看样子是可以模仿的东西是何等的难以模仿。

…ut sibi quivis

speret idem, sudet multum,

frustraque laboret Ausus idem. [57]

拉法奇[58]这位伟大的画家不可能企及古代艺术家的趣味。在他的作品中，一切都处于运动之中。人们在他的作品里看到

的，就像在一个集会上所有的人同时都要发言一样，分散和不集中。

希腊雕像的高贵的单纯和静穆的伟大，也是繁盛时期希腊文学和苏格拉底学派的著作的真正特征。这些特征构成了拉斐尔作品的非凡伟大，拉斐尔之所以达到这一点，是通过模仿古代这条道路。

正是需要像他（拉斐尔）那样优美的躯体所蕴含的优美的心灵，在近代能首先感受和发现古代艺术真正的特征；他的最大幸福是在他完成这项使命时的年岁，一般庸俗和尚未完全成熟的心灵，对真正的伟大还处于不能感知的麻木状态呢！

人们应该以一种能够感受这种美的眼睛，以一种古代艺术所特有的真实趣味，来鉴赏和评价他的作品。唯有如此，拉斐尔的那幅在许多人看来似乎没有生气的《阿提拉》[59]中的主要形象的安宁和寂静，对我们来说才是有意义的和崇高的。罗马主教[60]对匈奴人想要统治罗马的意图很反感，他不以演说家的姿势和行动出现，而是以高贵的人的面貌出现，以其出场来平息纷乱。他像维吉尔给我们描述的那种人：

Tum pietate gravem ac meritis si forte virum quem conspexere, silent arrectisque auribus adstand. [61]

他以充满神性的信心的面孔出现在怪物的眼前。两位圣徒——假如可以把圣者与异教徒相提并论的话，不是像互相追逐的天使们那样浮现在云端，而是像荷马的朱庇特那样，眨动

一下眼皮就使奥林匹斯山震抖起来。

阿尔加提[62]在他为罗马圣彼得大教堂一祭坛制作的关于上述故事[63]的浮雕的著名描绘中，没有或者不善于把他的伟大前驱者名副其实的静穆赋予他的两个圣徒形象。在伟大的前驱者那里，他们是上帝意志的使者，而在阿尔加提这里，则是佩带人间武器的尘世兵士。

能够深入欣赏卡普秦教堂中圭多·雷尼[64]在其优美的天使米迦勒形体上描绘的表情，领略其伟大之处的鉴赏家甚少。人们冷落此像而赞誉孔卡[65]的米迦勒，是因为后者在人物的面部表现了愤怒和仇恨，而前者在击溃神和人的仇敌之后，并无狂怒表情，以明朗平静的表情在空中飞舞。

英国诗人[66]同样把复仇天使描写得平静和安然。他在不列颠岛上空飞翔，诗人把战役中的英雄——布林海姆的胜利者与天使相比拟。

在德累斯顿皇家画廊宝库的珍藏中，有一幅出自拉斐尔手笔的重要作品；正如瓦萨里和其他人指出的，出自他才气横溢的时期。圣母抱着圣子，圣西斯图斯和圣巴巴拉跪在两侧，前景还有两个天使。

这幅画曾是皮阿钦查圣西斯廷修道院主祭坛的圣画。艺术爱好者和鉴赏家不断前往那里观赏拉斐尔的这幅名作，正如以前人们到台斯皮埃前去观看普拉克西特列斯创作的优美的爱神一样。

请看圣母，她的脸上充满纯洁表情和一种高于女性的伟大的东西，姿态神圣平静，这种宁静总是充盈在古代神像之中。她的轮廓多么伟大，多么高尚。她手中的婴儿的面孔比一般婴儿崇高，透过童稚的天真无邪，似乎散发出神性的光辉。

下面的女圣徒跪在她的膝前，表现出一种祈祷时的心灵的静穆，但远在主要形象的威仪之下；伟大的艺术家以她面孔的温柔优美来弥补其身份的卑微。

在圣母的另一面是一位形象高贵的老人，他脸上的特征说明他从青年时期起就把自己献给上帝的经历。

圣巴巴拉对圣母的虔诚通过握在胸前的优美的双手显得更为形象和动人，圣西斯图斯一只手的动作成功地表现了圣徒对圣母的颂扬。艺术家想用更为多样的手法来表现这种颂扬，同时，在女性的谦逊质朴前面非常明智地表现出男性的力量。

虽然时间已经夺去这幅画许多鲜明的光泽，颜色的力量也部分地减弱，但创造者赋予自己双手创造的作品中的心灵，使其今日仍然生机盎然。

一切前来观赏拉斐尔这件或那件作品、希望观察到细小的美的人——这些细小的美赋予尼德兰画家们的作品以很高的价值：尼切尔或者道乌[67]辛勤劳作的一丝不苟，凡·德尔·维尔弗[68]象牙色的皮肤，或者某些与我们同时代的拉斐尔同胞的净洁光亮——我要说，他们想在拉斐尔身上找到伟大的拉斐尔，则是徒劳的。

在研究了美的自然、轮廓、服饰和希腊大师作品中的高贵的单纯和静穆的伟大之后，艺术家们必然要把注意力转向探讨他们的工作方法，以便更好地加以模仿。

众所周知，他们主要用蜡制作他们最初的模型，而近代大师则选择胶泥或其他柔软物质。近代大师认为胶泥比蜡更能巧妙地表现肌肉，在他们看来蜡太黏滞、太坚韧。

但是我们不想证明，希腊人不懂用湿胶泥塑造的办法，或者以为这种方法在他们中间不流行。在这一领域第一个发明用胶泥的人的名字甚至是众所周知的。昔克翁的狄布塔德斯[69]是第一个用胶泥做人像的艺术家，伟大的卢库卢斯的朋友阿尔凯西洛斯[70]的泥塑模型比他的作品更为有名。他为卢库卢斯制作了一个泥塑像，描绘的是安乐之神，卢库卢斯用六万塞斯特茨得到了它，而奥克塔乌斯骑士[71]为一件普通的大酒杯的模型付给这位艺术家一个塔兰特金币，他本来是想定制黄金酒杯的。

假如胶泥能保持潮湿，那将是塑造人体的最佳材料。但是由于泥的水性在烘干时要蒸发，它的硬质部分紧缩，塑像的重量要减少，占据的空间也要相对收缩。倘若塑像在各个点和各个部位收缩的程度是均匀的，那么在比例变小以后，塑像仍然保持原样。可是粗大部分干燥得比细小部位要慢，尤其是躯干这一最粗大的部位，干燥得最慢；那么细小部位体积的收缩将要比躯干收缩得多。

蜡没有这一缺陷。它没有可以蒸发的东西，对它来说，人体平面处理的难度较大，但是它可以通过另外的途径来取得这

种效果。

一般是用泥做模型，用石膏定型，用蜡浇注。

希腊人从模型到云石特有的方法，看来与近代大部分艺术家所采用的方法有别。在古代艺术家制作的云石雕像中，处处可见大师的准确和信心。即使在他们质量较低的作品中，也不能轻易找到任何一块地方被凿去得过多。希腊人的这种十分有把握和很准确的手上功夫，肯定是通过比我们采用的更为确定、更为可信的规则训练出来的。

我们现代的雕刻家通用的方法，是在核对和固定了模型之后，在它上面画上水平线和垂直线，这些线互相交叉。继而，他们像用格子放大或缩小画的尺寸那样，在石头上画出相互交叉的线。

这样，模型的每一个小的四方形的平面关系，也在石头的每个大四方形上显示出来。但是用这种办法无法确定立体内容，所以模型的高低起伏的正确度数在这里也不能予以准确标定。艺术家固然可能把模型的一定比例赋予未来的人像，但他只能靠目测来做这些，所以他始终会怀疑自己，与小稿相比是否雕凿得太深或太浅，凿去的石头层是否太厚或太薄。

不论是外部轮廓，还是轻轻勾画出的模型内在部位的轮廓，以及向中心集中的那些部位，艺术家都不能通过这些线条来加以确定；本来，他是可以通过这些线条完全准确地、毫无偏差地把那些轮廓特征转移到石头上的。

还要补充一点：在完成大型作品时，雕刻家一人不能胜

任，必须求得助手的协助，而助手们并非都是理想的能工巧匠，善于准确地完成雕刻家的意图。由于采用这种办法，无法准确地确定深度的界限，一旦雕像上凿去了过多的部分，缺陷就无法校正。

这里必须指出，如果一个雕刻家在最初凿刻石头时，就能达到应该达到的深度，而不是一步步地去探索地达到，那么，作品上那种微妙的凹陷，便不是靠雕刀的最后加工来完成；我要说，这样的雕刻家就永远不会使自己的作品完美无缺。

还有一个重要的缺陷，即画在石头上的线要被不断凿去，因而常常要重新勾画和补充，这样就难免发生偏差。

这种失误最终迫使艺术家们去寻找更为妥善的办法。罗马的法兰西学院发明的方法，开始用于复制古代雕像，后来为许多人用来制作模型。

这种方法是：在想要复制的雕像上端，按照雕像的比例，固定一个四边形，根据四边形上均衡的刻度，系下垂砣。凭借这些垂砣，雕像最外边的几个点比用第一种方法更为准确。如果通过表面的线来标定，每个点都可能是极端的。采用新方法，从垂砣与接触部位的距离，能给予艺术家关于起伏、凸凹更为准确的尺度，从而使艺术家的工作进行得更为大胆。

但是，由于仅仅通过唯一的一条直线的帮助，曲线的起伏程度不易准确地测定，所以通过这种方法获得的雕像轮廓特征，依然使艺术家没有十分的把握，由于少许偏离主要表面，艺术家便会时时刻刻感到自己陷入无所遵循和无所求助的

境地。

显然，使用这种方法以后，雕像的准确比例也同样难以寻找。一般是通过和垂砣线交叉的水平线来寻求比例的。但是，从由这些线条所造成的许多四边形发出的光线，以一个大的角度投入眼帘，所以显得大，而不论它们与我们的视点相比较，是更高或更低。

对待古代艺术品必须十分认真，在临摹它们时使用的垂砣直到现在还有存在的价值，因为至今人们依然不能比较轻易和有把握地从事这项工作。不过倘若依据模型进行工作，由于上述原因，这个方法还是不十分准确。

米开朗琪罗采用了前人未用过的方法，令人惊奇的是，雕刻家们都崇拜这位大师，但却无一人在这方面继承他。

这位近代的菲狄亚斯，希腊人之后最伟大的艺术家，正如人们所认为的那样，的确找到了他的伟大老师们的门径，找到了至少还尚未为人所知的其他手段，可以把人体各部位的总和与模型的美，转移和表现到雕像上来。

瓦萨里对他的发现做了不完整的描述。根据他的描述，这一方法的要点如下：

米开朗琪罗取一盛水器皿，把蜡或其他固体物质制成的模型放入水中。他把模型渐渐提到水的表面之上。在整个模型未露出水面之前，最早显露出凸出的各部位，凹陷部位仍然被水淹没。瓦萨里说，米开朗琪罗用这种方法雕刻云石，他首先在凸出的部位做出标志，然后逐渐在凹陷的部位做标志。

看来，或者由于瓦萨里对他的朋友的方法没有特别明确的概述，或者由于他的叙述的疏忽，人们对这种方法的理解与他的叙述有些差异。

这里，盛水器皿的形状说得不明确，自下而上地从水中逐渐把模型提起来，也是很费力气的。总之，我们对这一方法的猜测，远远超过了这位艺术家传记的作者想要告诉我们的。

可以相信，米开朗琪罗曾经对他发明的方法充分地加以研究，使其方便适用。看来，他用的是下述方法：

艺术家按照他的雕像的体积、形状取一合适器皿。我们假设雕像为长方形，他把这个方形水柜外侧的表面分成若干部分，再把这些部分以放大的尺寸标定在石头上；除此以外，再在水柜内侧从上到下标出一定度数。如果模型是由沉重的材料制作的，便把它放入水柜；如果是蜡制的，就固定在柜底。看来，艺术家还将与若干部位相对应的方格刻在水柜上面，并按这些划分的部位在石头上画线，再把线转移到人像上来。然后往模型里灌水，直到水达到上部最高点，在画上了格线的雕像上的最高点被标出之后，使一部分水流出，以使模型凸出部分更多地露出，于是便根据他所见到的度数开始制作这一部分。如果同时露出模型的另一部分，自然也加以制作。其他高起的部分也用这种方法加工。

之后，他把更多的水逐渐放出，直到凹部露出。水柜的标度时时向他表明剩余水的高度，而水的最表面则指出凹处的最上基线。同样，石头上标度的数量是它真正的尺度。

水不仅为他标出凸处和凹处，也标出他的模型的整个轮廓；从水柜内壁到用水的方法勾画出的轮廓之间的空间——它的大小由水柜的另外两侧的度数标明，从任何一点上说都是一个尺度，给艺术家指出了从石头上可以凿出多少多余的部分。

通过此法，他的作品达到了最初的、也是正确的形式。水的平面为他指出一条线，这条线的最远的点就是最高的部位。这条线随着水在容器内的下降，在水平的方向上向下移动，艺术家则握着铁凿跟踪水的运动，一直到水明确标示偏离最高处并与平面融合的最低点。艺术家随着水柜中的缩小的小格加工雕像上同样画定的放大的格子，用这样的方法，水面界线就把他引导到他作品的最后轮廓，这时模型也全部出水。

他的雕像要求有美的形体，他重新向模型灌水，直到他需要的高度，接着数出柜壁上直到水面显示的标度，从而得出凸出部位的高度。他把垂砣准确地投向雕像的凸出部位，从垂砣的下线取得一直到最凹处的尺度。如果缩小的标度和较大的标度的数量是一致的，那么有必要用某种几何法来计算体积，以证实他的工作进行得是正确的。

他在重复的工作中，寻求肌肉和筋脉的表现和运动，寻求其他细小部位的转折和波动，并把艺术中最细致的色彩从模型移到人体。包容着最不显眼部位的水，以极为准确的方式，显示出这些部位的转折，向艺术家表明最正确的轮廓线。

这一方法不妨碍给予模型以一切可能的姿势。如果是侧面姿势，模型将向艺术家揭示那些他忽略了的东西。它还向艺术

家表明凸出和凹进的那些部位以及它的横截面。

所有这一切以及工作成果的希望都在于模型本身，它们应该是依据真正古代的精神凭借艺术之手创造出来的。

米开朗琪罗在这条道路上达到不朽的境地。他的荣誉和他得到的奖励，使他有充裕的时间那样细致精到地工作。

当代的艺术家，具有足够的才能和勤奋向前进，去认识这一方法的真理和正确性，可是他们被迫为面包而不是为荣誉工作。因而他们不能越出自己习惯的轨道，在旧轨道上他们以为继续以通过长久练习取得的目测为指导，可以取得更好的成绩。

米开朗琪罗必须优先掌握的这种目测力最终是通过实践来取得足够的自信的，有时也不乏可疑之处。如果他从青年时代起就依据不可靠的法则工作，那么他又如何能达到那样的细致和准确？

如果刚刚起步的艺术家在初次用泥和其他材料创作时，就学会米开朗琪罗经过长期探索才发现的可靠方法，那么他们可能像米开朗琪罗那样接近希腊人的艺术。

以上赞誉希腊雕刻艺术的语言，看来也适用于希腊绘画。可惜，时间与人类的疯狂剥夺了我们就此进行无可争辩的论述的可能。

人们承认希腊画家们的素描和表现力——仅此而已。人们不承认他们会透视、构图和使用色彩。这种判断的依据有的是

高浮雕作品，有的是在罗马城以及城郊地下发现的梅塞纳、第度、图拉真和安东尼王朝宫殿中的古代（不能说是希腊）绘画，有三十来幅，其中有几幅是镶嵌画。特恩布尔[72]为他收集的古代绘画著作附加了一套最著名的作品，由卡米洛·帕德尼尔画、明德刻版[73]，这些画为他纸张豪华、边白深阔的著作增添了独一无二的价值。其中有两幅原作挂在伦敦著名医生理查德·米德的书房。

另外一些作者指出，普桑研究过所谓《阿尔多勃朗底尼婚礼》[74]，还有阿尼巴尔·卡拉契[75]用素描模仿了可能是马克·科里奥兰[76]别墅的作品；在圭多·雷尼作品中发现与著名的《欧罗巴被劫》[77]这幅镶嵌画有颇多相似之处。

如果这一类壁画能够作为讨论古代绘画的依据，那么从这些艺术残品中，人们会错误地认为，古代画家们甚至是拒绝素描和表现力的。

从赫库兰尼姆剧院墙壁上与石头砌造部位一并卸下来的绘画，描绘了一群等身大的人像，正如大家所认为的那样，给了我们关于古代绘画以不好的印象。战胜人身牛首怪物的忒修斯，被描绘在这样的一瞬间：一群雅典青年人吻他的手，抱他的膝，花神在赫拉克勒斯和一个司牲畜之神的身旁；还有可能是阿皮乌斯·克劳狄乌斯行政官在判决——所有这些，据一位亲眼看过这幅画的艺术家说，一部分画得平庸无奇，一部分素描不佳。据说，大部分头像没有表情，甚至在阿皮乌斯·克劳狄乌斯头像上，也没有表现出什么特征。

这些情况也证实，这些作品出自平庸画家之手，因为希腊雕刻家懂得优美的比例、人体的轮廓和表现手段，这些希腊优秀的画家也一定是掌握了的。

除了这些公认的古代画家们的成就外，近代画家们还有许多需要向他们学习的东西。

在透视方面，优势无疑属于近代画家们，因为这涉及科学领域，虽然古代人也很重视研究。构图与布局的规则，古代艺术家们只了解一部分，而且并非所有人掌握，在罗马的希腊艺术繁盛期的浮雕作品，证实了这一点。

在设色方面，根据古代作者的文献记录和对古代绘画残品的考察，优势也在近代艺术家一边。

绘画的各种样式，同样在近代获得完善。在动物画和风景画方面，我们的画家很显然已经超过了古代画家。在其他地区生长的体态更为优美的动物，看来他们没有见过。下面有几个例子：马可·奥勒留[78]的马，卡瓦洛山上的两匹马[79]，上文提到过的威尼斯圣马可教堂廊柱上被认为是李西普的马、法尔尼西的牛，还有其他这类动物的描绘，都说明了这一点。

这里顺便说起，古代艺术家没有观察到马腿前后相反的运动，这一点见于威尼斯的群马像和古代钱币。一些近代画家由于无知去任意地模仿，甚至有人为之辩护。

我们的风景画，特别是尼德兰的风景画，其所以优美，主要在于油画颜料。它们的色调因此获得了更大的表现力，显示出更多的明亮和体积感。云层丰富、雾气阴湿的天空下的大自

然，对于这种艺术发展的促进作用也是不少的。

近代画家较之古代画家上述的以及其他的成就，需要依据更有说服力的结论做更为细致的介绍，而这在以前是做得不够的。

为了艺术的发展，还要向前迈出一大步。开始偏离旧轨道或者已经偏离了旧轨道的艺术家，决定迈出这一步，但他们的脚步落到了艺术的险坡上，显得不能自主。

圣徒传、寓言和变形故事，成了近数百年来近代画家作品中永久的，几乎是唯一的题材。他们不断地采用，不断地翻新，最后终于使艺术哲学家和鉴赏家感到厌烦和反感。

凡是具有善于思考的心灵的艺术家，当他刻画达芙妮和阿波罗，刻画诸如诱骗普罗塞尔平娜[80]、欧罗巴一类题材时，会感到无所适从和无所作为。他力图以形象的描绘即通过寓意的图画来显示自己的才能。

绘画同样包含那些不具有感情特性的东西——它的崇高目的正在于此。希腊人同样努力达到这一点，古代文学证实了这一点。画家巴拉西乌斯，像阿里斯提特斯[81]那样塑造心灵，据说甚至能够表现出整整一个民族的性格。他描绘的雅典人像实际生活中的一样，他们是善良的，同时也是残暴的，是轻信随便的，同时也是顽固、勇敢的，还是胆怯的。倘若说这种表现是可以想象的，那是因为它是通过寓意的途径，通过用来表示一般概念的形象取得的。

在这里艺术家犹如在某块荒芜之地。未开化的印第安人的语言缺乏相似的概念，没有用来表示诸如感激情谊、空间、持续性等的词汇，但他们并不比我们时代的绘画更缺少这类符号。凡是思考得更为广阔、不局限于调色板的表达能力的艺术家，都希望有大量的知识积累，他可以利用这些积累，从这些积累中移植不可感知事物的那些重要的、可以明显感知的符号。完全具有这一特征的作品，现在还不存在。至今艺术家们的努力尚不明显，而且这些努力与重大的创作意图不相适应。艺术家将会明白，里帕[82]的神像学、胡格的古代民族文物研究会带来多少愉快。

最伟大的画家之所以选择熟悉的题材，原因就在这里。阿尼巴尔·卡拉契并未像一位寓意诗人那样，在法尔尼西家族的画廊中用抽象的符号和富于感情的形象来表现这一家族最负盛名的业绩和事件，这里显示出全部力量的仅仅是再现了人所皆知的寓言。

毫无疑问，德累斯顿皇家画廊是由最伟大的大师们的作品汇成的宝库，可能也是世界上最杰出的画廊。陛下作为最有智慧的艺术鉴赏家，在经过挑选以后，十分注意作品的完美。可是在这皇家的宝库中，历史题材的作品甚为少见！而寓意性的、史诗题材的作品则更是稀少了。

伟大的鲁本斯，这位大师群中的佼佼者，作为富有才华的诗人，敢于在这一绘画领域生僻的小径上迈出一步，推出一系列伟大的作品。他为卢森堡画廊[83]绘制的画，是他最伟大的创

造，并由于技巧高明的铜版画家们的复制而闻名于全世界。

在鲁本斯之后，近代很少开创和完成更为宏伟的这类作品，例如维也纳皇家图书馆的圆拱顶，那是由丹尼埃尔·格朗绘画并由冯·泽德尔梅耶铜版复制的[84]。在凡尔赛，勒-穆瓦纳[85]创作的描写赫拉克勒斯丰功伟绩的画，是暗示赫拉克勒斯·弗勒里[86]主教功绩的，法国把它作为全世界在构图上最出色的作品加以炫耀，可是和德国艺术家学识深厚和富于思考的绘画相比较，这类作品给人的印象不过是甚为一般和缺乏远见的寓意而已。它就如同歌功颂德的颂诗一样，主要思想围绕着年历中的名称打转。虽然提供了创造某种伟大东西的机会，然而使人惊奇的是，这种创造没有出现。即使为了神化大臣而来装饰王宫的天花板，画家也是难以成功的。

艺术家需要这样的作品，它从整个神话系统中，从古代和新时代优秀诗人的创造中，从许多民族玄奥的智慧中，从保存在石头、纸币和装饰品上的图画中，吸收那些在诗中变成了抽象概念的富于感性的人物和形象。对这一丰富的材料应该做一定的合理分类，并通过特别的运用和解释使其适合个别的情况，使艺术家有所遵从。

与此同时，这样的方法将为模仿古代开辟广阔的领域，也将使我们的作品获得高尚的古代趣味。

装饰中的良好趣味，维特鲁威[87]在他那个时代就曾因其受到损害而痛切地叹息，近来在我们的作品中，受到更为严重的损害；部分原因是一位画家——弗尔特罗的莫尔托强制推行的

怪诞绘画，部分原因是流行毫无意义的室内画。这种趣味可以通过对于寓意的认真研究而得到净化，从而获得真实性和意义。

我们用贝壳制作的螺旋形和典雅的装饰，在我们今天的任何一个图案中都不可缺少，其不够自然的程度犹如做成小城堡和宫殿形状的维特鲁威烛台。寓意可以教会我们，对于在合适地点的细小装饰，也会做出安排和处理。

Reddere personae scit convenientia euique.[88]

门的上端和天花板上的绘画主要是为了占据空间和不可能只靠镀金来填补的地方。它们不仅与主人的职位和状况毫无关系，而且有时还给他们造成损害。

由于人们对墙壁上的空白很反感，那么缺乏思想的绘画便用来填补空白。

这也是产生下述情况的原因：艺术家有了选择题材的自由，由于寓意绘画的缺乏，作者常常选择可能被认为是讽刺订件者的题材，而不选择歌功颂德的题材。可能也正是为了自己避免这种情况，人们要求艺术家谨慎从事，画那些没有意义的作品。

寻找这类艺术家也是困难的，最后：

…Velut aegri somnia, vanae Fingentur species.[89]

这样也就夺去了构成绘画的最大优势，这就是：描绘看不见的、过去的和未来的。

那些绘画作品在别的什么地方可能产生印象，但因为被放

置在一个毫不相干和不恰当的地方，便失去这种可能。

一座新建筑的主人，Dives agris, dives positis in foenore nummis,[90]可能会在自己的房屋、大厅的高门上方安排违背透视原理的小幅绘画，这里指的是构成固定装饰的那些绘画，而不是指在某个收藏中为了位置平衡对称而安排的作品。

建筑装饰的选择常常不当：甲胄和战利品不适当地放置在狩猎之家，犹如罗马圣彼得大教堂入口大门上的甘尼美和鹰、朱庇特和列达的描绘。

各门艺术都具有双重的最终目的：它们应该给人以愉悦，同时给人以教益。因此许多伟大的风景画家认为，如果他们的风景不描写人物，他们只满足了艺术的一半需要。

艺术家使用的画笔应该首先得到理智的浸渍，正如有人对亚里士多德的笔的评价一样：他让人思考的比给人看的东西要多。倘若艺术家学会在寓意中不隐蔽自己的思想，而善于赋予思想以寓意的形式，他同样可以达到这一境界。如果题材是他自己选择的，或者是别人给他建议的，这题材又包容或可能包容在有诗意的形式之中，那么艺术将为他提供灵感，在他的心中将燃起普罗米修斯从天神那里窃来的火。鉴赏家们将对此深深思考，而普通的爱好者也将学会思考。

注释

1　柏拉图在《会饮篇》中有这样的意思：密涅瓦即雅典娜女神，是雅典城的保护神。

2　安东尼奥·柯列乔（1489—1534），意大利画家。

3　奥古斯都大帝，即萨克森选帝侯弗里德里希·奥古斯都一世，兼波兰国王。

4　尼科莫胡斯，前4世纪的希腊艺术家。

5　宙弗克西斯，前5世纪的希腊画家。

6　维吉尔（前70—前19），古罗马诗人，狄多为其作品《埃涅阿斯纪》中的形象。

7　纳西卡雅，荷马史诗中拯救奥德修斯的王女。

8　波利克列托斯，前5世纪希腊著名雕刻家，传说曾发明人体雕塑的法则。

9　狄奥斯科里，罗马奥古斯都时代的宝石雕刻家。

10　卢西安（约120—180），希腊作家和修辞家，从事讽刺文学创作，又作卢奇安；菲狄亚斯（前500—前432），希腊著名雕刻家。

11　西巴利斯人为古代意大利的一个部族，此处意为沉湎于享乐的人。

12　伊利斯，古希腊的一个地区，奥林匹亚所在地。

13　品达（前518—前446），古希腊抒情诗人。

14　狄阿戈拉斯，奥林匹克竞技会上的优胜者，品达曾歌颂过他。

15　阿尔基维阿达斯（前450—前404），雅典政治家和军事统帅。

16　克劳德·基莱（1602—1661），法国神父，驻罗马外交官。

17　卡巴尔登部族，即高加索的切尔卡什民族。

18　此三人均为苏格拉底的学生。

19　弗里娜，著名艺妓，以美貌闻名。

20　克特西拉斯，前5世纪的希腊雕刻家。

21　巴尔达萨尔·卡斯提里奥纳（1478—1529），意大利人文主义者，外交家。

22 加尔梅克人，西伯利亚一带的蒙古游牧民族。

23 丽维亚（前58—29），罗马帝王奥古斯都王后；阿格里彼娜（年长的），
生年不详，卒年为33年，日曼尼卡斯夫人。

24 阿尔特米西亚，毛索洛斯夫人，卡里亚王后；克列奥帕特拉七世（前
69—前30），埃及女王。

25 埃伏都斯，玉石雕刻家，活动于1世纪；提图斯（39—81），罗马帝王。

26 波利格诺托斯，前5世纪的著名希腊画家。

27 拉伊斯，古代名艺妓。

28 乔万尼·罗伦索·贝尼尼（1598—1680），意大利著名雕刻家、建筑师，
巴洛克风格的代表人物。

29 指古代云石雕刻，此处泛指古代作品。

30 译文是："提坦比同龄人用更好的艺术从优质的陶土中为其塑造了面貌。"
（摘自1世纪至2世纪罗马讽刺诗人尤文纳尔的诗集，XIV）。

31 罗歇·德·皮尔（1635—1709），法国画家。

32 米开朗琪罗·达·卡拉瓦乔（1571—1610），意大利写实主义画家，17世
纪写实派的领袖。

33 雅各布·约尔丹（1593—1678），佛兰德斯画家。

34 雅克·斯岱拉（1596—1657），法国油画家和铜版画家。

35 埃夫拉诺尔，公元前4世纪的希腊雕刻家和画家。

36 彼得·保罗·鲁本斯（1577—1640），佛兰德斯画家，具有与古典主义相
异的浪漫主义风格，在绘画中重色彩，忽视古典主义的素描和造型。

37 阿玛戎女人国，古希腊神话中的女人族，居住在亚速海两岸和小亚细亚，
为了繁衍后代，与邻近地区的男子成婚，之后把男人遣返回自己的地区。

38 泰夫克尔，前5世纪的希腊画家。

39 巴拉西乌斯，前5世纪末的希腊画家。

40 这种衣衫以轻、薄著称。

41 维斯太，罗马神话中的司火与家庭炉灶之女神。

42 日曼尼卡斯，尤利乌斯·恺撒（前15—19），罗马统帅。

43 阿格里彼娜指控提庇留斯谋杀她的夫君日曼尼卡斯，在29年被流放。

44 赫库兰尼姆，那不勒斯湾古罗马城市，79年由于维苏威火山爆发与庞贝、斯塔比埃一同埋在灰烬中。

45 小普林尼（61？—113），大普林尼的侄子，罗马作家。

46 欧根·萨伏依亲王（1663—1736），德意志军队统帅。

47 罗伦素·马蒂埃里（1664—1748），意大利雕刻家，曾在维也纳、德累斯顿工作，新古典主义者。

48 弗兰奇斯柯·阿尔加罗蒂（1712—1764），意大利文艺理论家、收藏家和诗人。

49 卡拉卡拉（176—217），211年起为罗马帝王。

50 卡尔·马拉塔（1625—1713），意大利画家；弗朗茨·索里门（1657—1747），意大利画家和雕刻家。

51 雅各布斯·萨多莱特（1477—1547），意大利学者，管理拉奥孔群像的红衣主教。

52 斐洛克特提斯握有赫拉克勒斯的带有毒箭头的名箭，在赴特洛伊途中被蛇咬伤而被弃在莱姆诺斯岛，在战斗需要此箭时，才被说服从戎，杀死帕里斯。

53 麦特罗多罗斯，前2世纪希腊哲学家和画家。

54 巴伦提尔西斯，意为过度夸张，狂烈激奋。

55 阿亚克斯，希腊神话英雄，以力量大和体格强壮著称；卡帕尼乌斯，希腊神话中的阿戈斯王，是著名的强人，常反对众神的意志。

56 埃斯库罗斯（前525—前456），古希腊三大悲剧作家之一。

57 译文是："每个人都希望为自己而做同一件事，若他大胆行动，须流许多汗，做出徒劳的努力。"（贺拉斯语）

58　莱蒙特·拉法奇（1656—1690），法国油画家和铜版画家。

59　阿提拉，匈奴国王，434年曾率兵攻打意大利。

60　在《阿提拉》一画中，拉斐尔表现了传说中的匈奴国王与教皇莱奥一世的会晤，温克尔曼把教皇看成了罗马主教。

61　译文是："当他们偶然看到一个由于功勋和崇高气质而备受崇敬的人时，他们便沉默不语而伫立聆听。"

62　亚历山德罗·阿尔加提（1602—1654），意大利雕刻家、建筑家。

63　指罗马教皇与阿提拉的故事。

64　圭多·雷尼（1575—1642），意大利油画家、铜版画家和雕刻家。

65　塞巴斯蒂亚诺·孔卡（1680—1764），意大利画家。

66　此处指约瑟夫·埃狄生（1672—1719），他在《1704年战役》中歌颂了马尔巴拉侯爵率军在布林海姆战胜法国人的功绩。

67　卡斯帕尔·尼切尔（1639—1684）、杰拉尔德·道乌（1612—1675），均为尼德兰肖像和风俗画家。

68　凡·德尔·维尔弗（1659—1722），尼德兰画家。

69　狄布塔德斯，古希腊制陶工、雕塑作者。

70　卢库卢斯（前117—前57），罗马政治家和将军；阿尔凯西洛斯，前1世纪的希腊雕塑家。

71　奥克塔乌斯，前1世纪的罗马骑士。

72　乔治·特恩布尔，18世纪英国学者。

73　卡米洛·帕德尼尔（1720—1769），意大利画家；明德（1740—1770），英国油画家和铜版画家。

74　罗马壁画，创作于奥古斯都时代，为阿尔多勃朗底家族收藏，后为梵蒂冈藏品。

75　阿尼巴尔·卡拉契（1560—1609），意大利画家。

76　马克·科里奥兰，前5世纪的罗马贵族。

77 现藏于巴尔贝雷尼宫。

78 马可·奥勒留（121—180），161—180 年统治古罗马的君主。

79 蒙特-卡瓦洛山，意为"马山"，罗马一广场名，因有两组表现驯马的雕像群而得名。

80 普罗塞尔平娜，罗马神话中司理地狱的女神。

81 阿里斯提特斯，忒拜人，前 5 世纪希腊画家。

82 切萨尔·里帕，16—17 世纪的意大利学者。

83 卢森堡画廊，在巴黎卢森堡宫内，建于 17 世纪上半期。

84 丹尼埃尔·格朗（1694—1757），奥地利画家；冯·泽德尔梅耶（1706—1761），德国画家。

85 法朗索瓦·勒-穆瓦纳（1688—1737），法国画家，属于勒布伦画派。

86 即安德烈·弗勒里（1653—1743），法国主教和国务活动家。

87 维特鲁威，前 1 世纪的著名罗马建筑师，著有《论建筑》一书。

88 译文是："知道给予每种情况以合乎时宜的处理。"（贺拉斯语）

89 译文是："犹如热病患者的幻想，虚幻的作品出现了。"（贺拉斯语）

90 译文是："一个房东，一个放高利贷的人。"（贺拉斯语）

对《关于在绘画和雕刻中
模仿希腊作品的一些意见》的解释

　　我没有想到，我的一篇不长的文章受到了一些注意并引起争论。它是特地为某些艺术家写的，对于他们，使文章具有学究气是多余的；这种学究气可以使任何一本著作充满了从书本上援引的文字。艺术家们总是一知半解地去读那些论述艺术的文章，而他们当中的多数人，用一位老演说家的话来说："认为——也不可能不认为，花更多的时间读书简直是件蠢事，不如用这个时间去工作。"如此说来，如果不能传授给他们某种新东西，至少要满足他们求知的愿望。确实，我一般持这样一种意见：既然艺术中的优美更多的是以细致的敏感和有教养的趣味为基础，而不是建造在深刻思考的基础上，那么在这些著

作中尤其要遵守厄俄普托列姆斯[1] 的原则："做哲学的思维，但在不长的文字中。"

关于在绘画和雕刻中模仿希腊作品，我的见解涉及四个主要方面：一、关于希腊人天性的完善；二、关于他们作品的优势；三、关于模仿这些作品；四、关于在艺术作品中富于思考的希腊人的形象，特别是关于寓意的问题。

关于第一点，我尽量说得全面些，但要做到有充分的说服力是办不到的，即使我掌握了极珍贵的资料也是如此。希腊人的这些优势与其说是由于自然本身或者说是由于天空的影响，不如说是由于他们所得到的教育的结果。

事实上，他们国家的幸运的地理位置始终是造成这些优势的基本原因，而空气和饮食在同是希腊人当中形成了诸如雅典人与山那边近邻的一些区别。

每个国家的自然环境赋予土著人和外来的移民与之相应的外表和思维方式。古代高卢民族所具有的特征，我们可以在他们的继承者——来自德国的法兰克人身上看到。在受到侵袭的情况下突然和盲目地奔逃，已经在恺撒大帝时期给高卢人造成了危害；在现代，他们也不能逃脱这种厄运。他们还具有另外的气质，这种气质一直到现在还是这个民族所特有的：朱理安[2] 皇帝说过，在他那个时代，在巴黎的舞蹈家比公民还要多。相反，西班牙人总是小心谨慎的，带有一些冷静的色彩；由于这一点，他们多少阻碍了罗马人侵占自己的国家。

你们可以自己做出判断，西哥特人、摩尔人以及在这个国

家[3] 中活动的其他民族是否吸收了古代伊比利亚人的气质。应该运用比较的方法，迪博[4] 正是用了这种方法来研究某些民族过去和现在的气质的。

自然与空气毫无疑问强烈地影响了希腊人的创作，不过这种影响也是与这个国家特别的地理位置相适应的。温和的气候贯穿一年四季，清凉的海风滋润着伊奥尼亚海和希腊本土沿海恬静舒适的岛屿。大概由于这个原因，伯罗奔尼撒的所有城市都沿海岸建立。

在这样一种适度的，似乎在冷热之间调节和平衡的条件下，所有生物感觉到气候对自己的影响是同样的。所有果实都能成熟，甚至野生的品种也能得到改良。动物同样是如此，它们的生育、繁殖更加频繁。这样的气候在人群中培养出优美的和体格匀称的杰出人才，他们的趣味爱好与他们的外貌相吻合。这一点也由有优美人群的国家——格鲁吉亚得到证明，它的清澈、明朗的天空使它天然地肥沃富饶。正如大家常说的那样，单单水本身对我们的形成就有重大的意义，用印度人的话来说，在缺乏好水的国度里不可能有美的人群，甚至连神谕都说阿雷吐兹水泉[5] 的特质能使人变美。

我以为，按照希腊人的语言可以判断他们体格的特质。自然条件赋予每个民族的发音器官的构造，是与其国家的气候相适应的。因此存在着这样的部落，他们像野居的原始人那样，与其说是在交谈，不如说是在吼叫；还有的部落，他们在交谈时，嘴唇不颤动。希腊的法锡斯人[6] 的发音嘶哑，英国人通常

被认为也有这个特点。

希腊语言优于我们所熟悉的语言，这是毫无疑义的，我这里不是指它的丰富性，而是指它的发音悦耳。所有北方的语言辅音过多，因此常常有不大悦耳的特点。相反，在希腊语中母音和辅音相互交替，每个辅音有与之相配合的母音；一个辅音很少与两个母音相配，以免它们在这样的情况下汇合成一个重复的音。语言的柔和性不允许音节由三个刺耳的发音 θ、φ、χ 中一个做结尾。同时，用同一发声器官发音的声响的替换被认为是合理的；由于用这种方法，语言的硬度减弱了。某些字的发音，现在我们感到不柔和，不能成为否定上面论述的理由，因为我们对希腊语和拉丁语的真正发音了解甚少。所有这些，都使语言柔和悦耳，使字母的发音多样化，同时使字母的不可重复的结合更加自由松快。这里，我还没有提到另外一点，那就是甚至在口语中，每个音节都有真正的延续性，这是在西欧的各种语言中不可想象的。至此难道还不能按照希腊语的悦耳性来判断这种语言的器官本身吗？因此有某些根据使人们做这样的思考：荷马笔下被称作神祇的语言的，是希腊语；而普通人的语言则是腓尼基语。

与其他语言相比，希腊语善于表达物体本身的形式和本质，其手段是利用字母以及字母相互连接的和音；在这里，希腊语言主要是靠母音的丰富来取得这种能力的。在荷马的两段诗中，由潘达洛斯射向墨涅拉俄斯的箭的进逼力，它的快速，在进入身体时力量的减弱，穿过身体时的缓慢和它在进一步运

动时受到的阻挠——这一切用发音来表达比用语句来表达更引人注目。似乎你亲眼看到箭是怎样射出的，怎样在空中运行，又是怎样射入身体的。

同样的特色见于阿喀琉斯率领的密尔弥冬人队伍的一段描写，他们的盾牌紧挨着盾牌，帽盔紧挨着帽盔，人紧挨着人。形象地描绘这一段文字从来也没有得到成功。这段描写总共只有一段诗，但必须把它读出声来，才能体味它的全部美。但是如果把希腊语理解为没有嘈杂声的流动的小溪（有人把柏拉图的文体做如此比拟），那么对这些语言的理解便是不正确的；它能汇成汹涌澎湃的水流，能够掀起巨浪，使奥德修斯的船帆摇摆不定。可是，许多人没有注意到这些语言的真正的表现力，而把它们看作是激烈的和刺耳的。

这样的语言自然要求细微和富于变化的发音器官，看来说其他语言的民族，甚至包括说拉丁语的在内，都没有这样的发音器官。甚至有一位希腊神父埋怨罗马的法律是用发音十分难听的语言写作的。

如果设想身体全部构造的自然属性是和发音器官相同的话，那么可以说希腊人是用细致的材料构造的。在他们身上神经与肌肉特别富于感觉和有弹性，能适应最柔软的身体运动。在他们所有的活动中自然表现出相当敏捷和灵巧的雅致，并显示出朝气蓬勃和富于生气的性格。需要想象出这样一种身体，它取得了胖瘦之间的真正平衡。离开这种体形不论往哪一方面发展，在希腊人的心目中都是可笑的，他们的作家同样讥笑过

基涅西乌斯、菲列托斯和阿戈拉克里托斯。[7]

在如此理解希腊人的自然属性的情况下，就可能形成一个概念，即希腊人是娇嫩柔弱的，昔日他们无拘无束地享受欢乐，影响了他们的体质。我可以相当充分地陈述自己的观点，引用伯里克利坚持的关于雅典人与斯巴达人性格相反的论述，如果我有幸能把他的这一论述扩展到希腊整个民族的话。伯里克利说："斯巴达人从幼年时代起就通过加强训练的办法增强体力；我们却无忧无虑，因而冒着很大的危险。在迎战敌人时，与其说我们是经过深思熟虑以后采取对策，不如说我们是从容不迫；与其说我们屈从常规，不如说我们服从于豁达的激情。当境况确实于我们不利时，我们毫不畏惧。我们忍受痛苦时表现出的勇气不逊于那些用长期训练的办法准备应付这些痛苦的人们。我们热爱的是没有烦琐的典雅，没有柔弱的智慧。我们的优势在于，我们为创造伟大的功勋而生。"

我无法证明，也不想证明所有希腊人都同样是美的：在特洛伊城下的希腊人当中只有一个忒耳西忒斯[8]。值得注意的一个事实是，在所有艺术繁荣的地区，都同样有优美的人群出生。忒拜笼罩在多浮云的天空之下，这个城市的居民因而也是肥壮和结实的，这和基波克拉托斯[9]对这一类沼泽和潮湿地区居民的观察是一致的。古代人已经注意到，从忒拜城出来的作家和学者，除品达外别无他人；同样，斯巴达也只有一位阿尔克玛诺斯[10]闻名于世。相反，阿提加地区的天空是纯洁和明朗的，它产生的感觉也是细致的（雅典人被认为具有这一特

点），因而体格也是匀称的；同样，雅典城邦成为艺术的主要中心。同样的情况见于昔克翁、科林斯、罗得斯和以弗所等地，这些城市是艺术家和学派的所在地，在这些地方不可能缺乏优美的模特儿。阿里斯托芬[11]作品中的一个段落，曾经在《信函》中被提及，被认为是雅典人的一个天然缺陷的证明。我理解的精神，是符合其原意的。这位作家的笑话，是以关于忒修斯[12]的传说为依据的：

那个部位的适度肥胖，在它上面

Sedet aeternumque sedebit

Infelix Theseus. [13]

（坐着，将永远坐着那不幸的忒修斯。）

适度的肥胖，在阿提加曾被认为是一种美。据说忒修斯被赫拉克勒斯从地府释放以后，失去了现在说过的那些部位，他把这一缺点传给了自己的后代。谁有类似的体型，谁便可以认为自己是忒修斯的血统后裔而自豪，犹如根据矛形胎记可以辨认谁是斯巴达人的后裔一样。还可以发现，希腊艺术家在描绘这一部位时，模仿了大自然在对待雅典人时所表现出来的吝啬。

此外，希腊本土不断有新的部族移入，对待他们，大自然表现出了慷慨，但他们没有挥霍无度。他们移民到别国土地上的命运，几乎和离开了祖国的希腊演说术的遭遇一样。西塞罗[14]说："希腊的演说术一旦离开雅典港湾，在它所接触的那些岛屿上和在它走遍了的亚洲土地上吸收了异国的风俗，既完

全丧失了原有的强健的阿提加的表现力，也丧失了自己的强健性。"被尼列依在赫拉克勒斯后裔返回时从希腊带到亚洲的伊奥尼亚人，生活在更为炎热的气候之中，从而变得更富于感觉。他们的语言由于在一个音节中母音重叠，发音也变得更富于变化。处在同一个气候影响之下的附近几个岛屿的风俗习惯，与伊奥尼亚人没有区别。自然，他们的身体特质也会与自己的祖先有些不同。

当代的希腊居民乃是一种"合金"，它在自己的熔合物中接受了各种其他的金属，但它里面的基本成分还是完全可以辨认的。野蛮从根本上消灭了科学，不文明的行为波及全国。教养、勇气和性格为残酷的压迫所镇压，自由更无法提起。古代文物不断地被破坏或被运出境。德洛斯岛阿波罗神庙中的立柱被竖立在英国花园之中。甚至国家的自然面貌本身也由于荒芜丧失了最初的样式。本来克里特岛上的农作物在世界也最负盛名，可是在今天，生长农作物的大河小溪沿岸除了野生的藤蔓和杂草外，一无所有。自然，有些地区，例如萨摩斯岛曾经与雅典进行了长时间和代价高昂的海战，不可能不成为荒芜一片的土地。

尽管发生了这一切变化和土地变得贫瘠不堪，尽管自由之风不再吹到那荒凉和贫瘠的海岸，尽管丧失了许多有利的条件，但当代希腊人仍然保留了古代民族的许多自然气质。根据所有旅游者的反映，许多岛屿（那里比希腊本土住着更多的希腊人），以至小亚细亚的居民尤其是女性，长得很美。

一直到今天，阿提加仍像昔日一样好客。在田野上所有牧人和农民彬彬有礼和友善地接待两位旅游者斯潘和乌依列尔。那里的居民现在仍然机智敏锐和善于接受各种创举。

某些人已经注意到，过早的体力锻炼与其说对希腊青年人的体形美有益，不如说会造成损害。可以设想，神经与肌肉的紧张训练会使身体的轮廓不那么柔软弯曲，而具有战士通常有的生硬的特点。这里的原因一部分可以用民族的特点来解释。他们活动和思维的方式轻松、自然。用伯里克利的话来说，在言谈举止中他们表现出相当的随便和自由。而根据柏拉图的一些对话来判断，青年人在中学里边嬉笑娱乐边进行锻炼，因此他希望，在他的国家里老人应常常去访问学校来回忆自己青年时期度过的愉快时光。

他们的锻炼一般从日出开始，苏格拉底常常在清晨来访问这些锻炼场地。之所以选择早晨的时间是因为可以避开炎热。人们脱掉衣服便涂上一种阿提加产的优质油料，一方面是为了保护身体不致被清晨的寒气侵袭——在寒冷甚烈的侵袭下通常是这样做的，另一方面也是为了减少过多的汗水流出，因为要排泄出来的只应该是多余的汗水。人们还以为，油料有增强体力的作用。在锻炼结束以后，大家一起进浴室，在身体上重新涂一次油料。荷马在议论一个人时说过，当这个涂了油料的人从浴室走出来时，他似乎更高大更强健了，就像不朽的神祇一样。

假如希腊人像英雄时期[15]艺术作品中的人物那样总是光着

脚走路的话，或者像通常人们所想象的那样，只有在极少数的情况下脚上穿着便鞋，那么他们的足形将会极大地受到影响。然而，可以证实，他们对自己脚上的鞋和装饰物的重视远远超过我们。希腊人对各式各样鞋的称呼在十个之上。

训练时护膝的使用早在希腊艺术繁盛之前就已停止，这一情况对艺术家们来说不无益处。

对古希腊人和他们的艺术家来说，他们的身体具有青年人的适当胖度是一种幸福。事实也是如此：在希腊雕像中手臂上的关节刻画得相当明显，而在身体的其他部位却不明显。看来，艺术家很可能是按照自己周围看到的情况来进行描绘的。在以弗所的阿格基亚斯创作的著名的《波尔格兹的拳击手》[16]这座雕像中，凸鼓的部位和上面提到的突出的关节不是被描绘在现代艺术家们所要描绘的地方。与此相反，在这座雕像中它们的所在位置和其他的希腊雕像一样。这座竞技士的雕像可能属于那样一类作品，它们曾经竖立在举行盛大竞技活动的地方，这些地方为每个优胜者建立雕像。这些雕像准确地再现竞技优胜者得到奖赏和在奥林匹亚竞技会上评判员们仔细观察到的情景。难道我们不应该从这里得出结论，艺术家们是根据模特儿制作整个作品的吗?!

我了解现代艺术家们的功绩，他们取得的成果与古代艺术家们正好相反。但我同样了解，前者的成就主要是通过模仿后者的途径取得的；同时还可以肯定，一旦他们偏离对古代的模仿，便会犯许多的错误，这些错误是当代艺术家们中的很多人

不能避免的，我在自己的文章中特别指出了这一点。

至于说到身体的轮廓，那么，研究模特儿——贝尼尼在青壮年是坚持这样做的——看来使这位伟大的艺术家远离优美的形式。他为教皇乌尔班八世的陵墓纪念碑所做的《仁慈》雕像过分肥厚，而在亚历山大七世的陵墓纪念碑上另一个表现"美德"的雕像几乎丑陋不堪。他为国王路易十四所做的骑马像，尽管断断续续费了十五年的时间且耗去大量钱财，仍然逃脱不了被抛弃的命运。国王高高在上，居于荣誉的顶峰，但不论是人还是马的运动都过分地粗野和夸张。因此，这座雕像被改成库尔茨[17]的像，这是一位被抛进河流的漩涡中而献身的英雄；现在，雕像立在杜勒里花园。对自然的最精心的研究当然不足以获得关于美的完善的观念，同样，不可能通过只学习一门解剖知识便能认识最优美的人体比例。旧的罗马学派在这方面很少犯错误。不可否认，在《众神的聚餐》一画中拉斐尔画的维纳斯有些沉重；在这方面，我也不想为这位大师的《虐杀婴儿》辩解，这幅画有马尔坎托尼奥[18]的铜版摹品。他笔下的女性胸部过分丰满，而虐杀婴儿的人们又过分瘦。可以猜想，艺术家想通过这种对比来表现虐杀婴儿的人们更为可憎的外貌。但须知不可能一切都尽如人意，甚至太阳也有阴影。

如果我们沿着拉斐尔的足迹去探究他创作鼎盛期和绘画风格成熟期的作品，那么我们不必要寻找辩护士，拉斐尔也不需要为自己辩护的人。同样，巴拉西乌斯和宙弗克西斯也不要这样的辩护人。我觉得，巴拉西乌斯的作品还有这样一个优势，

即轮廓柔和地由浓转淡并和背景相融，这是保存至今的多数古代绘画杰作所没有的。15世纪初期画家们的作品也没有这一特点——在这些作品中，人物的轮廓在多数情况下鲜明地突出于背景。不过仅仅靠一项浓淡处理法还不可能赋予巴拉西乌斯的人物以真实的浮雕感和立体感，所以这些人物的部位并不那么凸显和有立体感；同样不能不承认，他在这方面并没有达到他通常所取得的高度。如果巴拉西乌斯在轮廓表现上优越于所有的人，那么他画的人就不会过分地胖和瘦。

至于说到宙弗克西斯的女性人像，按照荷马的胖瘦观念，她们是丰满的，但不能据此得出结论，他画的人体像鲁本斯作品中的人物那样肥胖，肌肉过分地臃肿。应该注意到，斯巴达的妇女们由于自己所受的独特的教育，具有男性青年人体的某些特征，但同时古代世界普遍承认，她们是最出色的美人。

因此我怀疑雅各布·约旦斯能和这些希腊画家相提并论，虽然人们那样热心地为他辩护。

波兰国王提供艺术家们和艺术爱好者们自由接近艺术品的机会，使人们当场的观赏可能比读作家的议论更有教益和更令人信服。我这里是指上面提到的这位画家的《庙堂中的捐赠》和《代俄哲尼斯[19]》这两幅画。不过，即使这样来评价约旦斯也需要做些说明，至少在艺术真实这方面。关于真实的一般概念也应运用于艺术作品，按照这种一般的概念，现在的这些论述便成了难解的谜，唯一可以理解的意思大概可以归纳如下：

鲁本斯像荷马一样，以其天才的不可估量的多产进行了创

造，他富有到恣意挥霍的程度，又像荷马和一切富有诗意和全面才能的画家一样，追求奇异的境界，特别是在构图和明暗方面。他按照前人没有采用过的新的光的分布手法来安排人物，使光线集中在作品的主要成分上；他把这些光线与一种比自然中更强的力量相结合，从而使自己的作品更显活跃，并使它们包含某种不一般的因素。约旦斯属于低一筹的天才，在涉及绘画的崇高这一点上，无法与自己的老师鲁本斯相比拟。他无法达到鲁本斯的高度和超越自然。因此他更接近自然，如果说他因此取得更多的真实性，那么可以说比起鲁本斯来他更接近真实。他按照他见到的样子描绘了自然。

如果当代的艺术家们在形和美这些方面不接受古代趣味的指导，那么任何法则都无法建立。有人——确有某位当代画家——把维纳斯画成法国人的样子，也有人把维纳斯画成鹰钩鼻子，因为确实有人试图证明，美第奇的维纳斯是这样的鼻子，还有人把维纳斯的手指刻画成纺锤状的，其根据是卢西安转述的一些对美做解说的人的意见。再说，有的维纳斯将用中国人的眼睛看我们，就像现代意大利一画派中创造的所有美女那样；更有甚者，一个不是特别博学多识的人，能根据任何一个艺术人体来猜测艺术家的故乡。

按照德谟克利特[20]的意见，我们应该祈祷神祇们，仅仅让那些可爱的形象降世，而古代的艺术描绘就属于这些可爱的形象之列。

这是一种自由，我们的艺术家们在处理人物的发式时允许

自己运用这种自由，即使在全力模仿古人的情况下，这种自由仍然保存着。但是，如果按照模特儿来处理，额头上的头发就不会那么自然。在各种年龄人的身上可以看到这种情况：他们不花费时间去拨弄梳子和镜子。如此说来，在古代艺术家们创作的人像上发式的处理也对我们有所教益，说明他们追求单纯与真实；虽然在他们当中不乏有人在镜旁花费的时间比在有益的劳作上花费的要多，但他们对发式中对称的认识能力不会低于我们宫廷中最精巧的追求时髦的人。留长发的情况，像我们在希腊人的头像和立身像上所看到的，乃是人物出身自由和高贵的一种标志。

说到模仿古代作品的轮廓，任何时候也没有遭到反对，甚至那些在这方面最不擅长的艺术家们也不反对；但一旦涉及模仿高贵的单纯与静穆的伟大这方面，意见立即有分歧。希腊雕像的这种表现很少得到一致的赞扬，当艺术家们想把这种表现化为己有时，总是要冒风险。人们责怪班迪内利[21]藏在佛罗伦萨的赫拉克勒斯雕像的便是这种真正的崇高性。在拉斐尔创作的《虐杀婴儿》一画中，人们要求在刽子手的脸上表现出更多的野蛮和兽性。

遵照关于"宁静中的自然"的普遍观念，这些人体看来颇像色诺芬[22]笔下的年轻的斯巴达人；此外，我也知道，大多数人（甚至在我的文章的基本原则得到普遍的赞同和承认的情况下）总是要那样看这些按照古代趣味创作的作品的，就像听某人在法官面前宣读的发言一样。但最大多数人的趣味在艺术

中从来不具有法则的威力。至于说到"宁静中的自然"这一观点，加格龙[23]在其著作中做了完全正确的论述，他的这本著作以丰富的智慧和知识阐述了艺术中最细致的问题，并要求巨幅作品有更多的生命和运动。不过对这一观点总是需要做重要的补充：任何时候总不应该有那么多的生命，致使上帝和剑拔弩张的玛尔斯[24]相似，使处于入迷状态的圣女和醉酒的女神相似。

在不熟悉崇高艺术这一特征的人看来，特雷维萨尼[25]的任何一幅以圣母为题材的画比拉斐尔画的圣母要高明。我知道，甚至有些艺术家说过这样的意见：前者的圣母画对拉斐尔来说不是完全有利的近邻。因此，在许多人面前揭示德累斯顿画廊这一优秀作品的真正的崇高性，把这幅由画家中的阿波罗完成的、在德国唯一没有遭到破坏的藏品[26]让所有看到的人更加珍视，就显得不是多余的了。

应该承认，从构图的角度看，拉斐尔的这幅画与他的《基督变容》不能相提并论，然而，这幅画具有别的优势，那是《基督变容》中所没有的。在《基督变容》的最后加工中，朱利奥·罗马诺[27]所付出的劳动大概不少于他的老师；几乎所有专家都认为，在这幅作品中可以轻而易举地辨认出他们师生的笔迹。同时，专家们还在第一幅画（即《西斯廷圣母》）中发现画家那一创作时期的真正特点，正是在同一个时候，他正在创作梵蒂冈的《雅典学派》。

有一种冒牌的艺术批评家认为圣母[28]手中的婴儿是可怜

的，要说服这种人并非易事。皮弗戈拉斯用不同于阿纳克萨戈拉[29]的眼睛看太阳，前者在太阳中看到的是神，而后者，用一位古代哲学家的话来说，看到的是石头。虽然阿纳克萨戈拉更为出风头，学者们却赞同皮弗戈拉斯的意见。可以在不研究拉斐尔作品中人物崇高表情的情况下，通过普通的生活经验去寻求和理解真实性与美。美丽的脸庞会使我们感到高兴，但它将更加使我们赞美，如果略有沉思的表情使它带些严肃味道的话。看来，古代人是持这种见解的。那时的艺术家们赋予安提诺依[30]的所有头像以这种表情；而这种表情不是靠被发绺遮住的额头来形成的。众所周知，第一眼令人喜欢的东西，过后常常使人不喜欢：那些在匆匆一瞥中引人注意的，在较为仔细的观察中会慢慢淡化，假象会逐渐消失。真正的光彩将通过研究和思考变得经久不衰，我们也努力深入到隐蔽的奥妙境界中去。严格的美永远不会使我们停止寻求和得到完全的满足。看来是，人们会从中不断发现新的光彩。这就是拉斐尔和古代艺术家们笔下美的面庞的特征。它们既不是不可捉摸的，也不是媚人的，而是在形式上十分绝妙，制作上富有纯真、地道的美。正是这种魅力使克列奥帕特拉流芳百世，她的面部没有使任何人大吃一惊，但却给所有见过她的人留下了强烈的印象，她所到之处，无不使人倾心。至于那个法国的维纳斯像，她穿着睡衣，人们对她的议论，就像有人在谈到塞内加[31]的幽默时所做的评论一样：它失去了许多，甚至失去了一切，假如对它稍做分析的话。

我在文章中把拉斐尔、某些伟大的尼德兰大师与现代意大利画家们加以比较，便特别涉及艺术处理这个问题。我以为，关于前一类大师在制作自己作品时所付出的艰巨劳动的评论，更加证明一点，即这种劳动应该是隐蔽的；而这，则要求画家做出更多的努力。在所有艺术作品中最难的事是，所花费的极大努力在作品中不露痕迹。

凡·德尔·维尔弗永远是位伟大的艺术家，他的作品理所当然地装饰着这个世界伟人的内室。他达到了这样一个境界，好像一切是从一个整块中铸造的：所有线条在他的作品中变得模糊不清，似乎包含在十分柔和的色彩之中，形成统一的调子。他的作品与其说是绘画，不如说更像珐琅。

应该说，他的作品人们是喜欢的。但是，难道"喜欢"可以被认为是绘画中的主要优点吗？登纳[32]的老人头像也讨人喜欢，如果要让智慧的古代人来评价它们会说些什么呢？普鲁塔克[33]会用阿里斯提特斯或宙弗克西斯的口吻来对这位画家说："低劣的画家们，不善于再现美，只好在胡须和皱纹中寻找它。"据说国王查理六世赞赏他看到的第一幅登纳的头像，夸奖这幅画画得很细。画家因此又得到一个类似的订件，并为这两幅画得到几千盾[34]的报酬。据报道，这位国王曾是艺术鉴赏家，他把这两幅肖像与凡·戴克和伦勃朗的肖像相提并论，并且说："我得到了这位画家的两幅画，有了他的真迹，我不需要更多的东西了，即使作为礼品送给我，也不需要。"另外一位著名的英国人也持这种意见，他在答复在他面前夸奖登纳

肖像的人时说道："难道你以为我们的民族赞赏的是那些艺术作品——在创造它们时，需要的仅仅是一种勤奋，不需要任何一点理智？"

把关于登纳作品的评论，直接放在关于凡·德尔·维尔弗的议论之后，并非由于我想在这两位艺术家之间做任何的比较，因为凡·德尔·维尔弗的功绩远远超过登纳；我只是想以登纳的作品作为例子，说明讨人喜欢的艺术作品，像讨人喜欢的诗一样是多么缺乏普遍意义的品格。

此外，曾经被人喜欢的画并非永远被人喜欢。有时恰恰相反，由于画家希望被人喜欢而使得人们很快对他的作品失去热情。这种人在创作时似乎是为了满足嗅觉的需要，因为他把自己的作品像花朵那样举到人们脸前。人们评价这种画不得不像评价贵重的宝石一样，其价值因细小的瑕疵而被贬低。

这一类画家自然是在竭力准确地模仿对象最微小的细节。他们害怕画出来的细微的毛发和对象有别，好让那些可能戴上放大镜的眼睛能观察到对象上面最不显著的细节。这些人可以被认为是阿纳克萨戈拉的学生，正是阿氏认为，可以在手上找到人类智慧的基础。

第四点主要涉及寓意这个问题。

神话在绘画中一般被称作寓意；诗歌不亚于绘画以模仿作为自己的最终目的，但毕竟只靠模仿，没有神话，不可能有诗的创造；同样，没有任何的寓意，历史画在一般的模仿中也只能显示出平淡无味，如达威南特·巩迪贝格的被称作纪实的诗

篇，作者避免任何的虚构。

色彩与素描在绘画中所起的作用，大致如同诗格、真实性或题材在诗歌中的作用。常常是躯体有了，灵魂不够。虚构是诗的灵魂——亚里士多德是这样认为的；荷马最早激发起诗的灵魂。画家也用虚构来使作品增添生气。素描和色彩的功力可以通过长期的训练获得，透视与构图（这里说的是狭义的构图）[35] 是建立在坚实形成的法则之上的；自然，这一切都含有机械的特点；因此，需要的也只是机械的灵魂——如果可以这样说的话——来理解和评价这一类艺术作品。

所有享乐，包括占去了很多人最宝贵的、尚未被珍惜的时间的那些享乐，只有在它们占领我们智慧的那个尺度内，才能长久受欢迎并使我们不致感到厌烦和腻恶。仅仅是感觉的领悟带有非常表面的性质，对理智很少起作用。欣赏风景和花果的描绘给我们提供这一类享乐。专家们在欣赏它们时所思考的不会多于画家。一般爱好者和门外汉完全不会去思考什么。

描绘人物和事件的历史画，不论是描绘事件的真实面貌的还是事件如何发生的，它们不同于风景画的特点是在于描绘人物的感情。这两类画按照同一法则制作，其本质都是模仿。

看来，有一点是毫无疑义的，即绘画和诗一样都有广阔的边界。自然，画家可以遵循诗人的足迹，也像音乐所能做到的那样。画家能够选择的崇高题材是由历史赋予的，但一般的模仿不可能使这些题材达到像悲剧和英雄史诗在文艺领域中所能达到的高度。西塞罗说，荷马从人群中提炼出神。这意味着，

他不仅放大了真实，而且赋予自己的诗篇以崇高的特点，他认为表现不可能的、或许的，比一般可能的要好。亚里士多德在这当中看到了诗的艺术的本质，并且告诉我们，宙弗克西斯的画具有这些品格。朗吉弩斯[36]要求画家画可能的与真实的，这是与要求诗人写不可能的正好相反，不过无疑仍然是有力量的。

历史画家之所以能够使自己的创作达到这样的高度，不仅是通过比单纯的自然更为崇高的素描来获得，也不仅是借助于热情的高尚表现。因为对一个智慧的肖像画家也是这样要求的，他有可能在不损害被描绘对象相似性的情况下达到这两方面的要求。这两者毕竟属于模仿的范畴，只是这种模仿是理智的。甚至在凡·戴克的肖像中，过分细致地表现对象被认为是不尽完善的，而在所有历史画中这种表现就变成一种谬误了。

真实，不论其本身对我们的心灵是否有好感，当它包含在虚构的形式中时，便能使我们高兴和产生强烈的印象。对儿童来说愈是真正意义上的童语，对成年人便愈是寓言。有这种外貌的真实曾经是比较令人愉快的，甚至在最野蛮的时代也是如此，这还由于有这样一个信念：诗歌比散文更古老，许多古代民族的情况证明了这一点。

我们的理智有个恶习：仅仅注意那些它第一眼不理解的东西，而对那些一清二楚的东西态度很冷漠，像对待不断流逝的时光一样。因此，后一类绘画作品留在人们记忆中的印象如同船在水中航行一样，只有稍纵即逝的浪迹。正因为如此，我们

在孩提时期接受的印象在记忆中能保存很久，因为我们那时把周围发生的一切都看作是不一般的。当然，自然本身也教育我们，因为它并不是以一般的物体作为基础的。

每一种思想只有在伴随了另一种思想或几种思想的情况下，才会变得更加有力，这如同在做比较时发生的情况，后者与前者的关系愈是疏远，比较愈为有力。因为当相似的情况显而易见时，例如把白色的皮肤与雪做比较，这种比较便不会引起人的惊奇。这种对立性被我们称为"尖锐性"，亚里士多德则把它称作"出其不意的概念"，他要求演说家的正是这种能力。我们在绘画中见到这种出其不意的东西愈多，作品便愈感动人；这两者都是通过寓意来达到的。绘画作品如同隐藏在枝叶下面的果实，我们愈是突然地碰到它，便愈是感到愉快。最小的作品可能成为伟大的杰作，倘若它寄寓了崇高的思想。

迫切需要本身教会了从事寓意创作的艺术家。很显然，他们最初只满足于一种类型的个别物体，但随着时间的推移，他们又试图表现由许多个别物体共同含有的东西，即一般的概念。个别物体的每一属性形成与其相同的一般概念。当概念与它寄寓的物体相分离时，它可以成为被理解的感觉，并只在形象的外貌中体现出来；这形象虽然是单一的，但它不属于单一，而属于多数。

古代的寓意形象可以划分为两类，一类是较为崇高的寓意形式，另一类是较为纯朴的寓意形式；类似的划分也同样见于绘画。归入第一类的有那些包含了古代神话或哲学隐蔽思想的

作品，还有那些从古代鲜为人知或神秘的风俗习惯中汲取了题材的作品。

归入第二类的是那些象征性能为大家所普遍认识的，例如体现善良与罪恶等的作品。

第一类型的形象赋予艺术作品的乃是史诗般的宏伟感。产生这种宏伟感的可能是某一个形体，这一形体所包容的概念愈多，它便愈加崇高；这一形体愈能迫使人更多地思考，它给予人的印象便愈加深刻，同时它也变成大家所理解的感觉。

在孩提时期失去生命的儿童，古代人是这样表现的：他们在作品中描绘黎明女神把儿童搂入自己的怀抱。看来，这种幸福的比喻取自在朝霞出现时刻埋葬青年尸体的习俗。

使灌注了灵魂的身体复苏，这是最有特色的观念之一，在古代一系列的优美形象中，表现得很鲜明，也颇有诗意。一位艺术家，当他不知道自己的导师是谁时，大概会想象，在借助人所皆知的创造人的观念时，用什么才能表现那种观念，但他的作品对大家来说不是别的什么，而只是创造人的描绘本身。这一情节用来表现朴素的哲理性的人类观念，用在不恰当的地方，似乎太神圣了，更不用说这种表现在艺术中会显得诗意不足。体现了这一观念的形象，有时出现在银币上，有时出现在石头上。普罗米修斯用陶泥塑造人，那石化了的陶泥块还在普萨尼生活的时代就陈列在佛西斯[37]的田野，而密涅瓦在泥人的头上举着灵魂的象征——蝴蝶。

不容否认，许多古代寓意描绘的立意是以朴素的想象作为

依据的，因此它们不可能为我们时代的艺术家广泛采用。比如描绘在石头上的儿童人像，这儿童想把蝴蝶放在祭坛上，人们试图将它解释为"友谊"的形象，包括祭坛本身，都被视作是没有超越正义界限的"友谊"的象征。在另外的一块石头上，"爱情"试图把一棵古树的枝叶拽向自己，古树上栖息着一只鸟，估计是猫头鹰，可能描绘的是"智慧"，整个含意是"爱情"追求"智慧"。埃罗斯、希梅罗斯、波托斯，在古代人的心目中，是表示"爱情""渴望""热情"的形象。他们站立在祭坛周围，祭坛上燃着熊熊圣火。"爱情"站在祭坛之后，因此只能看到他的高于祭坛的头；"渴望"与"热情"站立在祭坛的两边。"渴望"的一只手在火焰中，另一只手持着光环；"热情"的两只手都在火中。

古代流传下来的高级寓意（第一类寓意），当然没有那么伟大的宝藏，和第二类寓意来比较，资料是贫乏的。而在第二类寓意中，一个思想常常通过几个形象来表现。

凡是可以看到的寓意性的讽刺作品，也属于寓意的第二类型。加布雷寓言中的驴子就是一例，驴子驮着伊基达的像，反映了人们对女神像的敬仰。处在这世界伟人重压下的庶民的自豪感，还能找到比这更鲜明的表现吗？

高一级的寓意可能为低一级的某些寓意所代用，如果这些低一级的寓意不是和高一级的同一命运的话。举例说，我们不知道古人是怎样描绘"雄辩术"或沛伊达[38]女神的，不知道普拉克西特列斯是怎样描绘曾被普萨尼[39]提及的"安慰"女神帕

内戈拉的。在罗马，曾经为"遗忘"建立祭坛，看来这一概念也是用形象来象征的。

同样的情况见于"贞洁"之神，纪念它的祭坛的图像可以在古银币上看到，还有"恐惧"之神也是如此，忒修斯曾向它贡献祭品。

流传至今的寓意远未被新时代的艺术家们所运用，其中有许多已鲜为人知，所以说，古代文学作品和其他文物，可以为优美形象提供丰富资料。我们的时代或我们父辈的时代有志于丰富这一领域，为艺术家们提供教益和减轻他们工作的人，应该关注这一纯洁和充足的源泉。但出现了这样的时期，学者们如醉如痴地为根绝良好趣味而努力。在被称作"自然"的东西中，除了童稚的纯朴外，他们什么也没有找到。他们感到自己有责任赋予自然以机智，年轻的和年长的开始写题铭、训词，不仅为艺术家们，而且也是为哲学家们和神学家们，在他们转致简单的敬意时，必须附加某些题铭。他们试图使这些做得更为有益，在铭文中指出这些画表示了什么和不表示什么。这就是他们还在寻找的宝库。自从这种学术风气成为摩登之后，人们就不再去思考古代寓意。

我不是用这种对照来为我们时代争辩创造寓意画的权利。但是，从其他思维方式中，可以吸收某些法则，为愿意走这条路的人提供借鉴。

古代希腊与罗马人从来没有在高贵的单纯这一特点面前退缩。

古代人赋予自己的作品以明确性，主要是依靠仅仅从属于这一事物而非另一事物的那些标志来显示。归入这一法则的还有避免任何寓意的多重性，而这正是现代艺术家们的寓意所存在的弊端：鹿本来是当作洗礼的寓意来表示的，但又有复仇、良心的折磨和阿谀奉承的含义。雪松既是布道者又是人间琐事的象征，同时还是学者以及濒于死亡的产妇的象征。

最后，古代人试图使那些被这种或那种标志来表示的事物，尽量与其标志处于疏远的关系。除了这些法则以外，这门学科所拥有的一切经验，不妨碍绘画作品的题材尽可能从神话或古代历史中汲取。

确实存在着一些新时代的寓意（假如把那些完全是古代精神的东西，称作是新的话），它们大概可以和高级的古代寓意相提并论。

巴尔巴里戈氏族的两弟兄，在威尼斯曾相继担任共和总裁[40]，被描绘成卡斯托耳和波吕丢刻斯[41]的形象。根据神话传说，后者把朱庇特授予他一人的长生不死的权力分给了自己的哥哥，而在寓意画中波吕丢刻斯作为继承人把蛇献给已故的兄长，兄长被描绘成头盖骨形状。蛇一般作为永恒的象征，应该表示死去的与永生的兄弟在一起，并和永生的兄弟的长久统治共存。在一个刻有图像的古钱币的背面，上述的描绘被安排成一棵树，从树上掉下折断了的树枝，写有引自《埃涅阿斯纪》[42]的题词：

Primo avulso non deficit alter. [43]

确实，优秀的寓意画的创造者们，至今还不得不仅从古代资源中吸收养料，因为没有任何一个人被认为有权利为艺术家们虚构形象，何况也不存在着为大家所公认的形象呢！从目前已知的昔日的经验看，这种公认的形象也不是可以预期的。

在一些好的书籍中，零散地可以见到这类图画，例如在《观众》一书中，有象征"粗野"女神和她的庙宇的画。它们应该被收集起来，使其为人们所知。也可以用周刊和月刊的方式，使其普及，尤其在艺术中更应这样做。好的寓意画副刊将起很大的促进作用。假如用知识的宝库去丰富艺术，那么这样的时刻将会到来：画家有能力像描绘悲剧那样，出色地描绘颂诗。

我在我的著作中引用了两件伟大的寓意画，这就是卢森堡画廊和维也纳帝国图书馆的拱顶。它们可以作为范例，说明寓意是如何被其作者成功和富有诗意地采用的。

尽管有这些伟大的例子，在寓意画方面，反对者将仍然不会少，就像古代对待荷马作品的寓意那样。人们常有极其敏锐细微的良知，但无力忍受与真理相对照的虚构。在被称作神圣的题材中，人们可能为把河流描绘成一个人像所激怒。普桑就曾被指责，因为他在《发现摩西》一画中描绘尼罗河时用了象征的手法。还有更强有力的派别表示反对寓意的明确性，在这方面勒布伦遇到过，以致现在还有不赏识他的评判者。可是谁不知道，明确性和它的对立面大多是由时间和环境造成的。当菲狄亚斯第一次在自己创作的维纳斯像中描绘乌龟时，大概

很少有人懂得艺术家的真正目的，而在这位女神的雕像上加上枷锁的人，也是很勇敢的了。随着时间的推移，这些象征物如同带有这些象征物的人像一样，已为人所尽知。不过，根据柏拉图的意见，一切寓意还有一切文艺创作，本身含有某种难解性，不能为每个人所懂得。假如艺术家为那些观看绘画作品犹如观看人流的人不很理解而提心吊胆，那么他就不得不克制自己的任何一点不寻常的思想。

一切大型建筑物和部分公共楼房、厅堂等，都有权要求用寓意画来装饰。那些有相应比例的东西是伟大的。哀歌存在的意义，不在于用它来咏唱具有世界意义的伟大事件。难道任何一个虚构在其被描绘的地方都可以用寓意来表示？虚构的权力要小于共和总裁，后者想在陆地发挥他在威尼斯发挥的作用。

瓦萨里以人所皆知和公众普遍接受的想法来对待我上面提到的那些画，他力图证明，拉斐尔在梵蒂冈的被称作《雅典学派》的画，是一幅把哲学、占星术与神学加以比较的寓意画。可是，除了画幅本身呈现的——雅典学院的描绘——以外，在画里找不到任何别的东西。

反之，古代任何一位神祇，在为他所建的庙宇中，其生平也是采用寓意的绘画。因为一切神话都是从寓意中编织成的。古代有人说过，荷马史诗中的神不是什么别的，而是以自然、阴影和崇高思想为外壳的各种力量的自然表现。希腊人正是从这个角度来看待朱庇特和朱诺[44]的争吵的，在萨莫斯神庙的天花板上，描绘了这一情节。朱庇特代表天空，朱诺代表大地。

我的关于寓意的这些说明，一般也包括了我能说的关于装饰中如何运用寓意的意见。一切装饰都有两个基本规律。首先，根据这一事件和这一地点的特点进行装饰，与真实不相违背；其次，不随从幻想的任意性进行装饰。

第一个规律是所有艺术家必须遵循的，这要求他们把各个部分相互结合在一定的关系之中，要求被装饰的对象与装饰物完全协调。

不能把不信神的与神圣的、恐怖的与崇高的，混合在一起。因此，巴黎卢森堡宫礼拜堂中多利亚柱子上面柱间壁中的羊头装饰，被认为是不合适的。

第二个规律在某种程度上是对自由的限制，为建筑师和装饰师设置的困难甚至比画家还要大。画家有时在历史画中能结合时尚加以表现，因为假如他们每一次都随自己的画中人物把想象力转移到希腊，就未免太冒昧了。但恒久保存的房屋和公共建筑物需要这样的装饰，它上面的人物的礼服要考虑延续很长的历史阶段，也就是说，也许是在几个世纪期间曾经流行过的和将要流行的，也许是按照法则或古代趣味设计的。反之可能产生这样的情况：被装饰的建筑物还没有完成，装饰就显得陈旧和过时了。

第一个规律把艺术家引向寓意；第二个规律则引向模仿古代。古代更多地涉及小装饰。

被我称作小装饰的，是那些或者不能形成整体的装饰，或者是对较大的装饰的补充。在古代，贝壳除神话需要，例如在

描绘维纳斯和海洋一类神时采用，或与描绘的地方相适应，如用于尼普顿[45]的庙堂外，别处从来没有被用来当过装饰。

作为建筑的一般要求，也需要用这些小装饰。假如柱式体系的基本成分的构件，是由不多的部分组成，假如这些细部又是由大胆与有力的凸突、凹陷所组成，建筑便具有宏伟的特点。我们可以回忆一下建在阿格里琴托的朱庇特神庙中的柱廊，柱子上有沟槽，在每一个沟槽里能自如地站立一个人。这里的装饰自然应该数量很少，还应该由很少的部分组成；同时，这些部分应该有完整和柔和的侧面。

第一个规律（再回到寓意上来），也是可以被区分为许多次要的规律的，但艺术家们的主要目的乃是研究事物与情况的属性，倘若涉及例证，那么证谬的方法看来比一一举出正面的例子的方法更为有益。

以为古代的所有装饰和绘画，包括画在陶瓶和器皿上的都是有寓意的说法，当然是不能成立的。对其中许多作品的解释，也是相当困难的，有的只是凭借简单的猜测。

我以为有充分的根据可以说明古代大多数绘画都有寓意，如果考虑到这种情况，古代的建筑物甚至都有寓意的特点。建在奥林匹亚的奉献给七位自由艺术家的画廊，便是这样的建筑物，在画廊中朗诵诗篇的回音可以重复七次。

更有玄妙意义的是由马蔡里[46]主张建筑的"德行"与"光荣"庙宇。他把在西西里岛上掠夺来的财富用于此建筑物。他征询了高级祭司们的意见，他们回答他说，要紧锁庙宇。理由

是单个的神庙不能奉献给两位神祇。有鉴于此，马西尔修建了两座庙宇，一座紧挨着一座，人们可以通过"德行"神庙进入"光荣"神庙，这当中包含了这样的箴言：要获得真正的光荣，只有通过德行这条道路。这座神庙建在坎佩拉海港前面。由此我产生了另外类似的想法：古代人把丑陋的萨提儿的雕像内部做成空空的，当把它打开以后，发现雕像里面有司美女神的小雕像，这是否有训诫的含义——不应根据表面现象来做判断，外表达不到的，由理智来补偿。

写到这里，我感到余意未尽。但艺术无法穷尽，也无法对一切加以叙述。我曾愉快地利用我的业余时间与我的好友——亚里斯底德斯[47]的真正继承者——弗里德利希·埃塞尔伯爵交谈。他是一位心灵的描绘者，一位给人以教益的画家，这些交谈也常常涉及这方面的内容。是的，这位杰出的艺术家与朋友的名字，将为我文章结尾增添光彩。

注释

1　厄俄普托列姆斯，希腊神话英雄阿喀琉斯之子。

2　朱理安，古代罗马皇帝，361—363 年在位。

3　此处指德国。

4　让-巴蒂斯特·迪博（1670—1742），法国艺术理论家。

5　阿雷吐兹水泉，在西西里的叙拉古附近的奥尔提吉岛上。

6　法锡斯人，居住在古代希腊殖民地科尔客，即苏联境内波季附近。

7　基涅西乌斯（前 450—前 390），希腊诗人，以身体羸弱、瘦小著称；菲列
　　托斯，腓力和亚历山大·马其顿时期的学者和作家，身体十分虚弱；阿戈
　　拉克里托斯，前 5 世纪的希腊雕刻家，菲狄亚斯的学生。

8　忒耳西忒斯，希腊军中最丑陋者，多言而好斗；为奥德修斯所斥责，后为
　　阿喀琉斯所杀。

9　基波克拉托斯（前 460—前 377 与前 359 年之间），希腊医生。

10　阿尔克玛诺斯，前 7 世纪希腊著名抒情诗人和作家。

11　阿里斯托芬（前 446—前 385），希腊著名的喜剧作家。

12　忒修斯，古希腊神话中的雅典王。

13　引自维吉尔：《牧歌》Ⅵ，第 618 页。——原注

14　西塞罗（前 106—前 43），古罗马演说家、政治家，曾担任过执政官，后
　　在政变中被杀。

15　指前 5 世纪希腊繁盛期。

16　阿格基亚斯，古希腊雕刻家，以弗所人，活动于前 2 世纪。《波尔格兹的
　　拳击手》有复制品存世，藏于罗浮宫。

17　库尔茨，传说中的罗马一贵族，为拯救罗马而献身。

18　马尔坎托尼奥（1475—1541），意大利版画家，他的姓氏为拉伊蒙迪。

19　代俄哲尼斯（前 413—前 323），希腊哲学家，犬儒学派的奠基人。

20　德谟克利特（前460—前370），古希腊哲学家。

21　巴丘·班迪内利（1487—1559），意大利雕刻家。

22　色诺芬（前430—约前355），古希腊历史学家，《希腊史》的作者，苏格拉底的弟子。

23　克里斯蒂安-卢多维卡·加格龙（1713—1780），德国艺术理论家、版画家，以其著作《关于绘画的思考》（1762年出版）闻名于世。

24　玛尔斯，罗马宗教中的主要神祇之一，原被奉为五谷之灵，后又成为农神和战神。

25　弗兰切斯科·特雷维萨尼（1656—1746），意大利历史画家。

26　此处指拉斐尔创作的《西斯廷圣母》一画。

27　朱利奥·罗马诺（1492—1546），文艺复兴时期意大利画家，拉斐尔的学生。

28　指西斯廷圣母。

29　皮弗戈拉斯，前6世纪的希腊哲学家，唯物主义者；阿纳克萨戈拉（前500—前428），希腊哲学家，属伊奥尼亚学派。

30　安提诺依，古罗马帝王哈德里安（执政期为117—138年）宠爱的少年，溺水丧命后被帝王尊奉为"神"。

31　塞内加（前3?—65），罗马哲学家和悲剧作家。

32　巴尔塔扎尔·登纳（1685—1747），德国肖像画家。

33　普鲁塔克（46?—120?），罗马的希腊语作家，著有《道德论说文集》《希腊、罗马名人传》。

34　盾，德国的一种货币。

35　即不是指"构思"，而仅仅是画面的布置、安排。

36　朗吉弩斯（210—273），希腊演说家、理论家，著有论文《论崇高》。

37　佛西斯，在小亚细亚西北地区，临近科林斯湾。

38　沛伊达，又名皮福，希腊神话中表示信服艺术的女神。

39 普萨尼，2世纪希腊的历史学家和地质学家，著有《希腊纪事》一书。

40 共和总裁是文艺复兴时期威尼斯共和国的最高执行官。

41 卡斯托耳和波吕丢刻斯，希腊神话中的英雄人物，他们是孪生兄弟，廷达瑞俄斯和丽达的儿子，海伦的哥哥，据说卡斯托耳是凡人，波吕丢刻斯长生不死。

42 《埃涅阿斯纪》，罗马作家维吉尔的史诗，共十二卷。

43 译文是：摘取的仅仅是一枝，新的将要出现。

44 朱诺，即希腊神话中的赫拉女神、宙斯之妻，朱诺是罗马人对她的称呼。

45 尼普顿，罗马神话中的海神，即希腊神话中的波塞冬。

46 马蔡里（前270—前208），罗马统帅，前222年被选为执政官。

47 亚里斯底德斯，忒拜人，前5世纪希腊名画家。

罗马贝尔韦德里宫人像[1] 躯体的描述

在这里，我对著名的贝尔韦德里宫[2] 的人像躯体加以描述，它通常被称作米开朗琪罗的躯体，因为米氏对这件作品给予很高评价并以它为依据创作了很多作品。众所周知，这是一件残缺不全的赫拉克勒斯的坐像，作者为阿波罗尼奥斯，雅典人赫克托里达斯之子。本描述仅仅涉及雕像的理想，这主要是因为：它是理想化的；还有，这个描述是对这些类似雕像做描述的一个部分。

我在罗马做的第一份工作，便是对贝尔韦德里宫的几件雕像进行描述，这就是：阿波罗像、拉奥孔像、被称作安提诺依的雕像，还有这件在古代雕塑中最完美的人像躯体。对每一件雕像的描述，应该由两部分组成：第一部分涉及理想；第二部

分涉及艺术。我曾想委托优秀的艺术家画出和刻出这些作品。但完成这个计划对我来说缺乏财源，因为这需要得到慷慨的艺术爱好者的资助。所以，思考了很长时间的这份草稿并未最后完成，即使现在这个描述可能也需要最后的润色加工。

应该把这一描述看作是对如此完善的艺术品进行思考和描述的一个尝试，看作是在艺术领域内进行研究的一个样本。须知，说这件或那件作品优美是不够的，还需要知道它优美的程度和为什么是优美的。罗马的古代艺术鉴赏家们不懂得这个，我从充当导游的人们那里所得到的情况证实了这一点；还有，只有为数不多的艺术家们懂得古代人创作的贵重和伟大。很希望能找到这样的人，为他提供良好的环境，他也有决心完成并能自如地胜任描述优秀雕像的工作，这项工作对于年轻艺术家和旅游爱好者增长知识是必不可少的。

我将向你介绍一件非常杰出而又未充分扬名的赫拉克勒斯的人像躯体，它被认为是同类作品中最优美的和保存至今的一项崇高的艺术成果。我将如何为你描述呢？须知它失去了最优美和最重要的身体部位。就像一株不平凡的橡树，被砍掉了枝叶，只剩下了树干，这位坐着的英雄的形象，也遭到了破坏。没有了头、手、足和胸脯的上部。

可能它给你的第一印象只是一块破损的石头，但当你用镇定的目光再看这件作品，便会深入到它的底蕴，会发现它的妙处。在你面前将会出现完成十二件功业的赫拉克勒斯，你也将会在这块石头中同时看到英雄与神。

诗人在什么地方沉默，那里便会出现艺术家。当这位英雄一旦被列入神谱和把永葆青春的女神授予他为妻之后，诗人们便沉默了，而艺术家给我们展现的是他的神化了的形象，是他的不朽的，保持着为完成功绩所必需的力量和机灵的身体。

在这个身体强劲的轮廓中，我看到了制服强大巨人的不可抑制的力量，这些巨人奋起反抗众神，但被制服于佛勒格剌的田野。与此同时，轮廓的柔和线条，赋予身体以灵敏和机警，使我感到他在与阿刻罗俄斯的搏斗中身体转动的敏捷：阿刻罗俄斯无法从他手中挣脱，尽管使出自己变化无穷的全部招数。

在这人体的每个部位中，犹如在画幅上一样，显示出这位建立功勋的英雄的面貌。犹如在富于理性的建筑物中，可以看出准确的意图。同样，这里的每个部位是用来表现哪些业绩的，也显而易见。

我无法观照双肩残存下来的很小的部分，没有这种观照，这一部位可能会被忽略，在这伸展有力的双肩上，犹如在两座山峰上承担着天体的全部重压。他的胸脯是如此健壮，胸拱鼓起的部分又何等出色！这正是能制服巨人安泰和有三头六臂的格律翁的胸脯。任何一个赢得三次或四次奥林匹克桂冠的胜利者，或任何一个生来就是斯巴达战斗英雄的胸脯，都不可能如此出色和强壮。

询问一下那些对自然界凡夫俗子的优美了如指掌的人，可曾见到过能与这个人体左侧相比拟的肋部？它的筋肉活动和相互关系，用变化巧妙的运动与快速的力达到平衡状态，从而使

人体无所不能，为所欲为。犹如产生在大海中的运动，当稳定平静的海平面在模糊的不平静中产生波涛，一个被另一个推翻，又重新产生新的——同样，轻轻地扬起和逐渐地收缩，一块肌肉和另外一块肌肉合为一体，在两块肌肉之间隆起的第三块肌肉似乎加强着它们的运动，又在运动中消失，我们的目光也随之被吞噬。

我本想在此稍做停息，好让我们自由自在地观照，好让我们的印象从这一视角记住这个侧面的永不磨灭的形象。但是，崇高的美不可能在描述中被割裂开。两条大腿同样产生形象，它们之结实，表明这位英雄从来不会被推倒，也不会颤抖！

此时此刻我的心绪被带往赫拉克勒斯的足迹走遍的那些遥远的国家。他的力量无穷的双足，以及为神所特有的长腿的样貌——它们载着这位英雄经过数以百计的国家与民族，走向永垂不朽——把我带到他游历过的边疆，带向他的脚掌停息的地方。我还来不及思考这些远征，我的心绪又被目光召唤回来欣赏他的背部。当我从背部去看这人体时，我为之惊叹，这好似有人在为神庙出色的正面叫好不绝之后，被带到神庙的高处，他又全身心地迷恋于虽然难以穷目的拱形圆顶。

在这里我看到这一人体骨骼的绝妙构架，筋肉的来龙去脉，它们的分布与运动的基础；它们展开着，在我们面前就像在山巅能看到的伸展开的地势，在它上面，大自然显示了自己无比丰美的姿态。同时，它的迷人的高峰又以一段段柔和的山坡形式消失在时而狭窄、时而宽阔的谷地，是如此婀娜多姿、

宏伟壮观，在这里出色地产生出拱起的肌肉小丘，在其周围常常伸展着像密安德尔[3]水流似的那些不显眼的凹地，它们不易为眼睛觉察，但却很易于触摸。

思想的力量，除了头部以外，还可以表现在身体的其他部位，假如认为这是不可思议的话，那么在这里可以获得教益：艺术家的创造之手能够赋予物质以灵魂。使我惊奇的是，由于高度的思考而似有些弯曲的背，其顶端是头部，充满着对那些惊天动地的功绩的美好回忆。同时，在我的眼前出现了这样的头部，它充满了力量与智慧，在我的脑海中又开始出现这人体已经失落的其他部位。在现存的部位中，积存着过分的富足，它们能唤起对这些失去部位的补充。

双肩的强壮告诉我双手是何等的有力，那双在基弗龙山[4]上勒死了猛狮的双手。我的目光又试图想象出那双缚住和拽走刻耳柏洛斯[5]的双手。他的双腿与保存下来的膝部给予我关于双足的概念，那不知疲倦地跟踪和追捕金铜蹄鹿的双足。

但是，艺术的神奇在于使思维掠过他体力完成的功绩之后，指向他心灵的完善，正是在这一跳跃——在献给他的心灵纪念碑这方面，任何一位诗人都无所作为，他们只歌颂了他双手的力量——而美术家超过了他们。美术家创造的英雄形象使人丝毫不感到牵强附会或出自放纵的爱。在人体的宁静中，表现出严肃、伟大的心灵，表现出出自对正义的爱使自己的一生充满崇高磨难的人物，把安全赐予许多国家，把和平带给这些国家的居民。

在如此完美的人体的出色和高尚的形式中，似乎隐藏着一种永生的力量，而人体只是体现永生力量的器皿。可以揣度，崇高的心灵占据了易于消失部位的位置，并取代它们自行扩展。这已经不是要与妖魔猛兽搏斗的人体，这已经是在厄塔山上涤除了凡人属性尘埃的神，正是这凡人的属性，曾把他与众神之父固有的相似性割裂了开来。

不论是被钟爱的许罗斯[6]，还是温柔的伊俄勒[7]，都没有看到赫拉克勒斯这样的完善。当他躺在赫柏[8]——永久的青春的象征——怀抱里时，从她那里得到了永不中断的力量。他的身体不是为世俗的食物和粗糙的东西所滋养。众神的食物提供给他，看来他只是享受并不主动争取；他只是吃饱，而不过分贪食。

噢，我似乎想看到这形象所包含的全部力量与美，看到这形象是如何展现艺术家的理智的，现在我们只能从仅存的那些部位来加以讨论，艺术家想的是什么，而我是怎样想的！对我来说，有资格来描述这件作品，是与艺术家的幸福相等的伟大的幸福。但我现在充满了忧愁，犹如普赛克[9]在被人们认出以后哭泣爱情那样，当我们理解了这件作品的美之后，我哭泣的是赫拉克勒斯遭到的无法恢复原状的破坏。

艺术也将和我一同哭泣。因为艺术作品可以与机智和创造的伟大成就相比美。依据作品，艺术在今天可以像在自己的时代那样，毫不逊色地被置放在人类敬仰的崇高位置。在这件作品中，艺术可能最后一次表现出崇高的力量，但它被迫看到这

作品遭受严重残损和破坏的样子！谁又不由此感受到无数其他杰作的损失。但是，艺术总是不断给我们以教诲，把我们从这些忧伤的思维引开，并向我们昭示：从残存的东西中我们可以得到如此多的教益，以及艺术家应该用何种眼光看待它们。

注释

1 此雕像据有人考证系出自希腊雕像家阿波罗尼奥斯之手，描绘的可能是赫拉克勒斯，也可能是希腊神话中另外的人物，总之作者与人物身份有争议，创作时代多数人认为在前 2 世纪前后。

2 贝尔韦德里宫，在意大利罗马，是梵蒂冈中的小庭院，曾收藏有古代艺术品。

3 密安德尔，小亚细亚的一条河流。

4 基弗龙山，希腊神话中赫拉克勒斯勒死猛狮的地方；又一说赫拉克勒斯在涅墨亚大森林里完成了这一功绩。

5 刻耳柏洛斯，守卫阴府三头龙尾的恶犬，为赫拉克勒斯擒获。

6 许罗斯，赫拉克勒斯和得伊阿尼拉的儿子。

7 伊俄勒，俄卡利亚国王欧律托斯的女儿，赫拉克勒斯曾想娶她，未果，临死前嘱咐儿子许罗斯娶她为妻。

8 赫柏，青春女神，赫拉克勒斯在奥林匹斯的妻子。

9 普赛克，以少女形象出现的人类灵魂的化身，与爱神厄洛斯相恋。

关于如何观照古代艺术的提示

如果你想评价艺术品，应该从开头起就不要去注意那创造的耐心和劳作，而要去注意用理智所进行的创造。因为，才能缺乏也可以表现于热爱劳动，而才能甚至可以在缺乏热爱劳动的地方表现出来。在这方面，画家们和雕塑家们用极大的耐心和细致完成的作品，可以和十分精细地编纂的书籍相比拟。因为正如最伟大的艺术不包含有学究气的写作，同样，精细和平稳地完成的画，也不表明其作者是伟大的艺术家。在画面上描绘出一切细节，就像在一部著作中采用烦琐的引文，有时甚至是从没有读过的书本中引来的。由于这种考虑，你不会为贝尼尼的阿波罗和达芙妮身上的桂树枝，不会为从巴黎运来、现在藏于德国的古代亚当雕像上的网状物所惊奇。仅仅为热爱劳动

所具有的特征，对于知识和区别新与旧也是没有用处的。

　　请注意，你观照的那件作品的作者，是独立地思维的，还是没有跳出模仿的圈子？他是否懂得艺术的崇高目的——美，还是按照他习惯的形式进行创作？最后，他是像一个成熟的汉子创作的，还是像儿童们做游戏似的创作的？

　　书籍和艺术品可以在智慧不特别紧张的情况下创造出来，我之所以得出这样的结论，是因为我在现实中看到了这种情况。画家可以用机械的方法画出相当体面的圣母，教授也可以如此地写出甚至是关于形而上学的著作，博得成千的青年人的欢迎。艺术家的才能可能只表现于重复的描述上，也可能表现于个人的创造中。因为，举例说，某一个特点便能把面部的结构改变过来，同样，对表现于身体某部位的运动的思想有任何一点暗示，便能赋予题材以完全不同的面貌，从而表现出艺术家的才能。在拉斐尔的《雅典学派》中，柏拉图手指的一个动作说出了需要的一切。梵卡里笔下的人物尽管想出很多动作，说出来的却很少。因为用很少的手段表现很多，比与其相反的更为困难，真正的智慧宁愿用少的而不是多的手段来表现动作。由此说来，任何一个人像都可以是创作者的艺术结晶。但是，对多数艺术家来说，用一个或两三个尺寸很大的人物来表现某一事件，是个困难的任务，就如同通常让一位作家用自己个人的材料来写一篇短文，同样是不容易的。因为这可能暴露出艺术家和作家的弱点，而这些弱点在描述一群人时可能不会表现出来。正因为如此，几乎所有初学的和不深谋熟虑的年

轻艺术家宁愿创作堆积在一起的人群的画，而不愿画一个完整的人体。

艺术家们相互之间的异同，尽管不显著和不突出的程度有别，却都是在这微小的表现中包含思考着的和细致感受着的人的理想，可是我们经常看到的和在眼前出现的，只能感动平庸的感觉和迟钝的智慧。因此，一个要得到智慧的人们赞赏的艺术家，可以在某个方面显示出自己的伟大，或者在不断重复和陈腐俗套中显示出自己的变化和富于思考。在这里，我好像用古人的嘴说话。古代的作品给我们以这方面的教导，作家们和艺术家们假如研究和学习了他们的著作和画作，他们是可以做到像古人那样的。

在阿波罗的面部，自豪感主要表现于下颚和下唇，仇恨表现在鼻孔，蔑视表现于张开的嘴中。在这位神的其他特征中，可以看到美、文雅和喜悦，他的美是纯洁和崇高的，如同太阳，他的形象正是太阳的象征。你在拉奥孔的脸上虽然看到痛苦，也可以在皱起的鼻子上看到有一种对被惩罚的不满和作为父辈的一种怜悯之情，这种怜悯就像朦胧的薄雾，环绕在他的眼球周围。这些刻画在人物形象中的美，是靠艺术家大刀阔斧取得的，犹如荷马用一句话来表现一样。唯有知晓这些美的人，才能发现它们。应该相信，古代艺术家们和他们的智者一样，是想以少胜多的。由此，古代人的智慧深深地刻印在他们的作品里。可是在新时代看到的却常常是那些潦倒的小商贩把自己的商品当作样本来陈列。荷马在表现阿波罗出现时，众神

从自己的座位起立，创造出的画面，比卡利马赫充满着学究气的诗篇要庄重得多。倘若说有一种先入为主的意见可能是有益的，那么可以相信我现在所叙述的意见就是：倘若你带着这种信念去接近古代艺术品，希望去寻找很多东西，那么你将会发现很多。但是你在观照它们时，应该带着很宁静的心情。否则，那些在少中见多的东西，那朴实无华的单纯不会作用于你，就像对伟大的色诺芬著作一眼而过的浏览不能领略其美一样。

我认为和独立的思维相对立的是仿造，而不是模仿。仿造我以为是一种奴隶式的屈从，假如是用理智来进行模仿，结果可以产生某一种新的、独创性的东西。多梅尼基诺[1] 这位以柔性著称的艺术家，取佛罗伦萨的被称作"亚历山大"头像和罗马的尼娥柏[2] 作为模仿的范本，它们的面部特征可以在他创造的人像中辨认出来（在罗马圣安德烈·德拉·巴尔教堂的约翰脸上可以认出亚历山大来，在那不勒斯圣札纳罗教堂的圣器室的一幅画中，可以看到尼娥柏的特点），尽管如此，它们又不同于模仿的范本。在浮雕宝石和钱币上，常常可以见到来自普桑画作的形象。他创造所罗门的审判取自马其顿钱币上的朱庇特，但在他那里它们像移植的植物，完全按另外的样子生长，不同于在原来的土壤上。

不经思考的仿造，这意味着从马拉他[3] 那里取来圣母，从巴罗契[4] 那里取来圣约瑟和从另外一个什么地方取来另外的人像，把它们组合成某个整体，这一类圣像的堆砌，我甚至在罗

马也能见到。除此之外，我还把仿造看作是：按照某种已经形成的范例进行工作，甚至意识不到这种活动毫无意义。有一位为某大公完成了订件《普赛克的婚礼》的艺术家，便属于这一类型。看来，除了拉斐尔在法尔尼西宫[5]的那幅普赛克画像外，这位艺术家从来没有看到过另外的普赛克形象，而他自己的东西只能抛到九霄云外。罗马圣彼得大教堂后来制作的多数大型雕像也具有这样的特点：大块大块的云石，每块在未加工前就价值五百斯库多。见到这些作品中的一件，就意味着看到了全体。

观照艺术品时需要注意的是美。对善于思考的人来说，艺术中的最高题材是人，或者至少是人的外貌。艺术家探讨人的外貌犹如智者研究内心世界一样难，而最难的乍一看来有些奇怪——是美；说穿了，因为它无法测量，既不能用数目，也不能用尺寸。因此，理解整体的配置得当，掌握骨骼和肌肉的知识，比起认识什么是优美来，就不那么困难和较为普及了；假如我们渴求和寻找的美，能够由某个共同的概念来确定，那么，这对上天拒绝授予感觉能力的人，也无所助益。美在统一的多样变化中形成——这是哲学的基石，艺术家应该寻找它，但只有不多的人能够找到它。只有那些自身临近这一概念的人，才会明白这些不多的言语。把美表现出来的线条是椭圆形的，其中含有统一和经常的变化。它不能由任何的圆规来描画，因为它在每个点中改变着自己的方向。这一点说起来容易，但学到手并非轻而易举。在程度不同的椭圆形的线中，究

竟是哪一种线分别形成美的各个组成部分，用代数的方法来确定是不可能的。不过古代人懂得这些，我们在他们那里找到这些知识，从画人到画器皿。犹如在人体中没有任何圆形，同理，没有一件古代器皿的侧影不构成半圆形。

假如人们要求我给予美一个为感觉所能理解的概念，这是很难的事，因为缺乏古代完善的作品或没有这些作品的摹本，我将不会从当地最美的人们身体的个别部位中去创造这种概念。由于在德国不能做到这一点，而我又希望予人以帮助，我便不得不从相反的方面来陈述美的概念。因时间所限，我只得局限于脸部特征。

真正美的形不容许部位的断裂。古代做的青年头像的侧面轮廓遵循这一法则，在侧面轮廓中没有任何笔直的东西，也没有任何造作的东西。但在自然界中很少见到这种侧面轮廓，看来，在严峻的气候中，这种侧面轮廓比在温和的气候中少。它（侧面轮廓）在由额头通向鼻梁的柔和弯曲的线中形成。这条线几乎成了美的属性，以至于脸部从正面观看时显得是美的，当从旁观看时，它从视线中消失得愈多，它的侧面轮廓便愈偏离这柔和的线。艺术的毁灭者贝尼尼在自己的创作盛期不愿意承认这根线，因为在日常的对象中他没有见到过这根线，而日常的对象是他唯一的模特儿，他的弟子们亦步亦趋地追随着他。从这个原则出发再向前一步便是：为坑坑洼洼所断裂的下颚和面颊的线，不可能与真正美的形体相吻合。因此，美第奇别墅的维纳斯由于有这样的下颚，不能归入崇高的美，我甚至

考虑，它是某个特定的美人的描绘；同样，在法尔尼西宫后花园的两件维纳斯像也是如此，很明显，它们的头部乃是肖像。

真正美的形的特点是：突出的部位不"钝"，鼓起的部分不"断"，眼骨出色地耸起，脸颊完全是圆和的。为此，古代优秀的艺术家总是明显地勾画出眉的所在部位，而在古代艺术的衰落期和当今艺术趣味不高的时期，这部分却是偏圆和笨拙的，下颚又总是过分小。从眼骨比较"钝"来判断，著名的贝尔韦德里宫的安提诺依像——虽然它的名称并不确切——和维纳斯像一样，不可能属于艺术高度繁荣期的作品。一般地说，正是在这当中显示出包含在面部形体中的美的本质方面。把这种美加以提高的特征和光彩，属于优雅的范畴，我们将另做论述。

成年人体有自身的美，同样青年人也是如此。但是，由于多样的统一总是比多样本身要难，所以要为优美的青年人体做概括的素描（这里我是指尽可能地完善）就最为困难。为了要使所有人得到足以信服的印象，只要一个头像就足够了。你在现代的绘画中取一个最优美人体的面部，无疑表明你是知道这个人是最美的。我根据藏有优秀绘画作品的罗马、佛罗伦萨做此判断。倘若说，有个时候出现过一位具有美、美感、天才和古代知识天赋的艺术家的话，那便是拉斐尔；即使如此，在他作品中的美也比自然中的最高的美要逊色。我知道有比佛罗伦萨比提宫中他那无与伦比的圣母和《雅典学派》中阿尔基维阿德更美的面部。柯列乔的圣母和马拉他的在德累斯顿收藏

的圣母一样，没有包容崇高的思想，虽然不能否认前一位画家在《夜》一画中人物面部的自然美。至于说提香为佛罗伦萨讲坛所做的著名的维纳斯像是根据一个普通的女模特儿画成的，阿尔巴尼笔下不大的人物的头部似乎是优美的，但从小人体转移到大人体，我们的处境犹如从书本学了航海术，便想到海洋中去驾驶船只。普桑比他的先辈们更扎实地研究了古代，他深知自己的力量，任何时候也没有去冒险画大人体。

看来，希腊人像制作陶器那样创造了优美。几乎在希腊的众多自由国家的一切钱币上，铸造了比我们在自然中见到的形式更完善的头像，而且，这种美在构成侧面轮廓像的线条中形成。要找到这线的运动难道是轻而易举的？事实上所有描绘钱币的图书在这方面都举步不前。为什么埋怨在自然中找不到适合创造卡拉泰亚形象的美的拉斐尔，没有从叙拉古[6]的一枚优美的钱币上汲取他需要的形象？因为在他那个时代，除拉奥孔外，最优美的雕像尚未被发现。人的表现要超越这些钱币是不可能的。不要让那些不熟悉古代优秀作品的人以为，他们所知道的便是真正优美的东西。如果不熟悉古代优秀作品，我们的关于美的许多概念便具有单一的性质，因为它们是适应我们的趣味而形成的。在现代大师创造的优秀作品中，除门格斯画的希腊舞女外，我无法指出更为完善的作品。这些希腊舞女为半身像，等身大，用水粉绘于木板。

至于说真正美的知识能作为讨论艺术品的指针，可以在现代的雕花石制品上找到充足的证明。它们按照古代范本精心制

成。纳蒂尔[7]决意为上面提到的密涅瓦头像做原大的和缩小尺寸的摹品，但终究未达到原作形式的美：鼻子有点厚，下颚太平，嘴又不精彩。这一类的其他摹品大体也是如此。如果艺术家不能达到这一水平，我们就难以对初学者有所期待，至于对那些杜撰的美就更不应该抱任何希望。我不想由此引出结论说，甚至单纯地模仿古代头像都不可能，但看来从事这项工作的艺术家们缺少点什么。

因此，深信难以达到古代美的境界便成为很少出现冒充鼎盛期希腊钱币的赝品的主要原因之一。在与任何真品做比较的情况下，用新造的赝品来冒充希腊自由国家铸造的钱币，是很容易被揭穿的。而罗马帝国时期的钱币在这一方面，以伪代真要容易得多。

关于狭义的艺术品的最后加工。在完成小稿的基础上，认真仔细是值得称赞的，但需要珍视的是智慧。在文学中，作家的技巧通过思维表达的清晰与力量显示出来；同理，在艺术家创作作品时，通过手的自由和肯定显示其技巧。在拉斐尔的《基督变容》中，可以立即辨认出这位伟大艺术家用肯定和自由的手笔画出的基督、圣彼得和左边的几个使徒，以及朱利奥·罗马诺细致耐心地画出的右边的几个人体。

任何时候也不必为云石柔和的表面和为绘画作品镜子般的平整表面所激动。第一，这是耗去了许多劳工汗水的工作；第二，它却是不需要艺术家花费许多智力的劳作。贝尼尼的阿波罗和贝尔韦德里宫的阿波罗一样光滑，而特雷维萨尼画起圣母

来，比柯列乔更为精心。凡是在艺术中涉及手的力量与精心操作这些方面，我们比起古人来毫不逊色。甚至，我们今天在斑岩石的加工上也和古代一样精妙。

不必在古代宝石所特有的人体的非凡光滑中去寻找古代艺术品不同于现代刻石的奥秘。在这个艺术领域，我们的技师达到了古代人的高度。加工的平洁像面部细腻的皮肤一样，但仅此还不能成为美。

我并不想由此破坏雕像的平洁性的名声，因为它很有力地加强了雕像的美，虽然我也看到，古代人是仅仅通过雕刀来深入到雕像制作的奥妙之处的，这在拉奥孔像上可以看到。即使在画作上，制作的洁净也具有很大的意义。当然，要把这种洁净与细微差别的消失加以区别，因为，类似树皮的雕像表面不论远看和近看，都不雅观，同样，仅仅用毛糙的笔作画也是如此。作速写时应该满腔热情，而依据速写作画时，要不慌不忙。这里我是指那些主要以精心制作为特点的作品，例如贝尼尼学派的云石雕刻和德涅尔、蔡伊伯尔德以及类似他们的一些人画在画布上的作品。

读者，这一提示是不可缺少的，因为就像大多数人不能深入到作品深处一样，我们的眼睛也会被一切好看的、闪光的东西所吸引。这样，防止误入歧途的警告，便成了通向认识的第一步。这就是我们现在能做的。

我在意大利逗留的几年间，几乎每天为体验到的一种印象所折磨。旅游者们，特别是青年人，在无知的导游的影响下，

无动于衷地在许多艺术杰作前悠闲地逛荡。我保留自己的权利，在某个时候就这个问题做出更为详尽的论述。

注释

1　多梅尼科·多梅尼基诺（1581—1641），意大利波伦亚画派画家。

2　尼娥柏，希腊神话中的人物，生育六男六女，自夸胜过仅生过两个子女（阿波罗与阿耳忒弥斯）的提坦女神勒托，激起众神之怒。阿波罗射死其六子，猎神阿耳忒弥斯（罗马神话中的狄安娜）杀死其六女。

3　马拉他（1625—1713），意大利艺术家。

4　费德里柯·巴罗契（1528—1612），意大利画家，以模仿柯列乔的画风著称。

5　法尔尼西宫，在意大利罗马，曾收藏有古代艺术品。

6　叙拉古，意大利西西里岛的一个城市。

7　纳蒂尔（1705—1763），德国版画家。

论艺术作品中的优雅

优雅，是一种理性的愉悦。这是扩散到一切行动中的相当广泛的概念。优雅，是天国的恩赐，但其意义又与美不同。因为天国仅仅赋予与它相近的禀赋与才能。它通过培养和思维加以发展，并能转变成特殊的、与其相适应的自然属性。它不需要勉强和杜撰，但需要细心和努力，使人的气质在一切行动中达到相当程度的轻松，而它在一切行动中的表现又与每个人的天才相适应。它包含在心灵的单纯与宁静之中，在激情澎湃时，为狂暴的火焰所遮掩。它赋予人的一切行为和动作以愉悦感，并在优美的人体中以其难以超逾的魅力独占鳌头。色诺芬有优雅的天赋，修昔底德¹却没有得到它。在优雅中包含了阿匹列斯的优势，现代的柯列乔也是如此，可是米开朗琪罗却没

有达到优雅。至于说到古代的作品，优雅随处可见，甚至在一般作品中也能发现。

关于在人身上和反映在雕像和画作中的优雅的认识和判断，看来是不一样的，因为在艺术作品中使许多人并不讨厌的东西，在生活中却可能使人不悦。这种领悟上的区别，或者一般是由于模仿的特性所造成的——这种特性是：越是不同于模仿的对象，越是拨动人心；或者是由于感觉的没有经验，较少观照艺术品并把它们做根据充分的相互对照的结果。因为那些在现时作品中通过训导和教诲使人喜欢的东西，在获得古代美的真正的知识之后，常常变得使人反感。由此可见，真正优雅的普遍感觉并非由自然直接赐予，因为它可能获得，也因为它是良好趣味的一部分，而这两种情况都是可以教会的。须知，甚至连对美的认识都可教会，尽管对美的任何共同的确切解释至今还没有做出。

在研究艺术品的过程中，优雅是我们在感情上更为接近的，它明白无讹地提供证明，使我们相信古代作品优越于现代作品。必须从优雅入手开始研究，以便可能获得美的崇高的抽象概念。

在艺术作品中优雅特别与人体有关，它不仅表现在重要的特征、姿势和动作上，也同样表现在偶然的成分中、装饰中的衣装上。它的属性包含在活动的人物对活动的独特态度中。它很像水，其中味道越少越是完好。任何表面的修饰既有害于优雅，也有害于美。应该指出，这里说的是艺术中崇高的、英雄

主义的和悲剧性的领域，而不是指艺术中的喜剧这一方面。

古代人体的姿势和举止使人觉得他是这样一个人：他赢得人们的尊敬，对他可以信赖，他似乎是在一群智慧人士的面前行动。他们的动作相当内在和含蓄，像仪容高贵的人们一样，品性良善。只有在石刻制品上描绘酒神节狂欢纵酒女人的动作过分夸张。这里说的立身像的情况，同样适用于卧像。

当人体处于宁静状态时，重心落在一只脚上，另一只脚不承担重量，它稍稍向后挪动，为的是使身体脱离垂直的状态。在牧神像那里，它们天性的狂野也表现于这只脚的方向，它违犯典雅地弯向内侧。对现代艺术家们来说，宁静的姿势似乎是不重要的和没有生命的。因此，他们把那只不承担重量的脚安排得很靠后，目的是创造理想的姿势，减弱支撑身体重心的那只脚的部分重量；并且，他们再次破坏了宁静的状态，把身体的上半部和头部处于一种转折状态，好像被突如其来的雷电惊吓的人那样。由于没有机会观照古代艺术品而对此摸不着头脑的人，可以想象某个喜剧中的男伴或日常生活中的法国人。当不允许双足处于这种状态时，他们把不承担重心的脚放在一个较高处，不使它悠闲，以此造成这种印象：此人正在与人交谈，似要随时把脚搁在椅子上，或者想在脚下垫块石头，以便更牢靠地站稳。古代人崇尚仪态的端庄高贵，他们的人像处于双足交叉状态以表示娇媚柔美的极少，除云石的巴克斯和石刻上的帕里斯或涅柔斯以外。

在古代雕像上，喜悦不是表现于哈哈大笑，而只表现于充

满内心幸福的淡淡微笑。在狂欢纵酒女人像的脸上仅仅闪现着性欲的萌动。在悲伤和不满时，古代人像如大海的形象一般，其深度不变，而其表面开始动荡。尼娥柏甚至在最痛苦时仍然像一个女英雄，不想在勒托面前退缩。须知心灵可以进入这样的境界，即当它因极端的、无法忍受的痛苦而惘然若失时，接近于一种麻木的状态。在这种情况下，古代艺术家和古代作家一样，在表现自己的人物时，让他们处于可能引起恐怖或痛苦呻吟的情节之外，以表示人的尊严和心灵的坚定。

没有研究过古代的或没有理解自然中的优雅的现代艺术家们，不仅按照对象实际的感受去描绘对象，而且对象没有感受的，他们也去表现。巴黎的皮加尔[2]的作品，藏于波茨坦的云石维纳斯坐像的温柔被表现成这样一种状态：她的涎沫四流，大口吸气，似在表现正在受性欲的折磨。很难使人相信，此人曾被派往罗马几年去学习如何临摹古代艺术品。贝尼尼在罗马圣彼得大教堂的一个教皇陵墓上所做的纪念碑人像《仁慈》，应该用充满着母爱感情的眼光看着自己的孩童。但在这雕像的面部，可以看到许多相互矛盾的东西。丰富的母爱表现于不自然的、具有讽刺意味的微笑中；看来艺术家舍此无法表现这面部应该具有的优雅，那就是双颊上的酒窝。在描绘痛苦时，他发展到表现拔头发的动作，就像我们在许多著名的铜版复制画上所看到的那样。

古代雕像上手的姿势、动作以及一般手的状态，被描绘成犹如人们以为无人注意他们时的那样。虽然这些雕像的手完整

地保存下来的不多，但根据肩部的走向看得出，手的动作是自然的。有些作者修复过已经失去手臂或手臂遭受破坏的雕像，他们常常把手臂修复成（他们在自己的作品中也做成）一种女士们常有的样子：坐在镜前竭力频繁和长久地向那些在化妆时和她谈话的人显示自己手的妩媚可爱。这些手的姿态的拘谨和不自然，犹如刚上讲坛的传教士。假如在雕像上手提衣衫，那么衣衫像蜘蛛网。在古代的石刻上，尼密吉达[3] 经常被描绘成将自己的无袖上衣轻轻地提到胸口的样子，而在现代的画作上不能另辟蹊径，只好优美地伸出后三个指头。

在古代人像上，次要成分的优雅和人像本身的优雅一样，在于十分接近自然。最古老的艺术品中腰身下面的衣褶几乎是垂直的，这在精细衣料上自然应该如此。随着艺术的发展，人们寻求多样化，但衣衫仍然用轻盈的衣料制作，衣褶也没有乱成一堆或撒开，而是聚成一个完整的面。这两种方法都主要是遵照古代的规则行事的，今天我们在藏于卡皮托利（而不是藏于法尔尼西）的阿德里安时代的优美的花神像上可以看到这一点。在舞蹈的酒神节狂欢的女人和跳动的人像上，衣衫飘动着，飞舞着，有时立身像上也是如此，这类立身像中的一座现藏于佛罗伦萨雷卡尔蒂宫，便是明证。只是端庄风度仍然保持不变，衣料的特性也没有过分注意。神和英雄的形象立在神圣的地方，气氛平静，而不是在喧闹或飘动着无数锦旗的地方。飘动、飞舞的衣衫主要见于石刻上，诸如阿塔兰塔[4] 这一类形象，其个性和衣料都要求和允许这样处理。

优雅之所以能在衣装上广泛表现，乃是因为自古以来它和自己的姊妹们体现在衣衫上，因此，当我们构想优雅衣装的概念时，便自然地浮现出一种想法，似乎希腊人就是应该这样穿戴的。我们想看到的，不是节日穿戴的盛装，而是像我们喜爱的美女一样，刚从床榻上起来，穿着柔软的披衫。

在拉斐尔和他的优秀弟子时代之后的新的艺术作品，看来没有考虑到优雅也可表现于衣衫，人们用厚重的衣衫代替轻盈的衣衫，可以认为他们用这种衣衫来掩盖在再现优美方面的无能。因为由于厚重的衣褶，艺术家可以避免古代惯用的透过衣衫刻画人体形状的做法，结果造成的印象是，人体仅仅起着穿戴衣衫的作用。贝尼尼和彼得罗·达·科尔托纳[5]在画宽大沉重的衣衫方面为自己的后继者们做出了范例。我们穿戴的是轻盈的衣料，但我们的描绘却不利用这一优势。

如果从历史的角度来谈论艺术复兴以后的优雅，我们会得出相互矛盾的印象。在雕刻中，由于只模仿伟大的人物米开朗琪罗，从而疏远了古代的艺术家和疏远了对优雅的理解。他（米开朗琪罗）的伟大智慧和丰富的学识使他不能局限于对古人的模仿，他的想象力过分炽烈，从而不宜于表现细致的感觉和亲昵的优雅。他的诗篇充满着对崇高美的洞察，但他毕竟没有把优雅包容在自己的作品中。他孜孜以求的是艺术中非凡的、艰苦的一面，而把愉悦放在第二位，因为愉悦更多地作用于感情而不是作用于知识。为了竭力使知识充分地显露，他陷入了夸张的境地。他为佛罗伦萨圣洛伦佐教堂大公爵礼拜堂墓

碑雕刻的几座卧像处于非同一般的状态，似乎它们是有生命的，他不得不费大气力表现这一姿势。正是这种造作的姿势，使他违犯自然和为之工作的环境。他的学生们沿着他的足迹往前走，但他们不具备老师的学识，因而他们的作品失去了这方面的优势，并且，由于不够审慎而出现在优雅方面的缺陷，在他们那里造成了更为明显和令人厌恶的印象。古尔耶尔玛·德拉·波尔塔[6]，这个学派的优秀一员，对优雅和古代的理解是如此拙劣，以至在《法尔尼西的牛》中可以看出，他亲手修复了这件作品中基尔克的躯体。乔万尼·波洛尼亚、阿尔卡迪和菲亚明戈这些大艺术家，在我们所论述的这个艺术领域里比古人稍逊一筹。

最后，伟大天才和智慧的人物洛伦佐·贝尼尼问世，但优雅对他来说，从来没有，甚至在梦中也没有浮现过。他想怀抱一切艺术领域，他曾经是画家、建筑家和雕刻家，作为雕刻家他尤其追求独特性。在18岁他创造了《阿波罗和达芙妮》，对这样年龄的作者来说这是件惊人之作；它使人相信，在他身上雕刻将达到完善的高峰。接着，他创造了《大卫》，它与前一件作品无法相比。由于普遍的赞扬，他自负起来，在无法超越和胜过古代作品的情况下，他产生迈上新路的愿望，当时拙劣的趣味使他在这条道路上感到轻松自如，并在新时代的艺术家中居于首屈一指的地位，这一点他成功了。从此，优雅完全离他而去，因为它与他无缘。他采取了与古代相反的路线。他致力于从周围的自然中选取样式；同时，对他来说陌生气候下的

创造成为他的理想,因为,意大利最美的地方的自然具有完全另外的样子,与他作品中的表现不同。他被尊奉为艺术之神,大家都仿效他。由于雕像是由神圣性而不是由智慧性来树立的,因此贝尼尼的雕像比起《拉奥孔》来,更适合于教堂。在罗马城,读者可以毫无差错地辨认这些作品,至于在其他国家的情况,容我以后提供。大家赞扬的皮热、热拉东[7],还有其他一些艺术家,都比不上他优秀。

在雅典城,优雅女神耸立在它的入口处,耸立在最崇高的圣堂中。我们的艺术家们应该把女神像置放在工作室中,刻在宝石戒指上,以不断地提醒自己和为它们提供祭品,为的是博得它们的厚意。

在这简短的概述中我主要局限于雕塑,因为评论绘画可以在意大利之外的地方进行,读者将会愉快地发现这比我上面叙述的要多。我撒下的仅仅是少数种子,当时间和环境允许这样做的时候,期望做更多的播种、耕耘。

注释

1 修昔底德（前455—前400），古希腊历史学家，著有《伯罗奔尼撒战争史》一书。

2 让-巴蒂斯特·皮加尔（1714—1785），法国雕塑家。

3 尼密吉达，希腊神话中的报应女神。

4 阿塔兰塔，希腊神话中以奔跑速度闻名的公主。

5 彼得罗·达·科尔托纳（1596—1669），意大利罗马鼎盛期巴洛克的代表人物之一。

6 古尔耶尔玛·德拉·波尔塔（1516—1577），意大利文艺复兴后期的雕刻家。

7 皮也尔·皮热（1620—1694），法国雕刻家；热拉东（1630—1715），法国雕刻家。两人均为伪古典主义的代表。

论在艺术中感受优美的能力

在艺术中感受优美的能力是这样一个概念：它包含了主体与客体、包容体与被包容体，但我把它们视为一个整体；因此，在这里我把注意力集中于前者，并事先指出，关于优美的概念远比美的概念要广阔。后者直接关系到形象创造，是艺术的崇高目的，而前者涉及所有的方面：思考着的，计划着的，还有正在制作的。

有关这种能力的情况和一般健全的理智相似。每个人都以为掌握着这种能力，虽然它比机智这种能力要少见。和任何人一样，我们长着双眼，便以为看到的不比别人坏。很少见到自认为是长得丑的姑娘。同样，每个人都奢望懂得什么是优美的。最使人伤心的，莫过于被人认为没有好的趣味，这好的趣

味用另外的话来说便是这种能力。人们宁愿承认自己在任何一个领域内知识贫乏，也不愿意听到别人指责自己在认识优美方面的无能为力。最多，人们承认在这种认识上的经验不足，但对于自己的认识能力却会坚信不疑。认识优美的能力犹如写诗的天才，是上天的恩赐，但由于这种天才并非自然而然地产生，缺乏教育和指导将会变成虚空和没有生气。由此可见，本文涉及两方面的对象：天赋能力的一般论述和对这种能力的培养。

上天把感受优美的能力赐予所有理智的人，但程度却大不相同。大多数人像很轻的小分子，不加区分地被电体所吸引，但很快又掉落下来，因此，他们的感觉是短暂的，像绷紧了的短弦的响声。他们用同等的程度接受优美的和平庸的，就像一个非常有礼貌的人用同等的态度对待要人和初次见面的人。有些人的这种能力非常低下，似乎大自然在分配这种能力时，对他们特别苛刻。有一位居于高位的英国人属于这个范围，当我和他谈论阿波罗和其他一流雕像的美时，他坐在自己的马车中，呆若木鸡，毫无反应。马尔瓦西阿伯爵[1]，这位波伦亚画家生平传记作者的过度敏感，也属于这一类型。此人饶嘴多舌，将拉斐尔称作乌尔比诺陶工，其根据是阿尔卑斯山那一边流传不广的、无知的民间传说：似乎这位艺术之神画过陶制器皿。他不知羞耻地证明，卡拉契由于模仿拉斐尔而对自己有所损害。在这些人身上，艺术的真正的美，像北方的反光，它发亮，但发放不出热量来。几乎可以说，他们属于那些完全丧失感觉的人。假如艺术中的优美仅仅基于视力，像埃及人信仰中

的神一样——它不是别的什么，而是无所不见的眼睛，那么它将集中在一个人的身上——不论怎么说，它没有把许多人吸引住。

在做出关于这种感情[2]少见的结论的同时，还要指出传授优美的书籍很缺乏。几乎从柏拉图开始一直到今天，这类著作没有提供关于优美的一般概念，内容贫乏，对人毫无教益。在当代学者中，有些人并不了解什么是优美，却想涉猎优美这个问题。关于这一点，我可以举当代伟大的古玩家、著名的封·斯多塞先生的信作为例子。我们通信之前，他与我并不相识，在信中他却想给予我指导性的训示，告诉我杰出的雕像的出众之处以及用什么方法去研究它们。当我知道这位知名的收藏家把梵蒂冈的阿波罗像这一艺术的奇迹放在巴尔贝雷尼宫收藏的、象征着森林环境的沉睡着的牧神像之下，放在波尔格兹别墅收藏的、与理想美的概念不相吻合的坎陀儿之下，放在卡皮托利的两个老萨提儿像之下，甚至放在朱斯蒂尼阿尼宫收藏的、只有头部做得好的山羊像之下，我是很吃惊的。在他的分类中，《尼娥柏和女儿们》这件体现了女性美的最高典范的雕像占据末位。在我指出了他的分类法的谬误之后，他为自己辩护说，年轻时他在山那边与两位当代艺术家交往，研究古代艺术品，他们的意见至今成为他立论的基础。我们就潘菲利别墅一件圆形高浮雕作品交换了几封信，他认为这是一件较古时代的希腊艺术品，而我则持相反意见，认为是较晚的帝国时代的作品。他的立论的根据是什么？他把愈是低劣的东西当作愈是

古老的作品。

在良好的教育之下，这种才能苏醒、成熟和显示自己，比在放任自流的教育下要早，但是，我从自己的经验中得知，放任自流的教育也不可能完全窒息这种才能。这种才能在大城市的发展比小城市要早，同时，在与人们的交往中培养出来的比从书本中获得的要多。正如希腊人所说的那样，丰富的知识并不提供健全的理智，那些在古代领域内仅仅以学识而获得名声的人，没有在认识古代方面向前迈进。在罗马出生的人身上，这种感觉本可以表现和成熟得更早，可是由于教育的结果，它变得混乱而无发展，因为人们犹如鸡一样，往往从它自己跟前的食粮走过而去攫取远方的食物。我们每天看到的东西，往往不能激起我们对它们的兴趣。一位罗马出生的知名画家尼柯洛·里丘利尼[3] 现在还活着，此人有巨大的才能和丰富的知识，甚至在自己的艺术活动范围之外也是如此。几年前，当他七十寿辰时，才第一次看到波尔格兹别墅的雕像。他对建筑的研究很有功力，但却没有看过克拉斯的妻子蔡契利亚·梅泰拉墓棺上的任何一件杰出的纪念像，虽然作为打猎的爱好者，他走遍了罗马的城郊。大概由于这一原因，除朱利奥·罗马诺之外，在罗马出生的人当中很少有知名的艺术家。在罗马获得声誉的多数画家、雕塑家和建筑家是异乡人，即使在今天，罗马人当中没有人在艺术领域内出类拔萃。基于这一经验，我认为用巨额款项邀请罗马出生的人来德国为某个画廊作画是出自一

种偏见，因为在当地尽可以找到更有技巧的艺术家。

在少年时期，这种才能与其他的爱好一样，隐藏在不明朗、不明确的思绪之中，它的表现犹如皮肤发痒，搔痒时很难找到真正发痒的地方。在有教养的儿童身上比在其他儿童身上更容易找到这种才能，因为我们的思考方式，通常是按照在这方面所受到的教诲的方式进行的，这里与其说是指教育，不如说是指性格和感觉的表现。心灵的柔和与感受的敏锐是这种才能的标志。这种才能在阅读某一本著作时表现得更为明显，当读到某些段落时感觉进入神往的状态，狂暴的个性从这些段落旁边走过，对它们不加觉察，这是在读格劳科斯对狄俄墨得斯[4] 的一席话时带有的情况。这段话把人的生命比喻为树叶，被风吹落，到春天又重新抽发。当您教育盲人认识优美时，这种感觉不会存在，就如向那些没有音乐耳朵的人进行音乐教育一样。这种才能在那些没有在艺术环境中受到教育和专门训练的儿童那里常常表现得很明显，他们对绘画的吸引力像对诗歌和音乐的兴趣一样，是生来就有的。

然而需要注意的是，对人的美的认识应该形成共同的概念，我发现有些人对女性的美特别感兴趣，而对我们男性的美却无动于衷，美感很少是天生的、普遍的和有生命的。在希腊艺术领域，他们缺乏这种感觉并将之表现出来，因为希腊艺术的雄伟之美更多地涉及我们男性，而不是女性。但是，艺术中的优美比自然中的优美要求更强烈的感情，因为它像戏剧中的眼泪，不能引起苦痛，没有生活气氛，它应该用想象力来替代

和激起。由于这种能力在青年时代比在成年时代更富有生气，因此，必须在进入老年之前发展和引导通向我们正在论述的那种感受优美的能力，因为在老年时期我们会惊恐地发现，我们已不能更多地感受优美。

不过，不能因某人赞赏过不好的东西就得出永久的结论，说他在感受优美方面无能为力。犹如儿童被允许拿要看的东西到眼皮前观赏会养成斜视的习惯一样，优美的感觉可以被破坏和歪曲，假如在开始阶段被观照的作品是平庸和低劣的话。这里，我想到一些杰出的人士，在他们生活的城市里，艺术没有自己的地位，为了显示自己的趣味，他们在古老的大教堂里奇怪地议论宗教神像上血管暴露鼓突的问题。这些人没有看过好的东西，就像米兰人那样，认为自己城市的大教堂好于罗马的圣彼得大教堂。

真正的优美感觉像用来涂在阿波罗头像上的液体石膏，与头像相接触并从各个角度去围住它。这种感觉的对象，不是以其爱好、友谊和殷勤而自负，而是为了优美本身所体验的那种内在的、更为细致的、摆脱了任何一种事先预想的感觉。你们会对我说，我坚持的是柏拉图的观念，这种观念可能把许多人拒绝在这种感觉之外。但是你们要知道，在做教导时，或者在法制中，必须竭力取较高的调子，因为弦本身会自动下降。我讲的是应该如此，而不是通常的情况，我的认识好像是一种计算正确性的试验。

外在的感觉是这种感觉的武器，而内在的感觉是它的教

父：前者应该是可靠的，后者则应该是感觉敏锐和细致的。但是眼力的可靠犹如细微的听力与敏锐的嗅觉，并非是许多人所能获得的天赋。意大利当代最知名的歌手之一具备了他的艺术所必需的一切条件，但没有准确的听力。他缺少的是牛顿的继承人盲人桑德森[5]身上过剩的能力。倘若许多医生具有细微的触觉，将会变得更有技巧。我们的眼睛常常受光的愚弄，但也不时地由于自己的过错而蒙受欺骗。

眼力的正确性在于它能发现物体的正确外貌和规模，同时这外貌不仅被理解为形，而且还有色彩。艺术家们是用不同的方式来看色彩的，因而他们在复制色彩时也是不一样的。在这里我不想作为例子举出某些艺术家如普桑在色彩上的通病，因为产生这些缺点的原因常常是由于漫不经心、指导不良和能力不够。不过我得指出自己在工作中见到的情况：有这样的画家，他们并不能意识到自己色调上的缺点。我的见解主要是以那些被认为是好的色彩家但确有不少缺点的人为依据的。可以举巴罗契为例，他画的身体有一点淡青的变化，他有一种特殊的作底色的方法，用青色为裸体作底，这在阿尔巴尼画廊的几幅未完成的作品上看得很清楚。圭多·雷尼作品中的色彩柔和、喜悦，圭尔乞诺[6]的沉重、灰暗，有时是悲惨的，色调在这两位艺术家的作品上一望而知。

在表现形的正确外貌上，艺术家们之间同样是互不相同的，这在他们未完成的、形还处在想象阶段的速写中可以看出。巴罗契画的是强烈省略了的面部侧影，皮得罗·达科尔托

纳[7]笔下的人物下巴偏小，而巴尔梅贾尼诺则画椭圆形的脸和颀长的手指。但是所有人像被画成有肺痨病的样子，如同拉斐尔以前的作品那样，或者由于贝尼尼的罪过，把人物画成得了水肿病似的。我不想据此得出结论，这些时期的艺术家都缺乏正确的眼力，因为这是错误体系的罪孽，体系一旦形成，效尤者便盲目随从。在人物大小这一方面也是如此。我们发现，艺术家们甚至在肖像的各部位尺寸上也会产生谬误，即使他们能够平静地按照自己的愿望画模特儿时也会如此。有些人把头画得小一些或大一些，另外一些人在画手时也出现这类毛病。有时，颈项过分的长或过分的短，等等。既然眼睛在经过几年的经常训练之后还不能把握这些尺寸，那么在将来也不会发生新的变化。

如果在成熟的艺术家那里，我们发现由于他们眼力不准所造成的缺陷，那么同样通常是由于这些艺术家没有训练过这种感觉。不过在具有良好的天赋的情况下，这种才能经过训练会变得更正确，甚至可以超过视力。亚历山大·阿尔巴尼主教[8]先生能够通过抚摸和触觉，一一分辨在钱币上刻制的是哪位帝王。

当具有正确的外在感觉时，最好有内在的感觉与之完全适应。因为后一种感觉犹如第二面镜子，在它的帮助下，我们能看到在侧面我们自己面貌更本质的特点。内在的感觉是外在感觉得来的印象的感知和形成，一句话，这就是被我们称作的知觉。但是，内在的感觉不是任何时候都是与外在感觉相适应

的，也就是说，内在感觉的感应并非总是充分与外在感觉的忠实性相吻合的，因为外在的感觉具有机械的特征，而内在的感觉必须启导心灵的活动。因此有可能遇到这样的人，他们画得正确，可缺乏内在的感觉，我知道一位艺术家即如此。不过他们毕竟能模仿优美，只是自己不能去发现它们和描绘它们。贝尼尼的天性是在雕刻中缺少这种感觉，而洛伦泽托[9] 看来比其他现代雕刻家更有才能。他是拉斐尔的学生，他在基日礼拜堂中所画的《约翰》获得声誉。可是任何人也没有指出他的一件杰作——万神庙中的圣母立身像；这件作品比真人大两倍，是在他的老师逝世后创作的。另外一位有成就的雕刻家没有这么大的名声，他的名字是洛伦佐·奥托涅[10]，他是赫拉克勒斯·费拉托的学生，他的作品圣安娜的立身像也在万神庙中，如此说来，这两件优秀的作品放在同一个地方。与这些现代雕刻家的最为优美的人像相提并论的还有菲亚明戈[11]的作品《圣安德烈》和在奥尔·杰苏教堂中的勒格罗[12]创作的《宗教》。

在这里我的行文有些离题，不过是可以原谅的，因为它不无教益。至于我说的内在感觉，它应该是敏锐的、细致的和形象的。

它之所以应该是敏锐和迅捷的，因为最初的印象常常是最强烈的，并且走在思考的面前。至于我们在思考的结论中所感觉到的，已经是淡化了的。问题在于，在这普遍的激动之中，它把我们引向优美，它可能是模糊不明和说不清楚的，这在所有最初的和快速的印象扑来时均是如此，这时不允许对物体进

111

行研究，不能接受也不需要思考。那些在这方面想从局部通向整体的人，会显示出智慧的语法结构，但恐怕也难以在自己身上激起整体的感觉和赞美之情。

这种感觉与其说是炽烈的，不如说是柔和的，因为优美在各部分的和谐中形成，而各部分的完善在逐渐的高涨中显示出来，自然也平稳地渗透和作用于我们的感觉，柔和地把我们的感觉吸引在身旁，而没有突然的感情爆发。所有激奋的感觉急速地趋向于直接的爆发，撇开一切过渡的阶段，但是感情的孕育犹如晴朗的白天，有光明的朝霞来预示。炽烈的感觉之所以对观照优美和愉悦感有所损害，还在于它的发生过于短促。它立刻引向本来需要逐渐体验的目标。

看来，从这些思考出发，古人把自己的思想包容于形象之中，同时把自己的意图隐藏起来，并向理智提供满足，来一步步地深入其意图。因此，具有非常炽烈的、表面的头脑的人不属于最能认识优美感情的人之列，这和自我享受与真正的满足只能在心灵和身体平静的情况下才能达到一样；同样，优美的感情和由它提供的愉悦也应该具有温存与柔和的特色，应该像有益的雨露，不应该像倾盆暴雨。由于在人物形体中的真正优美也常常包容在纯朴、平静的外表之中，那么它的被感觉和被认识，也同样通过类似的感情。这里需要的不是穿透空气的珀伽索斯[13]，需要的是引导我们的雅典女神。

我指出的内在感觉的第三属性在于我们可以积极感觉到的直观的优美，这第三属性是前面两个属性的结果，没有它们是

很难想象的。但是这种属性像记忆力一样，通过练习来加强，而这种练习无论如何也不会促使前两种属性的出现。最细致的感觉能够在较为不完善的形态中把握住这一属性，即使失去了感受优美能力的有经验的画家，以这不完善的形态刻画形象，总的说来也是活生生的和清晰的，当我们想依据局部来呈现它们时，形象便会减弱，我们在想象远方恋人的形象时往往也是这样。在大多数情况下经验告诉我们，当我们深入到细部时，我们便失去完整的印象。同时，完全机械地从事活动的画家的作品主要是肖像，他们可以通过必要的练习加强自己的想象力，以造成一种印象，似乎他们善于通过各个部分刻画出鲜明的形象，同时也能局部地再现这个形象。

这种才能——感受优美——应该倍加珍惜，它是稀有的天赋，它使我们的感觉获得享受优美和享受生活本身的能力，而生活本身的优美还在于愉悦感觉的持久连续性。

讨论如何训练感受艺术中的优美这个问题，是本文第二部分的内容。为此，可以先提一个建议，然后通过特别的指点在三项造型艺术中找到很快的运用。但是，这个建议，以至整个概述，不是为只求急功近利的青年人准备的，他们自然还不会对未来进行思考；而是为那些除了有才能以外还同时掌握了手段、可能性和空间、时间的人准备的，且空闲时间这一点特别不可缺少。因为正如普林尼所说，观照艺术作品是不为整天的繁重农活所困扰的自由人的事情。幸福的命运赐予我空闲时间

是件极大的乐事，我在罗马有了这样的机遇，多谢我的慷慨的朋友和主人，自从我生活在他们身边和他们的社交界之后，没有要求我为他们写任何一行文字。这个愉快的空闲时间给予我可能按照我的愿望观照艺术的机会。

关于如何教育那些已经显示出自发才能特征的儿童，我有如下的建议。首先通过解释古今作家特别是诗人作品中那些最优美的地方，以唤起其心灵和感情，培养他们去观照存在于一切形式中的优美，正是这一途径能够引向完善。还必须同时训练他们的眼睛去观察艺术中的优美，因为艺术在一切国家都有相当的表现。

最初可以给他看看古代的高浮雕，还有古代的绘画，即由巴尔托利[14]做的那些铜版摹品，他准确和有趣味地表现出了这些古代绘画作品的美。然后可以拿出拉斐尔的圣经画，即画旧约历史的那些作品，它们由这位伟大的艺术家画在梵蒂冈宫敞廊的拱顶上，其中一部分由他本人完成，还有一部分是别人根据他的素描画的。同样，这一创作也有巴尔托利的铜版摹品。这两项创作能使那些没有因受到溺爱而损坏了眼力的人得到教育，明白用手上功夫作出来的画好在什么地方。如果我们注意到，没有经验的感觉就和常春藤一样，不论攀附在木头上还是攀附在破败的墙壁上都是那样轻而易举，换句话说，这种感觉在接受好的和孬的时，都一样满意，因此，给这种感觉提供优美的画作为营养就是很必要的了。这里用得着狄奥格涅斯[15]的一句话：应该祈祷神灵恩赐给我们令人高兴的现象。在受到了

拉斐尔形象滋养的少年当中，过一段时间，可以用心观察那些刚刚看过立在同一地方的《梵蒂冈的阿波罗》和《拉奥孔》，接着又去浏览圣彼得大教堂中圣徒立像的人，会得到一些什么感受。因为正如真理不需证明也会令人信服，从少年时代即观照的优美，即使没有进一步的劝导，无疑也会受到欢迎。

这一涉及最初教育的建议，主要适用于那些年轻人：他们在农村受到一些不完备的教育，或者在这项知识方面没有任何导师，但对于他们同样是可以进行帮助的。应该找到戈尔蔡乌斯[16]的希腊钱币的出版物，这些钱币画得十分精妙。对它们的观照和解释既有益于我们的目的，也有益于进一步的教育。但是最愉快和有益的工作是从优秀的刻石上所做的印模。这种石膏印模的相当大的收藏可以在德国看到；在罗马，可以找到这一类刻石最优美的杰作的完整收藏，它们是在红琉石上刻造的。研究这一类收藏，有助于我对斯托塞收集的刻石作品的描述。如果有谁愿意破费去买珍贵的出版物，可以去购买《佛罗伦萨博物馆》这一卷，它的内容包含了对刻石的描述——这一卷单独出售。

生活在大城市的儿童，假如他被指引来研究优美，他可以得到口头的劝告，那么作为开端，我同样对他提出如上的建议。他的老师如果掌握了区别古代与现代艺术的难得本领，那么他可以选择将现代石刻的印模与古代石刻品的印模加以比较的方法，从而提供关于古代作品中真正优美的观念和在多数现代作品中的虚假观念。有非常多的东西可以揭示和说明，甚至

不需要学习绘事。因为从对立情况的比较中便可以看得一清二楚，例如，一位歌手的平庸在和协调的乐器做比较时就能被识别，当他的歌唱没有乐器伴奏时便产生出另一种印象。还有，描绘还可以与文字同时传授，如果描绘达到相当的艺术水平，将有助于知识的充实和牢靠。

这些用版画和石膏进行的局部课程，无论如何仍然如同在纸上学习土地测量一样。缩小的摹本仅仅是真实的阴影，在荷马原作与它的最好的译本之间的区别，小于古代或拉斐尔的作品与它的复制品之间的区别。这些复制品是僵死的，但它们在起作用。所以，艺术中优美的真正和充分的知识，除了观照原作本身以外，别无他法，而且主要在罗马观照。从而，去意大利旅游，对那些生来具有认识优美的天赋和在这方面获得充分准备的人来说，就是最理想的了。在罗马之外的地方，就只能去高度赞美那些为数不多的和质量不高的作品，犹如情侣们只能满足于目光和叹息。

众所周知，数量可观的古代艺术品和著名大师的画，在过去几个世纪被运出罗马为别国特别是英国收藏。不过，可以肯定地说，最好的现在还是留在罗马，将来也会继续留在罗马。在英国，古代文物最好的收藏首先是乌依尔顿的彭布罗克的藏品，它收集了马萨雷尼[17]红衣主教的全部珍藏。在一些雕像上标出的艺术家克列奥门的名字，不会使任何人产生误解，就像在慕尼黑有几个胸像被加上作者的名字一样；和着轻松舞蹈吹口哨并非难事。其次是阿伦德尔[18]的收藏，这个收藏中最好的

作品是一位执政官的雕像，以西塞罗的名字闻名。当然，在这件作品中不可能没有被称作优美的东西。藏在英国的最优美的雕像之一是狄安娜像，那是四十年前由昔日英国驻佛罗伦萨的使节库克先生运出罗马的。它被刻画成奔跑和射箭的样子，做得极其完美，只是头部未存，由后人在佛罗伦萨补上。

在法国最好的作品是被称作日曼尼卡斯的雕像，收藏在凡尔赛，在它上面正确地标出了艺术家的名字克列奥门。这雕像上没有任何特别的美；相反，给人的印象是，为此雕像做模特儿的是一个普通的人。加利比戈斯的维纳斯像也收藏在那里，被视作艺术奇迹，它极可能是一件更为人所知的同一名称的、藏于法尔尼西宫的维纳斯像的摹品。顺便说起，这后一件雕像即使列入二流作品也难；还有，这雕像的头是新做的，这并非人所皆知，更不用说它的双手了。

在西班牙，即在阿兰胡埃斯，那里有昔日由奥代斯卡尔克收藏的古代作品，曾为赫里斯蒂娜王后所有，其中最好的是两件真正的不朽之作（通常称作《卡斯托尔》和《波吕丢刻斯》）。它们比法国的收藏要出色得多。那里还有一件非同寻常的优美、完整的安提诺依的胸像，比真身大；另外一个人像，被误认为是克勒俄帕特拉[19]的卧像或入睡的宁芙像。这个收藏中的其他作品水平一般，那些等身大的缪斯像的头是后人做的，此人叫埃尔柯列·费拉他，在他的作品中，还有一件阿波罗全身像。

在德国同样有不少古代艺术品。在维也纳，却没有值得提

起的作品，除一件优美的、刻有醉酒神的云石器皿之外，这器皿的大小与形式使人想起波尔格兹别墅著名的陶瓶。这件作品在罗马被发现，曾为红衣主教尼柯洛·德尔·朱迪奇所有，一度收藏在这位主教在那不勒斯的别墅中。在柏林附近的沙尔洛腾堡，也有古代作品的收藏，是由红衣主教波利梁柯姆在罗马收集的，最著名的是十一件人像，以前的收藏家给它们以"吕科墨得斯[20]家族"的称号，阿喀琉斯曾躲藏在吕科墨得斯女儿们的裙衣下。但是需要弄清楚，这些人像的上端，特别是头部，是新补上去的，尤其糟糕的是，它们是由罗马的法国美术院的没有经验的艺术家们修复上去的。被称为吕科墨得斯的头部，是大名鼎鼎的封·斯多塞先生的肖像。这一收藏中的优秀作品是一个孩童的坐像，此孩童正在玩弄骰子，即希腊人称作"骨器"、罗马人用来替代骰子的，称作"牌"的玩具。在德累斯顿有最大的古代收藏，它是由国王奥古斯都用六万斯库多购买的，还加上亚历山大·阿尔巴尼红衣主教以六万斯库多的价格卖给他的雕像收藏。只是我无法指出所有最美的作品，因为那些杰作放在木板棚中，像鲱鱼那样排列。它们可以被看到，但无法观照。其中有几件修复得较为随意，包括三件女像，那是在赫库兰尼姆最早发现的作品。

在英国没有一件伟大的拉斐尔的作品，假如不算彭布罗克伯爵的一幅描绘圣乔治的画，据我的记忆，这幅画与奥尔列昂斯基公爵画廊中的《圣乔治》那幅画相似。前一幅《圣乔治》曾由巴戈特刻成版画；在赫姆普通柯尔特，有七幅为织花壁毯

所作的纸版画，这些织花壁毯现在藏于圣彼得大教堂，有多里尼[21]的版画复制品。不久前巴尔提莫尔将这位大师（拉斐尔）的《基督变容》的素描稿从罗马作为礼品赠给英国国王，其尺寸与原作一样。从一切迹象看，它也将悬挂在那里。这件素描是用非凡的技巧根据原作临摹的，黑色的铅笔稳定地映现在纸上，因此永远熠熠发放光彩。

在法国，也就是在凡尔赛宫，有一件拉斐尔的《圣家族》，曾由埃德林格刻成版画，后来法雷也根据《圣家族》作过版画；还有一幅拉斐尔的《圣叶卡捷利娜》。在西班牙，在埃斯科里亚尔宫有两幅作品是拉斐尔的手笔，其中一幅画的是圣母。德国收藏了他的两幅画：维也纳有一幅画的是圣叶卡捷利娜；德累斯顿的一幅画的是皮亚琴奇的西克斯特修道院供桌后面的祭坛形象。这后一幅画虽不属他的优秀作品之列，但可惜是画在麻布上的，而他的其他油画作品则是画在木板上的。因此，这一形象在从意大利运出来的途中就已遭损坏。如果说它还可能提供关于拉斐尔素描的水平的话，那么，由于上述原因，要提供他的色彩水平则是不充分的。一幅伪造的拉斐尔的画作，是几年前由普鲁士国王下令用三千斯库多在罗马购买的，这里没有一位艺术专家认为它是这位大师的作品。自然也不可能得到关于此件作品是真品的书面证明。

从列举罗马和意大利之外的古代雕刻家的优秀作品和拉斐尔的画作的情况可以得出结论：在其他地方，艺术中的优美只是在偶然的情况下见到；优美的感觉唯有在罗马才可能是充分

的、正确的和细致的。这是世界的中心，直到今天还是艺术美取之不尽的源泉；在这里，一个月出土的艺术品的数量比那不勒斯附近掩埋在土中的几个城市一年发掘的还要多。为写关于艺术史上的美这一著作，我曾考察了在意大利保存下来的古代优美的艺术品，得出结论：任何时候也不可能在罗马再找到比波尔格兹收藏的阿波罗神像和美第奇别墅的酒神更优美的男性青年的头像了，可是当我看到了描绘年轻的、额头上有两个不大的角的牧神时，我又不能不怀疑自己的结论了，这件牧神像是稍后找到的，现在为雕刻家卡瓦乞比所有。牧神像的鼻子和上唇的一部分被破坏了。如果它完整无缺，将会给人以何种印象！古代较为出色的雕像之一于本年即1763年的5月在阿尔巴诺附近阿尔泰雷公爵的葡萄园中被发掘；它描绘的是年轻的牧神，在腹部前拿着一个大的贝壳，从贝壳中往下流水，牧神俯首屈身，注视着喷出来的水。与这个牧神相比，佛罗伦萨舞蹈的牧神显得粗糙，它也不能与其他任何一个雕像相比，包括我曾经描述过的神化了的赫拉克勒斯的像在内。这样说来，将来，阿尔泰雷的牧神将与被错误地称作《波尔格兹的拳击手》和《法尔尼西的赫拉克勒斯》一样闻名。

在这些教育问题的一般建议之后，应该转向论述如何认识三门造型艺术——绘画、雕塑和建筑——中的每一门艺术所特有的美。为了使这里涉及的领域不过分扩展，必须做适当的控制。考虑到本文的容量和不与我将要从事的其他重要著述和研究重复，我只能在这块土地上拣拾一些花和草。

在这些艺术领域里，认识优美最困难的是在第一门类（绘画）中；在第二门类（雕塑）中容易些；在第三门类（建筑）中就更加容易了。但要证明为什么是优美的，则在三种门类中都同样困难，这里用得上一个谚语：证明一个显而易见的真理比任何事情都难，因为在感觉的帮助下它已经很有说服力。

建筑中的优美具有更为一般的特征，因为它主要包含在比例中，建筑物可以在没有装饰的情况下仅仅借助于自己的比例就是优美的。在雕塑中有两个复杂的方面：色彩与明暗。它们不同于绘画中用来加强自己雄伟之美的色彩与明暗。这一点也说明在与其他门类的相互比较中，逐渐掌握和理解一门艺术较为容易。正因为如此，贝尼尼虽然没有掌握人体方面的优美感觉，也能成为伟大的建筑师，可是作为雕刻家，他就得不到相同的赞赏了。这一点是清楚的，不过使我感到惊奇的是：人们即使不能决定绘画和雕塑哪个更难，却也照样能生存下去。至于说在现代好的雕塑家少于绘画家，这是毫无疑问的。比起其他两门艺术来，雕塑中的优美更趋向达到一个目的，那个在其他两门艺术中对优美的感受就显然更为少有。这个情况在罗马可以遇到，甚至在最新的建筑物中也不例外，它们当中只有少数是按照真正美的法则建筑的，如维尼奥洛[22]设计的所有建筑物。在佛罗伦萨，优美的建筑成为稀有的珍品，那里可以称作优美的仅仅是一座不大的住宅，甚至佛罗伦萨人也把它当作名胜古迹来看待。同样的情况见于那不勒斯。但威尼斯胜过这两个城市，因为有帕拉第奥[23]在大运河上建筑的一系列宫殿。按

照意大利的方式你们可以亲自考察其他国家建筑的情况。在罗马，优美的宫殿和住宅比意大利其他地区的总数要多。当代最优美的建筑物是亚历山大·阿尔巴尼红衣主教的别墅和其中的大厅，它应该被认为是世界上最美和最出色的建筑。

在建筑中，作为优美的体现，是全世界最优美的建筑物——圣彼得大教堂。因凯姆别尔和其他人发现缺点而对它指责时有所闻，但他们没有任何根据。他们指责说，教堂正面跨间和个别的部位与整个建筑物的规模比例不和谐。但是，他们没有注意到，这些臆造的缺点是不可避免地要产生的，因为教皇通常是从阳台上向人群致意，犹如在圣乔瓦利·拉泰拉诺和圣马利亚·马乔雷教堂那里一样。从这一角度看，阿提加式的柱廊不比建筑物中的其他部分高。但被渲染的主要错误是，教堂正面的建造者卡洛·马代尔诺，把正面建得太突出，致使这个教堂没有建成希腊的十字形，而成了拉丁的十字形，在希腊的十字形中圆顶是在正中。但是，这样做是由于有特别的嘱咐，为的是新的建筑物占据原来教堂的整个广场。拉长的主意已经由米开朗琪罗以前的拉斐尔提了出来，这从他的设计图中可以看出，他当时是圣彼得大教堂的设计者；看来，米开朗琪罗事实上也持同样的意见。此外，希腊十字形与古代建筑的法则是相违背的，按照法则，庙堂的宽度应该是长度的三分之一。

为了训练优美的感觉，在古代雕刻作品中首先需要研究的是，在同一个人像中古代制作与现代制作之间的差别。由于不

懂这个差别，许多冒牌的专家和学者误入歧途。因为这些差别不是随处可以找到的，像在朱斯蒂尼阿尼宫[24]许多修复的雕像上那种情况，甚至会引起那些没有经验、但具有良好趣味的人的反感。这里我是指人像本身部位的修复，至于修饰雕像的象征物并不能构成关于优美的观念。所有论述被称作《法尔尼西的牛》的雕像的人，都有失误的地方，他们没有发现作品中后人修复的痕迹，而对优美的感觉能力至少应该使他们对这组雕塑的人体产生疑惑。在裸体人像上并非一切都优美（因为在古代，也如柏拉图在对话录《克拉底鲁篇》中所说，有好的和不好的艺术家），但毕竟较少不正确的和不好的。值得注意的是，在我们这里被认为是完善的作品，往往是缺点较少的；如果从这个意义上理解优美的作品，我们可以找到很多这类古代人像。但是，抽象的和只是优美的，应该区别于美的表现力。梵蒂冈的阿波罗像的头部属于后一类，波尔格兹神像（阿波罗）的头部则属于前一类：它的头部与气愤的、傲慢的神祇吻合得天衣无缝。古代人像上着衣的部分自有其优美的风貌，与裸体不相上下。雕像上的衣衫安排得很好、很优美，并非像通常被误认的那样，都是按照湿衣服的模样来制作的。这里指的是那些具有许多深而小的衣褶的薄衣衫，它们紧紧地贴在身上。不能因此而为那些当代的艺术家们辩护，他们在历史文献的基础上创造出另外一类事实上从未存在过的衣衫来替代古代的衣衫。

某些著述者能够谈论古代艺术品的，至多是和一些香客评

论罗马城那样，对那里的高浮雕评头论足，说上面的人像一般高，没有绘画上要求的各种层次和远景的透视法等。他们以为这是早就被证明了的真理，并由此得出结论说技巧不够熟练，并且宣称平面处理比立体处理难度大。应该告诉这些人，他们的知识贫乏得可怜，他们不知道作品中存在着三种不同程度的人体透视法和凸形处理法。这类作品中的一件藏于阿尔巴尼别墅出色的大厅里。在评价当代雕塑家的作品时，人们不得不离开一般的法则：在他们的作品中不是总能谈论技巧的。例如圣彼得大教堂中的圣多米尼柯像，穿戴骑士团的服装，为有经验的作者勒格罗设置了几乎难以克服的障碍，使他无法取得美。

绘画的美既包含在素描和构图中，也包含在色彩与明暗之中。在素描中，美本身是一种试金石，甚至在应该激起恐怖的感情时也是如此。所以，离开形体的美可以认为是大胆的，但画出来却是不美的。在拉斐尔的《众神的欢宴》中，有些人像不合这个要求。不过，这幅作品是由他的一位学生完成的，他宠爱的学生朱利奥·罗马诺没有掌握真正优美的感觉。当拉斐尔的学派像朝霞一样闪出光辉以后，便很快又消失了，艺术家们便不再理会古代，像以前一样按照自己的愿望走路。这种解体是从楚卡里弟兄[25]开始的，而阿尔皮诺城的朱塞佩[26]使自己和别人的眼睛都失去了光明。在拉斐尔之后几乎经过五十年，卡拉契画派开始繁荣，这一画派的奠基人是他们当中的长者卢多维科，此人在罗马总共只逗留了两周；自然，就素描来说他无法与自己的后继者们尤其是阿尼巴列[27]相比。这些后继

者们是折中主义者，他们竭力把古代人、拉斐尔的纯洁，米开朗琪罗的知识，与威尼斯画派特别是保罗·维罗奈塞的丰富、华丽，与伦巴底画派特别是柯列乔的生活朝气合为一体。从阿戈斯提诺和阿尼巴列画派里出了多米尼柯、圭多、圭尔乞诺和阿尔巴诺，他们达到了自己老师们的声誉，但是应该被视作模仿者。

多米尼柯比卡拉契的其他继承者更多地研究了古代，他在没有预先画出最微小的细节之前是不动手作画的，这一点可以从他厚厚的多本素描册上看出来，但在裸体方面，他没再达到拉斐尔的纯洁。圭多·雷尼不论在素描上，还是在制作上，都是不稳定的；他对美是认识的，但不是所有时候都能够取得它。他著名的《司晨女神》一画中的阿波罗远不是优美的人体，这个人体与收藏在阿尔巴尼别墅的门格斯作的一群缪斯中的阿波罗之间的差别如此之大，犹如奴隶与主人间上下分明。他笔下的天使头部是优美的，但不是理想的。他抛弃了初期的强烈的色彩，并发展成一种光亮的、模糊的和缺乏生气的风格。圭尔乞诺在表现裸体方面没有达到高峰。他没有坚持拉斐尔和古代人素描的严谨性，他只在自己的少数作品中效仿和模仿了他们的衣装和手法。他的作品是高雅的，但是是按照自己的思想画成的，比起前人来，他在更大程度上被认为是风貌独特的画家。阿尔巴诺是位典雅的画家，只不过并非是古人崇拜的高尚的一类，而是属于较低层次的一类。他画的头部与其说是优美，毋宁说是可爱。按照这些意见，人们可以亲自试着去

评论其他这类画家作品中单个人体的美。

　　构图的美在于智慧，也就是说它应该是类似举止得当和智慧的人在一起集合，而不是粗野和心绪不宁的人的相聚。它的第二个属性是有根有据，即其中不应该有任何多余的和空泛的，没有任何像在诗歌中为了韵脚所做的铺陈，因而次要的人物不是像嫁接过来的树枝，而是像一棵树上生长出来的枝叶。第三个属性在于避免动作和姿势上的重复，这种重复暴露出想象力的枯竭和粗枝大叶。不要为特别巨大的构图的尺寸而惊喜。那些能很快用许多人体来填满巨大空间的人，如兰弗兰柯[28]画大圆顶壁画，像许多对开本的著作者，画了几百上千的人物。数量与质量很少是吻合一致的，因此有个人曾写信给自己的朋友说，他没有时间说得更简短，因为他懂得，难处不在于说得多，而在于说得不多。提也波洛[29]在一天之内的创作比门格斯用一周时间画得还多，但前者的作品看完以后将被人们忘记，而后者的作品将永远有生命。在有些情况之下，巨幅作品精心制作，最微小的细节也仔细推敲。例如米开朗琪罗的《最后的审判》，为这件作品所画的素描昔日在阿尔巴尼的收藏之中，有许多单个人像和一组组人体的亲笔速写保存了下来；又例如在拉斐尔画的《康斯坦丁的战役》中，我们感到的惊异不会小于在荷马笔下帕拉斯把厮杀的疆场——指给观看的英雄，我要说，在这些情况下，在我们眼前展示的是艺术的完整体系。上述看法在皮得罗·达科尔托纳画的《亚历山大与波尔》一画中得到证实，此画藏于卡皮托利宫，它是一幅迅速

画出和完成的许多小人体的堆砌，尽管它被人们当作奇迹来展示和观赏，尤其有神话渲染，更使它身价不凡——传说路易十六向占有这幅画的萨维利家族建议，要用二十万斯库多来购买它——这和传说要用十万路易多尔去购买柯列乔的作品《夜》一样，是个需要予以辨正的谎言。

色彩的美要靠仔细的操作才能获得，因为要找到和配备纯色和混合色的所有微妙变化并非轻而易举。所有大师都是从容不迫地工作的，可以说拉斐尔画派以至所有伟大的色彩家画出的作品可以经得起近看。后来在意大利的一群画家中，其中卡洛·马拉他出类拔萃，画得很快并满足于作品所产生的一般印象。由于这一点，当长久地近看他们的画时，色彩的微妙变化便丧失了很多。德国有句谚语应该是指这些艺术家的：远看很美，犹如意大利的画。我把湿壁画和其他的画区别开，因为湿壁画不是那么按细节制作的，它应该产生远看的效果；我也把那些精心雕琢和特别加以修饰的画与其他的画区别开，因为它们的制作极费劳力而又需小心谨慎，与其说是以真正的知识出众，不如说是靠勤勉引人。第一类作品（湿壁画）显示出勇气和信心，它们自由的色块在近看时不会失掉什么，并且比画出来的色块产生更强烈的印象。属于后一范畴的，有世界上一切小型画幅的最杰出的作品——拉斐尔的著名的《基督变容》，它收藏在阿尔巴尼宫，许多人认为是拉斐尔本人的作品，也有人认为是出于他的学生之手。藏于同一地点的凡·德尔·维尔弗的《下十字架》属于另一类型，它是由艺术家按照法

尔茨选帝侯为送给教皇克莱门特七世的订件创作的。在裸体色彩方面，柯列乔和提香超过所有的大师，他们画的人体真实而有生命。鲁本斯在素描上远不合理想化的要求，但在色彩上达到了上面说的水平。他画的人体像对着太阳伸出来的手指上显现出来绯红色，而他的色彩可以与柯列乔和提香比美，像融合在真正瓷器上的透明玻璃。

在明暗关系上只有卡拉瓦乔和斯潘奥列托[30]的作品可以被认为是优美的，因为它们与光的自然属性相反。他们采用暗淡阴影的立论基础是：对立色彩的相互对比会使色调更加显明，例如白色的皮肤在深色衣服的背景之上就是如此。不过，自然界完全不遵循这一法则，从光亮向阴、向暗的转换是逐步的。朝霞在白昼以前，黑夜以前有黄昏。绘画领域的学究往往赞美艺术中的这种暗色，就像科学领域中赞美被烟草的烟熏黑了的不学无术的作者一样。但能够发现自己身上优美感觉而未掌握充分知识的艺术爱好者，在从冒牌的专家口中听到对作品的赞美，而这些作品又给予他相反的感觉时，便会感到很不自然。假如他充分地研究了优秀画家们的作品，得到了必需的知识，便能够使自己更多地相信自己的眼睛和感觉，而不相信试图说服他的那些议论。常常有这样的人，他们赞美的仅仅是别人不喜欢的，其目的只是为了与一般的意见相反；他们把暗淡的、夸张的尼康德尔[31]与荷马相提并论，为的是想出言不凡以让人相信，他们找到了自己崇拜的偶像和显示他们的高深学问。艺术爱好者们可以相信，假如认为没有必要去熟悉著名画家的风

格的话，他们就几乎毫无必要花费时间去研究卢克·焦尔达诺、普雷提·卡拉勃雷兹、索利梅诺以及整个那不勒斯画派画家们的作品。至于说现代威尼斯画家，特别是普雅蔡泰，同样也是如此。[32]

关于感受艺术中的优美，我做如下的提示以作为对上面建议的补充：第一点提示是必须细心地对待表现于艺术作品中的富有特色的思想，它们常常像宝贵的珍珠淹没在低劣的珍珠之中而被人忽略。我们的研究应该从理智的表现开始，理智作为更加珍贵的成分同样表现于美之中，从它出发可以对制作表示宽容。这特别适用于对待普桑的作品，他的作品的色彩虽不夺目，但人们仍能发现它们的主要优点。在《涂油仪式》中，他在表达使徒的一句话"我从容地战斗"时，用的是如下的手段：在挂在死者床上的小木板上写出耶稣的名字，就像在古代基督教的小灯盏上一样；在小木板下面，挂着箭筒，可能是暗示魔鬼的箭。腓利斯丁人的悲痛通过两个人体表现出来，他们掩住鼻子把手伸向病者。柯列乔在著名的《伊俄[33]》中，表达了高尚的思想：水泉旁的鹿是根据诗歌赞美者的话"水泉旁的鹿是这样嘶叫的……"画出来的，完全是朱庇特情欲的象征。因为鹿的嘶鸣在欧洲的语言中还意味着沉重的和炽烈的欲望。在柯隆纳画廊收藏的多米尼柯的画，在表现人类祖先[34]的罪恶时构想很出色。由一群天使簇拥的上帝把犯罪的亚当驱逐出乐园，亚当怪罪于夏娃，而夏娃则埋怨匍匐在她脚旁的蛇。人物按梯形排列，像事件本身一样一个高于一个，也像同一事

件的许多环节，一环接着一环。

第二点提示应该涉及观察自然。作为对自然进行模仿的艺术，为了创造优美应该永远追求自由的表现，避免可能产生的任何拘谨，因为拘谨的动作甚至可能歪曲生活中的美。在写作中过分的学究气应该让位于清晰的与说理的解释，同样，艺术应该让位于自然并与它相适应。违背这一原则的甚至有伟大的艺术家，他们以米开朗琪罗为首，此人为了表现自己的学识，在大公的墓碑雕像上甚至对庄重端正不屑一顾。有鉴于此，不应该完全在强烈的运动中去寻找美，强烈的运动犹如在笛卡儿[35]几何学中的故意简略，把应该看得分明的东西掩盖起来。强烈的运动可以作为素描中的技巧的证明，而并不表明对美的通晓。

第三点提示关系到最后的加工。由于这最后一点不可能成为主要的和最高的目的，因此应该用一种巧妙的方法对它加以忽视，像对待脸上的苍蝇那样；因为在这方面谁也比不过蒂罗尔[36]的工艺匠人，他们想出绝招，用凸出的字母在樱桃核上刻出"我们在天上的父"[37]这句话。但是，凡是细部画得像主要人物一样仔细的地方——例如在《基督变容》前景上的乔木科植物即是如此——便表明艺术家思维与制作的单一，这样的艺术家如同创世主一样，甚至想在最微小的细节中显示自己的威严与美。当然，云石的光滑不是雕像的属性，这和衣服的平整一样，但它至少可能与大海的表面相比拟。某些特别优美的雕像的表面没有做光滑的处理。

在设想本文的目标时，我想使它具有一般的性质，也许上面写的这些能够满足这一要求。对于那些依靠感觉的东西，不能给予充分明确的说明，因为并非用文字的解释可以教会所有的人。顺便说起，阿尔让维尔[38]在画家传记中想对画家的素描做穷尽的描写，他的不成功也证明了这一点。这里的口号应该是：亲自去看。

注释

1　马尔瓦西阿伯爵，17世纪一位研究波伦亚画派的美术史家。

2　即对美无动于衷和漠然无知的感情。

3　尼柯洛·里丘利尼，17世纪意大利艺术家，曾为梵蒂冈的镶嵌画作画稿。

4　格劳科斯与狄俄墨得斯均为希腊神话中的英雄人物，格劳科斯为特洛伊盟友，为伊阿斯所杀；狄俄墨得斯，特洛伊战争中的希腊大英雄之一。

5　尼柯拉斯·桑德森（1682—1739），英国数学家，天生的盲人。

6　圭尔乞诺（1590—1666），意大利画家。

7　皮得罗·贝雷蒂尼·达科尔托纳（1596—1669），意大利画家，建筑师。

8　亚历山大·阿尔巴尼（1692—1779），意大利主教，曾在自己的别墅中收藏艺术品。

9　洛伦泽托，16世纪罗马雕刻家，拉斐尔的学生。

10　洛伦佐·奥托涅，16世纪意大利雕刻家。

11　菲亚明戈，17世纪波伦亚画派的艺术家。

12　皮埃尔·勒格罗（1656—1719），法国雕刻家，贝尼尼的学生，长期在罗

马工作。

13 珀伽索斯，希腊神话中的飞马，波塞冬和美杜莎所生，当珀耳修斯割下美
杜莎的头时，它与克律萨俄耳从美杜莎的头里跳出。

14 皮也罗·桑蒂·巴尔托利（1635—1700），意大利版画家。

15 狄奥格涅斯（前404—前323），古希腊著名哲学家，犬儒派哲学代表人物
之一，又译作第欧根尼。

16 戈尔蔡乌斯（1558—1616），荷兰铜版画家。

17 朱利奥·马萨雷尼（1602—1661），红衣主教和法国国务活动家。

18 托马斯·阿伦德尔（1580—1646），英国著名的古代文物收藏家。

19 克勒俄帕特拉，玻瑞阿斯的女儿，菲纽斯的妻子。

20 吕科墨得斯，希腊神话人物，斯库洛斯的王。

21 尼柯拉·多里尼（约1658—1746），法国版画家，曾将拉斐尔、普桑等人
的油画作成版画。

22 贾科马·维尼奥洛（1507—1573），意大利建筑家与艺术史家，曾领导罗
马圣彼得大教堂的设计与建筑，著有《建筑风格法典》一书。

23 安德烈·帕拉第奥（1518—1580），意大利建筑师，曾参与圣彼得大教堂
的设计，在威尼斯有他设计的许多建筑物。

24 朱斯蒂尼阿尼宫，在罗马，曾是收藏名画和古代雕刻的场所。

25 楚卡里弟兄是指塔基奥（1529—1566）和费代里戈（1542—1609），罗马
艺术家。

26 朱塞佩·阿尔皮诺（1568—1640），罗马历史题材画家。

27 卡拉契家族的主要画家是：卢多维科·卡拉契（1555—1619），阿戈斯提
诺·卡拉契（1557—1602），阿尼巴列·卡拉契（1560—1609）。

28 乔万尼·兰弗兰柯（1581—1647），意大利巴洛克风格的画家，专画建筑
物的圆顶壁画。

29 提也波洛（1693—1770），威尼斯画家，巴洛克风格的追随者之一。

30 斯潘奥列托（1588—1659），西班牙艺术家，曾在那不勒斯生活。

31 尼康德尔，前 1 世纪希腊诗人与医生。

32 上述意大利画家都属于巴洛克风格。

33 伊俄，希腊神话人物，伊那科斯的女儿，为宙斯所爱，为避免赫拉察觉，宙斯将她变为一只牛犊；她各地奔走，为牛虻所逐迫。

34 此处指亚当与夏娃。

35 笛卡儿（1596—1650），法国学者和哲学家，理性学派的奠基人之一。

36 蒂罗尔，奥地利的一个地名。

37 基督教徒对上帝祈祷的第一句话。

38 阿尔让维尔，艺术史家，1745 年在巴黎出版了他的著作《著名艺术家传记》。

论希腊人的艺术[1]

第一章　论希腊艺术的繁荣及其优于其他民族艺术
　　　　　的基础和原因

　　希腊人的艺术，有着大量的优秀作品保存下来供我们欣赏和模仿；这门历史的主要目的，是要求审慎详尽地研究，这研究不在于指出它的不完善的特征，也不在于解释它的艺术虚构,而在于传授它的本质方面；这种传授不仅可以提供知识的养料，而且可以用来指导实践。研究埃及人、伊特鲁里亚[2]人和其他民族的艺术，可以扩大我们的视野，使我们有正

确的判断，而研究希腊人的艺术则应该把我们的认识引向统一，引向真理，并以此来作为我们在判断和实践中的指南。

本篇关于希腊艺术的研究，由四部分组成：第一部分，即序言，讨论希腊艺术的繁荣及其优于其他民族艺术的基础和原因；第二部分，关于艺术的本质；第三部分，阐述艺术的兴衰史；第四部分，关于艺术的技术方面。本篇的结尾讨论古代的绘画。

希腊人在艺术中取得优越性的原因和基础，应部分地归结为气候的影响，部分地归结为国家的体制和管理以及由此产生的思维方式，而希腊人对艺术家的尊重以及他们在日常生活中广泛地传播和使用艺术品，也同样是重要的原因。

论气候的影响

气候的影响应该使那些能够从中生长出艺术的种子复萌，从这个意义上说，希腊的土壤是十分有利的。伊壁鸠鲁认为，在哲学才能上唯有希腊人是天赋的。可以更有权利地说，他们在艺术上的才能可以与哲学相比美。许多对我们来说是一种理想的东西，在希腊人那里却是一种自然属性。大自然在经历了寒暑所有阶段之后，在希腊滞留了下来，这里的气温介于冬夏之间，处于适中状态。气候越接近适中的地方，那里的大自然越发明亮和愉悦，便越广泛地表现在生气勃勃和聪敏机智的形象上，表现在果断和大有作为的特点中。大自然越少为雾霾和有害的瘴气所笼罩，它便越早地赋予人体以完美的形式；这种

形式以结构庄重为特征，尤其女性更是如此。看来，大自然在希腊创造了更完善的人种，用波里比阿斯[3]的话来说，希腊人意识到了他们在这一方面和总的方面是优于其他民族的。任何别的民族都没有像希腊人那样使美享受如此的荣誉。因此，在希腊人那里，凡是可以提高美的东西没有一点被隐蔽起来，艺术家天天耳闻目见。美甚至成为一种功勋，就如我们在希腊历史中读到的关于最杰出的人物的记述那样。他们当中的某些人，因为自己外表的某一部分特别美而获得非同一般的诨名，例如在法列里地方出生的狄米特里阿斯[4]便是以双眉俊美出众。因此，美容比赛还是在最古老的阿卡底亚王基普西里统治时期，在赫拉克勒斯后裔统治时期在阿尔浦斯河畔的伊利斯城便已开始。在菲列基西的阿波罗庆典活动中，曾经有对接吻动作最优美的青年奖赏的风俗。这种风俗是在有特别评判的仲裁下进行的，看来在墨加拉城狄奥克列斯[5]的坟墓旁也流行过。在斯巴达，在列斯柏斯城的朱诺神庙中，还有在柏拉西人当中，都举行过妇女美容比赛。

希腊人的国家体制和管理

从希腊的国家体制和管理这个意义上说，艺术之所以优越的最重要的原因是有自由。在希腊的所有时代，甚至在国王像家长式地管理人民的时代，自由也不缺乏，那时智慧文明还没有使希腊人尝到更充分自由的甜头。荷马称阿伽门农是管理人民的牧手，以此来指出他对人民的爱抚和对他们的福祉的关

怀。尽管后来出现过暴君，但他们的权力仅局限于单个城市，而整个民族没有承认过任何人是唯一的统治者。因此，没有任何一个人在自己的同胞中能专横独尊，或者在牺牲他人的情况下使自己流芳百世。

希腊人从很早便开始运用艺术来描绘人的形象以志纪念，这一途径对任何一个希腊人都是敞开的。由于古希腊人把后天获得的品质看得比天赋的要低得多，所以最早的奖赏便落在体格的训练上。我们得到的关于在伊利斯城为斯巴达式的斗力士埃弗太利代斯建立雕像的记载，已经是发生在第三十八届奥林匹克竞技会上的事了；应该指出，这并非是最早的雕像。在第二流的竞技会上，例如在墨加拉城，建立的是刻有优胜者名字的石碑。这就是希腊的伟人们在青年时期渴望在竞技中胜人一筹的原因。克里西普斯和克勒安忒斯[6] 在作为哲学家的名声远扬以前，便早在这个领域内崭露头角。甚至连柏拉图也曾在科林斯城的伊赛米阿竞技会[7] 上和在西库翁城皮菲庆典[8] 中参加竞技表演。毕达哥拉斯在伊利斯的比赛中得到了奖赏，并且训练了埃夫里明奈斯，也使他在那里获得了胜利。在罗马人当中，体育锻炼同样是成名的一种途径。巴彼里乌斯洗刷了萨姆尼特人在卡夫丁峡谷一役中使罗马人败北的耻辱，他为世人所知，与其说由于他获得的胜利，毋宁说是由于他的"飞毛腿"的绰号，就像荷马冠以阿喀琉斯的称号一样。

按照对象的形象和体型塑造的优胜者的雕像，安放在希腊最神圣的地方，供全体人民欣赏和瞻仰，目的是更多地促使人

们去建立它，而不只是为了表彰雕像本身的荣誉。其他任何一个民族的艺术家都没有如此多的机会施展自己的才能，更不用说许许多多神庙中的雕像了，它们不仅是献给神灵的，而且还是献给男女祭司的。在规模大的比赛中，优胜者的雕像建立在比赛原地，其中许多雕像和优胜者获胜的总数相等；同时这些雕像也建立在优胜者的故乡，以使其他尊敬的公民们分享这份荣誉。底俄尼斯[9]提到在意大利库姆城公民们的雕像的情况，该城的暴君阿里斯多代莫斯在第七十二届奥林匹克竞技会时，下令将它们从神庙中清理出来，扔到堆放垃圾的地方。在艺术尚未繁荣的时期，一些奥林匹克竞技会优胜者的雕像只是在他们死后很久方能建立。例如有位奥依布达斯，是第六届奥林匹克竞技会的优胜者，在第八届奥林匹克竞技会上才获得建立雕像的荣誉。也有这样的情况，某人颇有信心获胜，在得胜之前就为自己定做雕像。在阿开亚的埃基乌姆城，甚至曾经为本城的一位优胜者建了特别的门廊或笔直的廊道，以便让他进行角力训练。

在自由中孕育出来的全民族的思想方式，犹如健壮的树干上的优良的枝叶一样。正如一个习惯于思考的人的心灵在敞开的门廊或在房屋之顶，一定比在低矮的小屋或拥挤不堪的室内，更为崇高和开阔通达。享有自由的希腊人的思想方式当然与在强权统治下生活的民族的观念完全不同。希罗多德[10]引证说，自由乃是雅典城邦繁荣强盛的唯一源泉，而在此以前，它由于被迫承认独裁政权，则无力与邻近的城邦匹敌。正是这个

原因，希腊人的演说术只有在充分自由时才开始得到繁荣。所以西西里岛人把演说术的发明权归于哥尔基亚斯[11]。希腊人在风华正茂时就富于思想，比我们通常开始独立思考要早二十余年。由青春的火焰燃烧起的智慧，得到精力旺盛的体格的支持而获得充足的发展；我们的智慧吸收的却是无益的养料，一直到它走向衰亡。不成熟的理智犹如娇嫩的耳膜，由于上面有切破的、不断扩大的小口，它不会陶冶于空洞的、无思想内容的声响；而记忆犹如蜡制的薄膜，当需要为真理寻找位置时，只能够存放一定数量的词汇或形象，却不能充满幻想。渊博的学问，即那些别人先前已经知道的知识，是后来才得到的。像我们今天所理解的那种学问渊博，在希腊鼎盛期可以轻而易举地获得，人人都可成为智者。那时一味贪求功名的人较为少见，人们也不需要知道浩繁书典。只是在第六十一届奥林匹克竞技会时，最伟大的诗人[12]散佚的著作片断才搜集在一起。儿童们学习他的诗篇，青年们思索这位诗人是怎样和在何时完成这伟大诗作的，并把他归入民间的智者行列。

论对艺术家的尊重

英明的人曾受到普遍的尊敬和在每个城市中声名远扬，犹如我们当中最富有的人一般。把基贝拉女神运送到罗马的年轻的斯茨皮翁[13]，便是这样的人。苏格拉底甚至宣布说，艺术家是唯一英明的人，因为他们不是使人感觉如此，而是在行动上表现出聪明和智慧。可能出自于这种信念，伊索主要与雕刻师

和建筑师交往。在更晚的时候，画家底奥格尼托斯曾是向马可·奥勒留传授智慧的老师之一。这位帝王承认，他从底奥格尼托斯那里学会区别真伪，从而不会认粗劣为优良。艺术家可以成为立法者，因为用亚里士多德的话来说，所有立法者都是平凡的公民。艺术家可以像雅典最穷的公民之一拉马赫斯[14]那样成为指挥官；他的雕像与米太雅第斯、泰米托克利斯[15]的雕像放在一起，甚至可以与神像并列。又例如克赛诺菲拉斯与斯特拉顿[16]把自己的坐像放在阿尔各斯城，陈列在埃斯库拉皮乌斯神像及希基依亚女神像[17]旁边。人们为泰格亚城阿波罗神像的作者希利索弗斯做的云石雕像，曾和这位雕刻家创作的神像并排陈列。阿尔卡美奈斯[18]本人的浮雕像曾置放在埃列夫西尼的神庙阁顶上。巴拉西乌斯和西拉尼翁[19]这两位艺术家在画幅中与忒修斯享有同等的荣誉，这幅描写神话英雄忒修斯的画正是他们创作的。另外的艺术家们把自己的名字刻在自己的作品上，而菲狄亚斯在奥林匹亚城朱庇特神像的底座上刻上了自己的大名。在伊利斯城各种优胜者的雕像上同样有艺术家的名字，在一个由叙拉古札城暴君希也罗之子狄诺美奈斯置办、用来纪念他父亲的四匹铜马战车上，可以找到对偶诗句，它告诉人们，这件作品由奥纳托斯[20]制作。不过这种习俗并未盛行起来，因此不能由于在一些优美的雕像上找不到艺术家的名字，便推论它们系出于后人之手。只有那些梦游罗马或者只是在罗马城走马观花旅游的人，才可能做出这样的判断。

艺术家的荣誉和幸福不受粗暴傲慢者的恣意行为的影响。

他们的作品不是为迎合那些用谄媚和卑躬屈膝的手段跻身于评判团的人的庸俗趣味和不正确的眼力而创作的。他们的作品由全民最英明的代表在公民大会上来评判和奖赏。在德尔斐城和科林斯城举行过绘画比赛；此外，在菲狄亚斯生活的时代，为此目的指定过特别的评判团。最初参加这项比赛的有菲狄亚斯的兄弟巴奈乌斯，而根据另外的记载，他是菲狄亚斯妹妹的儿子；比赛在他和卡尔喀斯城的吉玛戈拉斯[21]之间进行，顺便提及，后者得到了奖赏。在这些评判团面前埃蒂翁展示了描绘亚历山大与罗克沙奈举行婚礼的画作。做出决定的主席的名字是普罗克西尼代斯，他把自己的女儿嫁给这位艺术家作为妻室。在另外的场合我们看到，普遍的荣誉并没有使评判员们陶醉而昏昏然，以至于使那些有权获得奖赏的人被随意排斥。例如在萨摩斯岛，在《颁发阿喀琉斯的盔甲》这一题材的绘画竞赛中，巴拉西乌斯就曾应该比提芒弗斯显得逊色。评判员们对艺术并不外行，因为在那个时代，青年们既接受智力的教育，也受艺术的训练。因此，艺术家们为永恒而创作。他们得到的奖赏使他们可能把艺术放在高于任何生财之道和金钱利害的考虑。波利格诺托斯在雅典无偿地为"彩色柱廊"创作了壁画，可能还为德尔斐城的一座公共建筑物画了壁画。应该认为，后一件作品的声誉，成为阿姆菲克底翁即希腊人的公民大会做出一项决定的根据；这项决定宣布，这位心地宽厚的艺术家在所有希腊城市受到无偿的供养。

一般地说，希腊人高度评价艺术或工艺各个领域中的完善

技巧，因而即使在最不显著的领域内，优秀的技师都可以使自己的名字流芳百世。直到现在我们都知道萨摩斯岛上输水道建筑师的名字，也知道该岛最大的航船是谁制作的。一位著名的石匠，以制作建筑物的立柱闻名于世，他的名字阿尔希太列斯也保存至今日。还有两位善于织布的能工巧匠的名字流传到现在，他们曾为雅典城的保护神雅典娜织缀衣衫。我们知道制作了最精确的秤砣的匠师的名字，他叫巴尔特尼乌斯。甚至被我们今天称之为"马鞍匠"的技师的名字也有记载，他为艾亚哥斯制作了皮护盾。看来，希腊人把许多他们认为特殊的物品冠以制作技师的名字，这些名称也就随之永远传世。在萨摩斯岛出产过一种满载声誉的木制小灯，西塞罗在他哥哥的郊外别墅中就曾用这小油灯工作。在纳克索斯岛，有一位工匠最早把朋泰利山脉盛产的云石做成覆盖屋顶的石片，人们因这项发明为他建立了雕像。杰出的艺术家曾被冠以"神圣的"称号，例如维吉尔对阿尔基米顿[22]便是这样称呼的。

论艺术的使用

艺术的功能和使用维护了艺术本身的尊严。由于艺术是专门献给神祇或是用于祖国最神圣和最有益的目标的，由于公民的房舍里的装饰崇尚简朴和适可而止，所以艺术家便不需要把自己的才能耗费在无关紧要和无意义的小事上，不必去适应狭小拥挤住房的需要和去满足它们主人的趣味。艺术家所做的，在整体上和全民族崇高的思想方式相吻合。米太雅第斯、泰米

托克利斯、亚里斯泰迪兹和基门[23]，这些希腊的领袖和救星，他们的居住条件和自己的邻居相差无几。但是人们把墓室看作是某种神圣的栖所，因而像尼基亚斯[24]这样知名的画家也同意为阿开亚的城市特里几亚的入口处绘制墓棺上的纪念像。应该注意到这样的情况：由于许许多多的城市争先恐后地占有优美作品和全民族不惜为神像和竞技会优胜者的雕像负担费用，更加剧了艺术中的竞赛。某些城邦早在远古时期就因为占有某一件出色的雕像而声名远扬，例如阿里费拉城就以赫喀托多鲁斯和索斯特拉托斯[25]创作的雅典娜女神铜像而闻名。

在希腊人那里，绘画和雕刻取得相当程度的完善要早于建筑。这是因为后者比起前两种艺术形式来，具有更大的抽象性，它无法模仿现实中存在之物，它必须以一般法则和比例规律为基础。前两种艺术从单纯模仿开始，在人本身可以找到必要的法则，建筑却必须要通过推论才能找到自己的规律，并且必须以普遍承认作为前提来确立这些规律。

雕塑走在绘画的前面，像长姐为幼妹那样指引道路。普林尼说过一种意见，即在特洛伊战争期间绘画还未出现。菲狄亚斯的朱庇特神像和波利克列托斯的朱诺女神像——古代认为最完美的雕像，早在希腊绘画中运用明暗法之前就已存在。阿波洛多鲁斯[26]，特别是继他之后的宙弗克西斯，这师徒两人在第九届奥林匹克竞技会期间名震四方，是运用明暗法的先驱。在这以前，画面上的人的形象依次排列，他们各自除了远近关系外，似乎没有形成统一的整体，就像我们在伊特鲁里亚陶瓶上

看到的那样。据普林尼说，绘画中首先运用对称构图法的是与普拉克西特列斯同时代的埃夫拉诺尔，当然还有后来的宙弗克西斯。

论绘画与雕刻在成熟期的区别

绘画的发展之所以比较晚，一部分是由于这门艺术本身的原因，一部分是由于人们利用和使用它的方法所造成的。因为雕刻担负着传播崇拜神祇的作用，所以它不断地得到完善。绘画却没有这种优越性，它献给神祇和神庙，有些神庙如萨摩斯岛上的朱诺神殿，便是陈列绘画的场所，称之为"画廊"。这在罗马也是如此，那里的和平神庙的阁楼上和拱形厅堂里陈列着优秀大师的画作，但是，看来绘画作品在希腊没有作为崇拜和敬仰神灵的圣物。至少在普林尼和普萨尼提到的所有画作中没有一幅有过这样的荣誉，只是在菲洛[27]的记载中有一处提到类似的绘画作品。普萨尼直接提到特洛伊城雅典娜神庙描绘这位女神的绘画，那座庙堂是作为这位女神的"神床"[28]来建立的。绘画与雕刻之间的关系犹如演说与诗歌。诗歌在祭神仪式中被广为使用，并得到特别的奖赏，这是它更早地得到完善的原因所在，因此也正如西塞罗所说，优秀的诗人比演说家要多。当然也有这样的情况，即一人同时是画家和雕刻家。例如雅典画家米孔为雅典人卡里阿斯做了雕像；甚至画家阿匹列斯也为斯巴达王阿尔希达姆斯的女儿创作了雕像。这就是希腊人的艺术和其他民族艺术相比较所

具有的优越性，只有在这基础之上才能产生出如此辉煌的成果。

第二章　论艺术的本质

论在研究美的基础之上的裸体描绘

我们从导论性的第一章转向研究艺术本质的第二章。这一章分为两部分：第一部分，讨论裸露的人体和动物形体的描绘；第二部分，讨论着衣人体特别是女性衣着的描绘。裸体描绘建立在知识和对美的理解的基础之上，而这些概念有的包含在尺度和相互关系之中，有的则在形式之中；形式的美乃是希腊艺术家们的首要目的，用西塞罗的话来说，形式组成人像，尺度决定比例。

关于美的一般论述，这就是：

1. 关于美的否定概念

应该首先一般地论述美，然后论述比例，最后再论述人体各个部位的美。在关于美的一般议论中，应该首先触及与美截然相反的、否定的概念，然后再给美确立某些肯定的概念。关于美，更容易说的是科塔[29]在与西塞罗论神时说的那句话，那便是：什么不是美要比什么是美更好说。美作为艺术的最崇高的目的和集中表现，需要首先一般地概述，以此来使笔者自己和读者们得到满足。可是，要实现这一愿望，从两方面来说都

是困难的。因为美是自然的伟大奥秘之一，它的作用，我们所有的人都看到和感觉到，但关于它的本质的清晰的一般概念，依然属于许多未被揭示的真相之列。如果这些概念像几何图形那样准确的话，人们关于什么是美的议论就不会那样大相径庭了，从而论证真正的美也便是轻而易举的事了，不用说，那些感觉不正确和愚顽不化的人也就会大大减少。这些人一方面对美有荒谬的认识，另一方面又不愿接受关于美的任何正确的概念，他们和埃尼乌斯一起说：

Sed mihi neutiguam cor consentit cum oculorum adspectu. (ap. Cic, Lucull. c. 17)[30]

说服后者（愚顽不化者）要比教会前者（感觉不正确者）困难得多。那些愚顽不化的人提出种种诘难，与其说是为了否定真正的美，毋宁说是为了显示他们的机智，因此对于艺术毫无裨益可言。对于前者，应该用明显的事实加以教化，尤其是要让他们欣赏遗存至今的数以万计的古代艺术品。但是，反对无感觉性的任何手段是没有的，何况我们又没有任何规律和章程可以遵循，用欧里庇得斯[31]的话来说，用来制裁丑。正因为如此，在我们这里有多少关于真正好的议论，也就有多少关于美的论述。这种意见分歧，在关于艺术反映出来的美的讨论中，比在关于自然本身美的讨论中，表现得更为强烈。确实，艺术美不只对感觉的影响小于自然美，而且由于艺术美是按照崇高的美的概念创造的，它的特点是严肃而不是轻佻，对于没有受过教育的头脑来说，它比任何日常生活中的优质用品较少

受到欢迎，因为这些日常生活中的用品可以谈论和使用。这原因还应该在我们的欲念中寻找，在多数人那里，第一眼就会引起欲念，当理智还只是准备享受美的愉悦时，已经充满了感性。在这种情况下，我们要谈论的已经不是什么美感，而是一种性欲的冲动。基于这一点，那些并非以美为特征的人，但有柔情和热忱而显得圣洁非凡，也会使青年人情思纷扰和产生缠绵之情；同时，他们甚至不为美的女性的容态所动，尽管这些女性的举止动作端庄和有节制。

在多数艺术家那里，美的概念也是从类似不成熟的最初印象中形成的。这些印象很少由于面对高级的美而削弱或根除，尤其是当这些艺术家没有直面过古代美的典范作品，不能修正自己的判断时，更是如此。画画的情况与练习写字一样。当人们教儿童练字时，很少教他们字母的结构、外形特征和光暗变化，也很少教他们什么是字母的优美。人们给儿童字帖，让他们照着书写，不予以进一步的指导，是因为儿童们在形成字母美的概念之前，他们的手就获得了书写的习惯和技能。多数青年人学习绘画也是用这种方法。犹如青年时期形成的字体到成年阶段不会变化一样，学画的人在头脑中形成的美的概念，也是和他的眼睛习惯看到和复制的印象一般，它们之所以不正确，是因为多数人是以很不完善的作品作为范例来练习绘画的。

有些艺术家由于天神的意志，注定不能达到纯美的细致感觉的高度成熟，而另外一些艺术家，如米开朗琪罗，这种感觉

由于不够自然，也就是说，由于企图到处运用自己的知识，在描绘青春美上，显得过分粗犷。还有一些艺术家，由于迎合一般人鄙俗的趣味，力图把作品做得易于被他们接受，可是随着时间的消逝，这种感觉变得非常丑陋，贝尼尼的情况就是如此，米开朗琪罗忠于高雅美的直观性，在他已经发表和没有发表的诗文中明显地表现出这一点，他用崇高和得体的形式表达了关于美的见解；同时，他在塑造强健的人体上杰出无比。但是他的女性人体，由于上述原因，在结构、动势、姿态上，好像是来自于另一世界的存在。米开朗琪罗之与拉斐尔，犹如修昔底德之与色诺芬。贝尼尼走的是米开朗琪罗走过的路，这条路把米开朗琪罗引向迷津和不可攀登的悬崖峭壁，把他自己引到恶境和泥潭。他似乎力图用夸张的手段使那些取自鄙陋自然的形体变得典雅高尚，因此，他创造的形象就和暴富的贱民一般。在他的作品中表情常常和动作不协调，使人想起为可怕的痛苦所征服的汉尼拔[32]在微笑。虽然如此，这位艺术家在艺坛长期享有盛名，至今仍然不乏崇拜者。此外，许多艺术家的眼力像未婚少女那样不准确，可是他们在把握物象色彩和创造美的能力上，还不如这些少女。巴罗契属于拉斐尔画派的一位知名画家，擅长画服饰，更能得心应手地描绘人物的侧面像，可是他常常把人物的鼻子画得很长。科托纳城的彼埃得罗却把人的下颏画得特别小，且扁平与往下垂。这两位还都是罗马派的画家，至于说意大利其他地方画派，那么可以找到更多的不完善的表现。

二流的艺术家是那些人：他们怀疑美的普遍观念的正确性，他们主要以居住在偏僻地区的民族的美的观念为依据，这些民族的脸形轮廓与我们不一样，自然，他们对于美的认识也与我们不同。须知许多民族把他们的美女的肤色与黑色的树木相比拟（这黑色的树比其他树木，也比白色的皮肤更富有光泽），他们会说，这与我们把美女的肤色与象牙相比拟是一样的。很可能他们还把自己的脸型特征和动物的类似特征相比拟，这些动物在我们看来是丑陋而讨厌的。我承认，在欧洲可以看到类似动物的脸型特征，鲁本斯的老师奥托·凡-温在专门的著作中对此曾有所引证。但与此同时也应该承认，某些部位的特征与动物愈相似，其形式也就愈偏离我们的自然属性，它们或者是显得有缺陷的，或者是夸张了的，妨碍了和谐，破坏了单纯与统一，而美正是由和谐、单纯与统一这些特征构成的，这在下文我将要述及。

例如，猫脸上的眼睛愈偏斜，它们的方向距离脸的基线和水准线也就愈远，也就是说距离把头部分成均等的两部分（从头顶延伸下来的长度与宽度）的交叉线也就愈远，那垂直线是经过鼻梁的，水平线经过眼窝。如果眼睛长得偏斜，那么经过眼部中间的与之相平行的线，也就是偏斜的了。这就是不论在什么情况下歪嘴总是给人不愉快的印象的原因。须知，当两根线中的一根线毫无必要地与另一根线偏离时，给眼睛的感觉是不愉快的。假如在我们当中——想必在中国人和日本人那里也是这样——遇到如埃及头像的侧面所表现出来的眼睛，会认为

是对美的偏离。加尔梅克人、中国人和其他遥远的民族的扁鼻梁，同样是美的偏离，因为它破坏了身体的其他结构作为基础的形的统一。没有任何理由认为鼻子可以这样深凹扁平，而不是沿着额头的方向生长；但从另一方面来说，额头与鼻子像在动物身上那样长在一块直骨上，是与我们的自然的多样性相矛盾的。黑人的鼓起突出的厚嘴唇，与他们国家的猿猴的嘴长得相似，显得过分厚重、松散，是由热带气候造成的，就像我们的嘴唇由于炎热或由于过分咸的流汁会浮肿一样；此外，某些人在愤怒时也会如此。遥远的北方与东方各国的居民的小眼睛，与他们不完善的、矮小和短粗的身材有关。

越是在自然界的边远角落，越是要与寒冷或炎热做斗争，上述形体在自然中就越常见。在炎热的条件下，自然界会有过分的、早熟的现象出现；在寒冷的条件下，又会出现各类不成熟的生长物。犹如花朵会因为酷暑而萎黄，在地下室中它会丧失色泽，植物在拥挤、闭塞和不透风的地方同样会退化。因此，我可以这样说，大自然在接近自己的中心地带即气候适宜的地方，创造的东西更为正确，这一点我在第一章中已有所论述。当然，我们与古希腊人的建立在更为完善的形式之上的美的概念，比在那些民族中形成的概念更为正确；这些民族，用当代一位诗人的话来说，是被自己的创造者丑化了一半的原型。关于美的概念，我们之间也有互不相同的认识，这种分歧比我们对于在味觉和嗅觉的概念上的分歧还要大，虽然关于味觉和嗅觉，在我们当中也没有明确的概念。这样说来，从一百

人当中收集关于脸的所有部位的美的意见，恐怕很难是一致的。我在意大利看到的最美的男人，远非所有的人认为是美的。他甚至在那些自认为注意男性美的人的眼中也不美。从另外一方面来说，依照美的古代典范研究过美的人，不会为一个骄傲和智慧的民族的女性的、通常认为是非凡的美的魅力所折服，何况她们的皮肤也不洁白得光彩夺目。美被视觉感受到，但被理智认识和理解。在这种情况下，感觉的敏锐性经常受到削弱，但由此它得到更大的准确性，这是理所当然的。至于说到美的普遍形式，那么不论是在欧洲、亚洲或非洲，多数有文化的民族关于它们的概念总是相近的。因此，这些概念不应该被视为随意的，尽管我们不能在每一个概念中有明确的认识。

色彩有助于美，但它本身不是美，它仅仅在总的方面加强美，使美的形式突出。由于白色反映了更多的光线，因而产生更深的印象，所以身体越白，也就越美。裸露的人体比实际上感觉要大一些，同样，所有刚从雕像上翻制下来的石膏像，也比它们所依据的雕像显得大一点。黑人可以认为是美的，假如他的脸型特点是优美的话。一位游历者认为，在黑人当中长久地、不间断地逗留会忘却他们肤色的令人讨厌的特点，而会从中发现美。同理，金属的颜色，或者黑的、绿的岩石的颜色无损于古代头像的美。用绿岩石制作的、收藏在阿尔巴尼别墅的动人的女性头像，倘用白的云石雕刻，不一定会增色。在罗斯庇里奥兹宫[33]收藏的老西庇阿[34]头像，用较黑的岩石雕成，比其他三个用云石制作的头像更美。上面说到的这些头像和其他

许多用黑色石头刻成的人像，在没有受过教育的人群中作为雕像来观赏时，将会取得成功。这样，在我们当中美的意识显现出来了，即使它的外表是不一般的，或者它的色彩与自然属性是不相符合的。所以说，美和可爱的外表是有所区别的。

2. 关于美的肯定概念

前面我们讨论的是美的否定概念，也就是说，我们排除那些非美的属性，指出关于美的不正确的概念。关于美的正确概念，需要掌握有关它的本质的知识，而我们又只能在某些方面把握其本质，因为这里我们接触到的，就像大多数哲学推论一样，不能运用从普遍到部分、到个别的几何学方法以及从事物的本质中抽出关于它们特征的结论。我们不得不满足于从一系列个别的实例中引出大致性的结论。

哲人们在一般地思考何处包含着美这个课题时，研究了创造对象上的美，并努力深入到最高美的源泉，确认美是在创造与其预先目的、在它的各部分相互关系以及整体与各部分之间的完善和谐中形成。但因为这一定义与完善的概念意义相同，而要达到这种完善又非人类能力所及，所以我们关于美的普遍概念仍然是不确定的，我们只能从一系列个别的认识中形成这种概念，假如这些认识是正确的，它们就被我们综合和归纳到人类美的最高观念之中；我们越是能超脱物质，这种观念也就越被我们所升华。此外，由于一切作品的创造者赋予他们的作品以恰如其分的完善程度，而任何一种概念又都是以某种原因为依据的，以此原因为线索，可以在这概念之外的其他存在物

之中去寻找存在于一切作品之中的美的原因，离开美本身，则是找不到的。由于这一点，还由于我们的知识是通过比较而获得的，而我们又不能把美和任何更为高级的东西相比较，这便是美的普遍的和明确的定义很难产生的原因所在。

神是最高的美；我们愈是把人想象得与最高存在（即神）相仿和近似，那么关于人类的美的概念也就愈完善，最高存在以其统一和整体的概念区别于物质。关于美的这个概念与从物质中产生的精神相似，这精神经过火的冶炼，竭力按照由神的理智设计的最早的有智慧的生物的形象和模样来创造生物。其形象的形式单纯，连续不断，在统一中丰富多样，因而也是协调的。以同样的方式，柔和、愉悦的声响由身体中发出来，而身体的部位却是样式划一的。统一与单纯把任何一种美提高一步，就像美把我们说的和做的一切都加以提高一样，那些本来是伟大的东西，在显示出单纯的同时却变得崇高。假如我们的智慧能立即把握对象的总貌，打量它并把它归结为一个概念，那么对象不会变得狭小和失去规模感。相反，正是这种清晰性向我们显示对象的规模，我们的精神也在把握它时不断开阔，同时不断提高。如果我们要观照的一切是零散的部分或者组成部分很烦琐，不能一眼把握，那么就会失去规模感；这犹如遥远的路程因中途可以见到许多物体，或者有许多提供休息的庭院我们可以歇脚一样。能使我们心醉神迷的和谐，不是由支离破碎和断断续续的色调组成，而是由单纯的、头尾连贯的延续替换组成。正因为如此，大的宫殿可以显得很小，如果它的装

饰物过分烦琐堆砌；而一般的住屋可以显得宽敞，假如它的布置单纯和优雅。从统一中衍生出最高美的另一特征——不可测定性，也就是说，它的形式除了组成美的点和线之外，不可能用其他的点和线来显示。由此产生的形象不是某个特定人物的表现，不表达任何心境状态和激奋的感情，因为这些异常的特征妨碍美和破坏统一。在这个意义上说，美颇有些像从泉中汲出来的最纯净的水，它愈是无味，愈是有益于健康，因为这意味着它排除了任何杂质。同样，怡然自得的状态，也就是说，没有痛苦和在自然中得到满足的愉悦的感情状态，是最轻松的，通向它的途径也是最为直接和畅达的，可以不经过任何困难和阻碍，所以最高美的观念似乎是最单纯和轻松的，它既不需要像哲学一样认识人，也不需要研究内心的激情及其表现。可是正如伊壁鸠鲁所说，在人的属性中不存在介于痛苦与幸福之间的状态，激情乃是推动我们尘世之船的风，扬起诗人之帆并使艺术家变得崇高，因此纯粹的美便不可能是我们观照的唯一对象。必须把美带进动作和感情的状态之中，这种状态我们在艺术中用"表现"一词来说明。这样说来，我们得先论述美的形成，而后再谈"表现"。

美的形成可以是个别的，也就是说是以指向单个物为目标的；或者是从许多个别中选择好的部件，把它们综合成为一个我们称之为"理想的"整体。美的形成作为某一个美的对象的模仿，始于个别的美好事物，这在描绘神祇时也是如此，甚至在艺术的鼎盛期，人们是按照美的妇女模样和形象来塑造女

神像的。这些美的妇女甚至有的是被人们付以酬金而表现出自己的好意的。体育场是青年们裸体训练斗技和其他体育项目的场所（人们到这里来欣赏美少年），也是艺术家研究人体构造的学校。日复一日地观察最美的裸体，使艺术家获得丰富的想象力，形式美也把他熏陶得胸有成竹和得心应手。在斯巴达，年轻的姑娘也脱掉衣服甚至几乎裸体参加斗技训练。当希腊的艺术家开始专心于美的观照时，已经在男性青年中知道两性的混合现象，亚洲民族的腐化生活促使他们采用在美少年身上切除睾丸的方法以延长他们的青春期来达到两性的混合。在居住在小亚细亚的伊奥尼亚的希腊人当中，这种双重的两性美变成一种祭神和宗教的习俗，以守护基贝拉[35]女神的阉割了的祭司的形式出现。

艺术家在美少年身上发现了美的原因在于统一、多样和协调。由于美的身体的形式是由线决定的，这些线不断地变化着自己的中心并在不断延续，任何时候不会形成圆形，因此它们比圆形单纯和多样。不论圆形是大是小，它有固定的中心，它包含了其他的圆形或者它本身包括在其他圆形之内。希腊人几乎在自己的所有作品中努力追求这种多样性，他们的这些观念同样表现在日用陶制器皿和彩瓶的形式中，这些制品优美、典雅的轮廓正是与这一法则相吻合，也就是说，它们是由几个圆形的线条组成的。因为这些制品有椭圆的形式，所以它们包含了美。但是在形式的组合中愈是有统一性和从一种形式到另一种形式的转换愈多，整体的美也愈强。由这些形式组成的优美

的青年人体，犹如大海的表面一样统一，在离它稍远的地方，它似乎是平静和平坦的，像镜子一般，虽然它永远在运动，在掀起波澜。

然而，尽管青年人身体的形很统一，但由于形的边界不明显地相互毗连，在许多形中真正的高点和轮廓线不可能是准确和肯定的。由此说来，在青年人的身体中一切都具有，一切都应该具有，但无任何突出之处，也不应该有突出之处。画年轻人的身体比画成年人和老年人的身体困难得多，因为大自然已经在成年人的身体中结束了自己的创造，也就是说，他已完全定型，而在老年人的身体中，大自然则开始破坏自己的创造。不论在成年人或老年人的身体中，各部位的构成都历历可见。所以在画肌肉很发达的人体素描时，轮廓的偏差或者说加强、夸张肌肉或其他部位的比例都无碍大局；画青年人的身体则不一样，最微小的偏差也会成为明显的瑕疵，最细微的阴影，正如通常所说的那样，也使身体的样子受到损害。因为这里像射箭一样"过"与"不及"，都是没有击中目标。

这一议论可以说明我们立论的正确性和给它提供根据，也可以开化那些愚昧无知的人，他们习惯于大加赞美把一切肌肉和骨骼描绘得很突出的人体，而对于描绘青年人体的纯朴形式却漠然视之。我提到的这一点的最明显的证据是那些小石刻制品和从它们上面翻制的模子，从这些作品上看出，当代的艺术家们做的老人头像比起青年人的优美头像要更准确、更出色。鉴赏家可能不会一眼就能判断出老人的石刻头像是否系古人创

作，但对于理想化的青年头像的赝品，他的判断却比较有把握。虽然杰出的当代艺术家也试图按照原尺寸仿制著名的美杜莎[36]雕像——顺便说起，它并非最高美的体现——但不论怎么说，总可以把原作和仿制品区别开来。对于许许多多的临摹作品也可以这样说。纳泰尔[37]和其他人都从阿斯帕西乌斯的帕拉斯[38]雕像上临摹了与原尺寸相等的作品。应该指出，在这里我只是狭义地讲美的感受和形成，而不是讲描绘或制作的科学，因为在描绘和制作强健的人体中所包含和表现出来的知识，要比柔美的人体多。《拉奥孔》就是比《阿波罗》需要更多知识的艺术品。《拉奥孔》中主要人体的作者阿格桑德尔，比起《阿波罗》的作者来应该是远为有经验和有教养的艺术家。但是《阿波罗》的作者则应该具有更高的智慧和更温存的心灵。在《阿波罗》中有一种崇高的东西，这在《拉奥孔》中则没有。

但是，大自然以及最美的人体结构很少完美无缺，在最美的人体结构中也有一些形式和部件可能以更完美的样式在别的人体中表现出来。以此经验为基础，聪明的艺术家像园艺家一样，在一个主干上插上各种优良品种的接枝，也像蜜蜂从许多花蕊中采集液汁一样。希腊艺术家们在美的理解上不局限于它的个别表现，古代和现代的诗人以及大多数当代的艺术家也是这样理解的。他们力图把许许多多优美的人体的优美的部分综合到一个整体中，他们从自己的作品中剔除那些能使我们背离真正优美的个人趣味的任何表现。例如阿拿克瑞翁[39]的情人双

眉相互微微隔开，是由于个人的癖好设计出来的美；同理，忒奥克里托斯[40]的情人达菲尼斯的双眉是连成一片的。看来一个晚期的希腊诗人从后一作者中吸收了双眉的样式，他在自己的《帕里斯的审判》中用这种眉毛来突出三女神中最美的一位女神。在涉及优美方面，我们的雕塑家们，特别是那些以模仿古代著称的雕塑家们的观念是独特的和褊狭的，他们取安提诺依的头像为最高美的范例，这头像上的低垂的双眉赋予人物以严峻和忧郁的神情。

贝尼尼认为，关于宙弗克西斯在克罗顿描绘朱诺女神时从五个美女中吸收各自身体最好部位的传说是虚构和臆造的。他陈述的观点是没有根据的。贝尼尼设想，人体或肢体的每一部分，除了与自己所属的身体相适应外，不适合于其他任何身体。另外一些人，除了个性美以外，对另一种美无暇顾及，他们坚持一种看法，即古代雕像之所以优美，是由于它们像美的人体，而人体假如像美的雕像，也总是美的。第一种意见与真理相合，不过不应从个性的意义，而应从总体的意义去理解。第二种意见并不正确，因为要找到像藏在梵蒂冈的阿波罗雕像那样的人体结构是很困难甚至是不可能的。

有理智、有思想的生物的心灵具有从物质领域升华到概念的精神领域的天赋癖性，同时，心灵的真正乐趣则包含在创造新的和更为精细的思想之中。伟大的希腊艺术家们，他们想必把自己看作是新的创造者，与其说是为理智而创作，毋宁说是为感情而创作；他们努力克服物质的艰苦，只要一旦有可能，

便赋予物质以精神。他们的这种善良愿望早在艺术产生的初期，就促使产生了关于皮格马里翁[41]的传说。他们用双手创造了宗教崇拜的对象，其目的是为了唤起虔诚之心，也必然要造成神灵世界的印象。作为宗教奠基者的诗人们为这些形象创造了崇高的观念，从而让想象力添上翅膀，使它能够自我升华和在感情领域的上空翱翔。对于想象来说，很可能人类关于有感知的神灵的观念比永恒的青春和生命的美好阶段更为崇高和有魅力，可是关于后者的回忆能使我们在晚年感到愉悦。这与神的本性的永恒性的概念是一致的。此外，神祇年轻优美的容貌显示出自己的柔情和爱，成功地使心灵处于甜蜜的兴奋状态，其中也包含了人类的安乐；对于这种安乐，不论理解是好是坏，所有宗教都在追求它。

在所有女神中狄安娜[42]和帕拉斯葆有永久的处女贞洁，其他女神在失去贞洁之后，还可以重新获得它。朱诺在伽纳特水泉中沐浴时，恢复了自己的贞洁。所以女神们和阿玛戎女人们的乳房描绘得像少女的乳房一样，卢西娜[43]还没有给她们解开腰带，她们还没有接受爱情的种子；我想指出，她们胸脯上的乳头还不明显。只有当女神被描绘成哺乳时例外，如伊希斯[44]给阿匹斯[45]哺乳，描绘这一情态的石头雕像见于斯托塞博物馆（虽然按照神话传说，她把手指放在何露斯[46]的口中，以代替乳头），看来这与上面所说的看法相吻合。在巴尔贝雷尼宫[47]有一幅古代绘画，似乎描绘的是真人大小的维纳斯，可是乳房上有乳头，这一点便足以证明画中人物可能不是维纳斯。

此外，希腊人还用行为的机敏来表现自然界的灵性。例如，荷马把朱诺的神速移动与人在一瞬间的急速变化的念头相比拟，人在一瞬间可以思念许多他到过的遥远国家，从而，他在这同一瞬间可以说："我到过这里，我到过那里。"女神阿塔兰塔的奔跑也是这种形象，她在沙地上迅疾地走动，不留任何足迹。阿塔兰塔的这种轻盈的印象也表现在斯托塞博物馆的水晶石雕刻中，梵蒂冈的阿波罗似乎两脚腾空飘动。

神的青春容貌因性别不同显示出细微差别，艺术在描绘他们时力图表现与每个神的身份相适应的美。青春在这里是一种理想，这种理想有时从优美的男人体中，有时从阉人的身体中吸收过来。前面提到过的柏拉图，以其超人的表述指出，在描绘神祇时用的不是真正的人体比例，而是按照想象的最美的比例。男性原始的理想形象有几个不同的等级，它首先体现在地位低下的牧神形象中。最美的牧神雕像是健美的青年人体，比例完美。他们的青春容貌与年轻的英雄不一样，有一种天真烂漫和纯朴的特点；这是希腊人对于这些神的一般公认的看法。但有时他们也把牧神刻成满面笑容和如山羊一般在颌骨下面有下垂的胡须。刻画成如此形状的小头像，在制作技术上是古代头像中最精美的一个，原为著名的马尔西里伯爵收藏，如今保存在阿尔巴尼别墅中。收藏在巴尔贝雷尼宫中的优美的沉睡的牧神像，不是一种理想的表现，而是纯朴的自然本身的一种体现。当代有一位作家连篇累牍地发表关于绘画的高谈阔论，看来他从未见到过古代牧人的雕像，或者他对于这些雕像的知识

甚为贫乏，因而，他把某些人所皆知的东西弄错了。在他的笔下，似乎希腊艺术家描绘的牧神躯体粗拙笨重，头颅粗大，颈项短小，肩膀高耸，胸脯细窄，大腿和膝盖厚而肥，双足畸形。把古代艺术家设想得如此卑俗和虚假，真令人难以置信！这种涉及艺术的邪说是在这位作家头脑中杜撰出来的。我不晓得，是否要告诉这位作家，科塔在与西塞罗的谈话中是怎样谈论牧神的。

男性青年美的最高标准特别体现在阿波罗身上。在他的雕像中，成年的力量与优美的青春期的温柔形式结合在一起。这些形式以其充满青春活力的统一而显得雄伟，用依毕克斯[48]的话来说，他不是在树荫中游情度日的维纳斯的情侣，不是在玫瑰花丛中为爱情之神拥抱的美少年，他是品德端正的青年，为从事伟大的事业而诞生。所以阿波罗被认为是神灵中最优美的神。他的青春灿烂、健美，力量犹如晴天之朝霞。但是我并不想证明，所有的阿波罗雕像都以这高雅的美出众，因为即使被我们的艺术家们赞美和经常用云石复制的藏于美第奇别墅的阿波罗像，虽然具有优美的身材——如果这样说是可以宽恕的话，但它身体的单个部位，如膝和足，比较平庸。我想在这里描述人类本性几乎是无法创造的优美雕像，这便是藏在波尔格兹别墅中长着翅膀的神像，它是个身材匀称的青年。假如在梦中出现了天使，他的面庞为圣光照耀，他的身材似从最高的和谐中产生，这形象提供给装满了自然的身体美的想象力，提供给从观赏衰老美的神祇转向观赏有青春美的神灵的想象力，那

么读者就可以设想出这件优美作品的样子。可以说，大自然在神的认可下，创造了这种美，它类似天使的美。

　　阿波罗的优美英俊后来逐渐运用到年龄更加成熟的神祇的描绘上。在墨科里乌斯和玛尔斯[49]的形象上，这种优美英俊显示出刚勇的特点。可是古代没有任何一位艺术家设想过把玛尔斯刻画成像我们面前批评过的作家要描绘的那个样子，即身体中的每个细小的部位都表现出他的力量、勇气、热情和灵性。这样的玛尔斯在整个古代都找不到。在玛尔斯的三件优美雕像中，有一件藏在留多维西别墅，是真人大小的坐像，足旁有站立着的小爱神。在这件雕像上，也如在所有的神像上一样，看不到一根腱和一根血管。在巴尔贝雷尼宫收藏的杰出的云石油灯上和在卡皮托利宫收藏的圆形底座上，玛尔斯被刻成立身像。这三种雕像中的玛尔斯都是青年，姿势都完全平静。这样年轻的形象我们同样可以在银币上和石刻上见到。如果在其他银币和石刻上出现长胡须的玛尔斯，我宁可认为它描绘的是另外一个玛尔斯，即被希腊人称为埃牛爱利奥斯[50]的，与前面说的玛尔斯不一样，乃是他的助手。同样可以见到赫拉克勒斯被刻画成充满青春美的少年，雕像上的特征竟使人怀疑他是否是男性。按照宽厚仁爱的格里茨拉[51]的意见，这就是年轻人的美。在斯托塞博物馆的光洁的玉石上，赫拉克勒斯的形象就是这样刻画的。但是，在多数情况下他的额头上鼓出有点圆的、肥胖的赘肉，从这些赘肉上悬挂着或者说扬起眉弓，用来表示他的力量和他在经常性工作中的愤懑感情，据诗人说，他的内

心是充满着这种愤懑的感情的。

理想的青春美的第二种类型是从阉割过的人们身上汲取过来的，在巴克斯[52]的雕像中，它和刚勇的青春美相结合。这种形象见于巴克斯从少年到成年的各种雕像，在其最优秀的雕像中，他的娇嫩和圆形的四肢，肥胖和宽厚的大腿，具有女性特征。他的形体柔和，有曲线美，像充满着温和的气流；在双膝上几乎没有刻出关节和软骨，这在最美的少年与阉人中是常见的。巴克斯被刻画成刚刚进入青春发育期的少年，在他身上最初的性欲标志开始显露于外表，像冒出来的植物的娇嫩的尖端。巴克斯处于恍惚的似梦境界和沉湎于性的幻想，他的特点在这些形象中被集中地表现出来并且给人以明确的认识。他的脸型特征充满了甜蜜，可是还没有完全反映出他欢乐的心灵。在有些阿波罗的雕像中，体型结构与巴克斯相似。藏于卡皮托利宫的阿波罗像属于这一类。他漫不经心地依附于树干，脚边有天鹅；其他三件均很优美的阿波罗雕像，藏于美第奇别墅的，也属于这一类。因为有时人们凭借这两位神中的一个同时崇拜两位神，所以他们可以互相替代，在阿尔巴尼别墅，当我看到伤残的巴克斯，几乎忍不住要流下眼泪，它高九杈[53]，头、胸和双手均被砍掉，他的穿着从腰部往下垂到地面，更准确地说，他的衣服（或者衣衫）比男性衣服要长。这个布满了衣褶的长衣衫，它要落地的那部分，搭到人体依傍的树干之上，在树干上绕着常春藤和蛇。没有任何一件雕像能够赋予被阿拿克瑞翁称为家畜的巴克斯如此崇高的表现。

成年男性神之美表现在年岁成熟的力量与青春朝气的结合上，而青春朝气表现于不刻画骨骼和腱。在青年时期，他们往往是不易觉察的。但同时在这方面也体现了神灵的节制，他们不需要饮食器官。由此可以解释埃比库罗斯[54]关于神灵形体的见解，他认为，神的身体只是身体的类似物，神的血液也仅仅是血的类似物；西塞罗把这句名言看作是晦涩难解的。这些身体器官有与无的区别在两个赫拉克勒斯之间表现了出来。在赫拉克勒斯不得不与各种妖魔怪物作战时，他还没有达到自己劳动的目的；而当赫拉克勒斯的身体用火焰洗净以后，他才获得享受奥林匹斯神山的快乐。第一种类型的赫拉克勒斯见于藏在法尔尼西的雕像；第二种类型见于藏在贝尔韦德里残缺不全的躯体。这有助于人们判明或使人们产生疑问，那些失去头部的雕像是不是描绘的另外的神或人体？这一思考告诉我们一个事实：那座从赫库兰尼姆城出土的比真人大的坐像，不应该修复成朱庇特，也不应该给它加上新的头部和与这神祇相适应的道具。依靠这些概念的帮助，物质自然升华到精神的自然，艺术家之手创造出摆脱人类需求的形体，描绘出最高品质的人；这些形体看来仅仅成为有思想的灵魂、神祇的躯壳、外表。

古代人从人间美逐步升华到神灵美之后，还建立了永久的美的等级。在描绘自己的英雄，即那些被赋予人性的最高品质的人物时，他们接近神性的边缘，但不越雷池一步，不混淆神灵与英雄之间的细微差别。只要给昔勒尼银币上的巴托斯[55]添加充满温情的目光这一特征，它将变成巴克斯的形象；如果赋

164

予他以神的威严这一特点，它又会变成阿波罗神像；如果把克诺索斯银币上米诺斯[56]像上傲慢的王权的目光除掉，他将与宽厚、仁慈的朱庇特相似。古代人赋予英雄以英雄气概的形，让某些人体的部位鼓起、加强，超过正常的尺寸。他们还强调筋肉的变幻与稳定感，并在激烈的运动中造成人体一切筋肉的活动。他们用这种方法力图达到尽可能地多样化。据说在这方面米隆[57]超越了他的所有前人。同样的情况还可以在藏于波尔格兹宫的由埃弗斯城的阿格西阿斯[58]创作的被称作角斗士的雕像中看到。这个角斗士的脸型与某一个具体的人明显相似，但肋骨上的锯齿形的肌肉比普通人体更突出，更有动感和弹性。倘若把拉奥孔雕像的肌肉与神的或神化了的雕像，如赫拉克勒斯和贝尔韦德里宫的阿波罗的同一部位加以比较，我们就可以看得更为明显：在拉奥孔的雕像中，自然升华到了理想的高度。拉奥孔雕像上的肌肉运动已达到极限，它们像一块块的小山丘相互紧密毗连，表达出在痛苦和反抗状态下的力量与极度紧张。在神化的赫拉克勒斯的躯体中，这部分肌肉却显示出崇高的理想形式与美的特征。它们犹如平静的大海中轻轻晃动与扬起的海浪。众神最美的阿波罗像上的这些肌肉温柔得像熔化了的玻璃，微微鼓起波澜，与其说它们是为了视觉的观照，毋宁说是为了触觉享受。

请读者们原谅，我不得不再一次揭露那位诗人的错误观点。在杜撰了古代艺术品的许多特征的同时，他在描述古代为半神和英雄——这是在他以前即已有的名称——所创作的作品

中，看到了松弛的肌肉、干瘦的双足、小的头颅、细长的大腿、干瘪的肚皮、孱弱的脚趾、扁凹的脚背。不知他是在何处看到类似现象的。其实他应该多写些他们自己思考的东西。

在女性神像中和男性神像中一样，不仅可以发现年龄上的差别，还可以发现不同的美的概念，至少在头部塑造上是如此，因为只有维纳斯一个女神的雕像是全裸的。维纳斯的雕像比其他女神雕像的数量要多。佛罗伦萨美第奇别墅的维纳斯如在日出时由于美丽的朝霞而开放的玫瑰花，这玫瑰花是在枯老、苍劲的藤上开放的，颇像没有完全成熟的果实，她的乳房比芳龄少女的乳房要发达，便说明了这一点。看她的姿态，我想到了阿匹列斯曾经钟情的拉伊斯，想象到她头一次在画家面前赤身裸体地做模特儿的姿势。在卡皮托利宫收藏的维纳斯也同样是这个姿势，它保存的情况比其他维纳斯雕像为好（因为她只有几个指头残缺，而且雕像完全没有断裂）；另外藏于阿尔巴尼别墅的一座维纳斯像，还有梅诺方托斯[59]根据特罗阿达宫的收藏复制的一座维纳斯像，也都是这个姿势。只是有一点微小的差异，即在后一座雕像上右手靠近胸前，中指贴近胸部，左手提着衣衫。因为这些雕像表现了维纳斯更为成熟的发育阶段，所以它们比美第奇别墅的维纳斯的形体要大。阿尔巴尼别墅收藏的等人大小的雕像，描绘了维纳斯刚与彼列乌斯[60]结合时的妙龄，十分优美。帕拉斯却相反，总是被描绘成身材高大的成年姑娘。在朱诺的雕像中，可以看出她是成年妇女，又是女神。她除了身材比其他女神突出外，还显示出王权的骄

傲。在朱诺大而突出的眼睛所传达的目光中，含有指使别人的成分，她犹如女王一般，希望使唤众人并得到众人的尊重和爱戴。收藏在留多维西别墅中的朱诺女神优美的头像，尺寸很大；象征少女纯洁的帕拉斯女神，摆脱了一切女性弱点，甚至克服了爱情的缠绕，眼睛不那么明显，也睁得不大；头的动态没有傲慢的气派，目光略微向着下方，似乎在静观之中。最好的帕拉斯雕像藏在阿尔巴尼别墅中。但是维纳斯的目光与这两位女神均不一样。这是由于她的下眼睑有些向上弯曲，赋予她微微启开的眼睛以一种诱惑人的和倦怠的表情的缘故。这种表情古希腊人用 τòυγρòυ 这个字眼来形容。但她远没有近代维纳斯雕像的淫荡丑态，因为在古代艺术家的心目中，爱情犹如智慧的化身而受到尊重。狄安娜女神具有女性的一切可爱的特征，但似乎就是不具备这一点，所以她被描绘成奔跑和急速走步的状态，她的目光置邻近物体于不顾，直射远方。她总是扮成少女的模样，前囟的头发编结成绺，或者散披着头发。因而她的体态比朱诺和帕拉斯显得更轻盈和修长。狄安娜的残缺雕像很容易与其他女神像加以区别，犹如在荷马的笔下，她在许多女伴中出人一头。

任何人都可以从银币、玉石器的浮雕以及从它们上面翻制下来的图样上得到有关神灵头像的理想概念；这些东西可以传送到希腊雕刻家的杰作从未传送到过的地方。没有一件朱庇特的云石雕刻像腓力、托勒密一世和彼鲁斯这些帝王们[61]在塔索斯铸造的钱币上的朱庇特那样威严。收藏在那不勒斯皇家法尔

尼西博物馆两枚银币上的普罗塞尔平娜的头像，可以说是无与伦比。在希腊艺术家那里，神灵的形象是那样明确与不容混淆，像是由某项法则所规定了似的。在伊奥尼亚或多利亚地区希腊人铸造的银币上的朱庇特头像，与西西里岛银币上的完全相似。阿波罗、墨科里乌斯、巴克斯、少年与成年的赫拉克勒斯的头像，不论是刻在银币、玉石制品上，还是在独立的圆雕中，都是按照同一思想塑造的。最伟大的艺术家们创造的优美的神灵形象成为一种法则，他们认为，他们再现的形象与神灵最为暗合。如巴拉西乌斯自诩说，呈现在他前面的巴克斯正是他刻画的这位神的样子。菲狄亚斯的朱庇特、波利克列托斯的朱诺、阿尔卡美奈斯以及后来普拉克西特列斯的维纳斯，自然成为他们的后继者们最珍贵的典范，这些形象也为全希腊人所接受和崇敬。此外，正如西塞罗与科塔谈话录中所指出的，即使众神也不可能在同等程度上享受最高的美；同样，在由许多人物组成的最完善的画幅中，也不可能仅仅画一群美女，犹如不可能在悲剧舞台上仅仅出现一群英雄一样。

在论述了美的形成以后，有必要把话题转到表现上来。表现乃是模仿我们心灵和身体活动的和被感受的状态，包括它们的全部的欲望和行动。这两种状态改变着我们的脸部特征和身体的动势，改变着构成美的那些形式，这种改变愈大，对美的损害也愈烈。宁静，对于美和大海都是最富有特征的状态。经验还表明，最优美的人们总是以宁静和品行端正的性格出众。高雅美的表现只能在脱离了任何个性化形象的、宁静的和抽象

的心灵观照中产生，舍此别无他法。伟大的诗人（荷马）在这种平静中为我们创造了众神之父（宙斯）的形象，他的眼睑一晃动或者头发一抖动，便使天穹震撼。大多数神祇的形象都是感情完全超脱的。由此可见，上面提到的藏在波尔格兹别墅的神像的高雅美，也只能是在这种状态之中产生的。但是由于在运动和行为的状态中不可能表现完全的冷漠，还由于神灵的形象是以人的面貌出现的，那么，在这些描绘中不是时时都可寻求和实现美的最高表象的。一定的表情似乎要受到美的测定，所以美对古代艺术家来说似乎也成为表现的一把标尺并具有主导意义，它像钢琴在乐队中的作用：指挥着其他乐器，尽管其他乐器的声音有时把它淹没。

梵蒂冈的阿波罗像表现这位神在气愤之中用箭征服毒蛇皮封，同时又表现出他对这一微不足道的胜利完全蔑视的神态。智慧的艺术家想表现出神灵中最优美的一位神的形象，把气愤的表情放在鼻子上来表现；古代诗人们认为，气愤集中在鼻子上，蔑视的表情表现在上下嘴唇上。在这座阿波罗雕像上，蔑视的表情是通过下嘴唇的上翘的动作表现出来的，下颚也随之上翘，愤怒的表情体现在鼓起的鼻孔上。

神态与身体的动势和神灵的尊严相一致，所以除了阿尔巴尼别墅的巴克斯和一座带翅膀的神像外，找不到一座神像的双足是相互交叉的；巴克斯的这一动作是表现他的柔弱。因此，我并不认为在伊利斯的双足交叉和双手依在矛上的立身像描绘的是尼普顿，像普萨尼认为的那样。在法尔尼西宫的墨科里乌

斯的青铜像，等人大小，也是那样的站立姿势，但要知道这是后期的作品。描绘法乌纳[62]的两座优美的杰作，藏于罗斯伯里宫，笨拙得像粗汉子似的，一只脚放在另一只脚后面，以显示他的粗野气质。在波尔格兹别墅中的弗罗克顿的阿波罗[63]的两座云石雕像和在阿尔巴尼别墅中的一座铜像，也都是这一姿势。应该认为这是描绘阿波罗神在国王阿德密托斯那里做牧童时的情景。

古代艺术家在描绘英雄时代的人物时，只有在表现人类感情的形象时表现出这样的智慧。智者时刻都能克服自己的感情，不让它们爆发出来，而只显示他扑灭了的火焰的火星。谁要崇敬和认清这些火焰，他可以去寻找它包藏的内涵。这就是智者的语言的特色。所以荷马把乌利斯[64]的话比作雪片，它们常常落在地面上，可是很轻很轻。

艺术家在描绘英雄方面不如诗人自由。诗人可以把英雄描绘成他们的感情还没有受法则或共同生活准则控制的那些时间里，因为诗人描绘的特点与人的年龄、状况相适应，所以可以与人的形象毫无关系。艺术家则不然，他需要在最优美的形象中选择最优美的加以表现，他在相当程度上与感情的表现相联系，而这种表现又不能对描绘的美有所损害。

可以用两件古代优美的作品来说明这一想法的正确。其中一件是表现死的恐怖，另一件则表现巨大的苦楚与疼痛。狄安娜的致命的箭正在射向尼娥柏的女儿们，她们被描绘在难以描述的恐怖、惊愕和感情呆木的状态之中，无法避免的死亡从她

们的心灵夺去任何思考的可能。这死亡的恐怖在神话中形象地表现于尼娥柏变成了山岩的石头。埃斯库罗斯因此在悲剧中把尼娥柏表现成沉默无言的。这样的状态与一切感情、思念的停顿有联系，接近于漠不关心，可是并不改变人体和面部的任何一个特征。伟大的艺术家可以在自己的作品中按照他想象的那样表现出最高美；尼娥柏和她的几个女儿成为这种美的最高表现。拉奥孔是最剧烈痛苦的表现。在这里痛苦流经所有肌肉、神经和血管。蛇的致命咬痛造成极大的恐慌，使身体的所有部位表现出苦楚与紧张。艺术家在这里揭示出自然的一切威力，表现出自己博大的知识和艺术技巧。可是，虽然表现了巨大的痛苦，这里仍然看到伟大人物经受考验的心灵，他在与剧痛做斗争，竭力克服和抑制痛苦的显露。这一点我在第二部分中描述这座雕像时已试图向读者指出。确实，像斐洛克特提斯[65]这样的人物，

Quod ejulatu, questu, gemitu, fremitibus

Resonando multum, flebiles voces refert.

（Ennius ap. Cic. de Fin. L. 2, c. 29）[66]

明智的艺术家与其说是按照诗意化的形象，毋宁说是按照智慧的原则去描绘他的。著名画家吉莫玛赫斯画狂怒的埃阿斯[67]，不画他杀戮被他视作希腊人首领的羊群的一瞬间，而是画他完成了这一举动之后的情景。这时他冷静下来，充满失望和惶恐，思考自己的错误。在卡皮托利宫中的伊利斯石板[68]上的埃阿斯便是这样描绘的。在吉莫玛赫斯的画幅中，美狄亚[69]

的孩子们在母亲的匕首前微笑，母亲的狂怒与她感到孩子们无辜的痛苦心情交织在一起。

描绘知名人物和王族贵人，也都要表现出他们充满尊严的动作，就像他们在全民面前出现时那样。古罗马皇后的雕像如同女英雄一般，在姿势、风度和动作上，没有任何造作。在这些雕像中，我们似乎亲眼看到那种被柏拉图认为不是感知对象的智慧。犹如古代哲学家们的两个著名学派在与自然相符合的生活中看到崇高的善德，而斯多葛派则在安宁中看到它，由此他们的艺术家的观察力集中于自然本身的各种表现和注重端庄得体。

古代艺术家们在表现方面的智慧，因与在多数近代艺术家们的作品中表现出来的特征相反而占据优势。近代的多数艺术家不是用很少的手段表现出很多的内容，而是用很多的手段表现很少的内容。他们画的人体动态使人想起古代剧院中的滑稽演员。为了能使坐在最远的观众在白天的光线下看到他们的表演，这些演员不得不用失去分寸的夸张，破坏真实的界限。他们画的人物面部表情很像由于上述同一原因而歪曲了的古代面具。甚至有一本教授如何夸大表情的著作在初学的艺术家中流传，这就是爱尔·勒布伦关于描绘表情的论文。为这篇论文所附的插图素描，在面部不仅有感情的激烈表现，而且在有些插图中，感情达到不可抑制的程度。看来这种教习表情法和狄奥格涅斯生活的时代没有两样。狄奥格涅斯说，我像音乐家们一样行事，他们为了取得正确的音调，在调节音调时指示较高的

调子。但是因为热情的年轻人总希望走极端，不希望适中处事，那么用这种方法很难得到正确的音调。要把青年人控制在适当的音调中不是轻而易举的事。

在一般地论述了美以后，应该转向研究比例，接着再研究人体的各个部位。人体结构以三个数，即最初的偶数和最初的比例数为基础，因为这个最初的比例数包括最初的奇数和另外一个联结两者的数。用柏拉图的话来说，没有第三样事物，两样事物便很难存在。把各个相互联系部分组成统一体的最好关系是：第一部分与第二部分之比相当于第二部分与中间部分之比。从而在这个数中便有开端、中间与结尾；按照毕达哥拉斯派[70]的意见，整体由三个数来决定。

人体以及它的主要部位都由三个部分组成：人体——躯干、大腿和足[71]；下肢——大腿、小腿和脚；同样，上肢——上臂、手和前臂。在其他部位也是如此，只是三部分划分不那么明显。不论就人体的总体还是它的各个部位，三部分之间的比例都是同样的。在结构健全的人体中，包括头部在内的躯干与大腿、小腿和脚的比例，相当于大腿与小腿、脚，还有上臂与前臂、手的比例。面部也同样分成三个部分。它的长度相当于三个鼻子。但是，有些作者认为头的长度是四个鼻子，那是错误的。头颅的上部，即从头发的边缘到头的顶部，用垂直的方法测量，只有四分之三鼻子的长度，换句话说，这部分相当于鼻子的十二分之九。

希腊艺术家很可能是按照埃及人的范例来确定大小比例的

精确规则的，对于不同年龄和地位的人有准确的长度、宽度和厚度的标准，这些法则在关于对称的著作和论文中有所阐述。在古代一般的人体形象中甚至也表现出艺术体系的相似性，也表明是由法则的准确性所造成的。所以，虽然制作的方法不一样，这方面古代人已经在米隆、波利克列托斯、留西波斯[72]的作品中指出过，古代所有的作品似乎出自一个学派，就像音乐的里手可以从受教于同一大师的各种小提琴手的表演中，知道这位大师的学派一样，人们同样可以在大大小小的古代雕刻师的艺术中看到他们具有的共同基础。在遇到少见的离开常规比例的情况下，例如罗马雕刻家卡瓦茨比[73]的一件尺寸不大的优美女人体像，从肚脐到阴部的距离特别长，可以设想，是根据模特儿制作的，这模特儿的体型正是这个样子。当然我不想用这种方法来掩盖艺术中的过失。例如，耳朵本来应该与鼻子在相同的高度，可是在亚历山大·阿尔巴尼主教收藏的印度巴克斯胸像上，却不是这样处理的，这是不可宽恕的错误。

在艺术中通常采用的人体比例法则，看来先是由雕刻师们制定出来的，后来用于建筑。在古代，脚掌成为一切重要测量的尺度。雕刻师用脚掌的长度来确定雕像的尺寸，据维特鲁威记述，他们把人体塑造成相当于脚掌六倍长的高度，因为脚掌的尺寸比头和脸更为确定，头和脸是现代画家和雕刻家们常用来测定人体的尺度。毕达哥拉斯在为伊利斯的奥林匹克竞技会测量竞技场时，按照脚掌的尺寸确定了赫拉克勒斯的身材。但绝不能因此同意洛马佐[74]的结论，他认为赫拉克勒斯的脚掌是

身体高度的七分之一。还有，这位作者还像自己亲眼所见到的那样认定，似乎古代艺术家们有公认的各种神像的确定比例：维纳斯的高度相当于十个脸部长度，朱诺——九个，尼普顿——八个，赫拉克勒斯——七个，这些很容易让读者相信的东西，纯属臆造和谬误。

关于脚掌和人体的这种关系，学者会感到奇怪和不能理解，贝洛[75]也确实拒绝承认它，但却能在自然界的经验中，以至于在匀称的人体结构中观察到。不只是在埃及雕像的准确测量中反映出这种比例关系，而且从大多数希腊雕像上也可以得出同样的结果，假如这些雕像都保存双足的话。这一点也可以从神灵的雕像上得到证实，它们身体上的某些部位的长度超过自然的尺寸。阿波罗的身体长于七个头颅，贴在地面上的脚掌比头颅长零点三罗马权。阿尔勃烈希特·丢勒[76]用这样的比例刻画人物，其长度相当于八个头颅，其脚掌相当于身长的六分之一。美第奇别墅收藏的维纳斯雕像特别匀称，虽然它的头部很小，身高正好七个半头。雕像的脚掌的长度相当于一点零五罗马权，整个身高六点五罗马权。

我们的艺术家们常常向学生指出，古代雕刻师在塑造雕像特别是神像的躯体部位时，从髂骨凹窝处伸向脐心的距离往往比实际上要长半个脸，他们认为，这两者之间的实际距离只有一个脸那么长。可是这也是不确实的，因为凡是研究优秀的匀称体型的人都会看到，上面提到的人体上的部位与雕像上是一致的。

在本章专门讨论希腊裸体描绘时，如果同时进行关于人体比例的认真讨论，是最方便不过的了。可是在没有实际例证可以援引的情况下，这样做同样是收效不大的，这就如同在其他著作中作者沉湎于一切烦琐细节，不用任何插图加以说明一样。使人体比例与普通的配合得宜及音乐的和声相协调的尝试，不能作为依据用来指导画家与想认识美的人。须知在搏斗的年代，数学研究比起击剑术学校较少益处。

为了使论述比例的本章对初学绘画的人有一些实际的指导，我在这里至少要援引优美的古代头像面部的相互比例，还有自然界中优美的面部的相互比例来加以说明。它们是体验和创作的确定不移的法则。这一法则是我的朋友和本门艺术的伟大导师安东-拉斐尔·门格斯[77]确立的，他确定的法则比所有前人的法则更好、更正确；看来他谙熟古人门径。把一根垂直线分成五等份。五分之一作为头发，其他四份重新分成三等份，用一根水平线通过这三等份中的头一份，与垂直线组成十字形，这水平线的长度相当于脸部的三分之二。从这根线的两个边缘点到前面提到的五分之一的最高点画出弯曲线，便是脸部蛋形的尖端。把脸部三分之一的部位分成十二等份，其中的三份，即脸部三分之一部位的第四部分，离开两根线的交叉点，放在交叉点左右两边，便得出两只眼睛之间的长度。再把这部分放在水平线边缘两点的内侧，那么，这两份便在靠近交叉点那部分与水平线的边缘之间。这两份的总和就是眼睛的长度，其中一份的尺寸，则是眼睛的高度。从鼻尖到嘴部，从嘴

部到下颚的凹处，以及由此到下颚的顶端，都同样是这个高度。还有，鼻子的宽度也是如此。嘴的长度是它们的两倍。同时，这个长度与眼睛的长度、下颚到嘴的高度都是一样的。如果取脸部（不包括头发）的一半，那么这个长度相当于下巴到颈凹的高度。我想，这种作画的方法是明确的，不需要绘图说明，谁掌握了这个方法，便不会在选择面部的优美比例时发生谬误。

至于最后关于人体各个部分的美，那么，自然界是最好的导师，因为在细部上它比艺术高明；同样，在整体上艺术可以超过它。这尤其表现在雕塑中，雕塑不善于赋予身体各部位以生命力，而绘画却很准确地再现这些部位。可是由于某些十分精美完善的部位，例如柔和的侧面几乎很难在最大的城市中看到，那么就得根据古代人的描绘来研究这些部位（更不用说是裸体了）。在这里，要叙述单个细部的属性就像在所有事物中一样是困难的。

在脸部轮廓中，被称之为希腊侧面的是高雅美的最主要的属性。在青年人特别是在女人头部，这侧面由额头和鼻子几乎是笔直和柔和弯曲的线条组成。大自然在严峻的气候中创造的优美侧面比在温和的气候中要少。但是如果在气候寒冷的地方遇到有这样侧面的脸型，也可能是美的，因为笔直、平缓的线造成一种庄重感，而微微起伏的线则造成柔美感。正是在这样的侧面中包含着优美。其原因可以从相反的方面加以证明：即鼻梁愈弯曲，侧面距离优美的形愈远。当你从侧面看一个脸

型，看到不美的侧影，那就不必劳神再从正面去观看和寻找美。在艺术作品中的形式，没有一个是由于偶然的原因得以流传于世的，埃及雕像上的鼻子便是明证，它是古代风格中运用直线的遗迹，虽然笔直，但很省略。至于古代作家们说的一种四角鼻子，看来完全不像尤尼乌斯[78]所说的那种概念含混不清的平鼻子。相反，应该把这个词汇理解为前面提到的微微起伏的侧面。也可以对"四角鼻子"这个词做另外的解释，认为它指一种有宽阔的表面和几个锐角的鼻子，在朱斯蒂尼阿尼宫收藏的帕拉斯雕像上便是这样的鼻子，另外藏在那里的、被称之为《供奉维斯太女神的贞尼》雕像上也是同样的鼻子。但是，这种形式唯有在这类古老风格的雕像中才可以见到。

在自然界中，最优美的脸型上双眉的美，表现在眉毛的纤细上；在艺术中，最优美的头像上眉毛刻成尖细如游丝一般的线条纹样。在希腊人那里，这种眉毛被称之为"优雅眉"。假如眉毛很弯曲，则把它们比作弯弓或蜗牛，那从来不被认为是美的。

眼睛美的特征之一是大，其理犹如大的发光原体比小的要美。眼睛的大小是与眼骨或者眼窝的大小相适应的，它在眼睑开启的情况下显示出来。在美的眼睛中，上眼睑比下眼睑形成更大的内切弧度。可是并非所有的大眼睛都是美的，至于鼓眼，从来不美。在狮子的雕像上，至少在罗马收藏的埃及人雕刻的玄武岩狮子像上是如此——上眼睑的珠孔勾画出规则的半圆形。在高浮雕上，特别是在精美银币上的侧面头像中，眼睛

勾画成一个角度，眼珠朝着鼻子的方向。头部处于这种状态时，眼睛的角度深入到鼻部，眼睛的轮廓在它的弧形或鼓出点的高处结束，换句话说，眼球本身处于侧面之中。这种好像是切割过的眼球赋予头像以庄重感和开阔、崇高的眼光；同时，在银币上用眼球上鼓出的圆点来表示眼神的光辉。

在理想化的头像上，眼睛总是刻得比在自然界中常见的要深，由此眼骨显得比较鼓出。目光深邃的眼睛并非是美的不可缺少的特征，也并不赋予脸部以特别明朗的表现。但是在这里艺术不可能永远遵循自然，而是忠实于崇高风格的宏伟概念。由于大型雕像比小型雕像距离观众远，眼睛与眉毛从远处看得不甚清楚，所以眼球刻得不像绘画中那样清晰，而大多数是完全平坦的；当眼球像在自然界中那样处理得鼓起时，眼骨也就因此不突出。用这种方法在脸的这一局部造成更多的明暗，使不那么突出甚至呆滞的目光变得富有生气和表现力。看来，英国女王伊丽莎白[79]的看法是与这一点不谋而合的，她无论如何也不同意画完全没有阴影的画。艺术高于自然不是没有根据的，它把这种方法几乎变成了共同的规则，甚至在很小尺寸的作品中也是如此。因此在繁荣时代的银币的头像上，眼睛处理得很深，眼骨比晚期突出。亚历山大大帝和他的后继者的钱币就是例证。在金属制品上使用的某些手法在艺术繁荣时期的云石雕刻上没有使用过。例如在菲狄亚斯以前已经见过被艺术家们称之为"光球"的眼珠的描绘，在银币上，革隆和希厄戎[80]的头像的眼球被刻成鼓出的圆点。可是就我们所知，眼球在云

石雕刻中最早出现在罗马帝国时期的一世纪，那时也是在为数不多的雕像上才有眼球。属于这一类的有奥古斯都[81]的孙子马尔西鲁斯的头像，收藏在卡皮托利宫。在许多铜像上，眼睛是用其他材料嵌上的。菲狄亚斯的帕拉斯像[82]，头部用象牙雕成，并用玉石镶在眼睛中作为发光的眼球。

据一些古代作家记述，美的额头应该是低的，但是显露的高额头却不是丑，而是相反。这种看来是矛盾的情况并不难解释，人在青年时期额头应该低矮；同样，在年轻力壮时，额头上的短发尚未脱落，额头也不会那样显露。由此可见，显露的高额头不是青年时期的特征，可是对于上了年纪的人来说，却是合适的。

正像前面已经指出的，嘴的大小是与鼻子的宽度成一定比例的。如果嘴的断面线太长，它便与卵形的面型相矛盾；在这种情况下，卵形的脸所包含的各部分都会向下巴的方向做些变动，其变动的程度相当于卵形本身的变化。看来，嘴唇之所以需要是为了提供红色的斑点；同时下嘴唇比上嘴唇更丰满，因而在下嘴唇下面形成凹面，赋予脸部特征以多样性。

下颚的线不应该被小凹坑所中断，因为它的美在于它鼓起的形的圆润充实，由于小凹坑在自然界中只在很少和偶然的情况下遇见，所以希腊艺术家们和近代的作家们相反，不把它们当作一种纯美的特征。所以我们无论在尼娥柏和她的女儿们的雕像上，或者在阿尔巴尼别墅帕拉斯的雕像上——这些都是最高美的女性雕像，还是在贝尔韦德里的阿波罗和美第奇别墅的

巴克斯的雕像以及其他优美的、理想化的雕像中，都看不到这种小凹坑的表现。在佛罗伦萨的维纳斯雕像上有个小凹坑，它造成特别的魅力，但也不是优美形式所必须具备的。瓦伦[83]把这小凹坑称作小爱神的手指痕迹。

其余各部分形的美也由共同的法则所决定，对于手足四肢是如此，对于平面也是如此。在这方面，看来也是在整体上，普鲁塔克不解艺术三昧，所以他说古代艺术家仅仅注重脸部描绘，对身体的其他部位都漫不经心。极限，在道德范畴内不像在艺术中那样复杂，极端的善良近乎恶习。在艺术中描绘四肢反映了艺术家对美的理解。可是由于岁月与人为的破坏，刻画得很好的脚非常少见，而在云石雕刻中优美的手几乎未保存下来。美第奇的维纳斯的双手完全是重新做的，因此，那些认为她的双手是古代人的创作，并从中找出瑕疵的人的议论显得不学无术。关于贝尔韦德里宫的阿波罗前臂下的手部，也应该这么说。

年轻人手部的美表现于它适度的柔和丰满，且在略有起伏中微妙地显示出手指的关节，而成年人的手的这些地方往往是小凹坑。优雅细长的手指很像结构匀称的立柱。在古代人的艺术中关节的弯曲不表现出来，手关节也不像近代艺术家表现的那样往上弯曲。

希腊人比我们更重视足的美观，足愈少受到挟制，形式也就愈匀称。古代人对此十分注意，这也可以从古代哲人们关于足的专门议论中，从他们认为根据足形可以确定人的性格的论

断中看出。因此，在关于杰出人物如波吕克塞娜和阿斯帕西娅[84]的记述中，提到了她们的脚长得优美，而帝王多米齐安[85]的脚长得丑在史书中也有记载。在古代雕像上，脚指甲比近代雕像上的要扁平。

在男性人体上很饱满和鼓出的胸脯被认为是美的不可缺少的条件。诗圣（荷马）描述尼普顿有这样的胸，还有阿伽门农也有这样的胸。阿拿克瑞翁在描绘自己喜欢的人物时，也总是爱描写这种胸脯。妇女的胸部从未描绘得过分丰满，因为体积有节制的胸脯被认为是美的，人们曾经从纳克索斯岛取一种特别的石头，把它磨成粉末状涂敷在胸部，以抑制它的过分发达。诗人们把处女的胸脯比作未成熟的葡萄；在某些比真人小的维纳斯雕像上，胸脯是坚实的，像有顶峰的小山丘，看来这被认为是最美的形式。

男性人体的腹部被描绘成熟睡后和正常消化之后的情形，也就是说，腹部不是鼓起的，自然科学家们认为这种腹部是长寿的标志。肚脐通常是明显凹形的，女性人体尤其是如此，女性肚脐是弧形的，有的几乎是向上或向下的半圆形。有些雕像上的肚脐显示出来的美超过了美第奇的维纳斯，后者的肚脐刻得很深、很大。

阴部也有自己特殊的美。左边的睾丸总要大一些，和自然界中所见到的是一样的，这和我们已经指出的左眼比右眼更为敏锐相似。

少年人体的膝盖刻画和优美的模特儿身体上常见的一样，

软骨不明显地刻出，而刻出没有筋肉活动的、柔和平坦的圆润形体。

我提请读者和美的研究者注意一枚纪念章的另外一面，认真观察那些画家在描绘可爱的阿拿克瑞翁时无法描绘的部位。

上面描述的古代人像的一切美的体现，我们在安东-拉斐尔·门格斯的不朽作品中都可以找到；他是西班牙和波兰国王的主要宫廷画家，是自己时代的、还可能是以后时代的伟大画家。他像芬尼克斯[86]从伟大的拉斐尔的灰烬中复活，为了教会世界在艺术中创造美，并使人类的力量在这个领域内得到充分的施展。德国人民曾有可能为这样一个人自豪，他在我们的祖辈时代开导了智者，并在各国人民中间播下了知识种子，但是，为了德国人的荣誉，仅仅给在自己的环境中提供艺术的复兴者和在艺术中心罗马看到德国的拉斐尔以承认和表彰是不够的。

作为研究正题的补充，我把关于美的意见写在这里，它可以成为年轻的艺术家们和旅游者们研究希腊雕像的最初的和最好的向导。在学会认识和探究美以前，不要在艺术作品中挑剔缺点和不足。这一意见是以平日的经验为依据的。多数人甚至连学生也没有当过，便想扮演批评家的角色，这种人对于美是一窍不通的，他们像一群学生，有的只是发现老师弱点的聪明才智。我们的虚荣心不满足于一般的观照，我们的自命不凡渴望阿谀奉承。由于这一点，我们竭力说出自己的见解。但就像要得出否定的建议比得出正确的建议容易一样，要挑剔瑕疵也

比发现完善更为容易，当然批评别人远比自己向别人学习省力得多。通常人们在走到优美的雕像跟前以后，会用一般的字句赞赏它的美，可是这种赞誉毫无价值，而当他们的目光犹疑、徘徊地掠过整个雕像时，却发现不了人体各个部位所蕴藏的美，便在雕像的不足之处停步。人们在阿波罗雕像上发现膝盖处有一凹面，看来过失不属于作者，而属于修复者。人们批评贝尔韦德里宫收藏的、被误认为是阿第诺乌斯的雕像上的双脚处理成向外弯曲。法尔尼西宫的赫拉克勒斯雕像——我曾在一个地方读到过有关记述——头部较小。有些自认为更有学问的人说，这个头部是在距离雕像一英里远的井中发现的，双足甚至是在离雕像十英里远的地方发现的。这个神话在许多书籍中被信以为真。这样一来，许多人只注意雕像上新补充的东西。一些无知的向导关于罗马的说明便属于这一类，在关于意大利的导游描述中也可以见到这类情形。有些人在前人迷误后面重蹈覆辙，他们小心翼翼，在研究古代作品时拒绝任何有利于这些作品的见解。他们本应该是带着这些见解去欣赏它们的。因为只有当他们相信会找到许多优美东西的情况下，才会去探求和发现一些东西。让他们找不到美的时候，再回转到这些作品中来吧，因为美在这里。

在论述希腊艺术的本质和人体轮廓的第二章里，应该简短地涉及动物的描绘，就像在第二卷里一样。古代希腊艺术家把动物世界同样作为考察和研究的对象，在这一点上他们不比哲学家逊色。各类艺术家主要研究动物的描绘。卡拉米斯[87]专攻

雕刻马，尼基主要画狗，米隆创作的牛比他的其他作品更负盛名。他雕的铜牛受到诗人们的赞美，那些诗句流传至今。出自这位雕刻家之手的狗也一样闻名，就像麦奈赫姆斯[88]的牛犊一样。我们知道古代艺术家描绘野兽时是直接写生的，巴西太列斯[89]在创作狮子的形象时，有活狮子在眼前做模仿对象。

许多十分优美的狮子和马的雕像保存了下来，有的在圆雕中，有的在银币的浮雕和小型玉石雕刻中。大型的、比真实形体还要大的坐着的狮子，是用白玉石雕刻成的，曾是雅典拜里厄司港口的装饰品，现在置放在威尼斯军械库的入口处，把它归入优秀艺术品之列是不过分的。在巴尔贝雷尼宫，一件同样比真狮子大的站着的狮子，取自某个墓碑纪念雕刻，充分表现了这个动物之王的威严。在委里亚城的银币上的狮子的轮廓线和铸造艺术又是何等精妙！

在马的描绘上，看来古代艺术家也没有被近代艺术家超过，迪博[90]是这样认为的。可是他的观点以一种设想为基础：古希腊和意大利的马不像英国马那样美。不可否认，在那不勒斯王国和英国的本地牝马与西班牙的牡马交配以后，产生了更优良的幼畜，从而使得这些国家的养马业得到了改进。在别的国家同样也有这种情况，虽然有的国家得出了相反的结果。例如恺撒认为非常劣的德国马，现在变得非常优良，而恺撒时代颇有声誉的高卢马，现在是欧洲最次的马。古代人不知道丹麦马的优良品种，对于英国马也一无所知。可是他们有最优良的多巴喜阿和卡比鲁斯[91]马，还有波斯、阿开亚、帖撒利、西西

里、蒂勒尼安、克勒特、西班牙的马。基比阿斯在与柏拉图对话时说："在我们这里有最优良的马种。"

上面提到的那位作家（迪博）力图证明自己的立论正确时，引证了马可·奥勒留纪念碑中马的某些不足。很明显，这座骑马像是受到破坏的，它曾从底座上被推倒下来沉睡在碎片和泥土中，至于在蒙特－卡瓦洛上的马匹，这位作家的意见更不能让人同意，因为古代的马确实是完美无缺的。假如在我们的艺术中没有描绘任何另外的马匹的话，那么无论如何也应该看到，在古代曾经建立了成千上万的骑马像和刻画了马的雕像，它们和我们所创作的是万千与一之比；可以肯定地说，古代艺术家懂得优良马匹的属性不逊于同时代的作家与诗人，同样卡拉米斯在这方面的知识也不比描写了马的所有特长与美的贺拉斯[92]与维吉尔逊色。我觉得，在威尼斯圣马可教堂柱廊上的四匹古代马，是这类作品中的佼佼者。比马可·奥勒留帝王骑马像上更美、更机警的马头在自然界中是难以发现的。在赫拉克勒斯剧院上面的套在马车上的四匹青铜马是优美的，但它们属于温和的柏伯尔[93]马的品种。从这四匹马的碎片中复原了一匹完整的马，陈列在波蒂契皇家博物馆的庭院中。该博物馆中的另外两件铜马应该属于更为珍贵的藏品。其中一件与它的骑者同时于1761年5月在赫库兰尼姆出土，只是它的四足均失，骑者无足也无右臂，不过右臂的基础部分保存了下来，有银覆盖着。马的长度为两那不勒斯权，它的眼睛，还有额部头络上的饰纹以及胸部系带上的美杜莎像，也是用银制作的，缰

绳的材料是铜。骑者的眼睛用银料制作，左肩结扣的衣衫上有银制的扣环。他左手握剑鞘，由此可以设想，在已遗失的右手上拿的应该是剑。在外表上，骑者的许多方面很像亚历山大大帝，头上有冠冕。从马的底座算起，这座雕像的高度相当于一罗马杈和十英寸。另外一件骑马像同样残缺不全，骑者未被发现。这两座骑马像的形式优美，制作精巧。在叙拉古札和其他地方的银币上，美的马的形体轮廓刻得也很优美。有位艺术家在一个马头下面刻了自己名字的前三个字母 MI⑰，应该说他对自己的艺术颇为自信，并曾得到鉴赏家们的赞许；这个马头由卡尔尼纳洛[94]石刻成，现藏在斯托塞博物馆。

在别的场合我已经指出过，现在利用这个机会我再一次指出，古代艺术家对马的运动的理解，即关于马是如何腾起双足，又是在怎样的连续中奔跑的，和近代作家们在涉及这个问题时众说纷纭一样，看法是不一致的。有些人认为，马同时向一个方向腾起双足，在威尼斯的四匹马，在卡皮托利的卡斯托尔和波吕丢刻斯的马匹，还有在波蒂契城的诺尼乌斯·巴尔博亚[95]和他的儿子的马也是如此。另外的人则认为，马足的运动是按照斜角方向或十字交叉的方向进行的，也就是说，它们同时抬起右前足与后左足。这一看法是依据经验和物理运动的规律得出来的。马可·奥勒留骑马像上的马足就是这样处理的，还有这位帝王战车上的四匹高浮雕马和第度凯旋门上的马，也是这样处理的。

在罗马还收藏有其他各式各样的动物雕刻，它们是由希腊

的艺术家用硬质石头和云石雕刻而成。在涅格罗尼别墅有一件用玄武岩雕刻的出色的立虎像，骑坐在上面的幼儿像用云石雕刻成，更为出色。在一个雕刻师的庄园中有一件优美的用云石雕刻成的狗。在朱斯蒂尼阿尼宫中，有一件著名的山羊雕刻，头部很出色，是后人重新做的。

我十分明白，在这里关于希腊艺术家们描绘裸体的研究绝不是充分的。但我认为，我理出了一条线索，沿着这条线可以把握进一步研究的正确方向。这些见解在罗马比任何其他地方都更可能获得丰富的材料以供使用和检验，但是走马观花不可能使你得到关于这些见解的正确概念，从它们那里也得不到应有的教益。须知，乍一看来是作者的一个不大相宜的观点，但随着时间的推移，通过经常的观照，人们逐渐接近这个观点并得到长期的经验的证实，这样，便形成真正有研究价值的成熟见解。

论着衣的希腊女性人像的描绘

现在我从本篇第二章的头一部分转向下一部分，即从研究希腊艺术中的裸体描绘转向研究着衣人像的描绘。按照历史来研究艺术领域中的这一课题尤其需要，因为迄今为止已经出现的论述古希腊人衣装的著作，更多地具有学识渊博的特点，但缺乏明确性与指导性，以至于读过这些著作的艺术家反而比阅读以前更为困惑不解，因为这些著作是由那些仅仅凭着书本去认识艺术品而不是在直接观察实物的基础上来进行研究的人编

篡的。此外，应该承认，要给一切事物下准确的定义是相当困难的。

在这里我不可能对古希腊人的一切衣装进行认真的研究，而只局限于研究女性人像上的衣装，因为在希腊艺术中大多数男性人像是裸体的，这一点也是由古代文献所印证了的。需要特别指出的是，关于希腊的男性衣装，我将在下一编论述罗马人的衣装时涉及。同样，当我论述希腊女性的衣装时，也要对罗马女性的衣装有所涉及。

首先得从衣料说起，其次论述女性衣装的各个部分，它的类别和形式，最后论述女性衣装的优美以及妇女的其他穿戴物和装饰品。

1. 关于衣料

第一点关于衣料：女性衣装有一部分用亚麻布或其他轻薄的衣料制作，有一部分用毛料制作，后来罗马人还用丝绸做衣裳。在雕塑品中和在绘画中一样，可以根据衣料的透明性和平直、细小的皱襞判明衣服是否是亚麻布质料的。艺术家在自己的雕像上描绘这类衣服，并非是因为他们给模特儿穿了这类湿淋淋的麻布衣裳而后复制于作品中，而是因为，用修昔底德的话来说，雅典远古时代的居民以及其他地区的希腊人曾经穿着亚麻布的衣服；又据希罗多德说，这仅仅是指妇女下半身的衣装。在上述作者以前的时代，雅典人即已穿亚麻布衣裳，不过主要是妇女。倘若有人把女性人像上的亚麻布料认作是另外一种轻薄的衣料，也与事实无碍。事实上希腊人的确常用亚麻布

做衣服，因为在伊利斯周围曾种植亚麻并加工出很优美和精致的布料。

轻薄的布料主要由棉花加工而成，在科斯岛种植和加工棉花。希腊和罗马的妇女服装采用这种衣料，男人穿棉布料的衣服则被指责为娇生惯养。这些布料有时印上不同颜色的条纹，在梵蒂冈屺楞斯[96]厅有个扮成阉人的哈内亚[97]穿的便是这种有条纹的衣服。妇女用的轻薄衣料也有用藻类纺织而成的，此种藻类生长在某些贝壳上。这种织布的方法至今仍然被采用，尤其在大兰多[98]，人们用这种织物制作冬天的手套与袜子。在古代有一种很透明的布料，被称作"披巾"，欧里庇得斯所描述的依菲姬尼亚披在脸上的面纱就是这种布料，他说它非常轻薄，可以透过它看到一切。

在古代绘画作品上可以辨认出丝绸质料的衣服，这种衣服都是一种样式，但色彩不一样，人们把它称为"变化的色彩"；在题为《阿尔多勃朗底尼婚礼》[99]的壁画以及在罗马发现的已经失传的古代壁画真迹的摹本（后来归亚历山大·阿尔巴尼主教所有）中，都能很容易找到证明。在赫库兰尼姆出土的许多壁画上，这种衣服更为常见，这在壁画的目录和记述中已经多次提及。这种式样衣服的色彩之所以如此富于变化，是因为丝绸平滑的表面易于鲜明地反映光线，而毛料的棉布由于线头多或布料表面粗糙不平，不可能具有这种效果。这大概就是斐洛斯特拉托斯在谈论安菲翁[100]的衣衫时说的，他的衣服不是一种颜色，而能变换出多种颜色。关于穿戴丝绸繁盛时代希腊

妇女的情形，不见于任何一本古代著作，但我们却能在艺术家的作品中见到。在赫库兰尼姆刚刚发现的作品中有四件——我们将要在下文中描述它们，可能是帝国时期以前完成的。可以猜想，画家们曾自由地支配丝绸衣服，可以让自己的女模特儿穿戴它们。罗马帝国以前的时期完全没有这类衣服。随着奢侈风气的蔓延，从印度进口丝绸，甚至男人也穿丝绸衣裳。为此，在提比利乌斯[101]时期曾下诏禁止。在古代绘画作品中，可以看到一种特别形式的服装，上面的色彩是变化着的，那是红色过渡到紫色或称天蓝色，还有在凹陷面染红色，在凸面染绿色，或者在凹陷面染紫色，在凸面染黄色。还有另一种情况，即丝绸衣料纺织的经纬线分别各染成一种颜色，它们随着披衫上皱襞的不同方向依次受光线的照耀。染成绛红色的通常是毛料，但看来丝绸衣料也可能染成这种色彩。紫色有两种，紫罗兰色或称天蓝色，希腊人用一个意味着大海色彩的词语来称谓各种颜色；另外一种紫色是贵重的，那便是泰里紫[102]，与我们的火漆的颜色相似。看来，纺织成的丝绸有这两种紫色。

在人像雕刻上，毛料衣服容易与亚麻布或其他质料的衣服相区别。有位法国雕刻家[103]在云石雕刻上刻出非常轻薄和透明的衣料，是由于注意到了法尔尼西宫的花神和穿着类似衣服的雕像的原因。还可以大胆地论定，留存至今穿着毛料衣衫的女雕像几乎与穿着轻薄衣衫的雕像数目相等。毛料衣服可以从大块的皱襞辨认出，也可以从衣料制作时的断口辨认出。关于断口，将在下面述及。

2. 关于衣着的类别和形式

在涉及妇女服装的第一点，即它的各个部分、类别和形式时，首先应该指出它包含三部分：内衣、外衣和套衫，它们的形式是再单纯不过了。在远古时代的希腊，所有妇女穿的都是一种多利亚样式的衣服；后来，伊奥尼亚妇女穿的衣服有别于其他地区。但是艺术家们在描绘神灵和英雄时，看来仍然主要保持了远古时代衣服的形式。

内衣相当于我们的衬衫，在半裸或睡卧的人像上，例如在法尔尼西宫的花神、卡皮托利宫和马泰依别墅[104]的阿玛戎雕像上，在美第奇别墅一个被误认为克列奥帕特拉的雕像上，在法尔尼西宫优美的赫耳墨斯－阿佛洛狄忒[105]的雕像上，可以见到这种衣服。在扑向母亲怀抱的尼娥柏的幼女雕像上，也仅仅雕刻了内衣。这种服装希腊称之为"希通"（χιτ ών），仅仅穿着这种内衣的人被称作 μονόπεπλοι。根据上面列举的雕像，"希通"是用亚麻布或其他非常轻薄的衣料制作的，它没有双袖，倘若不是从肩部垂落下来，便是在双肩上用纽扣扣住和遮住胸部。往上在颈项处，大概有时用更精致的衣料缝上有皱襞的带子。根据吕科弗隆[106]描述的男人内衫的情况——克吕泰涅斯特拉曾把阿伽门农包裹在里面，可以更有理由地说，在女人的内衣上也有这种带子。

看来少女们在内衣外面用胸下的腰带束紧自己的身体，使身体显得更加匀称，也是为了使自己体型的优美得以保持和显示出来。这种类型的腰带希腊人称作 στηθόδεσμος，罗马人称

作 Castula。原来希腊妇女为了掩盖自己体型的缺陷，曾经用椴树制的小薄板压束自己的腹部，系腰带的习俗也曾在伊特鲁里亚人中流行，这从一枚描绘了斯基拉[107]的银币的古代模塑品上看得明白：斯基拉的腹部似因系着腰带向下逐渐收缩。在人们只穿内衣时，"希通"用腰带系住，在穿了外衣的情况下，似乎不用这种腰带。

妇女的外衣通常没有别的形式，就是取两块长毛料，不做任何剪裁，缝成长套，在肩上用一个或几个纽扣系住；有时用尖锐的钩扣替代纽扣。阿各斯和爱吉那岛的妇女们用的钩扣比雅典大。这个也被称作"四角形"的衣裙，不可能像萨尔莫西斯乌斯[108]所设想的那样是圆筒形的（他把套衫和外衫的形状搞混了），而是在古代神祇和英雄雕像上通常见到的那种衣服。这种衣衫是套头的；斯巴达的少女们的衣衫是在底部向四面散开的，可以自由活动。在刻画了一些妇女舞蹈场面的高浮雕上，可以看到对这种衣衫的描绘。另外的衣衫有细窄的、一直伸延到手掌的衣袖，因此这种衣衫又得到 χαρπωτοί——从 χάρπός 一词变来——即"手关节"的名称。尼娥柏的两个女儿的优美的雕像穿着这种衣衫。完全一样的衣袖见于伊特鲁里亚的一幅壁画上面一个可能是狄多[109]的形象上，也见于古代浮雕上的大多数女性形象上。有的衣衫上的衣袖一般仅遮住手臂的上半部，这种衣衫称作 παράπηχυς，在这些衣衫上，纽扣从肩往下排，不过男人内衣的袖子更短一些。倘若衣袖很宽大，如阿尔巴尼别墅中优美的帕拉斯女神雕像上那样，这衣袖并非

特别剪裁而成，乃是四角衣衫的组成部分。这种衣衫从肩向手部垂落，由于带子的帮助形成衣袖的样式，有时这种衣衫做得很宽大，它的上端没有缝缀，靠纽扣系住，纽扣从肩往手臂排列。妇女在隆重的节日穿长衫，贝尼尼在罗马圣彼得大教堂中描绘的圣徒未罗尼卡穿的衣衫袖子宽大且向上卷起。

在外衣上，还有在套衫上，底边四周常常织缀和缝绣上一行或数行装饰纹样。这在古代壁画作品上尤其明显，在云石雕刻上也有同样发现。罗马人称这种装饰物为 limbus，而希腊人把它们叫作 πεζὰς、χύχλας 和 περιπόδιον，它们多数是紫色。在罗马的觊亚·蔡斯提乌斯的"金字塔"[110]墙壁上描绘的人像，穿的衣服有一道边饰；在被称作《阿尔多勃朗底尼婚礼》的壁画上，我们见到女竖琴手的衣衫的两道黄颜色的边饰。收藏在巴尔贝雷尼宫的罗马女神的衣衫上有三道红中夹白的边饰。在赫库兰尼姆出土的壁画中的一幅画面上有一个人像的衣衫是四道边饰，这些壁画是用一种色彩绘制在云石上的。

少女和成年妇女一样，衣衫的腰带很高地系在胸脯下面，至今在希腊某些地区仍然有这样的穿着；还有犹太教的高级牧师也是如此系腰带的。有这种装束的人被称作"高系腰带者"——在荷马和其他诗人的作品中，这是通用的希腊妇女的别号。这种饰带或者腰带，希腊人称作"斯特罗菲乌姆"（Strophium）或"米特拉"（Mitra），在多数雕像上可以见到。在阿尔巴尼别墅的帕拉斯小铜像上，在胸前从两端挂着由细绳穿着的三个小圆珠。饰带用单个的或成双的花结系在胸部。这

种花结不见于尼娥柏的两个最优美的女儿的雕像上。在尼娥柏幼女的雕像上，饰带通过双肩与背部，与四个等身大小的女立像柱上的饰带相似，这些立像柱于 1761 年 4 月在弗拉斯卡蒂[111]附近的波契奥山被发现。在梵蒂冈忒楞斯厅的雕像上，可以看到衣衫正是用两根带子系上的，而看来带结正是在双肩上。因为在有些雕像上，衣结松散，自由地挂在两边，当经过双肩的带结散开时，便与胸下的带子相连。在一些雕像上，经过双肩的带子与胸下的带子宽如腰带，例如在康契列内宫[112]的一个近乎巨物的人像上，在康斯坦丁凯旋门阿芙罗拉[113]的雕像上，在罗马近郊马达马别墅的酒神女祭司的雕像上，都是如此。悲剧缪斯通常有宽腰带，在马泰依别墅的一个骨灰罐上，腰带上绣有装饰纹样。

只有阿玛戎的腰带系在乳房下，不那么高，她们不是用腰带来系结或束紧衣衫，而是用它来围腰，作为尚武习性的标志（在荷马的描述里，用带子围腰意味着准备投入战斗）。所以她们身上的带子实际上应该称作腰带。只有一个藏在法尔尼西宫的比真人体小、被刻画成受伤状的阿玛戎雕像，衣带高高地系在乳房下。

全身着衣的维纳斯的云石雕像，都系有两根腰带，第二根腰带系在小腹部的下面。在卡皮托利宫有座立在玛尔斯像旁的维纳斯就是这样系腰带的。这座维纳斯像的头部是按照模特儿做的。还有一个很优美的着衣维纳斯立像，原先收藏在司巴达宫[114]的，也是如此。这种系得很低的腰带，是维纳斯所特有

的，在诗人们的笔下，它常常被称作"维纳斯之腰带"。这一点还没有被任何人注意到。据荷马描述，朱诺想从朱庇特那里得到更强烈的感情，要求赐给她腰带，把它系在臀部，也就是腹下部的周围及其下面。在上面提到的那些雕像上，腰带也系在同样的位置。因此，在西西里人那里，朱诺的雕像系着这样的腰带。戈雷[115]设想，在一个骨灰罐上三美惠神中的两个女神手上拿着的正是这样的腰带，但要证明这一点是不可能的。

在有些只穿着从一个肩膀垂落下来贴身衣衫的雕像上，完全没有腰带。收藏在法尔尼西宫的花神弗洛拉雕像上的腰带是松散的，一直垂落到下腹部位。在同一宫中收藏的安提娥柏即安菲翁和蔡特乌斯的母亲的雕像上，还有在美第奇别墅中的另一个雕像上，这腰带是刻在大腿上的。在绘画、云石雕塑和石制装饰品中，有些酒神节醉酒女神的形象上也没有腰带描绘，为的是强调她们令人心旷神怡的倦怠表情；同样，巴克斯也被描绘成不系腰带的形象。因此，某些不系腰带的、残缺不全的女性雕像的姿势本身表明，它们描绘的是醉酒女神。这类雕像中的一座收藏在阿尔巴尼别墅中。在赫库兰尼姆出土的壁画作品中，有两个少女被描绘成无腰带的形象，其中一人右手持装有无花果的碟盘，左手持装有饮料的器皿，另一人拿着碟盘和花篮。这两个形象可能描绘的是那些为在帕拉斯神殿中进餐者递送食品的少女，她们被称作 δειπνοφόροι，意为"上菜肴的人"。在这些绘画作品的说明中，没有对这些形象的意义做任何解释，它们不可能有任何别的意义。

妇女衣装的第三部分是套衫（希腊人把它称作"彼普隆"，这个词原先用来专指帕拉斯女神的披衫，后来被用以称谓其他神祇以至男人们的外衣）。它并非如萨尔莫西斯乌斯所描述的那样是四角形的，而是一种完全剪裁成圆形的毛制衣料。它们的剪裁与我们的套衫相似。男人的套衫也正是这样的。这可能与那些写了关于古代服装论著的人的意见不一致，因为他们的立论大多依据的是书本和绘制水平低劣的版画。我却能够引用亲眼看到的材料和多年研究的成果。我不想对古代作家发表议论，也无法对古代作家的评论表示赞同或否定，只想用我前面已经指出的形式对这些作家的评论做些解释。在多数情况下古代作家一般讲的是有四个边的套衫。这里并不存在矛盾，假如不是把它理解为剪裁成直角衣料，而是把它理解为有四个边沿的外套的话，这四个边沿在折叠或穿用时，以四个璎珞作为装饰性的标志。

在人体雕像和玉石制品上的男性和女性的大多数套衫上，只能看到两个璎珞，其余的璎珞为套衫的衣褶遮住。也常有能看到三个璎珞的情况，例如伊特鲁里亚风格的伊希斯[116]像、埃斯库拉皮乌斯像（两座雕像都是真人大小）便是如此。有一对优美的云石油灯，其中一盏上刻有墨科里乌斯像，也可以看到三个璎珞。所有这三件雕像都收藏在巴尔贝雷尼宫。套衫四角的四个璎珞全都可以看到的情况，见于藏在这一宫中的两座相似的伊特鲁里亚等人大小的雕像中的一座，见于孔提宫[117]中一件手持奥古斯都头像的雕像，还见于收藏在马泰依别墅、前

面曾提及的骨灰罐上的悲剧缪斯迈尔普迈奈上。这些璎珞看来完全不是缝在角上的。确实，一般说来套衫上不可能有任何角，因为如果它剪裁成四角形，在它上面就不可能组成向各方垂落的波浪形衣褶。这样的衣褶在伊特鲁里亚的套衫上可以见到，由此可以得出结论，它们原来可能就是这样的形式。

凡是给自己披上由几个针脚缝上、按照古代方式用圆片衣料制作套衫的人，都会相信这一点。当代教会的法衣的前面和后面是剪裁成圆形的，这表明，有个时候它们曾经完全是圆形的，而且是一种套衫，就像现在希腊教会的法衣一样。这种法衣是套头的，有专门供套头的圆口。为了使神父履行礼拜圣礼，这个圆口偏在双袖之上，因此外衫在前身和后身都弓形地向下垂落。后来，当教会法衣用贵重的衣料缝制时，它们被做成高于双袖的形式，也就是说，成了现在这种样式。这样做既方便，也经济。

在古代，圆形套衫制作和穿戴方法是各式各样的。最通常的方式是圆衫的四分之一或三分之一向后撩，用来裹头。阿彼阿尼乌斯描写的西庇阿、那西卡用这样的方式把自己的道加（χράσπεδον）[118]的边沿裹在自己的头上。从古代作家的记述中我们得知，有时套衫是双重的（在这种情况下，它总是比通常的要大，在雕像上也可以看得出来）。顺便说起，在阿尔巴尼别墅收藏的优美的帕拉斯像上的套衫是如此，在这个别墅的另一座帕拉斯像上的套衫也是如此。关于人们说的犬儒派的双重衣料，大概应该理解为是用这样的方式制作的衣衫，虽然收藏

在上述别墅中的这派哲学家真人大小的雕像上没有双重的衣衫。因为犬儒派的哲人们没有穿任何贴身的衣服，所以他们比任何人都需要穿双重的套衫。这种解释比萨尔莫西斯乌斯和其他论述这个问题的人的说法更加明确。"双重"这个词，不可能像他们设想的那样，是一种套衫的穿着方法，因为在上述雕像中，套衫的穿着与大多数雕像无异。

套衫通常的穿着方法是把衣衫的一边从右腋往上披到左肩，但是有时套衫不是披上的，而是挂在双肩之上，各用一颗纽扣联系，如在阿尔巴尼别墅收藏的那座被认为是朱诺·卢西娜的雕像上所见到的那样，在其他另外的两座头上有篮状物的雕像，即涅格罗尼别墅的女立像柱上，也是如此。这三种雕像都是真人大小。根据这些套衫可以做出判断，它们的三分之一或往上折或往下垂。法尔尼西宫的院子里有一座真人大小的女子雕像，在其套衫上可以清楚地看到这一点。这座雕像上的套衫往上折，用腰带收束。这类吊起来的套衫的长后襟在一个比真人大的女性雕像上撩起并插入腰带间，此雕像陈列在康契列内宫的庭院中；还有被称作《法尔尼西的牛》的群雕上安提娥柏的套衫也是这样。有时套衫的两端在胸部由纽扣系住，有些埃及雕像和伊希斯雕像上的衣衫也如此穿着。我还要指出一种特别的衣着方法，在费德伯爵的别墅即蒂伏利附近昔日阿德里安的别墅中，有个女性雕像的躯体，其衣衫与伊希斯相似，在套衫的上面披上编织成类似网状物的披衫。

除了这种宽大的套衫以外，人们还穿一种小的套衫，它由

两部分组成：下面一部分是缝上的；上面一部分用纽扣系在双肩上，两边给手臂留下袖容。罗马把这种套衫称作 ricinium。这种套衫有时不到大腿，一般不比我们的女短斗篷长。在某些赫库兰尼姆出土的壁画上，人物的衣衫很像我们今天妇女穿戴的那种包住手臂的轻薄斗篷。看来，这就是被称作 Enkyklion 或 kyklas，以及被称作 Anaboladion 或 Ampechonion 的妇女衣着的那部分。作为一种特别的衣着，还可以举出某些更长的、由前后两部分组成的套衫。卡皮托利宫收藏的花神像穿的就是这样的衣衫。在两侧，衣衫由下向上缝，在上边，它由纽扣系住，给手臂留下袖容。在一个袖容中，左手伸入其中，在右手上则撩上外衫，但上面的袖容可以看得见。

古代的衣裳是用加压的方法制作和做成的，在洗濯以后尤其需要用这种方法。至于古代妇女穿的白色衣服，那更是要经常洗涤的。在某些作家的著作中，也可以找到关于给衣服加压的记述。看来这是指那些衣服上凸凹的条纹以及指那些毛料衣服的断面缝头。古代雕刻家从来没有模仿过这种衣服。我认为，被罗马人称作衣服上的"褶痕"（rugas）的，就是这类缝头，而不是像萨尔莫西斯乌斯所假设的那样，是熨平的衣褶。他没有看过这些东西，所以解释得不清楚。

3. 关于妇女衣服的优美

优美，是我们研究着衣雕刻造型的第二个项目，它对于认识风格和时代有重要的意义。在古代，主要是女性衣装具有优美的特点，它在艺术中特别靠衣褶显示出来。在远古时代，衣

褶大多采用垂直的或微微弯曲的形式。一位不知这门学问门径的作家，把这种垂直的衣褶当作是古代衣褶的普遍形式。伊特鲁里亚的衣衫多数有细小的、几乎是相互平行排列的衣褶，如我在上一章中已经指出过的。由于希腊远古风格与伊特鲁里亚相似，衣装也不例外，所以我们在对古代遗留下来的文物没有进行认真研究的情况下，便可以做出结论说，远古希腊衣装的样式应该与伊特鲁里亚相似。在艺术繁盛时代的雕像中，我们看到有平坦衣褶的外衫，如在亚历山大帝王银币上的一个帕拉斯雕像上就是这样。我们不能像通常所做的那样，把这些衣褶断定为远古风格的标志。在崇高和优美风格的时代[119]，衣衫有较大的弯曲；为了寻求多样化，衣衫做成不连贯的，像从一棵树干上长出来的枝叶一样，只是它们的弯曲具有柔和的特色。在宽大的服装上，衣褶按照一种规则刻画出来，使之成为一组组的形式。尼娥柏的衣衫可以视作这种风格的典范，它也是整个古代最优美的衣衫。一位新时代的艺术家，在自己的雕塑研究中大概完全没有看到尼娥柏——母亲的衣装，便发表议论说尼娥柏的衣衫单调贫乏，衣褶处理不当。当艺术家想表现裸体美时，便把衣衫刻得很精妙，就像我们在尼娥柏女儿们的雕刻上看到的那样。她们的衣服完全紧贴身体，只在凹陷处衣衫覆盖着，在鼓起的部位有轻轻的衣褶，显示出衣衫的存在。在一件石刻制品上的狄安娜穿着这种样式的衣服，这件石刻制品刻着艺术家 HEIOY[120] 的姓名。姓名的书写法表明这位雕刻师是远古时代的人。身体鼓起的部位，像在生活中一样，没有衣褶，

衣褶只存在于有凹陷的地方，衣服从鼓起的部位自由地向两旁垂落。大多数近代雕刻家和画家所追求的衣衫的变化多端和错落曲折，在古代不认为是一种优美。但是在披衫上，例如在拉奥孔和藏在阿尔巴尼别墅的、把衣衫撩在陶瓶上的埃拉托[121]像上的披衫上，可以见到相当多样曲折的衣纹。

头部、手部甚至鞋靴的其他装饰，也属于衣装之列。关于远古时代希腊雕像的发式，几乎无从说起，因为他们的头发很少像罗马头像那样结成一绺绺的卷发。至于希腊妇女，她们的头发梳理得比男人还要简单。在崇高风格的雕像上，头发几乎是平坦的，只标出细小的波浪发髻，少女们的头发在后脑勺结成小绺，或者绕成发结，由发簪束住。在壁画的人像上，发簪没有明确画出。只有在蒙福孔[122]那里有一件罗马雕像，头上有这样的发簪，但它绝不是像这位考古学者所推想的那样，是一种把头发梳成规则发绺的针簪。这种针簪一般在妇女头上的后部。在希腊悲剧舞台上，主要女演员经常梳着简单的发式进行表演。有时，如在伊特鲁里亚男女双人雕像上，妇女的头发在头后面编织起来，用带子扎住散落在背上，似一系列相互毗邻的大卷发。这样的发式见于多次提到的阿尔巴尼别墅的帕拉斯像，和由柏里沙里奥·阿米德收藏的尺寸不大的帕拉斯像，还有在涅格罗尼别墅的女像柱和波蒂契宫的伊特鲁里亚的狄安娜像。由此可以得出结论，戈雷认为这样的卷发为伊特鲁里亚人所特有的意见是不能成立的。米开朗琪罗为教皇尤利二世的墓碑上所做的两件妇女雕像，头上就盘着发辫。这种发式在古代

雕像上从未见到过。罗马妇女的头上也有装假发的情况。藏在卡皮托利宫的帝王卢西乌斯·维卢斯[123]的妻子卢齐拉的雕像上，头发是用黑的云石制作的，这一部分可能是从头上翻制下来的。

在神像的头上有时有双重的带子或者发饰，例如常常提到的阿尔巴尼别墅的朱诺·卢西娜像，头发的周围盘绕着圆形的细绳，它没有打结，而是在头后绕成几圈。另外的发带是真正的头饰，很宽，系在额发上。头发常常被涂成紫蓝色的。在许多雕像上，头发涂染成红色，例如前面提到的藏于波蒂契宫的伊特鲁里亚的狄安娜像和一个约三杈高的小维纳斯雕像上（维纳斯正用双手拧自己湿淋淋的头发），还有一个陈列在该博物馆庭院中的着衣女像的理想化头部，都是如此。美第奇的维纳斯像的头发涂成金黄色，与卡皮托利的一座阿波罗像的头发一样。但最明显的是藏于波蒂契宫的、从赫库兰尼姆出土的一组雕刻中的一件优美的帕拉斯云石像，她头发上的金色层次厚得以至可以刮下来。剥落下来的金色薄片还一直保存到五年前。

上面提到的古代妇女，有时也剪短发。忒修斯和德尔斐城的波利格诺托斯一幅画上的一位老年妇女，都是剪短发的，对寡妇来说，大概短发是一种通常的居丧方式，如克利泰姆内丝苔娜和赫库巴[124]；儿童剪短自己的头发，表示为自己的父亲服孝。在银币上和壁画上，可以看到在妇女和神祇的头发上罩上发网，和如今意大利妇女在家里戴的发网相似。这种形式的包发帽被称作 χεχρύφαλος，我在另外的地方已经提到过它。

在许多雕像上最初有过耳饰，例如普拉克西特列斯创作的维纳斯便是如此；尼娥柏女儿们雕像的耳朵上有洞眼便是证明。还有美第奇的维纳斯，前面提到的朱诺·卢西娜以及藏于阿尔巴尼别墅的一件优美的绿玄武岩头像，可能也是朱诺，耳朵上都有洞眼。但是，仅有两件云石雕像上的耳饰为世人所知，这些耳饰有圆的形式，也是用云石制作的。相类似的耳饰见于一件埃及雕像。上述两件云石雕像，一件是涅格罗尼别墅女像柱中的一个，另一件藏于弗拉斯卡蒂附近卡马尔多利修道院巴西奥内主教的隐宫中。后一件雕像相当于真人大小的二分之一，是以伊特鲁里亚人像作为范例穿着与制作的。原是阿德里安别墅现在是菲德公爵的别墅中，有两件烧陶的胸像也戴这种耳饰。

妇女头上一般不戴东西，但在阳光下和外出时，她们戴一种很扁的帖撒利[125]便帽，它类似托斯卡纳妇女戴的麦秸帽。索福克勒斯描绘的俄狄浦斯[126]的幼女依斯美娜在跟随父亲从忒拜城到雅典时戴的便是这种帽子。在一个陶器上骑马的阿玛戎女人与两个战士搏斗，也是戴这样的帽子，只是帽子落在肩上。这个器皿是门格斯先生古代陶器收藏中的一件。至于在涅格罗尼别墅的女像柱的头上被我们认为是花篮的东西，可能是某个国家的头饰，就像现在埃及妇女头上的装饰一样。

妇女穿的鞋，一种是高底鞋，另一种是系带的平底鞋。高底鞋见于赫库兰尼姆壁画的许多人物描绘上，它们常常染成黄色，例如在第度浴室一幅画上的维纳斯就是这样，还有波斯人

也穿这种鞋；在云石雕刻像中，我们见到尼娥柏穿高底鞋。不过在尼娥柏雕像中，它们不像在画中那样是圆头的，而是宽头的。鞋底通常是多层次的，厚度相当于一个手指厚，有时鞋底缝五层，在阿尔巴尼别墅帕拉斯雕像的平底鞋上，刻有五道刀痕[127]，有两指的厚度，通常平底鞋的鞋底由软木制成（因此出软木的黄檗树被称作"便鞋树"），上下都用皮革包上，皮革还把软木的边也包上，如在阿尔巴尼别墅的小型帕拉斯铜雕像上所见到的。在意大利，直到现在某些女王还穿有这种鞋底的鞋。不过，也见过只有一层底的鞋，希腊人把这种鞋称作 ἁπλᾶς、μονόπελμα 和 ὑποδήματα。在卡皮托利宫收藏的两个被俘的国王雕像上刻着这种单层底的鞋，它们是用一块皮制成的，用鞋带向上系住或系在脚上，就像现在居住在罗马与那不勒斯之间的农民穿的那种鞋。在古代，不论男女，还穿过一种由绳子结成的便鞋，与现在利卡尼地区的居民外出时穿的那种鞋相似。这种鞋上的绳子结成连续的椭圆与同心圆的样式；此外，包住后跟的那一块用绳子做成并系在鞋底上。为成年人和儿童穿用的不少便鞋在赫库兰尼姆被发掘出来。厚底鞋是一种厚度或高度不一样的便鞋，但多数的高度相当于手掌的宽度。在浮雕中一般悲剧女神穿这种鞋。一个悲剧女神雕像不为人知地存放在波尔格兹别墅中，从上面可以看出厚底鞋的标准形式，它的厚度相当于罗马权的五英寸。根据这些明显的实例，可以推想古代作家记述中，在谈到舞台演员的一般高度时某些与实情不相符的地方。悲剧中的厚底鞋应该与同一名称的特殊

形式的长筒靴区别开来。这种长筒靴到腓肠肌一半处那么高，直至今日意大利的猎手们还穿这种靴。巴克斯和狄安娜有时穿这种靴。系鞋的方法是人所皆知的。在多次提及的、藏于波蒂契的伊特鲁里亚的狄安娜脚上是红色的皮带，收藏在这里的古代壁画作品中的其他形象也系这样的鞋带。这里我只想提请人们注意鞋底中间的横系皮带，这里是可以伸进足的地方。在女神的雕像上鞋带并不多见，假如女神雕像上有鞋带的话，它是在脚掌之下，即在脚趾的弯曲处，人们只能从脚的两侧看到扣绊，这样做为的是不让皮带遮住脚的优美形状。很值得注意的是，普林尼在提到格拉古兄弟[128]的母亲柯奈利亚坐像上的便鞋时曾指出，在它们上面没有皮鞋带。

手镯一般是蛇形的，有时甚至是蛇头的形状，与我们在波蒂契的赫库兰尼姆博物馆所见到的各种金、铜手镯制品相似。它们常常戴在手臂的上半部，如我们在梵蒂冈和美第奇别墅中两座宁芙卧像上所见到的那样。由于这一点，这两座雕像曾被认作是克列奥帕特拉，并做过相应的描述。此外，手镯也有戴在手腕处的。在一幅出土的古代壁画上，克列奥帕特拉有个女儿的手镯是双圈的。在前面提到的涅格罗尼别墅女像柱的一个雕像上，手镯是四圈的。也有用几股旋纹编成绳状的手镯，在阿尔巴尼别墅的一座雕像上可以见到这种形式。这种类型的手镯称作 στρεπτοί。还有一种叫作 Periscelides 或者"足镯"的装饰物，有时能见到五圈的形式，例如在门格斯博物馆的陶制器皿上有几个胜利女神像，右足上便戴着这样的镯。如今东方

的妇女还用这种挂在足上的环状物作为装饰。

4. 关于女像优美的一般思考

确实，在把握着衣人像特点这方面，不论是在熟记它们、研究它们或模仿它们时，精细的感觉和接受能力比认真观察和认识所起的作用要小。但是，在这个领域内从事研究的专家们比艺术家更有用武之地。衣服与裸露人体的关系，犹如思想表达，即思想所依存的形式于思想本身，常常是找到后者比找到前者更为容易。在希腊艺术的远古时代，着衣雕像做得比裸体的要多。至于在女性雕像方面，甚至在艺术繁盛时代也同样可以这样说，大概做五十件着衣雕像才做一件裸体雕像。因此，艺术家在各个时期对衣装优美的研究甚于对裸体美的研究。优美不仅通过姿势、动作来表现，同样还通过衣装来表现（须知在希腊远古时期雕像是着衣的）。倘若我们今天的艺术家通过四五个优美的雕像能够研究到裸体的大概内容的话，那么得在成百个雕像上才能研究到衣装的知识。因为很难找到两座穿同样衣服的雕像，而完全相似的裸体像却有很多，大多数维纳斯像就是相似的。还有各式各样的阿波罗像似乎是按照一个模特儿创作的，例如在美第奇别墅中的三座相似的雕像和在卡皮托利宫的一座雕像便是如此。大多数青年人的雕像也是相似的。有鉴于此，有充分的理由认为，研究着衣雕像的形式是艺术领域中一个重要的方面。

第三章　论希腊艺术的发展和衰落，它可以划分为四个阶段和四种风格

这篇著述的第三章，涉及希腊艺术的发展和衰落，其篇幅将小于上一章。在上一章中所议论的艺术本质和各项共同原则，在本章将借助希腊艺术的杰出作品更翔实和准确地陈述出来。

按照斯卡里格尔[129]的意见，希腊人的艺术发展和他们的诗一样，分成四个主要的阶段，我们则可以把它分成五个阶段。因为，正如每个事件和行动被分成五个部分或五个阶段——开端、发展、自足、完满、结束——一样，剧本一般有五幕或五个段落，存在于时间中的这样的次序也存在于艺术之中，但由于艺术的终结超越于艺术的界限之外，我们便只能探究它发展的四个阶段。远古的风格发展到菲狄亚斯以前为止；因他和同代艺术家的努力，艺术得到了繁荣，这种风格可以称之为大的和崇高的。从普拉克西特列斯到留西波斯和阿匹列斯，艺术达到了很可观的典雅和魅力，而这种风格自然可以称作是精致的。在这些艺术家和他们的画派之后，经过一段时间，在众多的模仿者手中，艺术开始衰退，我们把这第三种风格称作是"模仿性的"，它一直延续到暂时还没有逐渐转向完全衰落的时候为止。

远古风格

1. 它的作品

在考察远古风格时，首先应该审查一下保存至今的那些杰出的作品，然后研究一下从这些作品中抽取出来的特征，最后再从这种风格转向研究崇高风格。我们无法指出比远古风格的某些钱币更古老和更可靠的作品来了。关于这些钱币的远古历史，是由其铸造技术和铭文所证明了的。我还把斯托塞博物馆的一枚银币也归入这一类文物。

在这些钱币和石头上，铭文是按相反的方向刻上去的，也就是说，其走向是从右手向左手。这种书写的方式，在希罗多德之前很早的时候，即已停止使用。因为这位历史学家在把埃及的风俗习惯与希腊人做比较时就指出过，他们的书写方式是不相同的。埃及人的书写走向是从右手向左手，在某种程度上有助于确定希腊人书写方式和时间的这一情况，就我所知，尚未受到注意。普萨尼记载说，在伊利斯的阿伽门农雕像（这是奥纳特斯[130]的八件雕像之一，这些雕像描绘的是八位战士，他们用抽签方法决定谁与赫克托斯战斗）下面的铭文，是从右手向左手的方向书写的。看来，这在远古的雕像中也被视作罕见的现象，此外他没有记述任何雕像上有过这种铭文。

被归入远古钱币的还有大希腊[131]一些城市的钱币，这些是息巴列斯、卡弗洛尼亚、波西多尼亚或者是卢卡尼亚的派斯同的钱币。息巴列斯的钱币不可能是在第七十二届奥林匹克竞技

会之后铸造的，因为在这届运动会举行之时，息巴列斯已被克洛同人所灭。还有，字母的形状和这个城市的名称，都表明它们是属于古老的年代。这些钱币上的牛和卡弗洛尼亚钱币上鹿的造型很粗糙。这些城市的钱币上的朱庇特，还有波西多尼亚城钱币上的尼普顿的形象刻得更好一些，但这种风格一般被称作是"伊特洛尼亚的"。尼普顿手执类似矛的三叉戟，准备用它做打击的武器。他，还有朱庇特，都裸露着身体，只是尼普顿把自己的卷着的衣服套在两只手上，似乎它们起替代盾牌的用处。在一块经过雕刻的石头上，朱庇特也把自己的神盾缠在左手周围。由此可见，古代人有时是由于盾牌不足而厮杀的。关于这一点，普鲁塔克在记述亚尔西巴德，李维[132]在记述提庇留·格拉赫[133]时都提到过。这些钱币的模压花纹，在一面是凹进去的，而在另一面则是鼓起的；这与帝国时期的一些钱币可不一样，在那些钱币上如有一面出现凹进去的模压的花纹，则是属于偶然的失误。在希腊钱币上则相反，可以清晰地看出这两种不同模压方法的痕迹，我可以在尼普顿的描绘上清楚地指出这一点。在鼓出的一面，他有胡须和鬓发；而在凹进去的模压纹样上，他没有胡须，头发是平坦无波折的。在鼓出的一面，衣服搭落在手上，向前延伸，沿边有做成像两根相互交织在一起的绳子形状的装饰；而在凹进去的一面，衣服往后延伸，沿边的装饰像穗花冠。不论在凹面或凸面，三叉戟都做成鼓出状。

不过，不能同意某作者提出的一种毫无根据的意见，这种

意见认为，似乎在第五十届奥林匹克竞技会后不久，希腊语的第三个字母伽马不再写成 Γ 形，而写成 G 形；由于这一点，我们关于远古风格的概念便成为有争议的或是相互矛盾的了。但是我们可以看到这样的钱币，在它们上面，上述的字母有远古的形状，而同时模压花纹的技术又是很出色的。其中，我可以举出西西里格拉城的、刻有 CEΛAΣ 字样的钱币，在它上面，描绘的是双套马车和牛头人身怪物的正面像。甚至以圆形的伽马作为根据，也可以得出相反的证明，例如以西西里岛谢格斯特城的钱币为例，这钱币是有压模纹样的，它制作的年代比这个时期晚得多，在第一百三十四届奥林匹克竞技会期间，这是我希望在本艺术史的下半部加以证明的。

关于善的概念，或者更确切地说，创造与再现美，不是像黄金出现在秘鲁土地上那样，从艺术最初诞生时间起，就在希腊艺术家那里形成的，西西里岛的钱币尤其证明了这一点，它们在很晚的时代里，以其优美超越所有其他地方的钱币。我把这种讨论缩小到列昂齐乌姆、墨萨拿、谢格斯特和叙拉古札城稀有的钱币上面，它们收藏在斯托塞博物馆中。这些钱币上的头像、轮廓像远古雅典钱币上雅典娜的头部。在它们上面，没有任何一部分具有优美的形式，自然，在整体上的优美也不存在。眼睛的轮廓长而平坦，嘴角往上翘，下巴削尖，没有雅致的圆润感，毫不夸大地说，这些女像的性别几乎要使人产生疑问。此外，钱币的反面不仅模压纹样雅致优美，而且人物的轮廓也出色。但是，犹如大幅素描与小幅素描之间有很大的差

别，一般不能按照一件东西来讨论另一件东西，因此，小的、典雅的、一英寸大的人像比同样大小的头像更容易被赋予优美。如此说来，按照我们上面所指出的形式，这些头像的轮廓具有埃及和伊特鲁里亚风格的一切特征，它们证明我们在前面三篇中已经指出的：在远古时代，这三个民族在人像描绘上有相似的特征。

看来，在斯托塞博物馆中收藏的《垂死的奥弗利阿德斯》和前面提到的钱币一样古老。从铭文看，它是希腊作品，描绘的是垂死的斯巴达人奥弗利阿德斯，旁边还有另外一位战士。他们俩都从自己的胸口拔出致命的箭头，同时，他们在各自的盾牌上都写了"胜利"这个词。阿戈斯人与斯巴达人为争夺斐尔萨发生争执。他们各从本民族中精选出三百人，让他们互相厮杀，以避免战祸殃及全民。在六百人当中，除两名阿戈斯人和一名斯巴达人奥弗利阿德斯外，都未能生还。奥弗利阿德斯虽然身受重伤，仍然竭尽全力用阿戈斯人的武器拼集成类似胜利标志的东西。在其中一个盾牌上，他用自己的鲜血勾画出关于胜利在斯巴达人一边的信息。这场搏斗大约是在克罗修斯[134]时期进行的，许多著作家，其中以希罗多德为最早，用各种不同的方式叙述了这一光辉的事件，至于判断他们谁写得正确，这里不宜涉及。这块石头的雕工很细，人物形象不乏表现力，只是轮廓拘谨和平直，姿态不自然、不优美。如果考虑到其他的古代英雄没有一人是用这种方式结束自己生命的，考虑到奥弗利阿德斯的死甚至博得了斯巴达的敌人们的尊敬（在阿

戈斯为他建立了雕像），那么很明显，这里描绘的除他之外不可能是别人了。倘若设想，这个人物是在自己死后不久便成为艺术家表现的对象的，这一点从盾牌上从右到左的书写方式可以看得出来，那么，他的死亡应该是在第五十届到第六十届奥林匹克竞技会之间，而这块石头上的刻工向我们表明，是阿拿克瑞翁时代的风格。从刻工来看，这块石头似乎像刻着萨莫斯暴君波利克拉托斯的著名绿闪石，那是由泰列克列斯的父亲菲奥多拉斯雕刻的。

至于属于远古风格的雕刻作品以及其他艺术品，我将只举出那些我看见过的和能够准确地研究的作品为例子。因此，我不能对保存在英国的、一件属于世界上古老的高浮雕之一的作品进行议论，关于这件作品，在第二部分的开头，我做了分析。这件作品刻画的是站在朱庇特坐像前的年轻的斗士。古代艺术鉴赏家把收藏在卡皮托利的高浮雕看作代表最古老的风格，它描绘了头上有角的牧神伴随着三个女酒神，还刻有铭文 ΚΑΛΛΙΜΑΧΟΣ ΕΠΟΙΕΙ。据说卡里莫哈斯是位从来不满足自己作品的艺术家，在他的作品中有舞蹈着的斯巴达女人的刻像，因此上面提到的高浮雕被认为是出于他之手。刻在上面的铭文，据我看是可疑的。这铭文虽不能认为是新近制作的，但很可能是伪造的，而在古代则被误认为真迹。就像留西波斯的名字放在佛罗伦萨古代赫拉克勒斯的雕像上，就被认为是他的作品一样，可是不论铭文或雕像本身，都不可能出于这位雕刻家之手。那种风格（较为古老的风格）的希腊作品——收藏在

卡皮托利的这件作品即属于那种风格，如果按照我们关于对艺术繁荣时代的认识，应该是相当久远的。卡里莫哈斯自然不可能生活在菲狄亚斯以前。那些把他看作是生活在第六十届奥林匹克竞技会期间的人的意见，没有任何一点根据，是极其荒谬的。如果可以认可这个看法的话，那么在他的名字里不可能有 X 这个字母。因为这个字母是由施蒙尼迪[135]很晚才创造出来的。卡里莫哈斯这个名字应该写成 ΚΑΛΛΙΜΑΚΗΟΣ 或 ΚΑΛΙΜΑΚΟΣ，这在一件古代阿米克莱（Amykleischen）的铭文中可以见到。普萨尼把他看作是二流艺术家，这表明，他应该生活在一个可以与一流艺术家相竞争的时代。此外，还有一个雕刻家也用这个名字，他是第一个用螺旋钻来做雕塑的。大家知道，《拉奥孔》的创作者，这位无疑属于艺术光辉时代的人，在雕刻头发、头和衣褶时，也是用了螺旋钻的。还有，据说雕刻家卡里莫哈斯发明了科林斯柱头，而那位著名的雕刻家斯科巴斯[136]在第九十六届奥林匹克竞技会期间，建造了有科林斯柱廊的庙宇。由此可见，卡里莫哈斯生活在不乏伟大艺术家的时代，他早于《尼娥柏》的作者，《尼娥柏》的作者看来是斯科巴斯（关于他，将在第二部分进行研究）；也早于《拉奥孔》的作者，这是与普林尼所排列的艺术家次序以及他认为的这位作者的年代丝毫不相符合的，在伊特鲁里亚人居住过的地区霍尔特发现的高浮雕也属于这个时期。发现地点本身，就包含了相当多的可能性，表示这件作品是伊特鲁里亚的艺术品，而且伊特鲁里亚艺术的一切特征它都具备。可是，这种作

品和上一篇中提到的、藏于那不勒斯马斯特雷里博物馆的三件出色的彩绘陶瓶和藏于波蒂契皇家博物馆的酒杯一样，现在都被认为是希腊人的创造，假如在这些作品上面的希腊铭文不提出相反证据的话，它们可能会从另外的角度被认为是伊特鲁里亚人的创造。

2. 远古风格的特征

如果有更多的云石作品，特别是高浮雕保存至今的话，就可以根据它们得出关于人物造型的远古特点和判断人物在内心激动的状况下表现的程度，从而就可以指出这种远古风格的更明确的标志。倘若我们可以根据钱币上的小人体的次要部位的表现力来判断大型作品中运动的表现力的话，那么我们可以说，这种风格的艺术家应该赋予后一类作品中的人物以更激烈的运动和姿态，犹如被艺术家们视作自己楷模的英雄时代[137]的人物雕像一样，按照自然界的驱使自由作为，对于自己的激情不加控制。这很容易把它们与伊特鲁里亚的艺术作品相比较，它们之间有很大的相似之处。

一般地说，这种远古风格的标志和特征可以简略地归纳如下：轮廓刚毅但僵硬，雄伟但不典雅，表现的力破坏了优美。当然要考虑到这是逐渐显示出来的，因为我们所理解的远古风格，无疑在希腊艺术史上延续了最长的阶段。因此，它后期的作品必然与前期有很大的区别。

可以认为，这种风格一直延续到希腊艺术的繁盛期以前，假如没有遇到任何矛盾，诸如阿塔涅[138]论述斯泰札哈拉斯[139]时

说，这位作者最早描绘赫拉克勒斯带着棒槌和弓箭，与此同时，在具有上述远古风格的许多石头雕刻上，我们看到赫拉克勒斯正是这样武装的。斯泰札哈拉斯与施蒙尼迪是同时代人，生活在第七十二届奥林匹克竞技会或者是在薛西斯[140]进攻希腊人那个时期，而把艺术引向高峰的菲狄亚斯，其繁盛期是在第七十八届奥林匹克竞技会期间。因此，这些石头应该是在这届奥林匹克竞技会之前，最晚也是在这届竞技会之后不久雕刻的。但是，斯特累普[141]在论证为赫拉克勒斯所特有的武器时，举出了更古老的资料。他认为，皮桑德[142]最早这样描写了赫拉克勒斯，有些人认为皮桑德是欧莫普斯的同代人，另外一些人则认为他生活在第三十三届奥林匹克竞技会举行的时候。按照斯特累普的意见，最早被描绘的赫拉克勒斯，既没有棒槌，也没有弓箭。

3. 这种风格准备向崇高风格过渡

与此同时，这种远古风格的特性是为向艺术中的崇高风格过渡做准备的，从而把艺术引向严谨的正确性和崇高的表现力。因为在第一种风格最僵直的表现中，包含了轮廓的准确性和知识的信念，对知识来说，一切均明白清晰。假如雕刻家们沿着这些足迹继续前进的话，新时代的艺术借助激烈的轮廓有力地强调所有部位——这些是米开朗琪罗所特有的，是可能达到顶峰的。这犹如学习音乐和语言一样，必须首先准确和清晰地发音，第二步训练音节和词的准确发音，从而取得吐字的清晰、和谐和敏捷。同理，在素描中形的正确和优美不是靠流动

的、不准确的、轻轻勾画的线条取得的，而是靠雄劲有力和准确的轮廓外形表现出来。此外，当艺术在向自身的完善前进这一大步时，在同一风格中，悲剧也因自己强有力的声响和充满意义的表现达到自身的高度，埃斯库罗斯依靠这些手段能够赋予自己的角色以崇高的性格和真实可信的力量。

至于这个时代雕塑作品的技术操作——表明技术操作特点的作品在罗马一无所存——根据前面提到的某些伊特鲁里亚作品和许多远古雕刻的石头来判断，它们的特点看来是精细的完善性。关于这一点，同样可以按照新时代艺术的发展阶段来判断。伟大的油画家们最新一代的继承者们，没有能力完成伟大的作品，却以非凡的耐性，孜孜以求地赋予作品以表面的光辉。甚至像米开朗琪罗、拉斐尔这样最伟大的艺术家，也是如一位英国诗人说的那样工作的：“用火焰打草稿，用黏液来制作。”

在研究这第一种风格时，我想请大家注意一位法国画家对艺术发表的不负责任的意见，他认为在亚历山大大帝与福卡斯[143]之间的所有作品，均可称为古代的（antique）作品。在这里，不论他计算的开头时间还是结尾时间，都是不准确的。从前面的叙述中我们已经看到，在未来的讨论中我们将要看到，现在就存在着比亚历山大时期更古老的作品，至于古代艺术的结束期，应该计算到康斯坦丁[144]时期。同样，那些和蒙福孔一起认为保存至今的希腊雕刻品只有从希腊人成为罗马人的臣民以后才开始的人，也应该从中得到许多教益。

崇高风格

1. 它的特征

最后，随着希腊的充分文明化和自由，艺术也变得更为自由和崇高。远古风格建立在从自然移植过来的法则上，但由于随后和自然的远离而具有理想的性格。最初更多的是根据这些法则的条文来工作，而不是把自然作为模仿的对象，因为艺术创造了自己的属性。一些艺术革新家起来反对这些假定性的体系，他们重新接近存在于自然界的真理。大自然教导他们从僵直、有激烈表现和有棱角的人体部位转向轮廓的柔和，赋予不自然的姿势和运动以更多的完善和合理性，而且显示出来的与其说是知识性，不如说是优美、崇高和宏伟。艺术的这种完善是以菲狄亚斯、波利克列托斯、斯科巴斯、阿尔卡美奈斯和米隆而闻名于世的。他们的风格可以称作伟大的，因为这些艺术追求的主要目标除了优美以外，便是崇高。这里应该善于把轮廓的僵直与清晰明确妥善地区别开，以免把崇高美形象中常常遇到的诸如眉毛的清晰轮廓看作是相反的、一种从古老风格中遗留下来的僵直感。因为这种轮廓的准确是建立在对优美的理解的基础之上的，这在前面我们已经指出过。

自然，有一点也是明显的，且有一些作家的记述为证，那就是：这种崇高风格的素描，在某种程度上具有直线的特征，因而轮廓是有棱角的；看来，所谓"四角的""有棱角的"这些词，就是指这个。由于像波利克列托斯这些大师，奠定了人

体的比例，同时建立了人体各部位的尺度和精确的相互关系，并为了取得比例的更为准确，在相当程度上牺牲了造型的优美。他们的人体因此有宏伟的特点，但与这些大师继承者的轮廓的波浪形和柔和性相比较，就显得有些僵硬。看来，这就是人们批评卡隆、赫基、卡纳哈斯、卡拉米斯甚至米隆[145]的那种"僵直性"。不过，在他们当中，卡纳哈斯比菲狄亚斯年轻，因为他曾是波利克列托斯的学生，在第九十五届奥林匹克竞技会期间闻名。

可以证实的是，古代著作家们像近代著作家们一样，是经常讨论艺术的。拉斐尔的素描的稳健、人体轮廓的正确与严谨同柯列乔柔和、轻巧的圆润形式相比较，被很多人认为是僵直和夸张的。一般持这种意见的是马尔瓦西奥，他是一位研究波伦亚画派的历史学家，一个缺乏艺术鉴赏力的人。可以这样说，对于没有修养的人来说，荷马史诗的规模以及琉克利提乌斯和卡图拉斯[146]作品的古朴宏伟，与弗尔基[147]的华丽、奥维德柔美的雅体相比较，会被认为是粗糙和笨拙的。反之，如果把卢西安对艺术的判断视作是正确的话，那么卡拉米斯做的索桑德尔阿玛戎像应属于四件最杰出的女性雕像之一。为了说明这尊塑像的优美，他没有只限于描述它的衣衫，还赞赏它朴实的式样和瞬间的隐秘微笑。其实，在任何时代的艺术和文学中，从来不会有统一的风格，举例说，在当时（古代）的著作家中只有一位修昔底德的著作流传于世，我们根据他在史书中把语言简练到模糊不清的程度来判断柏拉图、吕西亚斯[148]、色诺

芬，肯定会得出错误的结论，须知色诺芬的语言是娓娓有声，如小溪流水似的。

2. 收藏在罗马的这种风格的其他作品

根据我所能够做出的判断，在罗马，属于这种崇高风格的最杰出的，大概也是无以类比的作品，是常常提到的收藏在阿尔巴尼别墅、有九英寸高的守护神雅典娜雕像和收藏在美第奇别墅的尼娥柏与女儿群像。前一件作品确然无疑是出于那个时代最杰出的艺术家之手，因它未受任何一点损伤，我们能毫无遗漏地看到它头部最初的优美，所以关于它的判断可能更为准确，它是那样纯洁，富于光辉，像刚刚出于大师雕刀。虽然这个头像极其优美，它仍然具有上述风格的标志。在它上面可以发现某些僵直的地方，这种僵直可以容易地感觉到，但却不容易描写。在它的面部如果再多一些典雅，就会更加妙不可言，就会有更多的圆润感和柔和的特征，看来，这就是在艺术的下一个阶段由普拉克西特列斯首先赋予自己人体的那种典雅。关于这，将在下面讨论。尼娥柏与群女的雕像应该被看作是崇高风格无可争辩的作品，但是，它的标志之一不是在论述守护神雅典娜时必须要提到的那种僵直的感觉，而是这种风格所特有的、更为完善的特征，即那种似乎尚未诞生的优美概念，特别是既表现于头部的转折，又表现于一般的轮廓、衣衫和装饰品上的那种崇高的纯朴。这种优美，就如同思想一样，不是靠感情去领受，而是产生于伟大的智慧和幸运的想象力，这种想象力在静观中可能达到神灵美的高度。它的形体与轮廓的完整性

是如此宏伟，好像不是通过劳动创造出来的，而是像激发出来的思想，一气呵成。这也像伟大的拉斐尔的灵巧的手——他的理性的迅疾和驯服的工具，可以通过自己特有的笔法，勾画出圣女极其优雅的头部轮廓，不经修改，便可以准确地将它交付制作。

典雅风格

在作品受到损坏的情况下，要对艺术的伟大变革者的这种崇高风格的标志和特征做更为明确的界定，是不可能的。可是关于他们的继承者的风格，被我们称之为"典雅风格"的，则可以更有把握地进行讨论，因为古代人像中的某些优美作品，无疑是在这种风格的灿烂期创造出来的，而另外许多作品，虽无确实的证据，但至少是原作的摹制品。艺术中的典雅风格始于普拉克西特列斯，而在留西波斯和阿匹列斯时代达到自己的繁荣，论据将在下面提出来。这种风格存在于亚历山大大帝和他的继承者们的统治时期，而在这以前不久即已开始。

1. 它的特征

这种风格区别于崇高风格的主要特征是典雅，从这个意义上说，刚刚提及姓名的艺术家们与前辈的关系，看来犹如圭多·雷尼与拉斐尔的关系。这在研究这种风格的素描和其中特别的一部分——典雅时，便会清楚地显露出来。

至于笼统地谈素描，它已经完全摆脱了在这以前留存于诸如波利克列托斯那些大师作品中的不柔和的因素。在艺术上，

这一功绩归于雕刻领域，特别是留西波斯，他比自己的其他先驱更注重模仿自然；他赋予他的人体以形的波浪式的圆润感，同时在形的某些部分还保留着棱角。上面所提到的形象，看来像我们已经提及的，应该理解为普林尼说的那种"四角形"的雕像，因为四角形的画风至今仍然有"块面"的名称。但是，上一风格的优美形体对于现行风格保存着自己的约束力，因为美好的自然曾经是导师。卢西阿诺斯在描述美女时，全部或主要部分是从崇高风格的艺术家们那里借用过来的。而描述典雅时，则是从这些艺术家的继承人那里借用过来的。他笔下的美女的面部造型应该和菲狄亚斯的勒谟诺斯的维纳斯相似，而头发、眉、额头，则像普拉克西特列斯的维纳斯，从后者那里，还吸收了目光的柔和和魅力。至于美女的双手，使人忆起菲狄亚斯的学生阿尔卡美奈斯的维纳斯。当人们在描述美时，一般举守护神雅典娜为例，自然这意味着菲狄亚斯的雅典娜是最著名的雕像。至于波利克列托斯塑造的双手，则意味着最美的手。

一般地说，应该对崇高风格和典雅风格之间的关系做如此理解，就像荷马笔下的英雄人物与雅典繁盛期有教养的雅典人之间那样的相互关系。或者，为了和某种实际存在的东西做比较，我可以把第一阶段的作品比喻为狄摩斯提尼[149]的演说术，而后一阶段的作品则比喻为西塞罗的演说术。前者吸引我们的是澎湃的激情，后者则使我们心甘情愿地倾听；前者不给我们时间去思考精雕细琢的美，而在后者的演说中，它们却自然地

流露出来，并且为演说者的论点提供全面的阐述。

2. 专论优雅

这里需要特别谈论作为典雅风格属性的"优雅"这个问题。优雅通过动作创造出来并赖以存在，表现于活动和身体的运动；甚至当形象被衣服包裹着时，它也在人体的全部装束中显露出来。生活在菲狄亚斯、波利克列托斯和他们同代人之后的艺术家们，比前人取得和达到了更多的优雅趣味。这原因可以在被他们体现的思想的崇高性里，在他们素描的准确性里去寻找，这一点，是应该引起我们特别注意的。

上述崇高风格的大师们，运用各部位异常完美的和谐和表现的宏伟，更多地追求真正的美，而不是追求妩媚可爱。由于只能形成一个关于美的崇高的、专一不变的概念，而且这个概念又经常在这些艺术家的头脑中徘徊，所以，在作品中的美自然会接近于一种形象，并且相互接近，彼此无甚差异。这就是尼娥柏的头部与她女儿们的头部相似的原因，她们之间只有年龄和美的程度的不显著的差异。假如崇高风格的基本任务在于依靠感情的平衡和心灵的平静与安宁来描绘神和英雄的没有感性和没有内在激情的动态和面部，那么就不会去追求某种不合时宜的优雅。可是为了表现心灵的激奋和富于色彩感情的沉默，则需要崇高的智慧，正如柏拉图所说："因为再现澎湃的热情可以用各式各样的方法，那么富于智慧的宁静的再现就非易事，而被再现的，则不易理解。"

艺术就是从这些关于美的严肃观念开始的，这好像国家的

发展是从严格的法律开始一样。艺术的伟大立法者的最新继承者们，并不是像梭伦和德拉孔[150]的法典那样行事的。他们并没有离开前人，可是甚至连最公正的法律经过中庸的解释以后也会变得更为有利和更易接受，同样，这些艺术家希图使那些崇高的美接近自然，这种崇高的美在他们伟大的导师们的雕像上呈现出来的是抽离于自然的、按照某种形式的科学体系建立起来的思想。由于这样，他们取得了很大的多样性。从这个意义上说，应该理解由典雅风格的艺术家们在其作品中所提供的优雅。

远古希腊人认为的优雅，犹如诗的缪斯一样，有两个名字，也和维纳斯一样——缪斯被认为是她的众女友，有双重类型：第一种优雅，像天国的维纳斯，出身高贵。她从和谐中产生，是恒久和永不变化的，犹如这种和谐的永恒法则。第二种优雅，则如同狄俄涅[151]养育的维纳斯，她更多的是体现了物质的法则。她是时间的女儿和只是第一种优雅的同伴，她使无法赏识天国优美的人领略第一种优雅的秘密。后一类维纳斯不顾自己的身份降临于世，带着温存而来，但在和那些关注她的人交往时不卑躬屈膝，她不想讨人喜欢，但也不想受到冷落。第一种优雅是所有神灵的同伴，似乎自我独自存在，虽不强制，但要求人们去寻找她；对于感情来说，她是过分崇高了，正如柏拉图所说，"最崇高的不具有形象"。她只能和智者周旋，对俗人来说是格格不入和不受欢迎的。她包隐着自己内心的活动，靠近那神圣世界怡然自得的安乐，按照古代著作家们的意

见，这种神圣世界的形象，正是伟大的艺术家们孜孜以求地去捕捉的。希腊人愿意把第二种优雅与伊奥尼亚的和谐相比拟，把第一种优雅与多利亚的和谐相比拟。

艺术作品中的这种优雅，看来似乎已经为神圣的诗人[152]所知悉，他在描绘阿格拉雅（Aglaia）或塔拉雅（Thalia）[153]时，描绘了这种优雅。她们被写成穿戴轻薄的美女，为乌尔刚[154]所娶，因而在别的地方被称为乌尔刚的助手，和他一道为建立神圣的潘多拉（Pandora）而工作。这就是被雅典娜赐予尤利西斯[155]的那种优雅，伟大的品达曾予以赞美，崇高风格的艺术家们对这种优雅崇敬不已，优雅还伴随着菲狄亚斯一起创造奥林匹亚的朱庇特雕像，她站立在这座雕像的底座旁——和朱庇特一起立在太阳战车上。她带着爱的情意指引出现在由艺术家塑造的最早的形象中，刻画骄傲的眉弓，赋予目光以威力无比的宽厚与仁慈。她和自己的姊妹时间女神和美神，为阿尔戈的朱诺的头像加冕——这被她认为是自己的作品，在创造它时，她举手指点了波利克列托斯。还是那个优雅，在腼腆和羞怯的微笑中窥视着卡拉米斯的索桑德尔。她隐藏在这件雕像的额头和眼睛的纯真含羞的造型中，并在毫无造作的典雅中炫耀自己。得益于她的帮助，尼娥柏的作者大增胆识，潜入虚灵的思想，深入到把死亡的恐怖与崇高的美相结合的奥秘。他成了纯洁的精神和神明的心灵的创造者，这种精神和心灵不激起任何感性，但唤起对各种美的明显的沉思，因为看来它们不是为热情而创造，只是给自己蒙上热情的外形。

典雅风格的艺术家们在第一种崇高的优雅上增添了第二种优雅，就如在荷马笔下的朱诺扎上了维纳斯的腰带，为了取得朱庇特的欢心，使他感到她更美丽。同样，这些艺术家试图给崇高的美增添更有感性的魅力，使她的庄重通过诱人的光彩为更多的人所欣赏。这种更为诱人的优雅最初表现于绘画，并通过它传播，影响到雕塑。她首先是由艺术家巴拉西乌斯创造的，这一点使他流芳百世。在云石和青铜中，她在经过一段时间后即已出现，因为在与菲狄亚斯的同时代人巴拉西乌斯与普拉克西特列斯之间，经历了整整一个世纪的时间，而普拉克西特列斯的作品，正如世人所知，已有特别优雅的特色。

精彩的是，艺术中的优雅之父是阿匹列斯，他完全掌握了优雅，可以把他算作绘画中优雅的真正的描绘者，因为他创造了她单一的形象，没有她的两个女友。这两位艺术家[156]都是在美好的伊奥尼亚的天空下诞生的，这是若干年前诗人之父[157]被赐予伟大优美的地方——埃弗斯，巴拉西乌斯和阿匹列斯的故乡。受温存感情的恩赐，这样的天空能够把这种感情赠赐世人，还有受益于优雅之父的艺术教导，巴拉西乌斯来到雅典，成为智者之友和优美之导师[158]的朋友，正是这位导师曾把优美揭示给柏拉图和色诺芬。

表现的多样化和丰富性丝毫不会有损于典雅风格作品的整体和谐与宏伟感。在这些作品里，心灵似乎通过宁静、流动的外表表现出来，任何时候都不带汹涌澎湃的激情。在描绘痛楚时，激烈的折磨仍然是隐蔽的，如在拉奥孔雕像上那样；那克

索斯岛上钱币上面醉酒女神的面部，喜悦像温存的枝条轻轻摇晃着叶子那样表现出来，艺术的哲理性统率着感情。这在亚里士多德论述理智时，已经指出。

3. 关于描绘儿童的艺术

也许这是确实的，不过还不为人所知：崇高风格的艺术家们对于还没有发育健全的儿童形体漠不关心，他们的主要注意力在于完善的人体和描绘充分发育的状态。但是，肯定无疑的是，他们在典雅风格中的继承者们，则趋向于温存、更为优雅的表现，则常常从儿童世界中汲取题材。画家阿里斯提特斯[159]画死亡的母亲，胸部有吮奶的婴儿，大概也描绘了哺乳的婴儿。丘比特在远古时代雕花的石头上，不是被描绘成婴儿，而是被刻画成孩童的形象。这在罗马海军司令部韦托里杰出的石头上可以看到。按照艺术家名字 ΦΡΥΓΙΛΛΟΣ （弗里吉洛斯）的字母形式判断，它是最古老的刻有作者铭文的石雕之一。在它上面的丘比特被描绘成躺卧状，似乎为了玩耍纵起身躯，它有巨大的鹰翅膀，按照远古时代的观念，这是几乎所有神祇都具有的；在它身旁，是一个双壳贝。在弗里吉洛斯之后工作的艺术家们，例如梭伦和特里封把丘比特描绘成儿童的形状并有短小的双翼。这样的形状类似菲亚明戈[160]作品中的丘比特，我们在无数的石雕上可以看到。在赫库兰尼姆的绘画上，儿童也是画成这个样子，特别是在黑色的背景上，还描绘了形体大小一样的优美的舞女像。保存在罗马的云石儿童形体，描绘了丘比特形象的，两件收藏在马西尼寓所，一件收藏在委罗斯比

宫，另一件沉睡的库比顿[161]在阿尔巴尼别墅，最后，《玩鹅的儿童》珍藏在卡皮托利，这些作品已经能够说明，古代艺术家是怎样成功地再现了儿童的本性的。除此以外，还有真正优美的儿童头像传世，但保存至今的古代最优美的描绘儿童形象的作品，当推藏于阿尔巴尼别墅的一件，与真人一样大小，近于周岁的小萨提儿，虽然样子有些残损。这是件高浮雕，但是那样鼓起，整个人体几乎凸显出来。这个幼儿头戴常春藤，从皮酒囊中饮酒，皮酒囊已不复存在，他是那样迫不及待和怀着喜悦的心情，几乎完全翻了白眼，只露出深深雕刻的眼珠的痕迹。这件作品是和一件优美的、描绘了由代达罗斯[162]为之系翅膀的伊卡洛斯[163]的高浮雕一起被发现的，发现地点在马克姆斯环路那边的帕拉坦丘陵脚下。这就足以推翻已经流行的、但不知何故竟被认为是真理的偏见，这种偏见说古代的艺术家们在描绘儿童方面比近代的画家们要逊色得多。

希腊艺术的典雅风格在亚历山大大帝之后长时间内仍然处于繁荣状态，有各类著名的艺术家作为代表，关于这一点，既可以从第二部分的云石雕刻中，也可以从银币上得出结论。

模仿者的风格和艺术的衰落

产生衰落的原因是由于：

1. 模仿造成的

在古代艺术家那里，对美的形体和相互关系研究得如此完善，人体轮廓是如此精确，以致不能做任何补充或减少，在如

此不发生差错的情况下，对于美的理解不可能达到更高的高度。在自然的一切活动中和在艺术中，都不能持静止的观点，否则，就无力向前推进而必然后退。有关神灵和英雄的概念在一切可能的形式和状况中都已得到提炼，要再杜撰某种新东西便是很困难的了，由此展示了模仿的广阔道路。模仿限制了天才，假如无法超越普拉克西特列斯和阿匹列斯，那么和他们相比拟就显得更为困难，因为模仿者永远低于被他们模仿的对象。看来，在艺术中发生的和在哲学中一样，在一些艺术家当中看到的也见于一些哲学家。有一些折中主义者和综合主义者，他们由于缺乏个人的创造力，便努力把许多个别的优美的部分搜罗成一个整体。人们把折中主义者视作各个学派哲学家的模仿者，认为他们提供于哲学的极少极少，甚至毫无独立的东西。同理，在艺术中没有一个选择了这条道路的人留下某些完整的、杰出的与和谐的东西。由于存在着从古代著作家伟大作品中的大量摘引，那些伟大作品渐被遗忘，在艺术中，由于这些搜罗家们的作品存在，伟大的杰作被抛在一边。

2. 细部的仔细修饰造成的

模仿鼓励了独立认识的欠缺，由此产生描绘的不肯定性。同时，试图用仔细来弥补知识的不足，在局部精工细雕；在繁盛期是鄙薄这样做的，因为这有害于崇高风格。这里可引用昆提利安[164]的话来证实。他说，许多艺术家如果来做菲狄亚斯的朱庇特雕像上的装饰，可能会做得更好，因为要努力避免一切可能想象到的僵直性和把一切描绘成柔和与温存的样子；被以

前的艺术家用鲜明的特征来表现的，现在变成用圆润的手法加以表现，只是不那么锋利了，而是更悦目可爱了，但同时也不那么显明了。在各个时代的文学风格中，也经历了这种衰落的过程。音乐则丧失英雄气概，像造型艺术一样，具有女性色彩。在创作中，人们常常为了追求更好的而失去好的东西。

在帝国时代以前不久和在帝国时代，艺术家们开始特别认真地在云石中刻制下垂的发髻，而眉毛只在胸像雕刻上才刻出来；在云石上这样的处理以前从来没有过，只是在青铜中常常出现。有一个等身的、收藏于波蒂契皇家博物馆的年轻人的青铜头像（它是一个完整的胸像），可能刻画的是某个英雄人物，为阿契亚斯之子阿波洛尼乌斯的作品，眉毛沿着突出的眼骨轻轻地被刻画出来。这个胸像和同等大小的一个女子胸像一样，无疑是艺术良好发展时代的作品。但是，在远古时代，甚至在菲狄亚斯之前，眼睛的明亮处就已刻出来，同样，一般地说，青铜上的绝招要比云石上多得多，不过这种手法在理想化的男子头像上，比在女性头像上开始得为早。在那个看来是出于同一位艺术家之手的头像上，眉毛处理成古代风格，呈鲜明的弧形。

3. 关于某些艺术家试图从艺术已经陷入的死胡同里寻找回头路的假设

在与崇高、优美时代的作品做比较时，艺术的衰落是不可能不被发现的，因此应该考虑到，某些艺术家试图向自己祖先的崇高风格回归。由于世界上的一切是向它的出发地自转和回

转的，这里就可能发生这样的情况：艺术家们转向模仿远古的风格，这远古风格以其微微突出的轮廓使人忆起埃及的作品。这个假设引出彼得罗尼乌斯[165]的关于他所处时代的艺术的含义不明确的论述，对这些论述的解释至今众说纷纭。在谈到演说术衰落的原因时，这位作家同时哀叹因受埃及风格影响破坏了艺术的命运。如果把他的句子直接翻译出来，他说埃及风格使艺术"狭窄"和"收缩"了。我感到了。我从这里看到了埃及风格的标志和属性之一。假如说我的解释是正确的，那么这意味着彼得罗尼乌斯时代和他以前的艺术家们在造型和作品的制作上，采用了枯燥、干瘪和琐碎的手法。由此可以设想，由于事物的自然进程，一切极端必然会引向它的反面；枯燥的、与埃及相似的风格会引出过分华丽来修正它，这可以举法尔尼西宫的赫拉克勒斯为例，这件雕像的全部筋骨如此地凸显出来，大大超过了自然造型所要求的程度。

与此相反的风格见于某些高浮雕，从它们的人物造型的某些呆板和拘谨上，可以认为是伊特鲁里亚或古代希腊的作品，假如其他标志不与这样的认识相矛盾的话。我可以举阿尔巴尼别墅收藏的相似的这类高浮雕的一件作品为例子，这件作品表现的好像是四个着衣女神行进的队列，其中最后一位女神手执长权杖，中间一位看来是狄安娜，背着弓和箭筒，手执火炬；提着衣衫前沿的，是玩七弦琴的缪斯，她一手举着酒杯；站在祭坛旁的维克多利亚（胜利女神）向酒杯斟酒，举行奠酒仪式。乍一看，可说是伊特鲁里亚的风格，但是庙堂建筑的样式

却否定了这种看法；这件作品看来是出于希腊艺师之手，虽非远古时期之作，但也是试图模仿远古风格的。在同一别墅中，还有四件类似的、同一题材的高浮雕。那时流行紧束的衣服样式，甚至连礼服的剪裁样式也如此。这就像在远古时期的罗马，演说家穿着华丽的、有大块衣褶的衣衫，而到韦伯芗[166]时期，演说家们穿起狭窄的、紧身的长衫，在普林尼生活的时代，男子雕像开始被刻画成穿狭窄衣服（paenula）的样子。

彼得罗尼乌斯的埋怨可以用许多埃及神像的存在这一事实来解释，那时在罗马保存这些像被当作摩登的事，用尤维纳利斯[167]的话来说，画家们只要画伊希斯像就可以维持生活。因为有艺术家们的这类题材的作品，与埃及雕像相似的风格可能渗透到其他作品中去。至今有时还见到穿戴伊特鲁里亚服装的伊希斯雕像，但具有帝国时期的明显标志。作为这些作品的例子，可以指出藏于巴尔贝雷尼宫的、真人大小的伊希斯像。这个意见不会使那些人——那些深知有个贝尼尼至今对艺术危害不浅的人大吃一惊，可想而知，许多或者多数描绘埃及雕像的艺术家曾给艺术带来多大损害。

4. 是原作，还是在古代仿造的作品，在判断中须小心谨慎

但是，在判断作品是否为古代原作这个问题上，并不是很小心谨慎的。远非所有被认为是伊特鲁里亚或者是希腊艺术远古时期的雕像，都真的符合事实。它可能是临摹品或者是对远古作品的模仿。这些远古作品对所有时代的许多希腊艺术家来

说都是范本；前面提到的几件高浮雕，也可以这样看。这样的情况是存在的，即一些神像，由于有不同的标志和依据，不可能属于第一眼被认为的那样的远古时代，表面上的远古风格是故意造成的，是为了激起崇高的敬仰之情。据一位老著作家的意见，在形成和造成词的共响方面，僵直性赋予语言以雄伟感，远古风格的僵直和严谨在艺术中起同样的作用。这不仅表现于人像的塑造，而且表现于伊特鲁里亚和远古希腊雕像的衣服、发式和胡须。这一类的朱庇特似乎引起更多的崇敬和具有更原始的特质。有一件朱庇特雕像刻有铭文 IOVI EXSVPE-RANTISSIMO，显而易见，这不可能属于远古时期。阿西巴西乌斯的作品守护神雅典娜头像，也是这一情况，它给人感觉到的是比字母形状和艺术家名字所显示的更为古老的风格。因此，戈里发表一种见解，说希腊艺术家很可能眼前有伊特鲁里亚雕像作为范本。"希望"女神经常被刻画成具有远古风格，例如在老腓力帝王的一枚钱币上或者在留多维西别墅的云石上的"希望"女神雕像，均是如此。斯托塞博物馆的三件石雕与它们相似。这里还可以举穿戴如凡·戴克风格的肖像为例，这些肖像中的人物服装，直至今日还被英国人所喜爱，它们比起现代诸多不便的服装来，既有利于艺术家描绘，对被描绘者来说又很方便。

上述一切，同样适用于那些被称作柏拉图的，但事实上是用来作为地界的赫耳墨斯的头像，它们在很大程度上与那些最初刻有头像，现在只剩下躯干像的石雕相对应。一般地说，它

们的发髻从两边垂落下来，像伊特鲁里亚的雕像一样。这类云石头像中最优美的一切，五年以前从罗马运到了西西里岛。和它完全相似的有一件著名的男子雕像，高九权，此像于1761年在蒙特–波尔契奥（据以前发现的铭文判断，这里曾是波尔契奥家族别墅的遗址）被发现，一同被发现的还有上面提到的四件女立像柱。这件雕像穿着用轻薄的织物制作的内衣，其质地由许多聚在一起的细小的、一直伸延到脚的衣褶显露出来。在内衣的外面，有丝织的外衫，它从右手下面经过左肩，披在肩上，使依在大腿上的左手遮在衣衫内。在搭落在肩上的衣衫的那部分边沿，刻着 CAP-ΔΑΝΑΠΛΛΟC（萨尔达纳帕尔）的名字，名字的书写法与通常的正确书写法不同，有两个 Λ 字母。这种有多余重复字母的情况，在其他场合也可见到。例如在玛革尼西亚城的一枚稀有的铜币上刻有铭文 ΜΑΓΗΤ ΠΟΛΛΙΣ，而不是 ΠΟΛΙΣ。这里被认为描绘的不是别人，而是有名的亚述国王，可是根据很多方面的理由可以判断，这件雕像描绘的无论如何不会是他。有一点就足以说明：用希罗多德的话来说，这样的国王不蓄胡须，脸上总是刮得干干净净，而这件雕像上的胡须很长。雕像本身说明它创作于艺术的繁盛时期，不可能是罗马帝国时期创作的。古代的女像柱有四件保存至今，这些女像柱可能以前是支撑房屋的檐板的，因为在它们头部有突出来的小轴，看来是搁放柱头或檐板的。

5. 论艺术衰落期风格的标志

关于后期艺术风格与古代有鲜明的区别，已经为普萨尼所

指出，他说女祭司列弗基比德即费巴和基莱拉吩咐把两尊雕像中的一尊的头部取下来，希望替换上更美的头像，这新做的头像，用他的话来说，"是按照现今艺术趣味"制作的。这种风格可以称作是"细小的"或"平面的"风格；如果说古代雕像具有宏伟、崇高的特点，那么这时的风格变得迟钝和卑俗。不过，不能依据那些靠头部得名的雕像来判断这种风格。

6. 关于胸像的数量甚多和相形之下同时代的立身像数量甚微

艺术最后越来越趋向衰落，这时古代的许多立身像还保存着，和往昔相比，新做的立身像则要少得多，而创作被称之为肖像的头像和胸像，便成了艺术家们的主要任务。这就是艺术的最后阶段直到彻底衰微期的主要特点。因此在见到水平尚可，甚至优美的马克里努斯、塞普提米乌斯·塞维鲁和卡拉卡尔的头像，还有法尔尼西宫收藏的那件头像，不应像许多人那样惊奇不解，因为它们的成就仅仅在于制作细致。也许留西波斯不可能把卡拉卡尔的头像做得更好，但是后期的创作者很可能无法像留西波斯那样，做出他的任何一件人像；这就是他们之间的区别所在。

7. 在晚期关于美的低级理解

与古代的概念相反，在晚期，人们把刻画身体上强壮的、鼓出的筋骨看作是一种特殊艺术的表现；在帝王塞普提米乌斯的凯旋门上，甚至在描绘理想化的女人像的手部时，也不认为刻画筋骨是多余的，例如这个凯旋门上拿着战利品的胜利女神

就是这样处理的。西塞罗把完善双手的一般特征视作是力量的表现，这种观念也延伸到妇女之手，并且用上面提到的方式表现出来。在卡皮托利庞大雕像——可能是阿波罗的雕像的碎块上，筋肉轻轻地被刻画出来。

8. 关于陪葬陶罐

大多数的陪葬陶罐是晚期制作的，同样，大多数高浮雕也是如此，因为后者是从那些长方形的陶罐上锯下来的。某些高浮雕是独立制作的，它们有鼓出的边沿或凸缘。大多数陪葬陶罐制作年代较早，是为了出售的目的而生产的，这可以从上面的描绘加以判断，它们与死者的个人生平和铭文毫不相干。其中有个陶罐，多少受到一些损坏，收藏在阿尔巴尼别墅中。在它的正面划分为三部分，描绘的是：右边尤利西斯被绑在自己船只的桅杆上，对半人半鸟的海妖的歌声惊骇不已，其中一个海妖在拨弄七弦琴，另一个在吹笛，还有一个在唱歌，手上拿着稿卷。三个海妖都是鸟足，和通常描绘的一样，但有一点非同寻常，它们都披着外衫。左边描绘了相互交谈的哲学家，中间一横带刻有文字，其内容与描绘的内容毫不相干，也从未公之于世。

9. 在艺术衰落期甚至也保存着好的趣味

古代艺术一直到它的衰落为止，始终保存着它意识到的自己尊严的美质。先辈的天才没有离开衰落期的艺术家们，甚至晚期的一般作品也仍然是按照大师的基本原则创作的。雕塑的头部保存着古代美的一般特点，而在人物的姿态、动作和衣饰

上始终显露出真正的真实和单纯的痕迹。造作的雅致，不自然的和恶劣理解的优美，夸大和歪曲了的深奥，这些在近代雕塑家的优秀作品中也是难以避开的，没有把古代雕刻家们迷惑住。如果我们根据发式来判断，我们甚至可以找到3世纪的几件杰出的雕像，它们应该是更古时代作品的摹制品。有两件等身的、保存着头部的维纳斯雕像，即属于这类作品之列，它们现在在法尔尼西宫后面的花园里。其中一件是优美的维纳斯头像，另一件是那个时代贵族妇女的头像，但两个头像的发式一模一样，在贝尔韦德里宫的同样大小的维纳斯雕像稍差一些，它的发式也是那个样子，看来当时流行这种发式。涅格罗尼别墅的阿波罗，有十五岁青年人的年龄和身材，可能是罗马最优美的青年人的雕像，但是这个雕像的头部描绘的不是阿波罗，好像是当时帝王家族中的某个王子。看来那时还有这样的艺术家，他们善于出色地复制更古老的优美人像。

10. 以描述希腊艺术家们制作的异常的、畸形的艺术的一件特殊作品作为本章的结束语

在结束本篇第三章时，我描述一件非同一般的作品，它藏于卡皮托利，是用类似玄武岩的石头制作的。它描绘的是一个大猿猴坐着的姿态，前足置于后足的膝上。头部已被破坏，底座刻有自右向左的希腊铭文"菲狄亚斯和阿姆尼乌斯，菲狄亚斯的儿子们所作"。这个铭文很少为人注意，只在手抄的目录中一笔带过，赖内西乌斯[168]正是从这个目录中汲取了资料的。在目录中这件作品没有名称。假如没有明显的古代标志，它可

能被认为是赝品。这件不起眼的作品，由于上面的铭文应该备受重视，我想就此说说自己的假设。

在非洲曾有希腊的殖民地，希腊人因这些地方猴子甚多把它们称作"比泰古札"（Pithecusä）。希罗多德说，这种动物在那里被认为是神圣的，作为崇拜的对象，就像狗在埃及一样。猴子自由出入于希腊移民的住所，拿取它们喜欢拿取的东西。这些希腊人甚至用猴子的名字给自己的孩子起名字，以表示对猴子的尊敬。因为猴子的名字和一般的神一样，具有特别的尊称。我设想，在卡皮托利的这件猴子雕像是比泰古札，希腊人崇拜的对象，除此之外，在艺术中把这种畸形物与希腊雕刻家们的名字联系在一起是不可能的。看来，在希腊蛮人中菲狄亚斯和阿姆尼乌斯是从事这种艺术的。当西西里的国王阿格福克列斯在和非洲的迦太基人打仗时，他的将领埃弗玛拉斯深入到这些希腊人的国土[169]，占领和破坏了他们的一个城市。作品上面铭文字母的形式具有晚期的，与赫库兰尼姆相近的性质，因此，这件神化了的母猴子像不太可能是希腊人当作纪念品运出来的。可以推想，这件作品的制作时间要晚得多，可能是在帝国时代从这个国家转运到罗马的。底座的左边有拉丁铭文的几个字，使这一设想更为可能。铭文共有四行，只留下残迹，这些字是：SEPT-QVE-COS。由此可见，这个希腊部族在非洲一直存在到我们历史学家生活的年代，并保存着自己的信仰。趁此机会，提一提保存在凡尔赛画廊的一件云石女像，它被认为描绘的是供奉维斯太的贞尼，传说它是在奔格齐（Bengazi）发

现的，这个地方被认为是努米底亚首都巴尔卡的旧址。

11. 重述本章的内容

在简要地重复第三章的上述内容时，使人感到，希腊人的艺术，特别是雕塑，被分为四种风格，即：直线、僵直的；崇高、多棱角的；雅致、波浪形的；模仿的。第一种风格实际上到菲狄亚斯为止；第二种风格延续到普拉克西特列斯、留西波斯和阿匹列斯；第三种风格看来随普拉克西特列斯、留西波斯和阿匹列斯等人学派的衰亡而衰亡；第四种风格一直延续到艺术的衰落。第四种风格的灿烂期并不长久，因为从伯里克利时代到亚历山大逝世，经历了将近一百二十年，而在亚历山大逝世之后艺术的蓬勃景象开始趋向衰退。在分成若干时期这方面，近代的艺术的命运与古代相似，其中同样经历了四种主要的形式变化，区别仅仅在于，近代的艺术不是像希腊人那样从它已达到的高度逐渐衰落，而是在很快达到它那时能够达到的高度——这在两个伟人身上体现出来（我特别是指素描）——之后，突然转向下坡路。风格是枯燥和僵直的，一直到米开朗琪罗和拉斐尔之前为止。这两个人物象征着艺术复兴之后的艺术高峰。经过愚蠢趣味占上风的一些间隙期之后，开始了模仿的风格，这便是卡拉契家族和他们的学派，还有这些学派的追随者。这一阶段继续到卡洛·马拉他。如果单独地论述雕塑，那么它的历史是很短促的，它是在米开朗琪罗和桑萨维诺[170]时代从繁荣走向衰落的。阿尔加提、菲亚明戈和鲁斯戈尼在一百多年之后才出现。

第四章　论希腊雕塑的技术

关于雕塑家使用的各种材料

在指出希腊艺术优势的原因，分析了它的产生和实质，追溯了这种艺术的发展和衰落之后，我们现在转向本篇的第四章，论述它的技术方面的问题。这首先涉及希腊雕刻家所使用的材料，其次是作品制作的方法。

在第一篇中，已经有了关于希腊人和其他民族做雕像所用材料的一般历史的论述。这里主要谈云石。卡罗弗洛[171]撰写了一本特别的著作，论述了凡是古代著作家所提及的各式各样的云石材料，并且详尽地援引了他能够找到的一切资料，还做了准确的翻译。这件工作主要为那些重视博览群书的人所赞赏。但是，这位作者虽然贡献了这部著作，却没有说清楚，优美的云石的长处究竟在什么地方，此外，古代著作中、文献中的许多重要的叙述，他也没有掌握。

众所周知，为了提高雕像或者雕刻材料的价值，古玩家们都说雕像是用帕罗斯云石做的，菲科罗尼[172]很少会向你们说雕像和柱子不是用帕罗斯云石做的。但是事实上这是为大家习惯了的、一成不变的职业说法。如果什么时候发现确实是帕罗斯云石，那只不过是碰巧。贝隆[173]从何处得知金字塔或蔡斯提乌斯的墓碑雕刻是用法索斯云石制作的，这是我不明白的。

希腊白云石的最优秀品种是帕罗斯云石，希腊人又称作λύγδινος，出自帕罗斯岛利格道斯山，还有庞特利云石，关于这种云石，普林尼完全没有提及，它是从雅典附近开采的。如果我们看到有十件雕像是用庞特利云石制作的，同时只可看到一件雕像是用帕罗斯云石制作的，这在普萨尼那里有资料证明。这两种云石究竟有什么区别，实际上我们并不清楚。

白云石常有大小颗粒，看它是由细的还是粗的成分组成。颗粒越小，云石越完善。有时能看到这样的雕像，其材料好像是由某种奶色的块面组成，没有任何颗粒的痕迹。无疑这个品种是最珍贵的。由于帕罗斯云石是最稀有的，它大概具有这样的特色。此外，这种云石还有两个特点，那是最好的卡拉尔云石所没有的。首先，它柔和，可以让人像使用蜡那样来处理它，有利于在头发、羽毛这一类细节上做细致加工，而卡拉尔云石却太脆弱，假如在它上面过分雕琢，便易于碎裂；其次，它的色彩近于肤色，而卡拉尔云石是炫目的白色。收藏于阿尔巴尼别墅、比真人稍大一些的安提诺依的半身浮雕，是用最好的云石制作的。

可见伊西道拉斯[174]弄错了，他以为帕罗斯云石在开采时仅仅是块片，只适用于做器皿。贝洛[175]犯的错误不比他小，把粗颗粒的云石当作帕罗斯产的石头。当然，他没有离开过法国，不可能得到这方面的知识。大颗粒在云石中会像盐在石头中那样闪闪发光。看来，有一种云石被称作 Salinum，就是因和盐相似而得名。

关于雕塑作品的制作

关于制作的方法，首先应该做一般的叙说，然后单独地论述每一种材料，那就是象牙、石头，以及我们知道的用铜作为材料的作品。至于涉及一般的制作加工，希腊雕刻家们的作品和现代艺术家们的作品有什么区别，他们的手法和我们有什么不同，我们至今一无所知。看来毫无疑问，他们是为自己的作品做了模型的。据一位知名的著作家估计，希罗多德的说法可能是相互矛盾的，他说埃及艺术家按照准确的仪器测量来进行制作，而希腊人靠的是目测。斯托塞博物馆中的一件刻石，可以提供相反的证明。在它上面刻着普罗米修斯正用测锤测量他创造的人物。大家知道，人们曾高度评价著名的阿凯西拉乌斯[176]的模型，他的艺术高潮期在希罗多德前不久；有多少煅烧过的陶器模型留存至今，又有多少每天被发掘出来！雕塑家是应该借助于测量仪和圆规来工作的，画家只得用眼睛来测量。

云石雕像多数用整块石头雕凿，柏拉图曾为自己的共和国制定法律，规定立身像应用一整块石头制作。用两块石头结合而成的立身像，除在第二篇中提到的安提诺依像，还有两位帝王哈德里安和安敦庇护[177]像，藏于罗斯伯里宫，在这些雕像上，保留着焊接的痕迹，可以说明这一点。值得注意的是，某些优秀的云石立身像的头部，是在制作的最初阶段就单独做成，然后才安装在躯干上的。这在尼娥柏和她的女儿们的像的头部看得很清楚，它们安在肩上是如此合适，不会让人怀疑是

受到损害或修复过的。曾经不止一次提到过的、藏于阿尔巴尼别墅的雅典娜像和不久前发现的女像柱头部也是这样做的。有时接在躯干上的还有双手，例如雅典娜像和刚刚提到高的女像柱中的两个人像。

至于涉及材料的加工，首先要提一提象牙。象牙看来是在旋床上加工的，在这方面主要是菲狄亚斯享有盛誉，他被认为是艺术发明家，古人把他称作旋床专家，即善于做旋工活计。应该注意，这不是指别的，正是指磨好脸、手和足的艺术。在旋床上同样制作器皿上的雕花，如在维吉尔的诗作中描写的为奖赏两名牧手竞赛用的圣阿尔基米顿杯，就是这样制作的。

需要加工的石头主要是云石、玄武岩和斑岩。云石人像或用普通雕刀刻制，不加磨研，或者采用现在通常用的磨研法。不能说哪种方法更古老，因为古代埃及人像是用最坚硬的石头制作的，磨研极其细致。但是也有一些优美的云石立身像，完全用雕刻刀制作，不经磨研。《拉奥孔》是这样，藏于波尔格兹别墅的阿加西亚斯[178]的《竞技士》、藏于这一别墅的半人半马像、美第奇别墅的玛尔斯像及其他各种雕像，均是这样。细心的眼睛能在《拉奥孔》上发现，为了不失去由于磨研而失掉的重要细节，艺术家们是以怎样的一种艺术和自信，来用雕刻刀刻制的。与经过表面处理和磨研的加以比较，这些立身像的表面有些毛糙，但是与磨研过的表面相比，就如柔和的天鹅绒与发光亮的缎子之间的关系；它们也像古希腊人身体上由于长期洗浴没有保养好的皮肤；这在罗马人那里也是如此，在他

们处于养尊处优的历史阶段，不用刮刀刮皮肤，长着一身健康的绒毛，像下颚上最初出现的小毛发。立在威尼斯武器库入口处的两件云石大狮子，是从雅典运来的，也是只用雕刀制作的，这种制作法更适用于大型云石作品。此外，一件巨大的立身像，其双足和双手的块片及膝盖的一部分现在收藏在卡皮托利宫（估计这是阿波罗巨像的一部分，是由卢库拉斯[179]从阿波罗尼亚城运到罗马的）。其表面是磨研过和进行了平滑处理的。这个人像的双足长九权，大拇指上指甲八英寸半，大拇指比四权还要粗。仅仅使用雕刀来获得的技巧和灵活自如，除长期练习外，别无他法，可是在我们的时代人们没有足够的闲暇去做这种练习。

不过，多数云石人像的磨研方法与我们今天相近。有一种石头是供磨研用的，在那索克斯岛上开采，品达称它最适合做这种用途。所有人像，不论古今，用蜡来打光，然后把蜡擦掉，在表面不会留一层像漆那样的薄衣。被引证的这些段落，所有的人都错误地理解为是清洗人像的方法。

黑云石运用得比白色要晚，最坚硬的和优质的云石通常称作钠云母，或者叫作试金石。希腊用这种石头做的全身像有法尔尼西画廊的阿波罗；有藏在卡皮托利宫的被称为阿文提努斯[180]神的雕像（这两件雕像均比真人大）；有红衣主教富列里[181]收藏的两个半人半马像，那是阿佛罗底西乌姆城的巴比亚斯创作的；还有年轻的牧神像，等人大小，发现于内图诺的阿尔巴尼别墅。

希腊雕塑家也曾用玄武岩作材料，有银灰色，也有偏绿色，但是用这种材料做的整个雕像，一件也未留存于世。在美第奇别墅存有一件真人大的男子像的残片，根据这残迹可以推想，这是古代最优美的雕像之一。不论在总的艺术上，还是在制作上，它都令人赞美不已。根据保存下来的玄武岩的头像可以猜想，只有掌握了特别技巧的艺术家才决定用它来做像。所有这些头像都属于最优美的风格并极其完善。除西庇阿的头像外——关于这个头像我将要在第二部分涉及，在委罗斯比宫[182]藏有青年人的头像，而在阿尔巴尼别墅有理想化的小型女性头像，它原是安在用斑岩制作的古代着衣的胸像上的。在这些头像中，最优美的大概是与真头一样大小的青年头像了，它是笔者的藏品，在这个头像上没有受到破坏的仅仅是眼睛和额头、一只耳朵与头发。头像上的头发样式与委罗斯比宫的头像一样，却与另外的一些云石男性头像不一样。这两件头像和其他头像不一样，没有把头发处理成一绺绺自由的发卷，也没有用钻子打孔，而是处理成剪成了短发和梳得平整的样子；和某些理想化的青铜男像一样，每一根头发独立地刻出来。在照着对象做的青铜头像上，头发加工成另外的样子。在马可·奥勒留骑马像上，在没有骑马的塞普提米乌斯·塞维鲁[183]（藏于巴尔贝雷尼宫）的雕像上，头发也是卷曲的，和他们的云石雕像一样。卡皮托利宫的赫拉克勒斯像的头发是稠密和卷曲的，在有关这个人物的所有雕像上，头发通常都是这样处理的。在刚刚提到的残缺不全的头像上，头发处理有非同寻常的，可以说是

不可重复的艺术和加工技巧。几乎同样细致的头发加工技巧可以在一个狮子的残片上看到，这个用最坚硬的玄武岩制作的狮子是在博廖尼葡萄园里发现的，这种石头被处理成异常的平洁，这种平洁与材料的成分的细致结合在一起，使这种石头不可能如一般在平洁的云石上那样，蒙上薄薄的外层，所以当这些头像出土时，完全保持了表面最初的平洁。

关于斑岩雕刻，不得不特别地说一说。在这方面，我们的艺术家比起古人来大为逊色，但并非像某些不慎重和轻率的作家所说的那样，他们完全不会处理斑岩，而是因为古人在这方面驾驭自如和取得了我们尚未取得的成果。古代艺术家们用斑岩作材料进行雕刻所取得的特别成果，由他们那些的确在旋床上加工的器皿所证明。亚历山大·阿尔巴尼红衣主教收藏了世界上最优美的斑岩陶瓶，其中两个陶瓶的高度超过两罗马杈。教皇克莱门特十一世[184]花了三千斯库多买了其中的一件。在加工斑岩上，当代艺术家虽然还不知道液体会使雕刀更坚硬——据说这种液体是托斯卡纳的柯西莫公爵发明的，但不管怎么说学会了和这种石头打交道的方法。在近代，还用斑岩做大作品，例如在圣约翰·拉泰朗大教堂中科尔西尼礼拜堂里出色的古代骨灰罐的优美顶盖，还有藏于波尔格兹别墅的各帝王的胸像，其中有十二位开国国君的头像。但是古代艺术家们最大的困难和特别的优势不在于此，而在于已经提到过的，把器皿内部磨研干净。在我们这个时代，只磨研用这种石头制作的小器皿，更大的器皿或者是实心的，如藏在委罗斯比宫的用淡绿斑

岩做的花瓶；或者是空心的，如藏于巴尔贝雷尼宫和藏于波尔格兹别墅的花瓶。后者的空心处是圆筒形的，没有鼓出的地方，没有沟槽，没有颈嘴。但是，磨光斑岩器皿内部的模型已经失传，后来亚历山大·阿尔巴尼红衣主教所取得的成功经验也证明了这一点。这个工作丝毫也不比古代逊色，斑岩能磨到叶片那样薄。不过经过这种磨研的器皿造价比普通的贵三倍，因为它需要十三个月不下旋床。

这里需要指出，在用斑岩作材料的立身像上，不论是头、是手，还是脚，都不是用这种石头制作的。这些部分用云石作为材料。在德累斯顿的希吉宫的收藏中，有一件用斑岩制作的卡里古拉[185]的头像，不过它是新近制作的，是卡皮托利宫的玄武岩雕像的临摹品。在波尔格兹别墅，有一件韦伯芗的头像，它也是新近做的。不错，有四件完全用斑岩制作的人像，双双地直立于威尼斯市政府院落的入口处，但是这是后期或中期希腊人的作品；看来，约罗尼姆·马吉乌斯[186]对艺术不甚理解，他认为这是解放雅典的英雄哈摩狄俄斯和阿里斯托葵同的雕像。

最后说到青铜雕刻品。在菲狄亚斯以前很久，就有许多人像是用青铜作材料的。比菲狄亚斯早的弗拉蒙做过十二件铜牛，它们被帖撒利人作为战利品运走，安放在一个庙堂的入口。用普萨尼的话来说，在远古时代艺术繁荣之前，青铜人像用单个块片组合，用钉子衔接。这类雕刻有斯巴达的朱庇特像，是底普诺斯和斯库利学派列奥哈莱斯[187]的作品。几乎用同

样块片做的还有六件在赫库兰尼姆发现的妇女铜像，有的等身大，有的稍小一些。它们的头部、手和足是单独铸造的，甚至躯干本身也不是用一块铜做的。这些块片相互之间不用焊接法，焊接的痕迹在清洗雕像时并未发现，而是借助于插在孔眼里的回纹针衔接的，这种回纹针由于独特的形式（▭）在意大利有个别名，叫作"燕尾"（Code di rondine）。这些人像的短外衫，也由两块组成，正面的与背面的，在肩上结纽扣的地方连接加固。有一个青年立身像，它的头部原来保存在沙特勒兹博物馆，现在收藏在阿尔巴尼别墅，性器官是用特别的方法加上去的，完全可能是重新铸造的。值得注意的是，在性器官部分应该有毛的地方，刻着高一英寸的三个字母 $I \cdot II \cdot X$，假如这个人像被发现时是完整的，这些字母是不可能被看到的。这个片断现在在笔者手中。蒙福孔说马可·奥勒留的骑马像不是铸的，而是用锤子敲打的，是出于他的无知。

头发和独立耷拉下来的发绺是靠焊接法处理的，这在波蒂契的赫库兰尼姆博物馆的一件古代头像中可以看得清楚。这件妇女胸像的正面，从额头到耳朵耷拉着五十个发绺，好像是用粗的金属丝做的，其厚度几乎像鹅毛，长的与短的互相配合、交错，每个发绺有四个至五个发卷；脑后的头发结成发辫，像装饰花冠。在同一博物馆中有一件蓄长胡须的男子头像，稍微侧斜着身体，俯视，两鬓卷曲的发绺也是焊接的。这件理想化的头像，被认为刻画的是柏拉图，应该被视作艺术的奇迹；如果人们不是亲身去仔细观赏，是无法对它有所认识的。但是这

类作品中最珍贵的一件要算青年头像了，它描绘的是某个人物，一共有六十八个焊接的发绺；在这些发绺下面，在后脑勺，还有另外的发绺，不是独立的，而是和头部一起用一块金属铸造的。上面的发绺像狭窄的纸条，卷起来以后再松散开。从额头往下垂的发绺结成五个或更多一些的发卷，在后脑勺发卷达到十二个，此外还有两条结好的横发带把它们连贯起来；可以考虑这是托雷密·阿彼翁[188]的胸像，在钱币上，他总是被描绘成有长的和下垂发卷的样子。

三件保存在这个博物馆的真人大的立身像，也属于优秀铜像之列，首先是那件坐着沉睡的萨提儿像，他的右手托住后脑勺，左手下垂。其次是一件年长的醉萨提儿像，躺在盖着虎皮的皮酒囊上；他依在左手上，抬起右手作弹指状表示高兴，这个姿势和安希阿洛斯的萨塔那培[189]立身像一样，在今天的舞蹈中还被采用。但是，三件雕像中最出色的一件是墨丘利坐像，此像左脚在后，身体前倾支撑在右手上，在脚掌下面有系着翅膀的皮带结成的环扣，环扣呈花结形，这表明，此神不是步行的，而是飞行的。他左手中的传令杖只有一个顶端保存下来，其他部分均已丢失，可以得出结论说，因为这个雕像是从远处运来，其他部分想必在原地已经丢失；由于这个墨丘利像被发现时除头部外没有受到任何损坏，看来传令杖也应该是失落在原地的。

许多立在公共场合的青铜雕像曾是镀金的，即使今日，在马可·奥勒留的骑马像上，在赫库兰尼姆剧院四匹马和马车残

损的块片上，特别是在卡皮托利宫赫拉克勒斯的雕像上，还有镀金的痕迹。这些雕像在地下埋了很多世纪，镀金还如此牢固，说明金的薄片的厚度；看来古代黄金锻造得不像我们今天这样薄，波奥纳罗蒂[190]指出，这之间的差别是很大的。正因为如此，在皮朗山丘的法尔尼西别墅范围内的两间埋在地下的房间里，出土的金属装饰品灿烂如新，似乎是刚刚制作的，尽管这些房间因埋在地下，极其潮湿，但人们不能不为那些天蓝色的、弯成弓形的、布满了小金人像的带子惊叹不已。在波斯波利斯（Persepolis）[191]的废墟上，也有镀金的物品保存下来。

众所周知，用火镀金有两种方法，一种方法称为汞合金，另一种方法在罗马有个名称叫 allo Spadaro，即"制作机械之匠人"的意思。后一种方法是贴金叶，而前一种方法先把金子放在溶化了的、稀薄的硝酸中，再把水银加在这种含有黄金的液体里，之后把这种液体放在温火上，金便和水银结合在一起，造成似涂料的一种物质。把这种涂料涂在仔细做过清洁处理的铜上，经过煅烧，涂料开始呈黑色，再经第二次煅烧之后，金子重新放出最初的光彩。这种敷金法，好像是使金铜"愈合"，古人不知道这种方法；他们只是用敷金叶的方法，预先用水银把金叶包钉或贴在铜上，他们的这种敷金法结实牢靠，正如我已说过的，是因为金叶厚，这些金叶的层次在马可·奥勒留的马上还看得清楚。

在云石上敷金是用蛋清作辅助。现在则用蒜，人们用它擦云石，然后盖上一层薄薄的石膏，在石膏上敷一层金。有些人

利用无花果的汁液。这种汁液从茎秆中分泌出来，如果从茎秆上摘掉开始成熟的果实的话。在某些云石的立身像上，至今还可以看到头发上敷金的痕迹；前面已经指出过，四十年前曾有敷金的头像的下半部出土，这头像类似拉奥孔像的头部，但上面的金不是敷在石膏上的，而是直接敷在云石上的。

应该把钱币也看作青铜制品这一类，希腊人钱币的铸造在艺术发展的不同阶段，采用了不同的方法。在古代，浮雕不突显，而在艺术繁盛期和晚期，浮雕突显出来。前一种情况，制工极细；后一种情况做得比较粗犷。关于用两次压模法制作的古代钱币，我已经在前面即本篇第三章的开头谈论过。

第五章 论古代希腊人的绘画

在第四章之后，即在探讨了艺术的技术方面的问题之后，应该在本篇的第五章，即最后一章，研究古代绘画。在古代赫库兰尼姆发现了数百幅绘画作品之后，我们有可能比以前有更多的知识和论据来思考和谈论古代绘画。与此同时，除可靠的文字资料外，我们经常情不自禁地把那些看来只是平庸的作品当作最优美的作品；一些残片一旦被发现，我们就感到自己非常幸运，犹如翻船之后幸存者的心情一样。首先，我要提供被发掘出来的一些重要作品的情况，接着讨论它们比较可靠的创作时间，指出它们当中哪些是希腊人做的，哪些是罗马人做

的，最后再探讨一下绘画本身的样式。

关于壁画的一般叙述

所有这些作品，除四幅是画在云石上之外，都是绘在墙壁上的画。普萨尼说过，没有一个著名画家画过壁画，他的这种没有充分根据的评论反而成为古代优秀作品完美无比的见证，因为已经保存下来的画与许多闻名遐迩的名作相比，看来是一些平庸之作，但也显示出素描和色彩的极其优美。

最初，画是绘在墙上的。正如我们从先贤们的著作中所读到的那样，早在加尔底亚[192]人那里，房间即已被彩绘，不像某些人所理解的，是把画挂在墙上。

波利格诺托斯、奥纳托斯、巴乌西阿斯和一些著名的希腊画家以绘制各式各样的庙宇、公共建筑物而闻名于世。据说阿匹列斯本人，为彼尔冈姆斯[193]的一个庙堂画了墙壁。有一个情况促进了艺术的发展，那就是古代人的室内装饰不喜欢用花纸裱糊，而是用在墙上彩绘的方法。古人不喜欢看光秃秃的墙壁，甚至在那些因画人物花费昂贵的地方，他们也在涂上色彩的天花板上用各种缘边将空间加以分割。

关于保存下来的壁画残迹

1. 很久以前在罗马发现的壁画

以前在罗马保存下来的古代绘画有：被称作维纳斯和罗姆的绘画，藏在巴尔贝雷尼宫；《阿尔多勃朗底尼婚礼》；假设

的马西阿士·柯里阿兰士[194]画像；在圣伊格纳蒂公会画廊收藏的七幅画；还有为亚历山大·阿尔巴尼红衣主教所收藏的一幅画。

在头两幅画上，人像等身大小。罗姆坐着，维纳斯躺着；维纳斯的头部、小爱神们和其他形象是由卡洛·马拉他补画上去的；维纳斯像是在挖掘巴尔贝雷尼宫的基础时被发现的。人们以为，罗姆像也是在那里找到的。在为国王斐迪南三世所作的这幅画的摹本上，发现有文字，说这幅画是1656年在康斯坦丁浸礼堂发现的，因此，人们认为这幅画是康斯坦丁时期的作品。从骑士团的一位最高级的团员德尔－保缚写给尼·亨西乌斯的一封未曾发表过的信得知，这幅画是在一年前，即1655年4月7日被发现的，但没有说明是在何地被发现的。拉·绍斯对此画做了注录。另一幅画被称作《盛大的罗马》，有许多人物，也曾收藏于该宫，但现在已不复存在。一幅被称作《尼姆菲乌姆[195]》的画也曾在那里收藏，但因受霉而遭到破坏，我想，上面的那幅画大概也是由于这个原因被毁掉的。

最后两幅画中的人物大约有两个罗马权大。被称作《阿尔多勃朗底尼婚礼》的一幅，是在圣马利亚·马乔里教堂附近发现的，那个地方一度是迈赛南[196]的花园。另外一幅画，便是那一幅被称作《柯里阿兰纳士》的，并非像迪博所推想的，它已无影无踪，而是在提都浴室，藏在许多拱的下面，从前立在大壁龛里的拉奥孔像也曾在这里。

收藏在圣伊格纳蒂公会那里的七幅画，是从马克西姆广场

这一边的帕拉丁山丘脚下一座有拱顶的建筑物里取出来的。其中优秀之作有萨提儿从牛角杯中饮酒图，高两个罗马权。一张不大的、有人物的风景画，宽一个罗马权；这是在波蒂契最出色的一幅风景画。第八幅画曾落到了修道院院长弗兰基尼手中，当时他是托斯卡纳公爵派驻罗马的使节，之后此画又转手帕西奥内依红衣主教，他死后，归亚历山大·阿尔巴尼红衣主教所有。画中绘有三个人，正在举行祭祀仪式。由摩尔根[197]根据这幅画所作的版画复制品陈列在巴尔托利古代画廊大厅的附属建筑中。画面正中一个不大的男子裸像站立在底座上，左手举起，持盾牌，右手拿着布满了齿的棒槌，这种棒槌和古代用的那种相似。在地板上，在底座附近，一头置放着祭台，另一头放着器皿，在它们上面都烟雾缭绕；戴着头冠的着衣女人像在两旁站立，左边的人像手上拿着装有水果的器皿。

在帝王宫殿废墟上建立的法尔尼西别墅找到，后来运到帕尔马的一些小画的残片，为霉湿所破坏。这些画与帕尔马画廊的其他珍品被转运到那不勒斯，二十年间放在潮湿的地下室的箱子里，当它们从那里运出时，只剩下了一些墙壁的碎片，这些碎片上的画可以在那不勒斯未竣工的皇家城堡 Capo di Monte 中看到。应该说，这些画平庸得很，所以损失并不太大。从那些废墟中找到的、用色彩描绘的、支撑着屋梁的女像柱保存了下来，和赫库兰尼姆发现的画在一起，收藏在波蒂契。这些画有一部分于 1722 年在法尔尼西别墅找到，另一部分陈列在大厅的墙面上，长四十罗马权，于 1724 年被发现。这个厅的墙

面有彩绘建筑装饰，分割成尺寸不等的块面。在一个块面上，一个妇女走出船舱，一个青年男子带领着她；他除了一件从背后披到肩上的外衫外，什么也未穿戴。图因布尔被嘱咐复制了一幅铜版画。

过去曾经保存在蔡斯提乌斯陵墓纪念物中的画已不复存在，为潮湿所毁；而在奥维德墓碑纪念物（位于 Via Flaminia，离罗马一点五英里）中的几幅画，只留下俄狄浦斯和斯芬克司的画面。这幅画现在安放在阿尔泰雷别墅的墙面上。贝洛雷[198]还谈到这个别墅中的另外两幅画，它们现在已不在那里。那幅画上另外一边画的是乌尔刚与维纳斯，是近代的作品。

在 16 世纪，还可以看到戴克里先[199]浴室废墟中的画。法尔尼西别墅的古代绘画残片，丢巴曾经提及，在罗马却无人知晓。

2. 从赫库兰尼姆发现的画

在赫库兰尼姆出土的画中，尺寸最大的发现于一个中等圆庙的敞龛墙壁上，看来，这个庙宇是为纪念赫拉克勒斯而建的。这些绘画描绘的是：战胜了弥诺陶洛斯[200]的忒修斯、忒勒福斯[201]的诞生、喀戎[202]和阿喀琉斯、潘[203]和奥林匹斯。忒修斯的形象没有反映出这位青年英雄所特有的美，他在雅典默默无闻，当他到雅典去选少女时，是靠自己的美貌而被接待的。我倒想看见他那种留着蓬松松的长发的样子，像刚刚到雅典时的伊阿宋[204]那样。据说，忒修斯像品达笔下的伊阿宋，后者的美使全体民众震惊，以为在他们面前出现的是阿波罗、巴克斯或

玛尔斯。在描绘忒勒福斯的画上，赫拉克勒斯一点也不像希腊的阿尔基代斯[205]，其他的人像也相当一般。阿喀琉斯站着的姿势是平静和随便的，但他的面部却让人思考；他的特点预示着他是未来的英雄，在他凝视喀戎的眼神中，可以觉察到他急切的求知欲，竭力希望结束自己青年时代的教育，而去完成落在他短促的一生中扬名于世的伟大功绩；在他的额头上，显露出因受到责备他无能而感到羞怯的表情。他的老师从他手上取走七弦琴上的拨子，告诉他失误在哪里。他表现出的优美，正如亚里士多德所理解的那个样子。青春的温柔光彩和自豪、敏感结合在一起。在这幅画临摹的一幅版画上，阿喀琉斯的面部表情不太丰富，目光向着远处，不是看着喀戎。

如果在那里发现的画在云石上的四幅画，是某一位大家的手笔，那就太好了。在这四幅画中，有一幅写出了画家的名字和画中人物的名字。这位艺术家的名字是亚历山大，出生于雅典。其他三幅画看来也是由他绘制。但他的作品不能让人给予崇高的评价。头画得很俗气，手画得不美，但是通常被称作"肢体"的部位却相当有水平。这些上了一种色彩的"单色"画，和通常一样，是用由火烤成黑色的朱砂画成的。古代人画这一类画时，使用这种色彩。

在这些画幅中，画得最出色的要算一群舞女，参加巴克斯神祭狂欢纵酒的女人，特别是坎陀儿，其高度小于一罗马权，画在黑色背景上，从中可以感到训练有素的艺术家出手不凡。与此同时，人们还想找到更为完善的作品，因为已经发现的作

品是用很高的技巧勾画的，用笔似乎一气呵成。这个愿望终于在临近 1761 年年底实现了。

3. 对最近在那里发现的几幅画的描述

在离波蒂契大约八英里、混乱不堪和埋入土中的古代城市斯托比的一间屋子里，工人们在墙下面还探测到一个硬的土层，他们用镐头敲打以后，发现了四面墙的残迹，其中两面墙已被打碎，这里有从别处连墙面一道挖下来的四幅画，对于这些画，我将精确地加以描述。它们是粘在墙面上的，每两幅各自相互背对，敷有绘画的一面朝外。看来它们从希腊或大希腊运来，为的是要安放在某处的墙面上。在这四幅画上，有画出来的边饰，有用各种颜色绘成的彩带，外面一层为白彩带，中间一层为紫彩带，第三层是绿色的，环绕着褐色的线条。所有三层彩带加在一起，也比小拇指的指尖还窄。和它们相连的还有从里面延伸出来的、有一指厚的白彩带，人物高为罗马度量衡中的两权又两英寸。

第一幅画有四个女人像。她们当中主要的一个面对前方，坐在椅子上，她用右手从脸上拨开撩往头后的外套或套衫，外套是紫色的，有海水色的饰边，套衫是肉色的，她的左手放在她身边穿着白衣、右手支着下巴的美丽少女的肩上，脸转向侧面。另一个女人像的双足搁在小凳子上，以表示自己的尊严，在她身旁站着一个优美的女人，脸朝前方，人们正在为她梳理头发。她的左手插入怀中，右手下垂，手指做成一种姿势，似乎正准备在钢琴上奏出和音。她的外衫是白色的，很窄的袖子

一直拖到手掌，套衫是紫色的，绣着一个大拇指宽的花边。为她梳头的人像，画在稍高处，脸也转向侧面，看不到的那一面只看到眉梢，而在另外一面的眉毛画得却比其他人像的都清晰，眼睛和紧闭的双唇表现出注意力集中的神态，她旁边放着一只三脚小矮桌，高五英寸，高度相当于邻近人像大腿的中部。桌面经过细致修饰，桌上放着一只小箱子，上面用桂树枝叶覆盖。在那里还横放着紫色的带子，看来，它是为梳妆人扎发用的。桌下立着雅典的双把高杯，几乎顶到桌板，从其透明的情况和色彩判断，杯子是玻璃的。

第二幅画看来描绘的是悲剧作者，坐着，穿着拖到脚的白色长衫，面向前方，袖子很长，一直到手掌，悲剧演员正是穿这种长衫的。看样子他可能近五十岁，没有胡须；在他的胸下，有黄色的腰带，一个小指头宽，看来，暗示这人物是悲剧缪斯，因为他的腰带一般比其他缪斯要宽，这一点在本篇第二章中已经说过。他用右手倚在拐杖上，拐杖和戟（hasta pura）的长度一样，在它的上面可以看到黄色的镶头。这拐杖与荷马在其《尊奉为神》[206]的描写中人物手上拿的东西相似。他左手拿起横在双足前的剑，双足覆盖着红色的织物，但色彩比较稠密，这织物还垂落在椅座上。剑带是绿色的，剑在这里所起的作用，可能像在《尊奉为神》的伊利亚特的英雄们手上举着的东西一样，因为在《伊利亚特》中多数题材是悲剧性的。画面上，袒露右肩、穿着黄色衣服的女人像，背向着他。女人梳着被称作 öyxos 的高发髻，在悲剧缪斯面具前屈着右膝，站

在底座的台子上。面具好像放在浅的箱子里，箱子的两侧壁从上到下被割去，这个箱子或盒子覆盖着蓝色的布，在它上面有白色的横带下垂，横带的顶端挂着两根打着结的细短绳。屈膝的女人在底座上用笔可能是在写悲剧的名称；她的身影投射在底座上，但是看不清字母，只能看到不确定的记号。我估计，这是悲剧缪斯迈尔普迈奈（Muse Melpomene），尤其是把这一形象描绘成处女说明了这一点。她的头发在前顶编成结，正如我们前面已经指出的，只有少女才梳这样的发式。在台子和面具后面，站立着一男人像，他双手撑在矛上。悲剧作者的脸朝着正在书写的缪斯。

在第三幅画上，描绘着两个裸露的男人像和马。一个是坐着的人像，身体朝前倾斜，聚精会神地听着另一个人的话语，年轻的脸上充满了炽烈的感情和勇气。从一切迹象看，这是阿喀琉斯。他椅子上的座位覆盖着紫红色的绒布或紫色的衣服，紫红色的绒布还同时搭在右腿上，右手也搁在右腿上。后面下垂的外衣也是红色。红衣带有刚毅尚武的特点，斯巴达人通常在出征时用这种色彩。古代人的床榻也用紫色的布覆盖。椅子的把手由蹲在座位上的斯芬克司支撑，和在阿尔巴尼宫一块高浮雕上刻的朱庇特的椅子上的情形一样；在一块刻有浮雕的宝石上，也有这种椅子，那里的把手由跪着的人像支持，因此把手相当高。人像的左手放在其中一个把手上。入鞘的一把剑紧靠着一只椅腿，长六英寸，上面的绿色背带，和悲剧作者剑上的带子一个式样。固定在剑鞘上部的两个活动的环，把剑系在

背带上。另外一个直立的人像，可能是帕特洛克罗斯[207]，倚身在由左手扶着、支在右手腋下的手杖上，他的右手抬起，似乎正在讲述什么。一脚在前，一脚在后。这个人像和马匹的头部均未保存下来。

第四幅画上有五个人像。第一个是坐着的女人，露肩，头戴由常春藤和花结成的冠，右手拿着打开的稿卷；她着紫外衣和黄色鞋，和第一幅画上让人梳理头发的女人一样。在她的对面坐着一位年轻的弹竖琴的女人，她用左手弹竖琴，竖琴的高度相当于五英寸半，右手拿着调音用的双钩键，几乎和希腊字母 Y 一模一样，只是这里的钩子是弯曲的，在这个博物馆里的一把铜键上这一点可以看得很清楚，该键的钩子顶部有马头，五英寸长。这个博物馆中埃拉托手上拿的工具，可能根本不是拨子，而是调音键，因为在它上面也是两个钩子，只是里面是弯曲的。这里不需要拨子，因为她用左手在玩古丝理[208]。竖琴在轴上有七个弦轴，被称作ἄντυξ χορδᾶν，当然还有同等数目的弦。在两个妇女之间坐着一位吹长笛的人，着白色衣服，同时在吹两管长半英寸的直笛。这种直笛用一种特制的、称作στομιον的带子结在耳朵上，使其靠近嘴部。在长笛上标出各种洞眼，表示这个乐器组成部分的数目。收藏在这个博物馆的象牙长笛的部位没有任何凹沟（我不知道相应的德语名称），因而它应该是安在或套在另外一个小管或框边里的。这个小管是用金属或者用经过钻旋的木头制作的，在同一博物馆里保存的两块风化了的长笛的片断也是用钻旋过的木头做的。

在科托纳博物馆里有用象牙制作的古代长笛，它的几个部位是安在小银管子上的。在第一个人像的后面，站着两个男人像，裹着外衫，外衣的正面为海水色，不论男人或女人，头发都是乌黑的，但头发的这种色彩并未形成法则。在菲拉斯特拉托斯[209]记述的画面上，雅桑特和潘蒂亚（Panthia）的头发是黑色的，就像受到宠爱的阿拿克瑞翁的头发一样，但那西修斯和安提罗科斯却是淡黄色的头发。根据荷马和品达的作品来判断，阿喀琉斯也应该是淡黄色的头发。他们也处处把迈涅洛斯称作淡褐色头发的人，品达也把美惠三女神写成淡褐色头发的。在上面描述的那幅古代画上的卡尼迈代斯，以及被称作《柯里阿兰纳士》一画中的女人像，头发也是这种颜色。这样说来，阿泰奈乌斯放任自己发表了根据不足的评断，说阿波罗像仅仅由于没有被画成黑发而画成淡黄色便成为失败之作。事实上希腊妇女的头发假如不是淡黄色的，她们甚至也要把头发染成这种颜色。

在描述这些画时，我从这样的观点出发，即是否应该描述，取决于我们是否想去描述，古代人已经描述过的除外。我们会对普萨尼感激不已，假如他像他描述波利格诺托斯在德尔菲的绘画作品那样，留给我们一些有关知名画家的许多作品的重要描述的话。

在罗马城，除在上面提到的法尔尼西别墅所进行的考古发掘外，在绘画领域没有找到特别重要的文物。1760年春，在为阿尔巴尼别墅铺设砖制的地下水道做土方工程时，发现土层

里有破碎的或散落的墙面灰泥层，看来是古代墓室上的；在干石灰上，一部分画的是装饰纹样，一部分画的是人物。在两块较好的碎片上，在红色的背景上绘有穿着飘动的淡蓝色衣衫的朱庇特。在另外一个块片上，保存有一个不大的女人坐像的躯干和右手，在这个人像的无名指上有镶嵌宝石的戒指。淡红色的衣服耷拉在手上和躯干的下部。这两个块片均为笔者所收藏。

4. 关于科雷托附近的墓室绘画

在离契维塔韦基亚不远科雷托附近墓室中找到的几幅画，曾被复制成铜版，但除头戴花冠、等身大的女人像的残迹外，原画已不复存在。有些画由于墓室开掘以后空气的影响被破坏，另外一些画则在寻找藏在画后面的珍宝时毁于镐头。在这个地方，曾居住过古代伊特鲁里亚人，他们被称作"塔尔昆尼尔"（Tarquinier）。这里有许多山丘，山丘下面的墓室是用砖砌成的，被称作"吐弗"（Tufo）。进入墓室的通道被土埋没；毫无疑问，假如谁肯出资挖掘其中的几个墓室，不仅一定能找到伊特鲁里亚的铭文，还一定会在被移动了的墙上找到壁画。

5. 对不是在罗马出土，但出土地点暂时还不清楚的几幅画的描述

由于在罗马和它邻近地区长期没有发现保存完好的古代绘画，看来，要找到某些新东西是没有多大的希望了，1760年9月发现了一幅从前没有看到过类似表现手法的画，它甚至胜过那时在赫库兰尼姆发现的作品。画面上有戴着桂冠的朱庇特（在伊利斯，他戴花环）的坐像，他正准备吻甘尼美，后者正

在用右手递给他饰有浮雕的酒碗，他的左手拿着器皿，里面装着祭神的食品。画幅高八罗马权，宽六罗马权，因此人像描绘成等身大小；此外，甘尼美大致是十六岁的身材，甘尼美完全是裸体的，而朱庇特结着腰带，腰带下面遮着白色的衣服。朱庇特的宠儿（甘尼美），无疑是保存至今的最优美的古代人像之一。甘尼美的脸部是无与伦比的，似乎洋溢着一种象征着正在接吻时的心荡神怡的情绪。

这幅画是四年前移居到罗马来的外国人找到的，他是来自诺曼底的勋章获得者、做过法国国王侍卫官的迪尔·德马西利。他偷偷地把画从原地揭走，因为这幅画的新发现是秘密的，不允许把画和墙面分开和把整幅画面带走，他只好揭下画面的最外层，分成若干块片，并用此法把这件珍品运到罗马。为了怕人告密和避开种种麻烦，他雇用了一名石工在自己的住宅工作，并为这名石工定做了一块与画面等大的石膏板，让石工把已经挑选过的和各个独立的块片固定在这块石膏板上。

过了不久，这一幅画的占有者，也用分成若干片断的方式，把另外两幅画秘密地运进罗马，他把拼集这些片断的任务交给了艺术行家。这两幅尺寸小一些，人物的高度有两个罗马权。在其中的一幅画面上，描绘了三个女人在舞蹈，似乎在采集葡萄之后尽情快乐；她们互相搂在一起，出色地形成了有规则的一组形象。所有这三个人体都抬起右足，好像和着音乐的节拍。她们只穿着到膝盖的内衣，在跳跃时露出大腿肌肉的一部分，还有乳房，其中两个人像在乳房下面的衣衫结着腰带；

两个女人的外衣或无袖上衣，撩在肩上，像伊特鲁里亚人的衣服一样，其中一人的衣服在飘动中形成弯曲的衣褶；第三个人完全没有上衣。一男子头戴桂冠，着短袖长上衣，靠近柱子站立着，没有屈腿，为她们伴奏芦笛。在男人像旁的托盘上立着七弦琴。在这个人像与舞蹈者之间，在上述的层面上，立有一个底座或柱体（Cippus），在它上面有件不大的、画得不清楚的小人体，看来描绘的是带胡须的印度酒神；在另一边，好像靠近墙壁，立着舞蹈者的三根酒神杖，在酒神杖下面有装着果实的篮子，篮盖打开，放在篮子后面，在篮盖旁边有翻倒的瓶子。

同样大小的第二幅画，描绘的是有关埃里赫托里乌斯的神话。守卫神雅典娜希望秘密地把这个孩童教养成人，把他关在筐子里交给雅典国王凯克罗普斯的女儿潘德罗索保管。潘德罗索的两个姊妹控制不住自己，想看看被委托保管的东西，在打开的筐子里发现了一个没有双足而有蛇尾的孩童，非常惊奇。雅典娜女神愤怒地惩罚了好奇的凯克罗普斯的女儿们，把她们从雅典卫城的山坡上扔了下去。埃里赫托里乌斯在当地女神的庙宇中被收养长大。这就是阿波洛多鲁斯对这个神话的叙述。在画幅的右面，庙宇被描绘成简单的正立面，立在岩壁上，庙宇前面放着大圆筐，形状如圣屉（Cista mystica），其顶盖被打开，从它下面爬出两条蛇来，这就是埃里赫托里乌斯的双足。雅典娜左手持矛，右手伸向筐盖，以便将它盖上。在她足旁有兀鹰，而在台架上放着器皿。在她的对面站立着凯克罗普斯的

三个闺女，她们的姿势和动态表现出为自己的行为辩解和道歉的心情，但女神却严肃地凝视着她们。凯克罗普斯的第一个女儿有头冠和有环绕手腕三圈的手镯，从服饰看，这是所有古代绘画中最古老的一幅。

这些绘画作品的占有者于1761年突然故去，生前没有告知自己的任何亲友这些作品是在何处发现的。虽然做过调查，但直到今天我写这些段落（1762年4月）时，仍然是个谜。他死后，在一张写有三千五百斯库多的收据上得知，从那同一个地方运出的还有三幅画，其中两幅绘有等身大的人物。一幅描绘阿波罗和他钟爱的雅桑特。除此之外，关于这些画的情况就不甚了解了。看来，这些画和卖了四千斯库多的第七幅画一起被运到英国。这第七幅画，我只看过临摹的素描，画上主要人物是真人大的半裸到腰部的尼普顿。在他面前，站立着面部和姿势都流露出请求表情的朱诺。她手持短权杖，其长度与在其他地方描绘的朱诺手上的权杖一样。她的身旁站着雅典娜，脸向着她，在仔细地听着。在尼普顿的椅子背后，另外一个女人像套着外衫，用右手支撑着聚精会神的脸。尼普顿的衣服是海水色的，朱诺的内衣是白色的，外衣则是浅黄色的，雅典娜的衣服是紫红色的，第四个人像的衣服为深黄色。我在一个地方读到过，忒提斯[210]揭露了一些神反对朱庇特的阴谋，其中主谋是朱诺。可能这里描绘的就是这场阴谋，那年幼的人像描绘的便是忒提斯。

关于上述大多数作品绘制的时间

关于在罗马和它的郊区以及在赫库兰尼姆发现的绘画创作的时间，其中多数可以证明，它们属于帝国时期，其他的作品也可以这样说，因为它们是在昔日帝王宫殿的房间或在提都帝王的浴室中找到的。巴尔贝雷尼宫的罗姆像看来属于后期作品，而从奥维德墓室中取出来的画，和墓室本身一样，属于安东尼王朝时代，在那里找到的铭文可以证明这一点。赫库兰尼姆的画（除最后找到的四幅外），很可能不比上述作品古老，因为：第一，这些作品中大多描绘风景、海湾、别墅、森林、渔猎和各种景象，而最初从事这类创作的是一个生活在奥古斯都时期的叫作卢吉奥的人。古希腊人不喜欢悦目的、一点不诉诸理智的静物描写。第二，这些画面上描绘的非常华丽的建筑物，以及不出自任何经典的怪诞装饰表明，这些作品属于高尚艺术趣味已经不复存在的时代。在画上找到的铭文可以证明这点，这些铭文没有一个属于帝国时代：

DIVAE – AVGVSTAE –

L · MAMMIVS · MAXIMVS · P · S ·

*

*　　　　*

ANTONIAE · AVGVSTAE · MATRI · CIAVDI ·

CAESARIS · AVGVSTI · GERMANICI · PONTIF · MAX ·

L · MAMMIVS · MAXIMVS · P · S ·

它们当中有一些画属于韦伯芗帝王时代，这类铭文是：

IMP · CAESAR · VESPASIANVS · AVG · PONT · MAX ·

TRIB · POT · VIII · IMP · XVII · COS · VII · DESIGN · VIII ·

TEMPLVM · MATRIS · DEVM · TERRAE · MOTV ·

CONLAPSVM · RESTITVIT ·

普林尼曾教导我们，怎样看待那些被认为是绘画衰落时代的作品。

谁是这些画的作者，希腊画师还是罗马画师？

倘若在这里提出问题，古代绘画的多数作品是谁创作的，是希腊画师还是罗马画师？那么我倾向于认为是前者。因为众所周知，在（罗马）帝国时期，希腊艺术家备受尊敬。在某些于赫库兰尼姆发现的作品上，缪斯的希腊名字说明了这一点。但在那些画中，也有罗马画家的手笔，这由在有绘画的羊皮纸稿本上的拉丁文字得到证实。在1759年我第一次访问这个城市时，那里曾发现一个不大的女人画像，保存下来的一半很出色，在它旁边还可以读到字母DIDV。这个人像很有特色，也和在那里找到的其他作品一样很优美。在第二部分我们将会提及，尼禄曾委托罗马画家装饰自己的黄金宫殿。

关于壁画的制作方法和技术

在论述本篇的第三要点，即论述古代绘画这一课题时，必须做些专门的叙述，部分涉及绘画的准备工作，即在墙面涂灰

泥和白灰；部分是关于绘画本身的制作方法与技术。

绘画底层的墙面灰泥，在各个地区是不相同的；特别是火山灰，在罗马郊区和那不勒斯附近古代建筑物上涂的火山灰，与上述两个地区距离较远地区建筑物上涂的火山灰是有区别的。因为只有在这两个地区可以找到这种泥土。这里用火石灰和石灰混合，来做最初和直接的灰泥，因而这种混合物是灰颜色的。在其他地方，灰泥是用捣碎了的灰华石或云石做的，有时把雪花石膏石掺入其中，以代替其他石头，从细颗粒的透明性可以看出雪花石膏石来。在希腊作壁画时，自然没有用过火山灰，因为在那里没有这种材料。

墙的第一层的砌面材料一般有食指那么厚；第二层由石灰和筛选过的沙子或细细捣碎了的云石混合而成，这一层的厚度相当于第一层的三分之一。这样的砌面常常可以在饰有壁画的墓室建筑中看到，在赫库兰尼姆发现的壁画就是画在这一类墙面上的。有时外表层常常是稀薄和白色的，好像是纯粹捣碎了的石灰和石膏，描绘朱庇特和甘尼美的画和在赫库兰尼姆发现的其他的画都是这样的。同时，这一层的厚度如一根粗麦秸。在所有的画上，不论上干底或湿底，表面层总是一个样子，细细地磨光，像玻璃一样，在这样精细的底子上作画，需要很高的技巧和快速的制作过程。

近代为湿壁画和湿底子绘画准备墙面的方法，与古代有些区别。近代常用石灰和火山灰作底子，因为石灰和捣碎了的云石粉混合在一起，会很快干燥并把色彩吸进去。外表也不像古

代那样打得光滑，而是用鬃毛锯，保留粗糙和颗粒状，以便使它更好地吸收色彩，因为人们认为，在太平滑的表面，颜色会变得模糊。

下面我们要接着讨论绘画本身的方法和技术，即在潮湿底子上的准备工作和制作，这种制作被称作 udo tectorio pingere；最后，谈谈在干燥底子上的绘画。至于说古代在木板上作画的方法，我们对它缺乏专门的知识，仅仅知道，古代人曾在白底色上作画。可能正是出于这个原因，柏拉图说，为了上紫色，应采用最白的绒毛。

在准备湿底子的绘画时，古代艺术家的做法可能与近代差不多。现在，在卡通纸上用素描画了大轮廓和备好能够为在当天上色的同等数量的湿底子以后，人像及其主要部位的外轮廓用针刺扎，然后将这部分"素描"上到备好的底子上，穿了孔的穴眼填满了炭末，从而使轮廓移植到底子上。德国人把这种方法称作"轮廓显示法"（durchpausen）。拉斐尔采用的也是这种方法，我在亚历山大·阿尔巴尼主教的绘画收藏中，看到过拉斐尔用炭笔画的儿童头像。在这些用炭勾出的轮廓上，再用石笔勾画，使影像印在湿底子上。这种用压凹法作的轮廓在米开朗琪罗、拉斐尔的作品中看得很清楚。在这方面，古代艺术家与近代艺术家是有区别的，因为在古代画上，轮廓一般不是用压凹法，人像绘画技法很高，画得很稳健，好像是在木板上或麻布上作画一样。

看来，在古代，在湿底子上作画不如在干底子上作画那样

流行，因为在赫库兰尼姆发现的多数作品用的是后一种方法。根据色彩的不同层次可以辨认出绘画的方法来，例如，某些画是用黑色作底色的，在底子上用朱砂画出不同形状的块面或长的横带，然后在这第二个背景上画出人像。人像可以摩擦掉或脱落，但第二个红色的背景却能保持纯净，好像在它上面从来没画过什么似的。另外的画看来属于同一类型，例如描绘甘尼美的画和在同一地区发现的画，是绘在湿底子上的，但在最后用干燥的色彩覆盖。

有些人在画笔笔触的鼓突处毫无根据地看到干画的特征。这样的笔触在拉斐尔画在湿底子上的作品中也可以找到。笔触的鼓突表明，这位艺术家用干燥的色彩在一些地方稍稍修正了一下自己的作品。后来的画家们也这样做过。画在干底子上的古代绘画的颜料，很可能是溶解在一种特制的胶中，所以在数千年之后不少地方仍然那样新鲜，即使在它上面用湿的海绵或小块的毛织品擦，也不会造成损坏。在维苏威火山埋没的城市里找到的画，覆盖着黏剂及由灰尘和潮湿形成的坚硬的地壳碎块，在用火烤的方法把它们清除时是很费气力的，但即使在这种情况下，古代绘画也没有受到损坏。画在湿底子上的画经受了酸的腐蚀，人们往往用酸剂来洗刷石头上的污垢和清洗画面。

至于说到制作，古代的多数绘画上色很快，像最初上素描设计稿一样；但是舞蹈的人像和在赫库兰尼姆发现的人物画，在黑色的背景上画得如此轻松自如和活泼生动，以至于引起所

有专家的惊叹。这种敏捷性当然是靠艺术，靠得之先天的那种无可争辩的技能。古代人把绘画的技术看得比现代人重要。他们在表现人体的生动性方面达到了很高的水平。问题在于油画的色彩总是不断受到损害，有时变暗，因此油画从来不会是完全新鲜的。在多数古代绘画作品里，明与暗用平行的，有时用相互交叉的色块来表达，意大利把它称之为 fratteggiare。拉斐尔有时也采用这种方法。在另外的，特别是一些古代主要人物的描绘上，凹凸感像油画一样，靠减弱了和加强了的色度来获得。在甘尼美的描绘上，浓淡色度的相互渗透和融合都很有技巧。巴尔贝雷尼宫的那个被误认是维纳斯的人像和不久前发现、现在藏在赫库兰尼姆博物馆的许多小画，正是用这种开阔的手法画出来的，虽然在某些头像上的阴影是用笔触来显示的。

很遗憾，在赫库兰尼姆发现的绘画曾经覆盖了一层漆，因此，色彩逐渐剥离和脱落。在两个月期间，我亲眼看到从阿喀琉斯像上脱落下几块颜色。

最后用三言两语说说关于古人防止绘画受空气和潮湿影响而遭破坏的方法。据维特鲁威和普林尼说，古代靠蜡来达到这一目的。他们用蜡来覆盖画面并同时用它来加强色彩的鲜明感。在离古代赫库兰尼姆不远的雷西纳（Resina）城的、埋在土灰中的几个房间里可以看到这种情形。墙面上画有广场，上面覆盖着色彩漂亮的朱砂，它给人的感觉是紫色，但用火来清理积在上面的沉垢时，覆盖在画面上的蜡熔化了。在赫库兰尼

姆的一间地下室，也发现在颜料中夹有白色的小蜡块。应该认为，这个房间的墙面是准备覆盖绘画的，当可怕的维苏威火山喷射之后，一切都埋入灰土中了。

我无意限制艺术爱好者和艺术家们对于本篇五章中的资料和意见去自由地做出自己的结论和补充，这些资料和意见使在这个领域内大胆著述的学者们的著作中的某些内容得到修正。但不论是谁，凡是感到有能力和时间在本著作的指导下去研究希腊艺术品的人，应该坚信，在艺术中没有任何不重要的东西，被他们认为很容易掌握的东西，大多像哥伦布的鸡蛋。我在这里所指出的一切，即使花一个月的时间（德国旅行者一般在罗马逗留的时间）手执书本也难以搜寻和学习到。但是，就像或多或少是由微小的方面来决定艺术家之间的差别，那些被称作细节的东西的被注意表现出观察者的细心；同时，小的还会引出大的来。在对古代艺术的思考和古代学的科学研究之间，区别同样是明显的。在后一领域要做出一些新发现是困难的，一切保存于公共场合的作品，已经被研究过了。但是，在前一领域，在最著名的作品中，可以找到某些新的东西，因为艺术还没有被穷尽。但是，优美的和有益的不可能一眼就看明白，像一个在罗马逗留了两三周的不明智的德国艺术家所设想的那样，因为一切重要的和困难的都隐藏在深处而不是飘浮在表面。投入优美雕像的第一瞥，像投入广阔大海的第一瞥一样，我们的视线会迷失或滞留。当我们重新观照时，心灵会平静下来，视线也会专注和从整体转向细节。人们应该像对别人

叙说某个古代作家那样去向自己解说艺术作品。在我们读书时经常发生这样的情况，自己以为刚刚阅读过，已经明白了，但当你想清楚地解释这些内容时，便会发现并非全都明白了。读荷马史诗是一回事，一面读、一面把它翻译出来，又是另一回事。

注释

1 选自温克尔曼《古代艺术史》第 4 卷。

2 伊特鲁里亚，古代意大利中部居民，前 8—前 4 世纪创造了高度发展的文化。

3 波里比阿斯（前 201—前 120），希腊化时期的历史学家。

4 狄米特里阿斯（前 345—前 283），希腊哲学家、政治活动家。

5 狄奥克列斯，古代埃列佛基纳（雅典附近）的统治者。

6 克里西普斯（前 280—前 208），希腊斯多葛派哲学家；克勒安忒斯，前 4 世纪希腊哲学家。

7 伊赛米阿竞技会，古代希腊规模仅次于奥林匹克的大型竞技会，是献给海神波塞冬的，在科林斯峡谷松树林周围每两年举行一次，与奥林匹克竞技会交叉进行。

8 皮菲庆典，古希腊人献给皮菲阿波罗神的，在德尔斐城附近举行。

9 底俄尼斯，前 1 世纪罗马历史学家，《罗马考古学》一书的作者。

10 希罗多德（前 484—前 406），著名的希腊历史学家。

11 哥尔基亚斯（前 483—前 375），西西里岛黎恩提克人，古希腊的诡辩学者，杰出的演说家、作家和诗人。

12 指荷马。

13 斯茨皮翁（前 235—前 184），曾任罗马在非洲的军事统帅。

14 拉马赫斯，前 5 世纪末雅典的指挥官。

15 米太雅第斯，前 6—前 5 世纪雅典军队的统帅；泰米托克利斯（前 527—前 459），雅典的政治家与军队统帅。

16 克赛诺菲拉斯，希腊雕刻家，生平不详；斯特拉顿，前 2 世纪下半期希腊雕刻家。

17 埃斯库拉皮乌斯，希腊神话中的医药之神；希基依亚，健康女神。

18 阿尔卡美奈斯，前 5 世纪希腊雕刻家，菲狄亚斯的学生。

19 西拉尼翁，前 4 世纪的希腊雕刻家。

20 奥纳托斯，前 5 世纪上半期的希腊雕刻家。

21 吉玛戈拉斯，前 5 世纪的希腊画家。

22 阿尔基米顿，古代雕刻家，生平不详。

23 亚里斯泰迪兹，前 5 世纪希波战争期间雅典的政治活动家和军事首领之一；基门，前 5 世纪雅典军队的指挥官。

24 尼基亚斯，前 4 世纪希腊画家。

25 赫喀托多鲁斯，前 5 世纪中期希腊雕刻家；索斯特拉托斯，古希腊雕刻家。

26 阿波洛多鲁斯，古希腊画家。

27 菲洛（54—140），希腊历史学家。

28 神床是古希腊和罗马居民中一种特殊的供奉神像的方式，神床根据不同性质有时陈列多种神像，有时陈列单一的神像。

29 盖依·奥里略·科塔，西塞罗的对话录《论神之本性》《论演说术》等著作的参与者。

30 译文是："我的心怎么也不能同我的眼睛看到的统一起来。"见埃尼乌斯与西塞罗的对话《卢古鲁斯》，第 17 章。埃尼乌斯（前 239—前 169），罗马诗人。

31 欧里庇得斯（前 480—前 406），古希腊三大悲剧家之一。

32 汉尼拔（前 247—前 183），迦太基的军事统帅，曾多次击败罗马军队，但最后为罗马人所杀。

33 罗斯庇里奥兹宫，在罗马，建于 17 世纪，藏有绘画和雕像。

34 老西庇阿，又名阿非利加的西庇阿（前 235—前 184），古罗马军事统帅。

35 基贝拉，古代小亚细亚福里吉亚人崇拜的女神，在希腊神话中为土地女神瑞亚，即宙斯之母。

36 美杜莎，希腊神话中的怪物。

37 纳泰尔（1705—1763），德国版画家。

38 阿斯帕西乌斯，前1世纪的希腊石刻师；帕拉斯，希腊神话中司智慧与战
争的女神，同雅典娜。

39 阿拿克瑞翁，前6世纪希腊诗人，以歌颂美、爱情与欢乐著称。

40 忒奥克里托斯（前310—前245），希腊化时期田园诗人，有"牧歌之父"
的称号。

41 皮格马里翁，希腊神话中塞浦路斯的国王，雕刻了处女伽拉泰妞的雕像，
爱上了这座雕像中的人物，恳求爱神阿佛洛狄忒赋予雕像生命，之后娶她
为妻。

42 狄安娜，罗马神话中的繁殖女神、森林之神、猎神，后来与希腊神话中的
阿耳忒弥斯女神相混。

43 卢西娜，朱诺女神的别称。

44 伊希斯，古代埃及女神，是温情之妻的象征，流行的形象是一个哺乳圣婴
的圣母。

45 阿匹斯，即阿匹斯神牛，古代埃及神话中的雄牛神。

46 何露斯，伊希斯之子。

47 巴尔贝雷尼宫，在罗马，有丰富的美术收藏。

48 依毕克斯，前6世纪希腊抒情诗人。

49 墨科里乌斯，罗马神话中的司商业贸易之神，同希腊神话的赫耳墨斯；玛
尔斯，罗马神话中的司战争之神。

50 埃牛爱利奥斯，希腊神话中的战神。

51 格里茨拉，罗马诗人贺拉斯诗歌中虚构的人物。

52 巴克斯，酒神狄奥尼索斯的里底亚文名称。

53 一拃是拇指伸开后与食指之间的距离，相当于9英寸（1英寸=2.54厘
米）长。

54 埃比库罗斯（前341—前270），古代希腊哲学家。

55 昔勒尼，古代北非一城市；巴托斯，前7世纪昔勒尼的第一位国王。

56 克诺索斯，古代克里特岛上的一个城市；米诺斯，传说中的克里特国王。

57 米隆，前5世纪著名的希腊雕刻家。

58 阿格西阿斯，前2世纪埃弗斯的雕刻家。

59 梅诺方托斯，古希腊雕刻家。

60 彼列乌斯，爱神维纳斯的丈夫。

61 腓力，马其顿国王，前360—前336年执政；托勒密一世，希腊化时埃及托勒密王朝的奠基者；彼鲁斯，希腊化时期伊庇鲁斯国王。

62 法乌纳，罗马神话中司理山脉、森林、土地和牲畜之神。

63 即杀蜥蜴的阿波罗。

64 乌利斯，荷马史诗《奥德赛》中的预言家之一。

65 斐洛克特提斯，前5世纪古希腊悲剧家索福克勒斯同名悲剧中的主人公。

66 译文是："假如悲痛的声音将引起许许多多的号啕大哭、抱怨、叹息和牢骚，又有什么好处呢？"（摘自埃尼乌斯与西塞罗的对话《论善与恶的界限》第2册，第29章）

67 吉莫玛赫斯，前1世纪希腊画家；埃阿斯，希腊神话中的人物，特洛伊战争中的希腊英雄。

68 伊利斯石板，古代高浮雕版，于1683年被发现，上面刻有《伊利亚特》的故事场面。

69 美狄亚，希腊神话中的人物，伊阿宋之妻；为了报复丈夫对她的遗弃，亲手杀死自己的两个儿子。

70 毕达哥拉斯（前580—前500），著名的古希腊哲学家与数学家，他认为"数"是一切存在的最高根源，他的学生和继承者被称作毕达哥拉斯派。

71 此处足包括小腿和脚。

72 留西波斯，前4世纪希腊著名雕刻家。

73 卡瓦茨比，18 世纪意大利雕刻家与修复师，温克尔曼的朋友。

74 洛马佐（1538—1592），意大利的艺术鉴赏家与理论家，他的论文曾对 17 世纪法国艺术理论家影响颇大。

75 贝洛（1628—1703），法国作家，新古典主义的反对者。

76 阿尔勃烈希特·丢勒（1471—1528），著名的德国画家，德国文艺复兴时期艺术方面的代表人物。

77 安东-拉斐尔·门格斯（1728—1779），德国画家，温克尔曼的好友。

78 费朗兹·尤尼乌斯（1589—1677），荷兰艺术史家，著有三卷本的论古代绘画的书籍。

79 都铎·伊丽莎白（1533—1603），英国女王，1558—1603 年执政。

80 革隆、希厄戎，弟兄俩，前 5 世纪叙拉古札的僭主。

81 屋大维·奥古斯都（前 63—14），第一个罗马帝王。从前 30 年开始执政。

82 此处是指菲狄亚斯为帕提侬神庙创作的雅典娜女神像，未保存下来。

83 瓦伦（前 116—前 26），古罗马学者与作家。

84 波吕塞娜，希腊神话人物，特洛伊战争中希腊英雄阿喀琉斯之妻；阿斯帕西娅，前 5 世纪雅典艺伎，伯里克利的女友与妻子。

85 多米齐安，1 世纪罗马帝王。

86 芬尼克斯，不死鸟，某古代民族神话中自焚而又能从灰烬中再生的鸟。

87 卡拉米斯，前 5 世纪希腊雕刻家。

88 麦奈赫姆斯，前 5 世纪希腊雕刻家。

89 巴西太列斯，前 1 世纪在罗马工作的希腊雕刻家。

90 让-巴蒂斯特·迪博（1670—1742），法国神父，艺术理论家。

91 多巴喜阿，地名，在小亚细亚东北部；卡比鲁斯，地名，在古代希腊的西北部。

92 贺拉斯（前 65—前 8），罗马诗人。

93 柏伯尔，非洲北部的部族群。

94 卡尔尼纳洛，地名，现在奥地利境内。

95 诺尼乌斯·巴尔博亚（1475—1517），西班牙的探险者与士兵。

96 忒楞斯（约前190—前159），罗马喜剧作家，在梵蒂冈有以他的名字命名的大厅。

97 哈内亚，司美之小女神。

98 大兰多，意大利一城市。

99 《阿尔多勃朗底尼婚礼》，是在罗马城市发现的一幅古代壁画，题材是描写神话中的婚礼场面，因长期为阿尔多勃朗底尼家族所占有，故得此名。

100 斐洛斯特拉托斯，前3世纪希腊作家，诡辩学派哲人；安菲翁，安提娥柏与宙斯所生之子，尼娥柏的丈夫，传说以竖琴的魔力筑成忒拜城。

101 提比利乌斯，罗马帝王，14—37年执政。

102 泰里紫，泰里，腓尼基之首都，这种紫以泰里城命名。

103 此处指艾蒂安-莫里斯·法尔孔内（1716—1791），曾在俄国工作，创作了彼得一世纪念碑（《青铜骑士》）。

104 马泰依别墅，罗马市内的一个别墅，以其主人马泰依命名，收藏有古代雕像。

105 赫耳墨斯与阿佛洛狄忒所生之子为宁芙索尔莫吉塔所爱，按照她的请求，神祇将他们合二为一，呈半男半女状，通常称为赫耳墨斯-阿佛洛狄忒。

106 吕科弗隆，前3世纪的希腊悲剧家。

107 斯基拉，希腊神话中的怪物，以善吠闻名，头上有十二个角，还有六个颈项和咽喉。

108 萨尔莫西斯乌斯（1588—1658），荷兰莱顿大学教授，有若干历史和哲学著作。

109 狄多，罗马神话中的人物，传说是古迦太基国的奠基人，后来成为迦太基的保护神。

110 此处指蔡斯提乌斯墓碑，因呈金字塔形，常被人们简称为"金字塔"。

111 弗拉斯卡蒂，意大利一城市。

112 康契列内宫，在罗马，由著名建筑师布拉曼特（1444—1514）设计。

113 阿芙罗拉，罗马神话中的朝霞女神。

114 司巴达宫在罗马，于16世纪按照拉斐尔的模型兴建。

115 安东尼奥·戈雷（1691—1757），意大利考古学家。

116 伊希斯，埃及的富饶女神。

117 孔提宫，在罗马附近的弗拉斯卡蒂。

118 道加，罗马人穿的一种长衣套衫。

119 此处指艺术繁盛期。

120 发音为"盖依"。

121 埃拉托，恋诗缪斯，为九艺术女神（缪斯）之一，希腊神话中的表演剧
和爱情诗缪斯。

122 蒙福孔（1655—1741），法国考古学家。

123 卢西乌斯·维卢斯（131—169），曾辅助帝王马可·奥勒留执政。

124 克利泰姆内丝苔娜，希腊神话中斯巴达王廷达瑞俄斯与丽达之女；赫库
巴，特洛伊王后，帕里斯之母。

125 帖撒利，在希腊东北部。

126 俄狄浦斯，索福克勒斯的悲剧《俄狄浦斯王》中的角色。

127 表示鞋底由五层组成。

128 格拉古兄弟，提比利乌斯·格拉古和他的弟弟凯尤斯·格拉古，前2世
纪的罗马保民官。

129 斯卡里格尔（1484—1558），意大利医生，著名哲学家，《诗学》一书的
作者。

130 奥纳特斯，前5世纪上半期的希腊雕刻家。

131 大希腊，指古代希腊人在意大利南部的移民地区。

132 李维（前59—17），古罗马历史学家。

133 提庇留·格拉赫（前162—前131），罗马帝王。

134 克罗修斯，小亚细亚吕底亚国的最后一位国王，统治时间为前560—前540年。

135 施蒙尼迪（前556—前468），古希腊诗人。

136 斯科巴斯，前4世纪的著名希腊雕刻家。

137 此处指荷马史诗时代的神话人物。

138 阿塔涅（或阿菲涅），活动于2—3世纪的希腊文法家、诡辩论家。

139 斯泰札哈拉斯（前640—前555），希腊抒情诗人。

140 薛西斯，波斯国王，在位年代为前485—前465年。

141 斯特累普（前63—19），希腊地理学家。

142 皮桑德，前7世纪中期的希腊诗人。

143 福卡斯，拜占庭国王，在位时间为602—610年。

144 康斯坦丁（274—337），罗马帝王，于306—337年执政。

145 他们都是前6世纪末、前5世纪初的希腊雕刻家。

146 琉克利提乌斯（前99—前55），古罗马诗人、哲学家；卡图拉斯（前84—前54），古罗马抒情诗人。

147 弗尔基（前70—前19），古罗马诗人。

148 吕西亚斯（前459—前378），古希腊演说家。

149 狄摩斯提尼（前383—前322），雅典政治家，古代著名的演说家之一。

150 梭伦（约前640—前560），古希腊立法者，被古人称作希腊七贤之一；德拉孔，前7世纪雅典的立法者。

151 狄俄涅，希腊神话人物，传说维纳斯是宙斯和狄俄涅的女儿。

152 此处指荷马。

153 阿格拉雅，希腊神话中的优美三女神之一；塔拉雅，希腊神话中司喜剧的缪斯。

154 乌尔刚，罗马神话中的火神。

155 尤利西斯，是奥德修斯的拉丁文的写法。

156 指雕刻家巴拉西乌斯和阿匹列斯。

157 此处指荷马。

158 此处指荷马。

159 阿里斯提特斯，前5世纪的希腊画家。

160 菲亚明戈，17世纪意大利波伦亚画派画家。

161 库比顿，希腊罗马神话中的小爱神之一。

162 代达罗斯，希腊神话中的建筑师和雕刻师，传说克里特岛上的迷宫是由
 他创造的。

163 伊卡洛斯，代达罗斯之子，和父亲一起逃离克里特，因飞近太阳，坠海
 而死。

164 昆提利安（约42—约120），罗马演说家，雄辩艺术的理论家。

165 彼得罗尼乌斯（生年不详，卒于67年），罗马作家。

166 韦伯芗（7—79），古罗马帝王，执政期为69—79年。

167 尤维纳利斯（42—123），罗马讽刺作家。

168 托马斯·赖内西乌斯（1587—1667），德国医生、考古学家。

169 当时迦太基为希腊殖民地，所以这里说"深入到这些希腊人的国土"。

170 乔柯莫·桑萨维诺（1460—1529），意大利文艺复兴时期雕刻家。

171 卡罗弗洛（1481—1559），意大利文艺复兴时期的艺术家。

172 菲科罗尼（1664—1747），意大利考古学家。

173 贝隆（1518—1564），法国自然科学家和医生，曾游历希腊和东方。

174 伊西道拉斯，米利都人，6世纪的希腊雕刻家。

175 贝洛（1628—1703），法国作家，新古典主义的反对者。

176 阿凯西拉乌斯，前1世纪的希腊雕刻家，曾在罗马活动。

177 安敦庇护，执政期为138—161年，罗马国王。

178 阿加西亚斯，古希腊埃弗斯雕刻家，活动于前2世纪。

179　卢库拉斯（约前115—前49），罗马执政官，于前74年执政。

180　阿文提努斯，守护阿文丁的神，阿文丁为罗马的七个山丘之一，罗马城是在这七个山丘的基础上建立的。

181　朱塞帕-亚历山德罗·富列里（1685—1764），意大利主教、学者、考古学家和收藏家。

182　委罗斯比宫，在罗马。

183　塞普提米乌斯·塞维鲁（146—211），执政期为193—211年，罗马帝王。

184　克莱门特十一世（1649—1721），任职期为1700—1721年，罗马教皇。

185　卡里古拉，即盖伊斯·恺撒，罗马帝王，卡里古拉为他的绰号，执政期为38—41年。

186　约罗尼姆·马吉乌斯，16世纪意大利学者、古代文化研究家。

187　列奥哈莱斯，前4世纪的希腊雕刻家。

188　托雷密·阿彼翁，前1世纪的息里内易卡国王，前96年他把国家奉献给罗马人。

189　萨塔那培，古代亚述国王。

190　菲利普·波奥纳罗蒂（1661—1733），佛罗伦萨的古代文物收藏家、鉴赏家。

191　波斯波利斯为古代波斯首都。

192　加尔底亚，在巴比伦的南部地区，加尔底亚人有很发达的文化。

193　彼尔冈姆斯，是希腊化时期在小亚细亚的一个城邦国家，首都在彼尔冈姆斯。

194　马西阿士·柯里阿兰纳士，前5世纪的罗马贵族。

195　原文为Nymphäum，意为山林水泽女神宁芙的住处。

196　迈赛南（Maeceuas），古罗马庇护学术和文艺的财主。

197　摩尔根（1761—1833），意大利画家，曾复制意大利文艺复兴时期的许多名画。

198　贝洛雷（1615—1696），意大利考古学家。

199　戴克里先，罗马帝王，284—305 年执政。

200　弥诺陶洛斯，克里特的一个妖怪，牛首人身。

201　忒勒福斯，希腊神话中的人物，赫拉克勒斯之子。

202　喀戎，希腊神话中半人半马的肯陶洛斯人，曾教导过许多英雄，其中有
　　　阿喀琉斯。

203　潘，山林之神，猎人及牲畜的保护者。

204　伊阿宋，希腊神话中阿耳戈英雄的领袖，埃宋之子，美狄亚之丈夫。

205　阿尔基代斯，是古希腊人对赫拉克勒斯的另一称呼。

206　在阿尔巴尼别墅保存的、刻有名字的不完整的欧里庇得斯的坐像上，可
　　　以看到这种长手杖的痕迹，它证明被损坏的手处于伸直的姿势。一般在
　　　喜剧作家手上，有短的、弯曲的棍子，称作 λαγβολοσ，意为"伸向兔群
　　　棍"，喜剧缪斯塔利亚通常也持这种棍子。欧里庇得斯与其他的悲剧作家
　　　一样，很可能在手上拿这种棍杖，从这位剧作家的警句中也可以读到这
　　　一点。——原注

　　　《尊奉为神》是荷马史诗《伊利亚特》中的一节。

207　帕特洛克罗斯，希腊神话人物，墨诺提俄斯的儿子，阿喀琉斯的密友，
　　　死于赫克托耳之手。

208　古丝理（Psalter），古代西方的一种弦乐器。

209　菲拉斯特拉托斯，3 世纪希腊作家、诡辩家。

210　忒提斯，希腊神话中的海洋宁芙、阿喀琉斯的母亲。

评述温克尔曼（草稿）

[德] 歌德

序言

追忆著名的人物，犹如重要的艺术作品伴随着我们，不断地唤起心灵去思考。不论是著名人物，还是重要的艺术作品，似乎都是对未来一代的馈赠，前者留下的是功绩和身后的光荣，后者保存下来，犹如沉默的存在体。每个理智的人非常清楚，只有观照他（它）们独特的整体，才有真正的价值；同时，还会经常地试图通过思考和语言重新来进行探析，即或是部分地这样做。

当某些新的、与这一对象有关的材料被发现和闻名遐迩时，便特别把我们吸引到这方面来。因此，我们重新来思考温克尔曼，思考他的性格和著作，应该是及时的，因为现在刚刚

出版了他的书信集，为他的思想形象和生活经历，提供了颇为明亮的光束。

初始

倘若大自然不拒绝赋予凡夫俗子以宝贵的天才——我是指从童年起即以喜悦的心情接受外在世界，认识它，与它交往，与它融合，形成一个整体——那么特别有天赋的人士常常具有这样的特征：在现实生活面前感到某种畏惧，沉湎于自我之中，在自我中创造出独自的世界，从而创造出他们能够贡献出来的杰出著作。

倘若相反，特别有天赋的人产生了有机的需要，在外部世界中寻找与自然向他们提供的才能相应的表现，并用这种方法把自己的内在世界提高到某种完整性和确定性，那么可以坚信，这种给世界和后代以最高慰藉的人物，将会得到发展。

我们的温克尔曼属于这一类型。大自然在他身上埋下了能够创造与装饰大丈夫的东西。因此，他一生在人身上，在主要研究人的艺术里，寻找与他相近的杰出与可贵的品格。

童年时期的苦难，少年时期的缺乏教育，青年时期教书职业的沉重负担，在这样的生活道路上不得不忍辱负重——所有这一切，还有其他的磨难，他都承受着。他活到三十岁，还没有交到好运，但在他身上已经孕育着想要得到和可能得到的幸

福的苗头。

在他的这些忧伤的年头里，我们发现在他身上已经有柔弱和不清晰，但却是充分表现出来的迹象——竭力用自己的眼睛研究世界上物象的状况。有些筹划不周的参观他国的意图，未能如愿。他曾想去访问埃及，他去过法兰西，但始料未及的障碍迫使他回国。为自己的天才所驱使，最后他产生了访问罗马的念头。他意识到，在罗马的逗留与他的愿望是如何合辙。这已经不是什么不可思议的事，也不是什么突如其来的念头，而是他用自己的智慧和魄力拟订的计划。

古代的

一个人可以通过合理地运用各个独自的力量来取得许多，他能够不平常地把一些才能结合在一起，但是，某种非凡的、超越各种期待的创造，只有一切品格在他身上得到均衡地统一时才能出现。后一种可能曾是古人，特别是繁盛期希腊人幸运地生来就具备的；前两种可能由命运安排给我们当代人。

当一个人的健全天性作为一个整体在行动，当他自己意识到生存在这世界上犹如是在一个巨大、美好、有尊严和宝贵的整体中，当和谐的感觉给他提供纯洁、自由的愉悦，那时宇宙——假如它能自我感觉——在达到自己的目的之后，将会无限欢欣，并将为自己的形成与存在而赞美。如果任何一个幸福

的人浑浑噩噩地不为自己的存在而感到高兴，试问所有这些阳光、行星、月色、星辰、天河、卫星、星云，完成了和正在完成着的大千世界的丰足、多彩，又是为何而存在？

倘若一个当代人，像我们现在所遇到的情况那样，在每种思考中都把目光投向无限，为的是最终——如果他能做到的话——回到某一个狭小的点上来，那么，古代人不需任何迂回曲折而在这美好世界温存的界限中，直接感受到充分的满足。他们就是为这个世界而生，而存在。在这里他们的活动适得其所，同时，他们的热情也找到了对象和滋养。

为什么他们的诗人和史学家引起识者的惊异和模仿者的失望，正是由于那些被描绘的活动家们如此全身心地倾注于自身的活动，参与与自己祖国紧密相连的事业，参与既是个人生活又是同胞生活的预定的历程，并且以自己的理智、全部热忱和全部力量影响同时代；正因为如此，与之思想相同的作者在使这时代千古不朽时，便不会遇到困难。

对于他们，那些已经完成了的东西就是唯一的价值；可是对于我们，看来只有为我们思考过或者感受了的东西，才具有某种价值。那时，诗人们在自己的想象中，历史学家们在政界，考察家们在自然领域，以同样的方式生活。他们都牢牢地依循了临近的、真正的、现实的东西，甚至他们的幻想形象也充满了汗和血。人与人性的东西被视作高于一切，人和世界内在和外部的关系被表达得如此直率，犹如被观照过的那样。感觉和观照还没有被割裂开，健全的人类力量的这种几乎难以医

治的分割，也还没有发生。

但是这些人物不仅能充分享受幸福，也能够忍受不幸。正如完好的机体能够对抗凶恶和从一次次病魔的袭击中迅速恢复过来一样，为这机体所特有的健康思维，也善于在内在与外在的不幸之后，迅速和顺利地恢复正常。这种古代性格，如果可以在一位我们同代人的身上来加以印证的话，那么，它在温克尔曼身上复兴了。这一事实的最初证明是，在贫困中、在误解中、在痛苦中，他被煎熬了三十年，没有使他气馁和没有把他引入歧途。他表现出来的是浑身上下和完完全全的古代精神，并且立刻找到与他的性格形成相适应的自由。他得到的是活动、幸福与贫困、愉悦与痛苦、占有与损失、褒与贬，在这些令人惊奇的变化中，他始终从美好的大地那里得到满足。在这块大地上，变幻无常的命运，总是那样折磨着我们。

如果说他在生命中确实具备了古代精神，那么他在自己的科学研究中坚定不渝地忠实于它。不过其时研究古代科学各个领域的共同特征，已经处于较为困难的境地，须知，即使古人要深入形形色色的人类生活之外的对象，也不得不分散精力和才能，化整为零。那么，不能像古人那样能够获得超越自己个性教育的现代人，在这种情况下要冒更大的风险，因为独自地研究各门领域的知识，面临着在相互没有联系的知识中不知所措和迷失方向的威胁。

不论温克尔曼如何徘徊游荡，时而为狩猎和爱情所吸引，时而为贫困所迫，但在掌握知识门类和吸收宝贵的知识方面，

他总是或迟或早地返回到古代，特别是古代希腊，他在其中感受到如此密切的亲缘关系，以至觉得应该将自己生命的最好年华，幸福地与其融为一体。

多神教的

对研究现存世界和它的福祉的古代思想方式的描述，把我们直接引向这样的思维：它们的尊严仅仅是和多神教的思想方式相一致的。这种自我肯定，这种生活在现实之中，虔诚地把众神当作自己的祖先来崇敬，把他们像艺术品那样来赞美，在无法改变的命运前的驯服，虽然非常重视死后的荣誉，但未来的意义仍然为当今的世界来决定——所有这些如此地紧密相连，组成不可分割的整体，形成由自然本身预先安排的那种人类存在的状况，既包括极高的享乐的一瞬间，也包括崇高的舍己精神甚至死亡的时刻，我们见到的是不可摧毁的坚实状态。

这种多神教的思想方式贯穿于温克尔曼的活动与著作，而在他早年的书信中尤为明显可见，那时他还处于与而后他所信奉的宗教的情绪的冲突之中。他的这种思想方式，他与整个基督教世界观的远离，甚至他对后者的厌恶——应该看到所有这些方面，以便对他的所谓宗教转变做出评价。对于基督教中的多种教派，他完全漠然视之，因为按照他的天性，从来不属于它们当中的任何一个派系。

友谊

如果说古代人像我们所彰扬的那样，确实是那些完整的人，那么，他们理应欢愉地认知自身和整个世界，充分了解人类社会相互之间的联系。他们不可能失掉其源泉是相互类似性格之间联系的那种欢乐。

在这里同样表现出古代与现代之间的显著差别。对女人的态度在我们这里变得如此温存和成为一种精神需要，在古代几乎没有越过最粗野的需求的界限。父母对儿童的态度看来曾经更温柔一些。男性之间的友谊取代了他们的所有感情，虽然希罗里达和蒂伊亚[1]即使在地狱中也同样是难解难分的女友。

热忱地履行博爱的义务，享受永不分离的幸福欢乐，对别人无限忠诚，一生中矢志不移地追求预定的目标，使我们惊叹不已的两位青年之间的联盟的忠贞不渝直到生命终结；当诗人、历史学家、哲学家、演说家们给我们提供许许多多含有类似内容与思想的故事、事迹、种种的感情和情绪时，我们甚至感到内心有愧。

对于这种性质的友谊，温克尔曼深感亲切，他感到，他不仅颇为善于此道，而且十分需要。他仅仅在友谊的形式中接受个人的"我"，他只在由第三者补充的完整形象中认识自我。在对待人，可能是卑贱的人的关系上，他很早意识到这一思

想，他把自己贡献给人，为人生活和为人忍受痛苦，甚至在自己贫困时也为人寻找致富的手段，馈赠他人和向人提供祭品。为了他人，他毫不动摇，甚至贡献自己的生命、自己的头颅。尽管遇到贫困与失败，温克尔曼仍意识到自己是伟大、富有、慷慨与幸福的，因为他能为自己无比热爱的人效劳，在为他们做崇高的牺牲时，他能原谅人们的冷淡与漠然。

不论时间与环境如何变化，温克尔曼坚持把自己道路上遇到的一切珍贵的东西变成自己的朋友，虽然他的许多幻想轻而易举和迅速地从旁逝过，但无论如何这一美好的思想方式为他赢得了许多优秀人士的心灵；同时，他也有幸处在与自己时代和社会的仁人志士最美好的关系之中。

美

不过，假如说友谊的这种深刻需要，实质上是本身为自己创造和装饰自己的客体，那么按照古代方式思维的人，在这方面仅仅得到了片面的精神上的福祉；他从外在世界所得甚少，倘若有幸不会出现相近的类似需要和满足这种需要的客体。我们指的是感性优美方面的需要，是感性优美本身，因为优美的人永远是自我完善着的大自然的最崇高的杰作。但是自然在创造人这方面只有极少是成功的，因为有无数的条件与它的思想相对立，甚至它的无限权威也不可能长久地、完美无缺地维持

和使优美的创造延续很久。从本质上说，优美的人只有在瞬间是优美的。艺术的情况是这样的：当人处在自然顶端时，会把自身视作完整的自然，还会从自身中创造出新的高峰来。在不断地体验了所有的完善、德行，走向选择、淘汰、秩序、和谐与一定的意义时，他达到了这一点，最后升华到艺术品的创造；与他的其他一系列活动和创造相比，这作品占有不平凡的地位。既然这艺术品创造出来，以自己的理想样式存在于世界前面，它便能唤起长久的、辉煌的印象：它是从全部力量的浑然一体中产生的，它自身吸收了一切优美的、一切有价值的尊崇与爱，赋予人的形象以灵性，使人超越自身而昂扬，把人的生活与创作的范围加以限制，并且为了现在的目的把他神圣化，而在这现在中包含了过去与未来。这样的感情应该为那些拥戴奥林匹亚的朱庇特的人们所具有，我们从古人的记述、报道和文献中可以得出这样的结论。神变成人，为的是把人提高到神的位置。人们创造了崇高的尊严，也在崇高的美面前无限兴奋。在这个意义上可以同意那些古人的意见：没有见过这样的艺术品便死去，是何等的不幸！

从温克尔曼的天性来说，他善于接受这种美，他最初从古人那里认识了它，便不断在艺术品中与之接触；正是应该依据这些艺术品，我们最初与美相识，从而在活生生的自然创造中发现和评价它。

假如这两种需要——友谊与美，在一个客体中能够找到养料，那么一个人的幸福和热忱似乎能越过一切界限，他准备自

愿地献出他具有的一切，像微弱地表达自己的义务和信仰一样。

我们常常见到温克尔曼与优美的青年们交往，没有比在这常常是稍纵即逝的瞬间，使他显得那样有生气和魅力的了！

天主教

在有这种思维方式、有这样的需求和愿望的情况下，温克尔曼长期以来却为别的目标奔忙。在自己周围的任何地方，他没有看到得到帮助和支持的一点希望。

对作为私人的比瑙伯爵来说，只要花少于购买一本贵重的书的钱，便可以为温克尔曼打通前往罗马的道路，而作为一位部长，他有足够的能力，把这位优秀的青年人从他的窘境中解救出来——但是，看来他不想失去这位勤勉的仆人，或者他没有看到把这位干练的人物贡献给世界是件伟大的功绩。德累斯顿市政厅这方面无论如何总是可以期待足够的支持的，它当时属于罗马教会，但是从它那里要得到友好和善意，除了经过传教士和其他宗教人士外，也别无他法。

亲王的榜样对周围有巨大的影响力，并能够唤醒每一位忠诚的臣民以某种前所未有的力量在私人活动的范围里从事同样的行动，特别是在道德的领域内更是如此。执政的亲王的宗教在一定意义上总是正统的宗教，而罗马的宗教犹如咆哮的旋

涡，把旁边平静淌流的水浪引入自己的深渊。

有鉴于此，温克尔曼应该感觉到，他在罗马逗留必须成为罗马人，入乡随俗，以得到周围人的信任，从而进入罗马社交界，接受它的信仰，服从于它的仪式。结果表明，如果他没有做出上述决定，也许是不会完全达到自己的目的的，而这一决定对于他来说没有遇到多大的障碍，因为新教要把一个天生的泛神教徒变成基督教徒，是无能为力的。

即使如此，信仰的变化在他那里也不是没有遇到残酷的斗争的。在依据自己的信仰和充分权衡了所有情况之后，我们最终会做出决定，这决定与我们的意愿、想法和要求完全协调，这决定甚至会被认为对于保存和支持我们的存在是不可避免的，因而我们将会感到内在的心安理得。但是，类似的决定可能与通常的思想方法，与许多人的成见相抵触。那时将会出现新的争论，尽管这种争论不会使我们产生任何的犹豫、动摇，但会激起我们由于无法忍受的烦恼所产生的不愉快感，这种烦恼之所以产生，是因为我们在外部世界的这里或那里看到小数，而同时在自我内部，似乎看到了整数。

因此，当温克尔曼在采取他预先决定的步骤时，是忧虑的、畏惧的、痛苦的、神经质地激奋着的，这时他会想到这一决定特别对伯爵，他的第一位保护人留下的印象。在这个问题上，他的衷情流露是何等优美、深刻和真实！

因为不论是谁，只要改变了信仰，无疑将会留下某种污迹，要清除它是不可能的。由此我们看到，人们珍视的首

先是意志的保守性，尤其是当他们分成派别时，就更加珍视这一点，他们经常考虑的是个人的安全与稳定。这里问题不在感情，也不在信仰。我们应该在这种情况下显示出自己的坚毅;听任命运的安排，而不是个人的选择。保持对自己的人民、自己的城市、自己的君主、自己的朋友和女人的忠诚，为此目的做一切追求、操劳，忍受一切贫困和痛苦——这是价值所在;背离这个永远是令人痛恨的，变幻无常则是可笑的。

倘若这里包含了严峻的和非常严肃的观点，那么这一原则还可以从更为轻松、柔和的角度来考察。

我们无论如何不表示赞许的一个人的某些状态，第三者身上的某些道义上的斑迹，对于我们的幻想具有特殊的光彩。如果允许我们做比较，我们可以说，同样的情况见于野禽，它们在被做了一些处理之后，比起按新鲜的原样进行烹调，会使美食者更加赞赏。离了婚的女子、变节者，将给我们留下更为强烈的印象。

在另外一种情况下，我们可能只是感到有趣的和有魅力的人物，现在却引起我们足够的惊异。在我们的想象中，温克尔曼的宗教转变，大大地提高了他的名声，提高了他的面貌的浪漫色彩。

但对温克尔曼来说，天主教的信仰没有产生多大的吸引力。他把它看作是穿在身上的化装舞会的服饰;关于这一点，表现得相当明显。稍后，看来他没有完全遵从宗教仪式，甚至

用激烈的言辞否定自己，煽动对勤勉信教者的怀疑。至少，可以在这里或那里发现他在宗教裁判前的某些恐惧。

认识希腊艺术

从文学，甚至从纯粹的语言文字学，从诗与修辞学，转向造型艺术是困难的，几乎是不可能的，因为在它们中间有一道鸿沟，唯有特别有才能的人方可越过它。现在我们有足够的文献来评价温克尔曼在这方面取得了多大的进展。

最初是享受的愉快把他吸引到艺术宝库。但是为了运用和评价这些宝库，他还需要艺术家们的帮助，他必须善于把握、校正、归纳艺术家们的价值大小不一的见解，并在此基础上产生了在德累斯顿出版的著作——《关于在绘画和雕刻中模仿希腊作品的一些意见》和两篇附录。

尽管温克尔曼这时已经站在正确的道路上，尽管包含在这些著作中的基本原理是如此宝贵，尽管这些著作已经正确地指出了艺术的崇高目标，但它们不论在取材上或在形式上都是那么新奇和怪诞，因此谁如果不深知当时萨克森公国里艺术鉴赏家和批评家们的情况，不熟悉他们的才能、意见、偏爱和癖好，要在里面找到确定的意图，那是枉费心机的。因此，这些著作对于后代人将不是明白易懂的，假如与那个时代接近的、了解内情的艺术爱好者们对当时的情况不加以描述——这仍然

是可能的——或者不在这方面做些推动的话。

利伯尔特、戈根道因、埃塞尔、迪特里赫、盖伊尼肯、埃斯泰雷赫[2]热爱艺术，研究艺术，各自在自己的轨道上把艺术推向前进。但他们的目标有限，原则是片面的甚至常常是怪诞的。有许多传说和笑话在流行，用各种方式利用这些传说和笑话，不仅应该引起社会的注意，而且于社会有益。从类似的因素中产生了温克尔曼的这些著作，不过他本人很快不满足于这些著作，也没有在自己的朋友面前掩盖这一点。

不管怎么说，他最后走上了自己的路，虽然准备不充分，但也不是没有某些预先的研究；他在另外一个国家出现，这个国家对每个善于吸收的人来说，是接受教育的最佳良机；这教育占据了温克尔曼的存在和引出了如此的结果，是那样现实、那样和谐，它们尔后作为各色各样的人们之间的牢固联系而存在。

罗马

现在温克尔曼到了罗马，有谁能够体验这一伟大事件对那些敏感的人物所产生的印象！他看到自己愿望的实现，自己幸福的确立，他的希望用完满来形容还不够。在他面前理想正化为现实。他无比激动，沿着巨人时代的遗迹漫步，室外到处是最辉煌的艺术杰作。他无代价地尽兴欣赏那些绝妙的艺术品，

犹如欣赏天空的星星，而室内的艺术宝库也以极小的代价为其开放。

来客悄悄地到处游逛，就像一位参拜圣地的人。他穿着朴素，拜谒那最壮丽和最神圣的地方。他还不能在许多分散的印象中加以分析，整体印象五彩缤纷，使他目不暇接，他已经预感到一种和谐，这和谐最终将从许多常常是相互对立的成分中诞生。他不断地浏览，他观照一切。人们看到，把他当作艺术家来接待使他十分愉快，而每个人最终总是高兴以艺术家扬名于世的。

现在我们选一位朋友关于这个城市的一段机警的论述，以替代进一步的讨论：

　　罗马是这样一个地方，据我们看来，在那里古代一切融为一体，集于其中，因而我们感到，那些古代诗人、古代国家体制迫使我们去感受的一切，我们不仅能在罗马感受到，甚至能观赏到。犹如不能把荷马与任何一位诗人相比，同样，罗马也不能与任何另外一个城市相比。罗马的郊区也没有与之相比美的地方。当然，这一印象的大部分源自我们自身，而非源自客体。总之，站立在这位或那位伟人站立过的地方，产生的不只是一种多愁善感的思考，而是一种不可抑制的向往古代之情，我们认为这种对往昔的向往，虽然是通过必需的自我欺骗来达到的，但是它是相当和善宏伟的。谁想和这向往之情相对立也是不可能

的，因为当今居民保留在这块土地上的一片荒芜，还有那无数的废墟遗物，都把我们的目光引向那里。因为往昔对于我们的内在感觉来说，体现在没有任何嫉妒心的宏伟感之中，所以对往昔的参与，即使是在想象之中的——这是我们参与的唯一可行的形式，也是一种极端的幸福了；而从另一方面看，我们的外在感觉呈现在完全清晰的、使人愉悦的形式的境界之中，体现在人体的庄重和单纯之中，还表现于草木的丰满之中，当然，不可能像更靠南的地方那样丰满——在那里有一种在纯净空气中轮廓清晰和色彩的美——那么在这里，对空气的享受是与消除任何实用目的的纯艺术享受相比美的。在其他地方到处还有对比的观念与此结合在一起，从而使对自然的享受具有伤感和讽刺的特点。但是，获得这种感觉的只有我们。蒂布尔[3]之对贺拉斯，比蒂沃利之对于我们，更具有现代的特点。他的一句话可以作为证明：远离尘世浮华者其乐无穷（Beatus ille qui procul negotiis）。倘若说我们想成为雅典和罗马居民，那将是自我欺骗。古代在我们面前只是远离日常生活的遥远的过去。至少我和我的一位朋友对于古代废墟是同一种态度：当我们从地下挖掘陷于半土的废墟时，心情总是怅怅然。在这方面科学因为具有幻想的特点要稍胜一筹。我还想到两件一样可怕的事情，这就是假如忽然有人想把罗马的坎帕尼亚（Campagna di Roma）加以改造，把罗马变成一个警察城市，在这个城市里没有一个人佩带匕

首：假如有个时候出现了一个心爱的教皇制度——使我们与这七十二位红衣主教不发生任何联系——那么我将立刻离开这里！只是在罗马现在还笼罩着神圣的无秩序状态，在它的周围存在着奇异的一片荒芜，在这荒芜中那些灵魂可能有一席之地，这些灵魂中的每一个都要比现在整整一代珍贵。

门格斯

倘若温克尔曼不幸遇上门格斯，他将不得不在到处被遗弃的古代遗迹中长久地徘徊，去寻找那些有益于自己观照的更为珍贵、更为有价值的东西。这门格斯是位最后的独特的天才，善于发现古代的，特别是那些优美的艺术品，他立即让自己的朋友接触那些值得我们注意的作品中的杰作。这样，温克尔曼学会了认识形式的美和它们的表现手法，并且感受到着手撰写《论希腊艺术家的趣味》这一著作的紧迫性。但是，正如在长久和仔细地研究了艺术品以后不能不有所发现一样，这些作品不仅属于各式各样艺术家的创造，而且属于各个时代，因此必须同时考察地点、时代和个人的成就，温克尔曼依靠自己敏锐的智慧懂得，这是全部艺术学的基础所在。最初他选择了古代艺术中的繁盛期，准备在《论菲狄亚斯时代的雕塑风格》这篇论文中加以描述。但很快他不拘泥于细节而站得更高，升华

到艺术史的观念，从而像哥伦布发现新的地区一样，人们很早就预感到这个地区的存在，对它做过解释和描述，可以说它很早就为人所知，但后来又被人们遗忘了。

想到这一点总是令人沮丧的：最初由于罗马人，后来由于北方民族的侵袭，也是由于这些事件所造成的混乱，人类面临的境况是，真正的、纯洁的文明的所有进步，在漫长的时间内干涸、枯竭，甚至在未来时代无所作为。只要对艺术或科学稍做一瞥便可发现，古代思想家直率的、健全的思想很早就已经揭示了许多后来由于产生了野蛮社会和野蛮方式而出现的东西，摆脱野蛮对民众来说曾经是，而且现在、将来也都是一种秘密，因为我们时代的高级文化只是非常缓慢地扩展到人类的各个阶层的。

这里说的不是技术，幸运的是，人类运用技术时不管这种技术从何处来和走向何处。古代著作家们的某些段落把我们引向这样的思考，在这些段落中我们可以找到一些预感甚至暗示，说明艺术史的可能性和必要性。

维莱·帕泰库尔[4]以巨大的兴味指出兴衰起伏在各门艺术中的共同性。作为一个非宗教的世俗的人，他特别为艺术只能在短促的时间内延续自己发展的极盛期这一思想所吸引。他以为，不能把艺术视作某种生命体，把它看作必然有不显著的发生，缓慢的成长，充分完善的光辉点和逐渐的衰亡，就如一切其他的有机的物体一样，只是在一系列的个性之中表现出来。因此，他只能找到道德上的缘由，毫无异议，这些道德上的缘

由的作用是不可否认的，但它们还不能使他的洞察力得到满足，因为他十分清楚地感觉到，这里起作用的是某种必然性，而这种必然性不可能由自由自在的因素组成。

任何一位研究时代见证的人都将发现，文字学家们、画家们、雕塑家们，还有演说家们，都经历同样的命运：每门艺术的优越性只保持在很短的时期之内。我常常在想，为什么一些气质相近的有识之士，在一个短短的时间内聚集在一起，为完善这门或那门艺术而努力——但我无法找到对此做出真正解释的原因。在一系列明显的原因中，下述一些原因我以为是最主要的。竞赛滋养着天才。是羡慕，还有赞美，促使人们去模仿他们，并且天才以奋力向前迈进的顽强精神迅速地达到高峰。要尽善尽美是困难的，谁不能向前推进，谁便要倒退。如此说来，开始我们努力向先进人士看齐，而后，我们发现无力超越他们，甚至无法与他们并列。我们的努力与希望一起化为泡影，我们停止去追求那些我们无法达到的目标，停止寻求别人已经掌握了的东西，我们开始审视某种新的事物，最后舍弃那些无法显示自己的领域，选择新的努力目标。根据我的看法，这种变化无常成为创造完善作品的重大障碍。

昆提利安的著作中包含的对古代艺术史的精辟论述的一个段落，是在这一领域中值得注意的重要文献。

在与罗马的艺术爱好者们的交谈中，昆提利安可能同样注意到了希腊造型艺术大师与罗马演说家之间特质的明显相似，同时，他在艺术专家和爱好者那里详细地探询了关于希腊艺术的情况；由于他做了相互比较，并且由于注意到艺术的特点与时代的特点有经常性的吻合，在他的不自觉或并非出于自己意愿的情况下，出现了真正的艺术史：

> 据说波利格诺托斯和阿格拉封是最初的著名画家，在他们的作品上并非由于唯一的古代属性而引人注意。至今还有些醉心于这些画家单纯色调的艺术爱好者，这些人在后来的伟大画家们的作品——据我看来，是思维独特形象的产物——前面，却更喜欢那些粗糙的作品和艺术发展初期的尝试之作。

宙弗克西斯和巴拉西乌斯把后来的艺术显著地向前推进。他们几乎是同代人，都生活在伯罗奔尼撒战争期间。人们认为，前者发明了明与暗的规律，后者以线的运用见长。此外，宙弗克西斯赋予身体的部位以更多的内容，并把它们画得更充实和宏大。据说在这方面他以荷马为例，在荷马的笔下，女人的形体也描写得雄伟。巴拉西乌斯画得是如此准确，甚至人们称他是立法者，以至其他的艺术家们在描绘神和英雄时，认为必须以他的作品为范例。

之后，在腓力时代，一直到亚历山大的后继者的时代，绘

画界出现了各式各样的天才，进入繁荣阶段。任何人没有在细致方面超过普罗托根涅斯，在思考缜密方面超过潘菲洛斯和迈朗提阿斯，在轻盈方面超过安提菲洛斯，在描绘被称作幻想的怪诞现象方面超过萨莫斯的泰翁，而在天才和优雅这方面，也没有人超过阿匹列斯。人们赞赏欧弗拉罗尔，是因为他被普遍认为在完成艺术要求方面是能手之一，还因为他在绘画和雕塑领域都同样出色。

同样的差异见于雕塑。因为卡隆和格格基伊的作品比较生硬，属于托斯卡纳人的气质；而卡拉米斯严峻的基调减弱；至于米隆，则更柔和。

在细致和优雅方面，波利克列托斯优于所有人。许多人拥他为首，如果一定要寻找人们对他的非议，那么这就是缺乏力量。可能正由于他赋予人的形体的优雅，比在自然中见到的更多，所以在充分表现众神的威严方面就有所逊色。据说，他甚至回避刻画成人，并且不愿舍弃对平整的口颊的刻画。

但是，被波利克列托斯忽视的，在菲狄亚斯和阿尔卡美奈斯那里得到重视。据说，菲狄亚斯以很大的完善刻画了神和人，把自己的竞争者远远抛在后面，在以象牙为材料的作品上尤为如此。假如他除了雅典城的密涅瓦和在伊利斯的奥林匹亚的朱庇特之外，没有创造出任何别的作品的话，对他的评价也不会有变化。据说，上述两件作品的美，是效劳于正统的宗教的：这些作品中的宏伟与众神的宏伟相对应。

所有人都同意这一意见：留西波斯和普拉克西特列斯比其

他的人都更接近于真实；人们否定德米特里阿斯的原因，是他在这条道路上走得太远——他宁可牺牲美，而趋向于酷似。

文学的手工艺

不是所有的人都能够交到好运气，可以从完全无私的善行家那里得到资金，使自己获得高等的教养；甚至那些被认为愿你一切圆满的人，也只能在他们喜欢和知晓甚至是对他们有益的领域内对你有所帮助。温克尔曼的文学—传记才能的培养，最初应该归功于比璃伯爵，之后则是帕西奥内依红衣主教。

书籍专家是到处受欢迎的人。温克尔曼当时在很大程度上就属于这样的人。对收藏有趣和珍本图书的热情当时仍然是强烈的，而图书管理人员的手工艺也仍然是相当狭窄的专业。庞大的德国图书馆颇像庞大的罗马图书馆。它们在藏书方面可以相互比美。德国伯爵的图书管理员在红衣主教家中是受欢迎的人，他本人也感到像在自己家中一样。两个图书馆都是真正的宝库。那时和现在一样，在科学迅速进步的情况下，在目标合理和盲目地积累印刷资料的时候，图书馆更多地被看作是有益的储藏，而同时也被看作是一切无用之物的储存室。那么，图书管理员现在有更多的理由追踪科学的足迹，分析哪些是珍贵的著作，哪些则不是；德国图书管理员应该掌握对其他国家来说毫无用处的知识。

但是，温克尔曼只是在短时期内忠于自己专业的文字工作，他之所以这样做，是因为要得到维持生存的适当资金。他对涉及批评考证方面的工作很快失去兴趣，不愿进一步把手抄本加以比较，不愿对向他提出各种需求的德国学者作答。

在这以前他的知识为他做了非常有益的准备。一般地说，意大利人特别是罗马人的私人生活，由于各种原因具有某种神秘性。这种神秘性，假如愿意的话，也可以说这种独特性，同样扩散到文学中。许多学者在寂寞中贡献自己的一生于某种巨著，不奢望有或者不可能有出版问世之日。除此之外，这里比在其他任何国家更能遇到这样的人，他们尽管有广泛的知识和智慧，但不善于坚定地用文字陈述自己的思想，更不用说付诸印刷了。很快温克尔曼向这些人接近。在这些人当中，他特别提到贾柯迈利和巴尔达尼；他满意地告诉别人自己社交圈的扩大，自己的影响在增长。

阿尔巴尼红衣主教

生活在阿尔巴尼红衣主教身边，对温克尔曼的成功起了最大的促进作用。这是一位从青年起就非常富有，就以对艺术的真诚之爱而产生重要影响的人；他有过许多机会满足这热爱之情；作为收藏家，他得到了几乎是传奇式的成功，他晚年在这些收藏品的得体的陈列中得到极大的愉快；他还用这种方法与

罗马的一些家族相比较，那时，罗马的一些家族也注意到了这些收藏的意义。此外，他还在收藏这些作品的建筑物中做类似古代风格的"堆放"陈列，并从中寻找乐趣和享受。它们被"堆放"在建筑物、厅堂和画廊中。喷泉、方尖碑、女立像柱、高浮雕、人像和器皿，都充塞在庭园、花园中，而大大小小的房间、画廊和办公室，堆放着各个时代的最光彩的文物。

我们顺便回忆一下，古代人曾用同样的方法在公共场合陈设艺术品。罗马人也是这样把作品放在自己的卡皮托利宫的，所以在那里不是所有的作品都各得其所。圣道(Via sacra)、集议场、帕拉丁[5] 到处都是建筑物和文物，以至使人难以想象，在这空间里还可以容纳如此众多的人群，而发掘出来的城市恰恰证实了这一点，我们也亲眼看到了这一点。他们的建筑物是那样拥挤，那样狭小，简直像建筑物的模型。同样的情况见于阿德里安别墅，在建筑此别墅时，曾有足够的资金和地盘，可以把房子盖得更大一些。

当温克尔曼离开这顺利完成了自己教育的地方，离开自己的主人和朋友的别墅之后，这别墅仍然是过分拥挤的。在红衣主教离世之后，别墅在长时间内以这样的状况受到全世界的欢迎和赞美，一直到因不断变化着和破坏着的岁月的力量使它的装饰物遭到损坏为止。雕像从壁龛中取出，从自己的底座卸下，高浮雕从墙上凿下来，全部巨大的收藏被包装裹扎，以便运走。由于惊人的偶然机会，这宝库只运到台伯河。很快它们又回到原来的主人手里，除极少数珍品外，其中大部分重新陈

设在原处。温克尔曼本可以生活到这艺术的极乐世界发生的可悲事件之日，生活到由于物归原主收藏得以重新复原之日。但是，无论如何他是幸运的，他远离了人间的悲伤和欢乐，而欢乐又不都是嘉奖予他的。

幸福的机遇

在他的经历中，幸福在许许多多方面向他发出微笑。不单单在罗马进行了局部的、成功的考古发掘，而且在赫库兰尼姆和庞贝的发掘，有一部分也揭示出新的内容，另一部分则由于妒忌、隐藏和进展缓慢而不为人知。总之，他在收获者的行列之中，这给予他的智慧和活动以极丰富的养料；把现存的看作是准备好了的和完成了的，那是悲伤的事。兵器馆、画廊和博物馆，没有新的东西加以充实，会产生一种坟墓的感觉，那里鬼魂在游荡。由于思维被狭窄的艺术目光所局限，我们在这些展品中习惯看到某一个完整体，而实际上经常性的新的增补将使我们想到，不论在艺术中，还是在生活中，不会有一种完结了的东西，而只有在运动中的无限的延续。

温克尔曼也在这幸运的处境中。大地把埋藏在深处的宝藏赠予人们，由于不间断的、活跃的艺术品的贸易，许多旧的收藏品处在运转中，从他的眼前掠过，引起他的兴趣，驱使他做出判断，使他的知识得以丰富。

与斯托塞巨大收藏的继承人的友谊使他受益匪浅。他只是在这位收藏家逝世之后才与这小小的艺术世界相接触，并且由于自己的决定和信念，主持其事。诚然，对待这一十分珍贵的收藏的各个部分，他不是同样谨慎行事的。虽然这一切可以由登记目录来加以补偿，它为后来的爱好者和收藏家带来喜悦和益处。许多东西被廉价卖出，但是为了方便珍贵的宝石收藏的出售和宣传，温克尔曼和斯托塞的继承人接受了制定目录的建议。关于这件工作及其仓促性——虽然它是出色地被完成了的，在留给我们的来往信件中，做了很有趣的叙述。

我们的朋友既在这个衰落的艺术收藏中工作过，也为不断扩大和不断获得大量新补充品的阿尔巴尼收藏工作过，这一切——收集和散落，都经他之手，从而丰富了他头脑中开始积累的库藏。

着手撰写的著作

温克尔曼早在第一次在德累斯顿逗留时，就与艺术与艺术家们亲近，成为这个领域中的开创者，成为完全成熟的著作家。他研究了历史和各门科学。他对古代，犹如对现代生活中的一切宝贵的东西以及它的特点那样，有自己的感受和理解。尽管处境困难，他还是提炼出自己的风格。在罗马，在他加入的新学派中，他不但细心地聆听自己导师的教导，而且作为有

准备的学生，他敏捷地掌握了他们所有的知识，并且迅速采纳和运用这些知识。这样，他活动的领域比起为他展开了无限前程的德累斯顿更广阔。

他从门格斯那里得到的一切，从周围人那里听到的一切，都没有长久地加以保存，他没有给葡萄汁发酵和过滤。但，正如俗语所说，在教别人如何学习时，执教者就是这样学习的；这时，他写了许多草稿和著作。在他身后还留下许多标题，说明他应该以这些标题写下许多著作；在他整个精通古学的生涯中，充满了这样的创举。我们发现他时刻都在活动着，被稍纵即逝的瞬间所占据；他牢牢掌握它，似乎这瞬间可能是充实的，并且给他以满足。继而，他又用同一方式重新从下一瞬间那里获得知识。这样的视角有助于我们正确地评价他的作品。

至于说这些印在纸上的作品，在我们面前最初是手稿的形式，而后成为印刷品，是由许多细小的偶然性决定的。只要经过一个月，在我们面前可能完全是另外的作品，内容更为正确，形式更为肯定，可能完全成为另外的东西。正因为如此，我们是这样地为他过早离世而遗憾，他也许会一次又一次地加工自己的著作，把他经历中的一切新东西带到自己的著作中。

由此可见，他为我们遗留下来的，是他为活着的人写的活的东西，而不是为陈腐的书蠹们写的。他的作品和他的书信在一起成为他的传记、他的生平。正像多数人的生平一样，它们更像是作品的准备，而不是作品本身。它们予人以希望、祝愿和预感。你如想在它们上面做些修正，便会发现，需要修正

的是你自己；你如想对它们做这样或那样的指责，便会发现，应受到指责的是你自己，甚至在知识更为高级的阶段也是如此。须知，局限性是我们共同具有的。

哲学

鉴于在文化的进步中，显示发展进程的人类生活和活动的各个方面，不是在同等程度上成长的，而更多的是由人物和环境或多或少的有利条件所造成的相互竞赛来唤起更为普遍的兴趣；在如此多样丰富、具有各个支系的家庭的众多成员中，亲缘关系越近，越是较少相互容忍，一些嫉妒和不满便由此产生。

有些研究此种或彼种艺术和科学的人士发的牢骚，在多数情况下是站不住脚的。他们认为，正是他们的专业特别受到当代人的轻视。其实只要杰出的大师一旦出现，便立即能引起普遍的注意。只要我们当中重新出现拉斐尔，我们可以保证他拥有足够的荣誉和财富。在大师周围聚集着杰出的学生群，他们的活动又有所发展和引向无穷无尽。但是，哲学家们很早以前就不仅对自己学科领域的同伴，而且还对世俗的与实践的人们激发一种仇恨之情，产生这种情况与其说是由于个人的罪责，不如说是由于环境造成的。因为就其属性来说，哲学觊觎最共同的、最崇高的问题，自然把现世的事情看作或解释为从属或

依附于它的。诚然对于它的这些奢望谁也没有专门去表示异议，几乎每个人都认为自己有权参与它的法则的发现和运动，并采用它的某些成果。但是，鉴于它试图无所不包，它应该运用自己的名称、运用奇妙的结合和特有的论述，这些论述与世俗人们生活条件的特点，与此时此刻人们的需求不尽相吻合。因此，那些不能找到用来帮助分析哲学问题的钥匙的人，便会对它加以辱骂。

假如相反，想谴责哲学家，说他们自己不会把理论正确地过渡到生活，说他们恰恰在需要事业上和行动上实践自己信念的那些地方最容易犯错误，因而他们面对世界丢掉自己的信誉，那么，要找这样的例子是不困难的。

温克尔曼痛苦地埋怨同时代的哲学家们，埋怨他们的影响的扩散；我觉得，当钻进自己的专业之后，可以摆脱任何的影响。奇怪的是，温克尔曼没有进入莱比锡学院，在那里他本可以在克里斯特[6]的指导之下，以极有利的条件研究自己探索的主要课题，而不顾这世界上任何一位哲学家的存在。

不论怎么说，在我们的内心视线前面，新时代的事件在发生着。大概做出这样的评论是适宜的，我们在自己的生活道路上也能做出这一评论，这就是：在学人当中，凡是去肯定由那位康德开导的哲学运动、不与他对抗、不歧视他的人，没有不受到惩罚的，大概只有真正的古代研究者们除外。他们由于自己的研究对象的特点，与其他人相比，看来占据了十分有利的地位。

正是因为他们研究的是世界上创造出来的最优秀的东西，而他们察看那些无关紧要的甚至更为次要的东西的目的，仅仅是为了与这些优秀的东西做比较。这样，他们的认识具有如此充实的判断力，如此的信念、趣味，如此的坚定性，以至在周围人的圈子里，他们被认为是有教养的、值得惊叹和赞美的人。这给温克尔曼带来幸福，当然，在这方面，造型艺术与生命给予他实质性的帮助。

诗

虽然温克尔曼在阅读古代作家作品时，对诗人予以很多的注意，但无论如何在精确地研究他的劳动和生活经历时，我们没有发现他对诗歌的真正热爱；甚至可以说，在某些地方还可以看到他对诗的不太抱好感的表现。但是，从另外的角度看，他对传统的路德派教会颂歌的热忱，甚至他在罗马想拥有真正的歌曲集的愿望，说明他是真正诚实的德国人，但这毫不意味着他是诗歌艺术的朋友。

古代诗人吸引了他。看来，最初吸引他的是古代文字和文学的文献；而后，吸引他的是有关造型艺术的材料。颇使人惊奇和愉快的是，他在对雕像的描述中——而这些描述又几乎多是在他的后期著作中——表明他是一位诗人，是一位好的、毫无争议的诗人。他用眼睛看，用智慧体察难以描述的作品，感

到用语言和文字表现它们的紧迫性。

至于那出色的尽善尽美，至于那思想和从思想中产生的人体，还有那在观照中产生的感情，所有这一切都应该传达给听众和读者。在这种情况下，他察看自己才能的全部武库，感到自己不得不转向他拥有的东西中那些最有力和最有价值的东西。他本应该成为诗人，不论他思考过这点没有，也不论他想这样做没有。

得到的理解

无论温克尔曼在一般世人的心目中如何有一定的声誉，无论他怎样追求文学的荣誉，又无论他怎样努力赋予自己的作品以非凡的面貌和怎样用风格的某些庄重性来使作品崇高化，他毕竟不是对它们的不足漠然无知。相反，他很快发现，在他不停地接受和探讨新对象的求新的天性中，不可避免地将会发生什么事情。他越是在某篇文章中表现出越多的武断和迂腐，越是对这件或那件作品做出权威性的说明，做出这样或那样的解释和对某一段落做出注释，他越是感到自己的错误显而易见，而之后新的材料又使他对此坚信不疑，他就愈加准备采用各种方式修正它。

只要文稿还在他手上，他就不断修正；假如已经付样，他仍然赶快送去修正和补充，而做这些改悔的行动时，他没

有对自己的朋友隐瞒，因为他做人的信条是真实、直率、粗犷和诚恳。

后期作品

幸运的思想向他走来，虽然这不是立刻就发生的，而是在他着手自己的著述《未发表的文物》（*Monumentinediti*）时，在实际中显示了出来。

看来他最初以宣传新的艺术对象，成功地解说它们，丰富在广阔领域内的考古知识而满足。之后，增加了向读者介绍使其在实物中加以体验的兴趣，增加了他在艺术史中加以运用的方法，最终由此产生了幸运的主意：在没有事先预料的情况下，在序言中进行修正、清理、精炼，甚至有时可能否定已经完成的艺术史著作。

在意识到自己以前的疏漏的同时——除罗马人以外，没有任何人就这些疏漏对他提出警告，他用意大利文写完了自己的著作，以便使它在罗马也获得声誉。在这方面，他不仅表现出极为难得的认真细心，还从自己的朋友中选择了一些学者，仔细地与他们研究自己的著作，非常恰当地运用了他们的知识、他们的意见，从而创造出传世之作。他不仅写这本著作，而且还为它的出版奔波，作为一个贫困的个人，做了足以能使一位成熟的出版家和学院力量得到荣誉的事。

教皇

看来如此详细地谈论罗马而不提起教皇，是不适宜的，他虽然不是直接地，但毕竟为温克尔曼带来某些益处。

温克尔曼在罗马逗留，大多在本尼狄克十四世[7]统治期间。兰柏梯尼[8]是位快活的、彬彬有礼的人，与其说他亲自统治，不如说是把统治权提供给别人。因此温克尔曼担任的各项职务，主要是由于他的那些身在高位的朋友们对他的敬重，而不是由于教皇对他的功绩的肯定。

有一次，我们看到，在有教皇等头面人物出席的重要场合，温克尔曼也在场。他很与众不同，因为他被安排为教皇朗读自己的著作《未发表的文物》中的某些段落。由此可见，在这方面，他也获得了只有作家才可能获得的那崇高的荣誉。

性格

倘若说许多人，特别是学者们，他们的主要作用表现在自己的事业上，他们的性格很少显露出来，但是温克尔曼却相反，不论他在创造什么，其与众不同的和珍贵的地方，主要在于同时显露出他的性格。虽然我们在开头，已经在"古代的"

"多神教的""美""友谊"的标题下，表达了大概的意思，但在结尾时谈论一些细节看来是适宜的。

温克尔曼无疑属于那种既对自己诚实，又对别人诚实的人。他天赋的诚实，随着自我感觉的越来越独立、自由，得到越来越充分的发展，以至最后他把那种对失误无动于衷的宽容态度视作犯罪行为，而这种态度在生活中和文学中到处可见。

自然，这样的性格很可能是平静的和自我封闭的，但我们在这里看到的是古代才有的那种特性，他总是在忙碌着，实际上无暇顾及对自己的观察。他思考的只是关于自我，但不光是自己，在他的思想中是那些准备做的事情，他对全部的自身存在和自身存在的所有方面都感兴趣；他也相信，他的朋友对这些也感兴趣。因此，在他的信件中，涉及一切，上至崇高的道德问题，下至普通的生理需要。他甚至公开承认，他在交谈中宁愿更多地谈论私人的细节，而不愿谈论那些重大的课题。在这点上，他对自己完全是个谜，他甚至使自己都感到吃惊，尤其是在思考他曾经是什么，现在成了什么时，更是如此。

不过，在这个问题上可以把每个人都看作是一个多音节的字谜，他本人选择的只是某些音节；与此同时，别人却很容易写出整个单词。

在他那里我们同样没有发现任何鲜明地体现出来的原则，在解决道德和美学问题时，作为指导的原则是他那准确的敏感和发达的智慧。那独特的宗教使他迷恋，按照这种宗教，神成为美的最初源泉，与人类几乎没有任何其他关系。温克尔曼在

承担义务和谢恩方面，也表现出色。

关于自己，他的操劳是有节制的，但不都是节奏匀称的，尤其为保证自己的晚年生活，他竭尽全力。由他掌握的财富是清白的。在奔向任何一个目标的道路上，他表现得诚实、直率甚至顽强，他以智慧和坚韧不拔的精神在活动。他的工作几乎完全没有节奏，他为自己的本能和激情所缠绕。在任何一个发现面前，他都兴奋不已；由此，又难免出现谬误，但他迅速向前挪动，同样迅速发现和克服这些谬误。同时，他在事业上显示出古代的性格：出发点的确定性和为之而行动的目的的不确定性；以及深入研究的不充分和不完善，因为这种研究具有相当大的广度。

社会

由于先前的生活方式并非为此做准备，温克尔曼最初在社会中感到有些拘谨；不过个人价值的感觉很快取代了自己的教育和习惯，他迅速学会如何根据情况待人处事。他到处流露出与富裕的和知名的人士交往的满足和被他们赞赏的愉悦之情，至于说到被社会轻而易举地承认，那么再也没有像罗马这样的城市所提供的条件对他更为适宜了。

他本人发现，当地的要人，特别是宗教界的，乍看起来有些迂腐古板，但在对待自己的家仆方面，却表现随便和友好。

他只是没有注意到，在这友善的后面，毕竟掩盖着东方式的主仆关系。所有的南方民族会对自己与家仆始终处于相对的紧张关系而感到难以抑制的苦恼，而北方人对这种关系却习以为常。旅游的人们发现，在土耳其奴仆们与自己的主人交往时，远比北欧的门从与主人，比我们这儿下属与上级之间的交往要随便得多。

假如在这方面更细致地加以探讨，这些敬重表现的存在，看来实际上更有利于下属们，他们用这种方式经常提示长辈，对下一辈应负什么责任。

南方人想拥有时间以使自己能自由自在，这给家仆们提供了机会。温克尔曼以极大的满足描写这些场景；这有助于他忍受自己一般的依赖关系，并在他身上培养出一种自由的感觉，这种感觉以恐惧的心情看待一切到处威胁他的各种桎梏。

外来人

倘若说温克尔曼有幸与罗马的本地居民交往的话，那么，他经受的许多折磨和不快，是来自外地人。实际上，没有任何别的可能比一般到罗马来的外地人更可怕。在其他任何地方，旅行者本人很容易发现或找到某种适合自己口味的东西，而谁不能适应罗马这个城市，那么在真正的罗马人的心目中，便是魔鬼。

英国人被指责说，他们到处随身携带自己的茶壶，甚至在攀登埃特纳火山的山峰时也是如此；但是，难道每个民族没有自己的"茶壶"？他们甚至在旅游途中也在里面煎煮从家里带来的一小把一小把的干草。

这些高贵的外地人，把一切都放在自己狭小的视野中来加以权衡，不留意自己周围的任何事物，对一切总是一扫而过，温克尔曼不止一次地对他们加以斥责，发誓再不做他们周游罗马的向导，但最终又不得不一次又一次地被人说服。他为了和自己的嗜癖开玩笑而去教书、授课、做艺术的开导工作；但在另外一个方面，他有机会与地位高贵和有功勋的人士交往，并从中获益匪浅。这里我们可以提起德绍公爵，继位太子梅克伦堡－施特赖茨基和不伦瑞克，还有封－里德泽尔男爵，这最后一位人士以其对艺术和古代文化的禀赋，与我们的朋友是完全相称的。

世界

我们在温克尔曼身上发现他希望使自己得到评价和受到尊重的强烈愿望，他希望在现实中达到这一点。他用各种方法追求客观对象、手段和说明的现实性，因而对法国人的那种表面性深恶痛绝。他在罗马找到与各国旅游者们交往的可能；同样，他非常积极和能干地保持着这些联系。

各个学院和学术团体给他的荣誉使他很愉快。是的，他争得了这些荣誉。但是，更多的是他在宁静中奋力写下的他的功勋纪念物把他推到了这个位置，我指的是那本《古代艺术史》。它立刻被译成法文，并因此闻名遐迩。

看来，这部作品的价值最好在最初的瞬间即被承认。它的影响被人们感觉到，新的东西又迅速地被接受，人们会惊奇地发现，他们很快又迈步向前。相反，比较冷漠的后代以其挑剔的癖好在自己的先辈和导师们的作品中做文章，并且提出要求，而这些要求可能他们自己也没有入脑思考，更不用说那些没有达到更高水平的人，现在人们对他们提出的要求更多了。

就这样，温克尔曼成为欧洲有教养民族的名人，这时他在罗马已经享有足够的声誉，可以取得相当重要的古代文化总监的职务。

不安

尽管有众所周知的生活乐趣——他有时也为这种乐趣自我夸耀，但深深隐藏在他性格中的某种不安总是折磨着他，其形式多种多样。

开头他勉强维持生计；稍后，靠宫廷的恩泽和许多好意人的帮助得以生存；但他始终克勤克俭，以免更多地陷入寄人篱下的境地。

与此同时，他竭尽全力争取凭自己的实力确保自己现在和未来的生存。在这些事业上给他提供的最好希望是出版他的铜版镌刻的书籍。

不过，这种不稳定的状况使他学会到处奔波以求得生存。有时为微薄的报酬在某一位主教的家里，在梵蒂冈图书馆或在别的地方工作；有时，当出现新的前景时，他从容不迫地回绝这个职务，同时去寻找新的地方，听取各方面的建议。住在罗马的各种人迷恋于到世界各地去旅游。他觉得自己处在古代世界的中心，他在自己的周围，看到了对一位考古学家来说是十分有趣的国家。

希腊和西西里、达尔马提亚、伯罗奔尼撒、伊奥尼亚和埃及，所有这一切似乎都供罗马居民选择；并且像温克尔曼那样在心目中激起难以述说的观照的热烈愿望，这种愿望由于有经过罗马的许多外来人而大大地加强了。这些人经过罗马，准备到上述国家做有益的旅游或无目的的游览。有时他们从这些国家归来，不知疲倦地叙述这些远方的奇迹，或者展示这些奇迹。

我们的温克尔曼就是这样到处奔走，有时用个人的经费，有时参加愉快的旅游者的社团；那些旅游者对这位有教养、有才能的侣伴的意义，或多或少地有所评价。

还有一种内在的不安和苦恼，使他的心肠受到赞扬：这便是对远方的朋友们的不可抑制的怀念。看来，在这一点上特别集中了此人的一切苦恼，而在其他方面，此时此刻他又是那样

紧张、有效地生活着。他看见他们就在自己的眼前，与他们在信札中交谈，期待着他们的拥抱，希望以前共同相处的日子会再次出现。

这些主要寄托于北方的愿望，由于和平协议⁹的签订重新变得更加强烈。被介绍给早已想为其效劳的伟大的国王，成了他值得骄傲的理想；重新见到德绍公爵，这位宽厚、谦和的人被他认为是上天赐予地球的神；对不伦瑞克大公表示敬仰，他颇为尊重其人的崇高品质；对明希高申格部长表示赞美，因为他为科学做了许多事，并为他在哥廷根的不朽创造而惊叹；温克尔曼还迷醉于与自己的瑞士朋友们愉快地、无拘无束地重新会见——就是这些诱惑迷住了他的心，他的想象！就是这些形象长久地占据和吸引了他，一直到最后，由于不幸，他没有按照自己的追求行事，因而也就没有走向绝境。

他全身心地贡献于在意大利的生活，另外的国家对他来说似乎是难以忍受的，他昔日经过高山峻岭的蒂罗尔（Tyrol）¹⁰走向意大利的道路，是那样地使他产生兴趣，或者，使他无限赞美，以至于在回返祖国的途中，他的自我感觉似乎是把他拖过基米里大门，他惶惶不安，为能否继续自己的道路这一念头所缠绕。

结束

在自己希望能够达到的幸福的高层次上，他离开了世界。

祖国在等待着他，朋友们伸出双手迎接他，他迫切需要的一切爱的表现，社会尊重的一切标志——这种尊重他是如此珍惜，都期待着他的出现，好将他团团围住。因此在这个意义上，可以认为他是幸福的，他从人间存在的顶峰腾飞到极乐天国；那短促的惊骇、瞬间的痛苦把他从人间夺走。他没有经历老态龙钟、精力衰竭的阶段。艺术宝库的散落，虽然他在另外的意思中有所预见，但毕竟未在他的眼前出现。

他像一个男子汉那样生活了，也像一个真正的男子汉那样离去了。现在，在后代人的记忆中，他幸运地被看作永远是英勇和坚强的人。一个人以怎样的面貌离开世界，就会以同样的面貌出现在阴府。在我们面前站立着的阿喀琉斯是一个永远进取的青年。至于说温克尔曼早早离开我们，对我们来说是个幸运。从他墓穴中发出的有力的呼吸，使我们更坚强，激发起我们最有生气的热情，继续沿着由他用热忱与爱开拓的道路前进。

注释

1 希罗里达，希腊神话中的花神；蒂伊亚，参加酒神节受到阿波罗及其母亲钟爱的小女神。

2 均为温克尔曼的同代人，多为艺术家、艺术收藏家或艺术爱好者，也涉猎艺术史研究。

3 蒂布尔，古罗马附近的一个城市，即现在的蒂沃利。

4 维莱·帕泰库尔（前19—31），古罗马历史学家。

5 帕拉丁，形成罗马古城的七个山丘之一。

6 约冈·弗里德里希·克里斯特（1700—1756），德国研究古典艺术方面的专家，莱比锡学院的历史和语言文字学教授。

7 本尼狄克十四世（1675—1758），罗马教皇，在位期为1740—1758年。

8 兰柏梯尼，本尼狄克的家族名，此处指本尼狄克十四世。

9 此处指"七年战争"之后签订的和平协议。

10 蒂罗尔，在现在的奥地利境内。